由「導演／老師」角色與實務到劇場教育教學實踐

《前進！愈來愈難集中精神》及
《赤子》演出製作為例

楊雲玉　著

前言

　　作「劇場」是一種志業！尤其從事劇場教育的工作。它需要不斷的、熱誠的、活力的意志和信心，用以鮮活劇場……包含教室和舞台的空間！

　　一般與戲劇相關的高中職及大專院校等教育機構所屬戲劇課程或戲劇社團的劇場教育工作，統稱「教育劇場」①，與英、美兩國另一種以戲劇為媒介的教育及教學方法，同名卻不同性質，如TIE（英）：Theatre In Education 教育劇場或教習劇場，及DIE（美）：Drama In Education教育劇場或戲劇教育②。原則上，學校所屬之劇場教育皆為「學術性劇場」，在學術性劇場擔任導演者，一般為學校老師或戲劇教員，因此需同時肩負導演和老師的工作。學術性劇場以年齡界分為「中學生劇場」、「大學生劇場」或「研究生劇場」等③。

　　國內學術性劇場每年有學期／期末、學年／年度、畢業等許多展演，加上不同類別（科別，如：戲劇、舞蹈、音樂、表演藝術等）、年級和班級，演出總數頗為驚人，但鮮少將製作演出完整記錄以提供校際班級之間彼此參考。劇場教育的目的除了培育劇場演出相關人才外，另一項重要工作是觀眾的培養與開發，然而因為藝術相關學校之畢業學生超出市場需求量甚多，致使這些藝術學校的畢業生未來並非皆從事表演藝術之本業。但，大多數的表演藝術類學生畢業後都保持著觀賞演出的熱衷，甚至活躍於非職業性劇場並影響著其他行業的周遭同儕，他們即是擴展觀眾群的重要推手，因此，製作與演出的完整記錄是值得他們學習他人經驗的參考。另外，政府為推廣人文藝術教育而將表演藝術等課程納入一般學校課程，以及各校相關之表演藝術

類社團的成立與推展，皆顯示製作演出的完整記錄可提供相關課程或社團教師在教學與實務上的重要參考依據。

　　筆者任教於國立臺灣戲曲學院（即國光藝術學校及國立臺灣戲曲專科學校之前身）劇場藝術學系，其製作演出即屬學術性劇場，而以學生年齡而言亦即「中學生劇場」和「大學生劇場」（高職部及四技部學生）。自1996年起，筆者即開始擔任本系學期製作或畢業製作之「導演／老師」工作，如：《少年情事》（1996）、《快樂王子》（1997）、《艾麗絲夢遊仙境》（1999）、《時空殘響》（2003）、《BANG！槍聲》（2008）、《Live！現場直擊》（2010）、《赤子》（2010）、《前進!?愈來愈難集中精神》（2011），及編導演總指導：《孤蝶》（2005）、《緣‧點》（2007）、《我有意見》（2009）等舞台劇。在製作群中扮演「導演／老師」角色，同時負責導戲之外的製作、行政等相關工作之教導及學生學習輔導。本系學生雖以劇場技術為專業，除技術本業之相關製作外，對參予表演更興致高昂、熱情不輟。學生藉由表演更明晰了解演員所思、所想、所動，提升相關設計、製作和執行之貼心與創意，對其舞台技術訓練之涵養大有幫助。因此，筆者在十六年教學生涯中身兼導演和老師工作樂此不疲。

　　有鑑於本系專業特色為劇場技術，學生是未來即將與各表演藝術團體合作之技術生力軍。而歷年來本系學生之技術實務相關實習，除與各劇團建教合作時參與部份之舞台製作與演出執行外，能讓學生實習製作演出之總體訓練僅止於本系各畢業班級之畢業製作，但畢竟機會太少也較小型的展演仍不足以培養跨越技術相關組別與班級之實驗與交流，殊為可惜。為能增強學生製作演出之整體概念與技術實務教學相長之效能，99學年經本系系務發展會議決議：於100學年起，由學系策劃及主辦年度製作演出，以經典名劇或國內新創劇本為演練實務之範本，以專任教師任導演及各技術教師任設計，主導學生各相關設計與製作，藉由完整製作提供學生驗證其所學、所思及所用之實務運作空間，提升學生創意思維與製作理論和實務，增強其創造力、實踐力與成就感。因此，年度製作的示範與驗證性質大於演出成果，跨年級、跨

組別之人力分配，講究各設計、製作的工作細節，力求製作過程的完整性，以檢視各部門的工作態度與狀況，使學生認真了解溝通與合作之重要性。

　　民國100年，本系首次的年度製作由筆者擔任導演，選擇由文人、劇作家到前捷克總統的瓦茨拉夫‧哈維爾的《愈來愈難集中精神》荒謬劇，稍事修整改編後另命名為《前進!?愈來愈難集中精神》，作為本系年度製作之教學實踐的驗證。因此，筆者更關注《前》劇的「導演／老師」工作實錄，也讓筆者聯想到若將本人另一篇99學年高職部畢業製作《赤子》的編導／老師工作實錄結合，前者是導演國外經典劇目之「大學生劇場」，後者是老師帶領學生新編劇本的「中學生劇場」，兩齣製作展演記錄或可提供對劇場有興趣之年輕朋友在導演工作上一些幫助。

　　本文包含「大學生劇場」《前進!?愈來愈難集中精神》及「中學生劇場」《赤子》兩劇之編／導演創作過程與方法架構；從劇本解析與整編、舞台時空處理、各項場面調度及設計理念乃至導演本、走位圖等，並以導演工作紀錄呈現完整製作樣貌。另，《赤子》一劇，筆者並參與編劇，或能多一項教學經驗之呈現。期待本文得以提供些許劇場教育研究或身兼「導演／老師」之年輕工作者借鏡與參考，更期望前輩、同好們不吝指正。

由「導演／老師」角色與實務到劇場教育教學實踐

目次

表目次

圖目次

壹、劇場教育之教學與實踐

一、「導演／老師」之教育義務與工作責任

　　學術性劇場導演因教育之目的，其導演須身兼「導演／老師」之雙重角色與實務，因此須專注於戲劇的藝術品質外，同時關注教育的目的。如愛德華・賴特（Edward A. Wright）在《Understanding Today's Theatre》（中文版為石光生翻譯之《現代劇場藝術》）書中談到非商業性劇場的導演責任：在公共劇場與教育劇場當中，導演必須對某些義務瞭若指掌……尤其當教育劇場隸屬於研究機構時，那麼他就得負起教育的重責大任④……。如其所言，屬於市民、慈善機構、教會與藝術戲劇等團體的公共劇場及隸屬於學校或學術機構的教育劇場（學術性劇場）因教育之目的，須專注於戲劇藝術品質，同時致力於教育的目的，以達到「導演／老師」之雙重角色與實務。茲將其所說之學術性劇場導演的教育與義務整理簡述如下：

（一）演出必須合乎藝術標準，內容必須能提高參與者和觀眾的戲劇水準，並必須對劇本與劇作家保持忠貞的態度。為觀眾提供一個他們沒機會體驗之各形各色人生劇場。

（二）為學生介紹優良的戲劇文學作品與優秀的劇場，進而使之領會並欣賞戲劇藝術的奧秘。

（三）對有興趣、有才氣與能力的學生，必須給予參與劇場活動的機會並嚴格督導。

（四）避免「類型角色」（type casting）弊端。容許大量學生共同參與、嘗試扮演各類型角色，去除角色分配不當現象（含木工、服裝、化妝、燈光、繪畫、設計與劇作等等）。幫助學生在生理、聲調、智

能、情感、教養與社會諸方面均衡發展。

（五）實現以上四項責任後，則必須滿足於導演自己的藝術與教育標準。

同時，賴特也列出非商業劇場（含公共劇場與教育劇場）的導演之特殊義務，此總括性的特殊義務也可說是「導演／老師」的工作責任，與上述較屬於學術團體之教育義務稍有不同：

非商業劇場導演之特殊義務（「導演／老師」的責任）：

（一）娛樂與教育觀眾，同時塑造未來的劇場觀眾。

（二）發掘有才氣的劇場藝術家，增強那些積極參予演出的工作人員的創造力。

（三）達成他所代表的劇場的目標。

（四）把劇場當作一種公共設施，並視之為一種藝術。

（五）把自己視為導演、藝術家兼教師。

因非商業劇場即包含公共劇場與教育劇場（學術性劇場），上述的非商業劇場導演之工作責任自然較學術團體導演之教育義務更廣泛，實則內容大部分重疊而不相衝突，兩項皆是導演所應有之責任與理念；無論導演的工作區塊是屬於公共劇場或學術性劇場，將劇團團員視作學生的話（反之亦然），導演皆應以「導演／老師」的角色和實務為演出盡力。

二、劇場教育教學實踐的核心價值

由於劇場教育的目的是培育人才、培養觀眾、提升劇場藝術水平，進而提高人民藝術與生活的水準。那麼，站在劇場教育的基準點——學術性劇場，須找出富有理想、有意義的教育理念，以維繫與實踐劇場教育的教學宗旨。

愛德華・賴特亦提及美國某大學劇場的宗旨，由於該宗旨極富意義，引起許多教育與社會劇場爭相仿效⑤。相信也值得台灣學術性劇場作為參考：

（一）在聲音、生理、情感與文化方面，各別培育劇場裡的學生，
　　　使之有別於商業劇場。

（二）訓練觀眾與學生懂得怎樣欣賞戲劇。

（三）演出刻劃人生諸層面的戲劇與戲劇文學。

（四）在自己的領域裡追求最佳水準，而不意圖模仿百老匯。

（五）鼓勵具有創造性的各種戲劇藝術作品。

（六）普遍提高劇場的水準，特別是學院劇場。

（七）經常保持教育性、挑戰性與藝術性。

　　學術性劇場的宗旨是劇場教育實踐的重心和依據，亦即劇場教育之核心價值。上述宗旨的第（一）及第（四）條所強調的「有別於商業劇場」和「不意圖模仿百老匯」即是希望維持學術性劇場的清流，畢竟一旦學術性劇場與商業掛勾，則由市場機制與觀眾趣味為目標，難以掌控作品的藝術走向與內涵，自然也無法完成上述的第（五）至第（七）條宗旨——攸關全民藝術與生活提升的重要理念了。

　　身為學術性劇場之一員，以「導演／老師」角色參與製作演出，應將教育義務和責任放在心中作為導戲和教學之依據，時時警惕自己，並以劇場教育之核心價值為實踐劇場教育之目標。

三、《前進!?愈來愈難集中精神》及《赤子》之「導演／老師」工作實務

　　選擇《愈來愈難集中精神》（改編為《前進!?愈來愈難集中精神》）作為本文範例之原因，其一，哈維爾的劇本結構嚴謹、戲劇形式與風格特殊，是值得為學生介紹優良的戲劇文學作品，進而使之領會並欣賞不同戲劇藝術的奧秘。其二，因本系從未製作過荒謬劇，此劇可使學生了解不同的劇場風格。且荒謬劇的技術（舞台、燈光、服裝、音樂／音效等）有較大創意空間，學生可有更多學習與發揮。

《赤子》則是呈現帶領學生集體創作劇本之試驗及製作，讓有興趣、有才氣與能力的學生參與劇場活動並嚴格督導，應是更活絡的劇場教學實驗。劇本編創包括兩條主線，其一是現實世界中少年情感與成長經歷的描述，另一部分是想像世界中關於作家與殺手的對立，而這兩條主線又由聖艾・修伯里的《小王子》和賈西亞・馬奎斯的〈流光似水〉兩篇著名小說及羅蘭・巴特「作者之死」的學說，相互交叉組成文學與戲劇結合的後設⑥戲劇文本。此舉應是對照學術性劇場教育義務之「發掘有才氣的劇場藝術家，增強那些積極參予演出的工作人員的創造力」的適切嘗試。

　　以上兩齣戲劇之製作演出範例皆符合學術性劇場或非商業劇場之教育義務與特殊義務（責任）。並嘗試以更寬容、開放與鼓勵的態度，致力符合「導演／老師」之義務、責任和追求劇場教育之核心價值。

　　一般製作演出「導演／老師」的工作實務大致分為三階段：
第一階段：前置作業，由選劇本／劇本創作、劇本分析、角色分析／
　　　　　自傳到排練前。
第二階段：製作期，為中段工作，從導演構思、排練至整排結束。此階
　　　　　段每次工作後皆須給演員修正意見（導演筆記）。
第三階段：演出期，為後段作業，由進劇場試台走位至演出結束。每次
　　　　　工作後皆須給演員、技術人員等有關修正意見之導演筆記。

（一）《前》劇，為經典劇目，與一般製作演出的工作流程相同，「導演／
　　　老師」工作實務為：
　　　　　選擇劇本→研讀劇本→甄選演員→表演訓練（針對較少表演經驗
　　　者）→劇本分析→角色分析→導演構思、排練（分場、分段）→修戲
　　　與磨戲→整排→劇場走位→技術淨排→技術彩排→正式彩排→演出
（二）《赤》劇，因是新編創劇本（含個人及集體編創），「導演／老師」工
　　　作實務前半段則與一般製作不同：

編寫故事大綱→擬定劇本及分場大綱→甄選演員→表演訓練（針對較少表演經驗者）與集體即興創作同時個人創作之分場試寫與修正→完成劇本→（至此與一般製作後半段工作相同）劇本分析→角色／自傳、分析→導演構思、排練（分場、分段）→修戲與磨戲→整排→劇場走位→技術淨排→技術彩排→正式彩排→演出

從選擇劇本或編創劇本到排練乃至整排之間，尚包含製作會議（包括設計群聘用、經費分配、票務、宣傳等行政業務）、設計會議（各設計之概念溝通、設計圖說明、製作期程等業務），以及其他舞台道具、服裝造型、音樂音效等試驗配合之工作，如：試台、試布景道具相關表演的操作、服裝的量身、試裝、化裝造型試妝、音樂音效cue點配合等等。

既以「導演／老師」角色介入，工作的方式和態度也就必需超越導演；更需以老師的角色給予更多方面的教學與指導。透過完整的製作過程：前置作業、甄選演員、排練、各設計及製作會議的溝通、技術組觀摩排練、製作期的指導與修正、裝台、技術排練、彩排記者會和演出，乃至演出後檢討會等……讓學生藉由製作流程的完整性，使其了解如何獨立思考及共同分享的製作環境，期以達到相互學習、教學相長的多元劇場教育，盡心盡力於非商業劇場「導演／老師」之義務與責任，並朝向實踐劇場教育核心價值之目標邁進。

四、結語

劇場教育之教學實踐

藉兩齣戲的製作過程記錄，呈現經典劇目之導演及新創劇本之編導兩者的「導演／老師」之工作方法及處理狀況。文本構成與編導概念建立時，在排演上所運用技巧與解決問題之方法差異。再統整工作實務相關心得後，找出與本文內容相關且值得持續探討之議題空間，印證劇場教育之核心價值，作為以後編導或相關課程之教學方法參考運用，並繼續鑽研與累積劇場教育的教學與實踐方案。

貳、前置作業期：文本構成與編導概念建立

（以下文章將分列兩齣戲之相關內容，以利對照）

一、故事與情節

（一）《前進!?越來越難集中精神》

故事與情節簡單，因為它非一般典型的傳統戲劇，所以缺少明確的「開端」、「中段」、「結尾」等分際。

故事以男人的情感心態為描繪主軸，藉一個人在十二小時內發生於生活週遭的片段，零碎地切割與倒裝、反轉、拼貼在不同的時序上，拼湊出一個幾近崩潰邊緣卻又無法控制的學者生活。

情節則是劇中主角面對太太與情婦的要求攤牌，不斷地敷衍搪塞，甚至希望他們自己出面解決。同時，他又無法克制自我而藉機對他的秘書毛手毛腳，希望獲得對方青睞。而當女科學家帶著一部機器「不速客」要來探勘主角的人格特質時，機器卻不斷的失誤，最後，女科學家為她的研究深感挫折沮喪時，劇中主角藉此又和女科學家開啟另一段新戀情，將自我丟入更混亂、荒謬的深淵之中。

（二）《赤子》

從聖艾‧修伯里（Antoine de Saint Exupéry）⑦的《小王子》及賈西亞‧馬奎斯（Gabriel José de la Concordia García Márquez）⑧的短篇小說〈流光似

水〉發想，加上老師與學生集體編創而成的劇本。

　　故事分成兩條主線；少年們以及作家和殺手。兩段故事相互交錯影響。少年的故事，發生於小王子告別飛行員久遠後的夏季，他再次降臨地球與一群少年們相遇。劇情內容主要在講述少年們從相遇、別離、對世界與自己的區隔，以及「守護」、「相信」等年少時期可能發生和經歷的事與感受。殺手跟作家的故事，圍繞在「自由」跟「死亡」。另一重點則是連結少年的故事。劇情內容是殺手接到刺殺作家案子，兩人第一次見面就象徵永別，又恰巧發現兩人是交往多年且非常投合的筆友，因此殺手決定完成作家的遺志，虛構一個再真實不過的故事。

故事與情節

比較與思考：

　　對好萊塢電影或懸疑推理劇並不陌生的學生來說，兩齣戲的故事內容不難理解。劇情的表現方式和推理劇類同，皆以交錯敘述組合而成，只是兩劇描繪的主軸不同，《前》劇是描寫成人社會的人際關係與與崇拜科技荒謬現象；《赤》劇是描述少年青澀情感與純真的幻想。

　　對學生而言，困難的不是故事與情節表現模式，反而是劇本主題的理解，和在排練時如何表演及詮釋角色？在場次、時序穿插交疊的呈現上，學生能否分辨出各場次中角色情緒與事件、時空、其他角色關係間的細微差異？表現出在劇情漸進堆疊中角色的豐厚與累積？因此，下一節角色塑造與對話將是重要工作。

二、角色塑造與對話

（一）《前進!?越來越難集中精神》

　　荒謬劇呈現人生的荒謬，其表現方式也是荒謬的。拋開傳統戲劇模式，人物以符號代之，性格、思想皆不明顯。本劇的角色一樣是典型化、符號化，只列出是某種人或某職業的代表（如：社會科學家、科學工作者、機械技術員、測量員、主任等），或僅標示出與主角的關係（如：某某的太太、某某的情人及某某的秘書）。由於哈維爾的劇作主要在呈現處於危機中的人性之存在困境和人類語言之溝通的無效，因此人物不需要特性，人物只是劇作家藉以詮釋其思想的棋子。

　　哈維爾在六○年代有三部代表劇作：《花園宴會》（1963）、《通知書》（1965）、《愈來愈難集中精神》（1968），內容皆以語言的空洞、情節的荒謬可笑，反應當時共產黨統治下的社會腐壞。劇中角色的年齡、外貌、裝扮、性格對哈維爾而言一點都不重要，傳統的修辭、邏輯及美學標準一律失效，完全背離傳統戲劇結構。捷克詩人與批評家伊希‧格魯薩（Jiři Gruša）描述哈維爾將困境詩藝化、文學化的嘗試呈現在其作品中：「他又一次讓空洞的語言在舞台上表演一遍，可是他們卻突然成了可憐的小丑，扭曲在傀儡世界的魔鬼恐怖之中。這個世界正在自己的陵墓裡祭奠一副蠟製傀儡。」⑨這裡說的是極權政治下的人物，但用來描繪哈維爾劇中角色卻非常確切。

　　由1968年完成的《愈來愈難集中精神》到2011年《前進!?愈來愈難集中精神》的重新詮釋與搬演，時代、背景皆已不同，劇中的時空亦需要被改變，但人際間、社會中的語言溝通與思想模式則一樣虛假與荒謬。是以，《前進!?越來越難集中精神》在堅持保留原劇作精神的條件下，延伸並強調「對人類崇拜和依賴科技的嘲諷和對人生與存在意義的追求」。

　　因此，既然人性從古至今改變不大，貪婪與虛假一直與人類共存；那麼，針對演員的角色塑造則偏向一般社會化的模式，藉以呈現與現今社會相

距不遠的人性。本劇的角色分析端賴在對白中的蛛絲馬跡進行推敲，盡力勾勒其樣貌。除了本劇中心人物——男主角，可從劇中較多的台詞推測其行為與動機外，其它人物特色或個性並未特別描述。舞台上許多相類似的台詞輪調於不同角色說出，除了強調各角色語言的突梯與滑稽及人類溝通的荒謬，並未能提供了解明顯的角色潛質。而主人翁口若懸河的浮誇言詞，可看作是彰顯現今社會中慣於偽裝的人性所產生的危機及因此所陷入的存在困境。

為方便本文後續解析敘述，角色人物姓名請參照下表之改編後姓名：

表1　《前進!?愈來愈難集中精神》角色人物對照表　　製表／楊雲玉

改編後姓名	角色關係	譯本原名	捷克文原名
胡德華	社會科學家	愛德華‧胡摩爾	Dr. Eduard Huml
傅麗絲	胡德華太太	芙拉絲塔‧胡摩洛娃	Vlasta Humlová
雷娜娜	胡德華的情人	蕾娜塔	Renata
Eve	胡德華的秘書	布蘭卡	Blanka
芭比	科學工作者	依特卡‧芭札可娃博士	Jitka Balcárková
柯阿貴	機械技術員	卡列爾‧克列伯	Karel Kriebl
馬佳全	測量員	全涅克‧馬霍爾卡	Čeněk Machulka
林貝	主任	貝克	Beck

胡德華，社會科學家。

原劇中言明男主角生於1928年，以其具博士身分且結婚10年推論，男主角約40歲，其時空約在1968年左右（此劇完成於1968年，正是熱烈發展太空科技之時代，因此時空為1968年的成分居多），但本演出改為未來時空SA48年，主角生於SA08年。

對社會科學研究有成，對「幸福」、「價值」言之鑿鑿（內容卻空洞）的學者，卻無法婉拒不倫戀情的一再發生，無法解決問題卻頻頻製造問題。雖然他在劇中被設定為大病初癒又過於忙碌大半天後（上午秘書來記錄口述的廣播資料、中午到下午的情人幽會、下午科學研究團隊的訪問），或許因此而精神無法集中。但劇情過程中顯現的並非他外在身體的疲勞，而是他長

久以來一再沉醉於迂迴的技倆、自我催眠的言論，循環於瑣碎生活中以及對異性關係的貪欲的病態。他敷衍、規避處理三角關係的輕忽和隨意（神色自若的應對早餐和午餐時妻子和情人對他提出必須一刀兩斷的請求），覬覦年輕女性肉體和被崇拜的渴望（甚至在強吻秘書之後還厚顏問秘書對他的看法，想必他自信對一個18-20歲的小女生來說，自己是非常具有學養與魅力的人），又對科學女博士的傾心來者不拒（被他批評為謬誤的研究方法後女博士崩潰而哭泣，男主角主動先去吻她，因而讓女博士心動）。

有趣的是，哈維爾安排主角和秘書在劇中的口述記錄的主題內容是「價值」和「幸福」，語詞似是而非、語意反覆，缺乏內涵與解析，但部分語句卻可解讀為胡德華（或人類）之行為動機。在第一幕，談「價值」的場景（1-4場及1-7場），男主角還算正常，只是表現如一般男性偷看年輕女孩的慾望反應。但第二幕，談「幸福」時（2-2場及2-6場）卻發生強吻事件（而且一連兩次），意涵為何？表示得到年輕女子的青睞和親吻是一種「幸福」？還是滿足其需求或願望即是一種「幸福」？

現在回顧一下他談「幸福」場景的部分台詞：（第2-2場）

> 胡德華　喔。那就另起一段。假使人的需求得到滿足，實際上這種需求便等同於消失，句號。然而人可以不斷需求，因為生命的原動力並非所有需求皆得以滿足的狀態，而是這些需求不斷得到滿足的過程，即致力於需求的滿足，句號。一些眾所周知的情形，比方說在一些發達的西方國家，即使基本需求都已普遍獲得滿足，人民卻不因此而感到幸福。在他們身上出現了挫折沮喪、虛無倦怠，徒勞無力等症狀，句號。在這種情況下人開始渴望某些東西，但實際上他可能不需要這些東西。他不過是自以為有某種實際上並不缺乏的需求，即尚未獲得滿足的需求。因此每一種幸福往往同時是幸福的否定——因為——

（胡德華突然撲向Eve，猛然在她身邊跪了下來，摟住她的肩，試圖強吻她。Eve嚇了一跳並且尖叫。）

Eve　　　　啊——

　　　　　　（緊接著一陣短暫的掙扎扭打，胡德華試圖抱住Eve並強吻
　　　　　　她，Eve奮力抵抗，最後終於把胡德華推倒在地上。Eve連忙
　　　　　　站起身來。）
　　　　　　胡德華博士！您真是不知羞恥！

　　哈維爾借主角胡德華之口闡述：人類的需求是無止盡的，而且需求得到
滿足便等同於消失，因而致力於需求的不斷滿足的過程才是生命的原動力。
其實，胡德華與妻子和情人的關係非常弔詭；胡德華，像天平的中心點，他
不能向兩端的任何一方偏頗，他不能讓兩端的傅麗絲和雷娜娜失去平衡，否
則，堅固的幸福假象即破碎。他一再的讓他的需求得到滿足的過程，致力於
這種滿足而感到幸福的循環則將消散。

　　他更進一步藉西方人民在基本需求獲得滿足之後仍未滿意的狀態，即
「渴望某些並不缺乏的需求」。此即說明人類貪欲跟隨文化發展而更形擴
大，在滿足需求後不斷循環的狀態，直至追求根本不需要的東西，使得幸福
的獲得已不再具任何意義。而對胡德華而言，他一再追求女性的青睞，就是
展現生命的原動力，當他有了妻子和情人而仍未滿意，開始「渴望某些並不
缺乏的需求」，如Eve。

　　當胡德華說：「……每一種幸福往往同時是幸福的否定……」後，第一
次強吻Eve，意味著他並不滿足甚至否定目前所獲得的幸福（妻子和情人爭
相爭奪他的情感），更想獲得Eve的青睞並一親芳澤即是他追求需求的滿足
過程（不斷循環）之一。

　　2-6這一場，是接著2-2場的延續。前一場發生強吻事件，這一場胡德華
追回Eve並道歉後繼續論述「幸福」。（第2-6場）

Eve　　　　我們是不是該繼續了？您說您趕時間的——
胡德華　　您是處女嗎？
Eve　　　　什麼？
胡德華　　您是不是處女？

Eve　　　喔，拜託！

胡德華　我沒有什麼惡意，我是以朋友的立場問您——

Eve　　　不是。

胡德華　我想也是。那就繼續——我們講到哪裡了？

Eve　　　幸福並不是什麼驟然降臨的東西，我們會一再失去而且必須一再爭取。

胡德華　尤其在現今這個世界——這個以通訊急遽發展為特徵的世界——幸福卻成為日益艱難的課題——句號。人為了達滿足狀態所做的努力——即追求某種特定的價值——直接或間接說明了每一項活動的特性——句號。然而因為人想要追求的各種價值可從各種不同的角度——上括號——例如從觀察家個人的價值觀或從時代宏觀的角度——下括號——請問括號前面是什麼？

Eve　　　（唸）然而因為人想要追求的各種價值可從各種不同的角度——

胡德華　那括號裡的東西刪掉——

Eve　　　全部都刪掉嗎？

胡德華　對——

（胡德華在Eve附近停下來，出神地凝望Eve的脖子。Eve並不知情，以為胡德話正斟酌著恰當的措詞用語。稍長的停頓。胡德華突然撲向Eve，猛然在她身邊跪了下來，摟住她的肩，試圖強吻她。Eve嚇了一跳並且尖叫。）

Eve　　　啊——

（緊接著一陣短暫的掙扎扭打，胡德華試圖抱住Eve並強吻她，Eve奮力抵抗，最後終於把胡德華推倒在地上。Eve連忙站起身來。）

　　　　　胡德華博士，您真是不知羞恥！

　　　繼上一場胡德華所說「每一種幸福往往同時是幸福的否定」，此場強調幸福有如理想，人朝著此理想不斷激發人的活動，然而幸福是人向來不能徹

底達到的理想。科技的極速發展下，人們想獲得的幸福更加遙不可及。換句話說，科技使人際關係更疏離，依賴科技的欲求更擴大，造成需求無法滿足自然無法獲得幸福。而在談到幸福將使人們一再失去而且一再爭取，此時，他突然停止口述，和Eve聊起童年，陷入回憶，等回過神來卻問Eve是不是處女？這種精神不集中且突兀、不禮貌的行為讓胡德華這角色荒謬到可笑，但他為什麼這麼問？Eve回答「不是」的結果讓胡德華放心和她進一步發展嗎？接著馬上回到論述紀錄，胡德華問Eve剛才停下來的詞句，Eve的重述剛好就是「幸福並不是什麼驟然降臨的東西，我們會一再失去而且必須一再爭取」。這樣的安排有無影射？可否解釋為藉由男女兩人之口敘述男女關係的「幸福」即是一再失去而且必須一再爭取？或者，「幸福」對胡德華來說是童年？還是童貞？幸福或價值或其他概念，有太多可能的方向或解釋，這即是哈維爾在劇中進行有趣的語言遊戲的原因，如果不是觀眾所猜測的任何答案，那麼就是他刻意玩弄語言的荒謬。

他接著談到「人為了達滿足狀態所做的努力，即追求某種特定的價值……」，這裡他將幸福與價值連結起來，再從「人想要追求的各種價值可從不同角度」中刪除了「觀察家個人的價值觀或從時代宏觀的角度」，剔除了一般認為客觀、重要的指標。之後再度發生強吻事件。此意味著他想要追求的價值可從不同的角度（或不同事物）達成；包括他此刻強吻別人的方式即是他為了達到需求（貪慾）的滿足狀態所做的努力？也是他追求滿足欲念的價值？

哈維爾喜歡寫一些獨白，讓劇中人物滔滔不絕的說出一長串似是而非的空話，這是他劇中人物的語言特質。這些獨白準確而精闢的表達思想，看上去是純粹的真理，實際上卻是徹頭徹尾的謊言。哈維爾曾精確地描述觀眾在觀賞這些獨白場景時的反應：「我常寫一些在刀刃上進行平衡的演說：一方面，聽者認同其中所表達的真理，但另一方面，他們又隱約感到這是一種謊言，在當時的情景下他們感到不安，不知這到底意味著什麼」⑩。即如劇中胡德華和他的秘書談「價值」、「幸福」的場景，以及本劇中最長的一段演說；胡德華批評科學博士芭比以機器研究人格特質的謬誤方式……。（第2-9場）

胡德華　如果您真的有心想了解，那就再簡單不過了。只要舉一個
　　　　大致上明顯的事實就夠了，比方說從一個層面上看起來有
　　　　規律的東西，可能從另一個層面上看就是隨機偶然，反之亦
　　　　然，因為規律和偶然並非絕對純粹的範疇，也不是兩個客觀
　　　　存在、互不相干的現實領域，這兩個領域的分野只取決於
　　　　我們選擇的觀點。沒有辦法，從科學的角度來看，所有事
　　　　物或多或少都有某種程度上的規律，另外科學無非就是這
　　　　些規律的一一揭露闡明：而我們稱之為偶然的，要不就是
　　　　我們正在探索研究的那些還在規律範疇外的部份，要不就
　　　　只是我們暫時還無法解釋為規律的部份。意思就是說，各
　　　　位隔離偶然成份，打算藉此形塑人類特質的努力，根本就
　　　　跟科學扯不上任何關係，除此之外，這必定也會跟預定目
　　　　標有所偏離，因為作為客觀總體的現實，將會被相對、純
　　　　屬主觀的幻想取代。科學在試圖探索獨一無二的人的總體
　　　　時，從來就只能追求極限，只能根據那些在當下能夠稱為
　　　　規律的部份來詮釋，卻從來沒有辦法達到這個極限，因為
　　　　人作為一個客觀總體，基本上有無限的空間。而我恐怕對
　　　　人這個「我」的真正認識，關鍵並不在於把人的複雜當作
　　　　科學上認知的客體來理解，而完全在於把人的複雜當作貼
　　　　近人性的主體，因為截至目前為止，我們本身的人性——不
　　　　管有多麼不完美，無限的人性乃是唯一可能接近了解其他
　　　　無限性的管道。換句話說：到目前為止，唯有產生於兩個
　　　　「我」之間那種主觀、人性、獨一無二的關係能夠——或至
　　　　少能夠局部——揭開這兩個「我」彼此之間的奧祕，同時像
　　　　愛情、友情、慈悲心、同理心，以及不可重複、無法取代
　　　　的相互認同感等諸如此類的價值——甚至是反面的衝突——
　　　　則是人類交流接觸唯一的工具。用其他方式，我們或許多少
　　　　能詮釋人，但是從來就沒有辦法對人有些微的理解或些微的
　　　　認識。探索人的基本關鍵不在腦子裡，而是在心裡。

由於哈維爾本身對社會學的興趣而觀察研究社會和人的現象學，以上這段演說，看似深奧精闢，其實表述的仍只是現象的表面，仍是事物本身所具有的兩面或多面性。當然，我們或許可以同意或肯定其中某部分理論，如：對人的認識，關鍵並不在於把人的複雜當作科學上認知的客體來理解，以及無限的人性乃是唯一可能接近了解其他無限性的管道……，就是因為哈維爾在字裡行間仍穿插一些真理，所以讓觀眾認同。以筆者看來，全篇的〝講稿〞，最衷懇的話是在最後一句「探索人的基本關鍵不在腦子裡，而是在心裡」，意指僅以科學、邏輯、知識、理論去思考與探索人類是不夠的，因為更關鍵的重心是對人的情感、情緒的關注。哈維爾自言：「……我喜歡寫一些詞藻華麗而浮誇的演講，在這些演講中，廢話是用明澈的邏輯表達出來的……」⑪他故意用似是而非的語言將語言的邏輯複雜化，突顯語言的荒謬。真理還是謊言？讓觀眾產生不安、猜測、懷疑，以達到他想要呈現語言失去溝通效能的荒謬。

傅麗絲，胡德華太太。

劇中言明結婚十年，其職業為玩具店經理，知道丈夫與情婦在一起已一年多，多次要求丈夫與情婦分手未果。推論為30多歲，成熟女性卻一再容許丈夫混亂的感情生活，一再忍受丈夫的敷衍搪塞，已然不是包容而是一種習慣。談論丈夫與情人的相處像是聽別人的故事一樣：（第1-1場）

> 傅麗絲　吃早餐了！
> 　　　　怎麼樣？
> 胡德華　有沒有蜂蜜？
> 傅麗絲　又是沒什麼進展，對不對？
> 胡德華　行不通。
> 傅麗絲　為什麼行不通？
> 胡德華　氣氛不對。
> 傅麗絲　你們幹什麼去了？
> 胡德華　去看恐怖片。

傅麗絲　虧你想的到！那然後呢？

胡德華　她講的都是一些開心的事跟笑話，不適合談這件事。

傅麗絲　那就把話題帶到正事上啊——這樣也行不通嗎？

胡德華　這個我試過了。可是她每次都講個笑話又把我的話給打斷。
　　　　她就是想找樂子尋開心，我拿她一點辦法也沒有。有沒有
　　　　蜂蜜？

傅麗絲　在櫃子裡。

　　傅麗絲對待丈夫像對待小孩，她知道丈夫需要她、依賴她，離不開她。
戲一開始，即暗示胡德華在生活上被徹底照顧是無法適應獨自生活的，他連
家裡的蜂蜜放在哪裡也不知道，拿在手上的蜂蜜還不清楚到底是不是蜂蜜，
當然連作飯也得傅麗絲教他。

　　傅麗絲對婚姻沒有也不想有太多夢想，就像社會中的一般女性；過多的
需求或許仍是失望。她當然有時也不能忍受丈夫和情婦的親密關係：（第
1-5場）

傅麗絲　還是你根本就還愛著她——

胡德華　你明明就知道我不愛她！她只是能讓我性衝動而已，而且
　　　　現在已經不像剛開始那麼強烈了。

傅麗絲　但願如此！如果她問你，你愛不愛她，那你會怎麼說？

胡德華　如果她這麼問，我就想辦法轉移話題。要不要蜂蜜？

傅麗絲　這就對了！幫我塗——

胡德華　（將蜂蜜塗在麵包上）可是有幾次她死纏爛打的逼問我，
　　　　我只好給她正面回應。

傅麗絲　可是那不是真心話，對吧？

胡德華　不是。這給妳——

〔他塗了蜂蜜的麵包遞給傅麗絲。〕

傅麗絲　阿德——

胡德華　嗯——

傅麗絲	你答應我，想個什麼辦法一刀兩斷！我們不能再這樣繼續下去了！我受到的煎熬你根本不能想像。最糟糕的就是，每次一到傍晚，我都在家裡替你縫襪子、補內褲，可是我心裡就是知道你正在跟她一起開心，花我們的錢，開我們的車子載她，親她——你可能會覺得這樣子很蠢，可是妳知道這個時候我最不能忍受可是又揮之不去的是什麼嗎？
胡德華	什麼？
傅麗絲	就是想像你可能正在床上跟她親熱！
胡德華	妳很清楚我不常跟她睡的，我們根本就沒有地方辦事。多半最後就只是親親嘴，頂多摸摸胸部罷了。拿一個麵包給我！

　　傅麗絲依然選擇相信丈夫並不愛他的情人，也接受丈夫只是一時的性衝動和只有敷衍了事的親密行為的謊言，但她卻在意丈夫親吻情人的〝脖子〞，傅麗絲的平衡點是丈夫也必須親吻自己的脖子，這點倒是蠻荒謬的。十年的婚姻生活和面對丈夫的外遇，讓她與丈夫的關係僅滿足於是「家人」就好，因為她提出要丈夫解決一年多來的外遇問題，從來沒有被正式面對，儘管生氣，處心積慮的說了一長串的話語訴苦，但只要丈夫說句「像家人一樣愛妳」，怒氣也就煙消雲散。她對「家人」的看法是因為「家人」就是血緣至親，無法分離，胡德華既然愛她如家人一般，則應該無法離棄她，因此她也滿足於自設的謊言中。

雷娜娜，胡德華的情人。

　　劇中未提及娜娜年齡或職業，由劇中胡德華對年輕女性有性衝動的舉動推論，娜娜可能比傅麗絲年輕，約近30歲，成熟有魅力的女性。另，因她於下午時間可以和胡德華幽會，可能並無職業或是較自由之工作者。

　　娜娜也和一般安於現狀的女性差不多，在多次攤牌仍不得解決的狀況下，只要胡德華說些好聽的話、做些親暱的舉動，也就乖乖的扮演情婦角色。她和傅麗絲一樣，清楚胡德華處理感情的事只在原地踏步，也在意胡德華和妻子的親密行為，但只要胡德華承認她對他具有性吸引力，也就讓一年

多來的情婦生活日復一日沒有改變。她對「家人」的看法則和傅麗絲不同：
（第1-5場）

〔胡德華拿著大衣走出後門。〕

蕾娜娜　　還是你根本就還愛著她——

胡德華　　（聲音從幕後傳來）妳明明知道我老早就不愛她了！我就
　　　　　只是像喜歡一個朋友、管家、家人依樣喜歡她——

〔蕾娜娜在胡德華講話的同時，也走出後門找胡德華。〕

蕾娜娜　　（聲音從幕後傳來）好一個管家啊！她到底有沒有把我灰
　　　　　塵都擦掉啊？

　　娜娜只選擇她想聽到的「我老早就不愛她了」，儘管胡德華對傅麗絲
「像喜歡一個朋友、管家、家人一樣喜歡她」，對娜娜而言，這些一點都沒
有威脅力。儘管傅麗絲是胡德華的「家人」，胡德華一樣有了第三者，「家
人」倒不如擁有性吸引力來的有用。

　　另，哈維爾將妻子和情人對胡德華訴苦的場景，用幾乎雷同的對話和方
式，突顯人們溝通的慣性和陳腔濫調的腐朽和無效。胡德華甚至要求妻子和
情婦兩人互相談判、解決三角關係，其安排更是荒謬至極。

Eve，胡德華的秘書。

　　劇中提及有一18歲男友，推論其為18-20歲左右，為成熟男性所喜歡之
年輕女性。

　　Eve在劇中是胡德華唯一主動追求的女生，而在兩次被強吻之後，仍然
覺得胡德華是有學養的人，顯然對胡德華的印象很好。

　　Eve的台詞很少，行為思想可由劇情猜測。以時間場景來看，從早上
9：00左右（1-8場），Eve進門開始口述記錄，想到煮咖啡。約9：30（1-4
場），胡德華問起她的初戀情人「亞當」，並和她提及自己18歲時附庸風
雅的年少光景，或許讓她將胡德華和亞當相比較而對胡德華傾羨不已。約
10：00（2-2場），喝咖啡，「談幸福」，被強吻之後的她依然跟著胡德華

回來，只要求胡德華保證是最後一次。到10：30左右（2-6場），聽胡德華述說純真的兒時回憶，甚至還誠實地回答胡德華問是不是處女的問題，而被強吻第二次，仍然再度被追回。約11：30（1-7場），被追回的Eve再一次要求胡德華保證是最後一次，在Eve離去前，胡德華問Eve對自己的看法，Eve依然認真的回答胡德華是「有學養的人」，除了象徵這種〝遊戲〞；強吻——道歉——原諒，將一再循環外，不禁讓人聯想……Eve對胡德華亦深具好感，她享受這種〝遊戲〞，甚至期望有一天會成為另一個〝小姨子〞（娜娜剛到胡家和胡德華親吻時，碰巧被要離開的Eve撞見，胡德華介紹娜娜是他的〝小姨子〞）。

胡德華以一個社會科學博士之姿，輕易擄獲少女的心，在中外社會中似乎習以為常，這也是現今的社會現象，自然也是人性的危機之一。反過來說，不管Eve所說的是真實或者謊言，那麼哈維爾所描述的現實中的世界確實太虛偽險惡，因此，對人們應該「生活在真實當中」的呼籲則須更強烈。

芭比，科學工作者。

劇中自我介紹是博士身分，推論約為30多歲，對工作充滿自信與熱情的女性，崇拜學術知識，因此在劇末胡德華以長篇大論駁倒其科技測試人類特質之謬誤時，芭比卻產生愛慕以身相許。

哈維爾在劇中以言行和論述諷刺科技的非人性化及謬誤，最為明顯的就是這群科技人員，芭比算是其中較接近正常人的一員，但她和研究團隊主任的相處也極盡荒謬：（1-10、2-9場）

〔此時林貝穿著大衣從後門走進來，他旁若無人，憤怒地走向後面的牆壁，然後停下來被對其他人。大家都不知所措地看著他。過了一會兒他出聲，卻沒有轉身。〕

林　貝　明天我要去釣魚，就這麼決定了！

〔尷尬的停頓。〕

芭　比　您該不會是說真的吧，主任？少了您我們該怎麼辦！
　　　　您明明就知道我們有多麼需要您——

〔尷尬的停頓，林貝一點反應也沒有。〕

那誰要來領導我們這整個研究工作呢？我們沒有人有您這個資格——

〔尷尬的停頓，林貝一點反應也沒有。〕

您不能這樣子對我們啊！

〔尷尬的停頓，然後林貝突然轉身回了一句。〕

林　貝　我已經說過了！

〔林貝堅決走出左邊的門，砰一聲把門關上。胡德華困惑地看著芭比，芭比卻隨即轉向柯阿貴。〕

（胡德華困惑地看著芭比，芭比卻像沒事地隨即轉向柯阿貴。）

芭　比　（平靜地）您知道胡太太在哪裡上班嗎？

柯阿貴　在哪兒？

芭　比　在玩具店！

柯阿貴　（對胡德華說）真的嗎？

　　這兩場，除了林貝進出場的門，兩人對話台詞一模一樣。從台詞內容來看，芭比在說話時似乎情緒激昂，但一說完話隨即轉向柯阿貴，語氣卻回到完全平靜，這點非常反常，或說極盡虛假，對科技過於熱切而忽略人性的感動與感受，所以對人際之間僅剩虛偽客套應付。甚至，最後對胡德華獻殷勤也像是為未來研究工作之需，而非真情流露了。

柯阿貴，機械技術員。對機械技術不甚熟悉，對待最新科技的方式卻像父母守舊的管教，將探測機器「不速客」一下放冰箱、一下放烤箱，最後機器仍想休息。

馬佳全，測量員。性情、行為古怪。其測量項目與方式亦怪異好笑，如數階梯、秤棉被的重量、用耳機測量牆壁濕度等。

林貝，科學研究團隊主任。一心想去釣魚、不關心（或放棄）工作成效的領導人。四次進場只在舞台上走來走去，唯一兩句台詞就是：「明天我要去釣魚，就這麼決定了！」和「我已經說過了！」或者交換別人的台

詞。極度怪異。

以上三人皆為拜訪胡德華的科學研究團隊成員，是此戲中行為舉止最詭異的角色，一個比一個荒謬，非常不科學的操作科技機械、蒐集資料，甚至一個團隊主任卻四處遊走無所事事。此為哈維爾安排在劇中最具荒謬喜感的人物，藉以嘲諷崇拜科技者的荒謬與可笑。

（二）《赤子》

《赤子》為結合現實和想像兩個世界的後設戲劇，人物亦分兩個部分，寫實世界的少年們和晴鳥媽媽，對話為生活化語言；而幻想（非寫實）世界的作家、殺手則偏向散文或現代詩的語言風格。

此劇的角色在編創故事大綱時，大致設定的有9個角色：晴鳥、顏哲、拉比、有錢等四少年、晴鳥媽媽和612（小王子）、綿羊，以及作家和殺手。

至於殺手的殺手則是筆者在排練時加入的，因為綿羊象徵正面、純潔的心靈從作家處出走，陪著612遊走於寫實和非寫實世界。那麼殺手即須一個代表負面、世故而黑暗的角色以突顯殺手的聲勢，由於他如影子般亦步亦趨跟著殺手，因此以「殺手的殺手」名之。

劇中寫實世界的人物個性及對話是在集體創作的排練中慢慢形成，尤其是少年們的角色塑造和對話與演員的甄選及排練有直接關係。共同即興創作方式，是讓演員了解大致的角色形貌及關係後，於排練時將各角色的個性、行為舉止的特色成立起來。是以，演員對其角色的熟悉、理解與想像，甚為重要。排練的前期，請演員各自撰寫角色自傳，使其對角色背景、個性和成長環境等因素，皆能更具體、貼切，符合即興創作的基礎素材，促使其充分熟悉與了解各角色，產生根本（絕對）的認同（化身為該角色）並發展合邏輯的角色關係。

大部分的角色自傳經修正後（參見附錄二）可明顯看出各個角色的背景，個性形成因素，以及對照劇情走向亦能相符的原因。演員的角色自傳完成後，角色塑造才較豐厚起來，即興創作時的對白也就較符合角色語言與劇情了。

以下先列出少年組在完成角色自傳後的角色形象與個性，再以其對話驗

證其角色個性的塑造：

晴鳥，本名李晴輝，獨子，與母親住，父親在外地工作，家庭算美滿。

少年四人中最近乎頭頭的角色，稍稍憤世嫉俗，有著與他爺爺相似的個性，如他在自傳中所說：「爸爸也慢慢發現，我和爺爺有很相似的個性、獨特的見解、創意和那勇於嘗試的心」，拒絕變成世故的人或做與別人相同的事。喜歡聽音樂、看電影、漫畫吸收知識，散發著少年特有的青春氣息。希望自己能夠成為一個更完整的人，意氣風發的外表下稍具軟弱個性，是個稚氣、明亮、理想派的人。因為父母自由、開明的教養方式，造就晴鳥樂觀、可愛的個性，也可能是他最保有赤子之心的原因。

戲的開端，【1-1】相遇II（少年與612的相遇）是四少年個性的表露和他們與612相遇情節的鋪排。

> 晴鳥：我覺得今天翹課是對的，了解大自然的美妙。
> 晴鳥：欸！你們過來看，是缸魚耶！
> 有錢：是耶！是缸魚耶！
> 晴鳥：缸魚在游……
> 拉比：那唸「魟」耶，你們到底有沒有在上課啊！
> 晴鳥：魟?!不是缸魚嗎？是魟嗎！（目光跟著魟魚）
> ………………
> 晴鳥：欸你看～那魟魚在那邊笑！
> （目光繼續跟著魟魚走）

乾旱缺水的暑假，少年們在上暑輔課時，晴鳥帶頭翹課的理由竟是〝了解大自然的美妙〞，還慫恿其他人到海洋館找聖經裡的約拿，因為他懷疑〝殺人鯨肚子裡面真的有一個地方專門儲養人類〞。不清楚約拿的故事還裝作上課認真，對拉比糾正他念錯字也不在意，還一副很詩意的稱讚海洋館〝一汪～～海藍～～多美〞，表現出稚氣、明亮、理想派的個性。正是因為他獨特的見解、創意和那勇於嘗試的心，所以在海洋館他首先發現穿著、行

為舉止皆怪異的612，而且從好奇轉變成欣賞、喜歡，並帶612回家且成為莫逆之交。也因為他獨特的見解和創意，他在圖書館讀了馬奎斯的〈流光似水〉就愛上這個故事，得意的和大家分享。

晴鳥：把玻璃打破水才會流出來有什麼稀奇的。我還聽過更酷的。
　　　（小聲地）上次被野蠻胖處罰，整理圖書館時看到的，好像叫什麼〈流光似水〉的。
（612喃喃自語）
有錢：〈流光似水〉？什麼啊？
晴鳥：把燈砲敲破，水也會流出來喔！（往右舞台走去，其他人跟過去。）
有錢：怎麼可能？（走向左舞臺）
晴鳥：因為光就像水啊。（吟詩的語調）

不學無術的晴鳥，不太用心於課業，卻對奇特的故事表現異常興趣，如鯨魚肚子裡有儲養人類的空間，或者打破燈泡水就會流出來的〈流光似水〉的故事。晴鳥並不像一般偶像劇中完美的頭頭姿態，他沒有很大的雄心壯志或理想，而是小有缺陷、真實的人物。【3－1】相處I（少年的從前與未來），大家談到未來：

晴鳥：我覺得你們都很小咖，哪像我的，我要當總經理。
顏哲：總經理?!
晴鳥：如果總經理當不成，我就當個夜總會的老闆，這樣比較實際一點。
顏哲：哪裡實際了啊?!
有錢：總經理，夜總會，怎麼都總來總去的啊?!
晴鳥：哪像一個念書、一個開店，可以幹嘛啊？好啦！我真的講一個我的夢想……
其他：好啊！說說看啊！

晴鳥：我要當一個歌手，我知道我吉他彈的不錯！

顏哲：好，那我問你吉他有幾條絃？

晴鳥：7條⋯⋯不是！是6條啦！

拉比：你還是放棄這個比較好。

有錢：多一條線音域更廣啊！！！

晴鳥：我媽跟我說「失敗為成功之母」。

造就晴鳥這種平實、開朗、活在當下的個性，和他的成長環境與母親教養方式有關。在【1-3】母與子（愛的小手）場景中，即可感受母親恩威並施的教導方法；允許晴鳥在限度之內的犯錯卻不致讓小孩喘不過氣來的嚴厲，才可讓晴鳥對生活、對未來一直保有純真、爽朗的胸懷。他對朋友用情很真、很深，尤其612，在612葬禮上，他自比是《小王子》的狐狸，雖然他根本不想當那隻狐狸：

晴鳥：612⋯⋯叫612。可是我們都很喜歡亂叫他的名字，發明自己獨特的腔調跟叫法，因為我們每個人都希望他記得自己。他離開了⋯⋯就像他離開他的玫瑰那樣⋯⋯可是我不甘心成為狐狸⋯感覺亂悲傷一把的⋯⋯

直至長大已經當了老師，看到612橘色圍巾的觸動，即讓他重拾赤子之心。

顏哲，本名顏均哲，有一個大他三、四歲的姐姐在國外，他則與外婆一起住。

有點鬼靈精，個性看似懶散、得過且過，其實心思細膩溫柔。喜歡和少年們瞎混，而在散步、走路時，常停下來專注的看東看西。對其他事物則不主動親近也不排斥，卻異常執著於收集失蹤啟事。其實是四人中最執著、也是與社會最脫軌的人。

顏哲喜歡和晴鳥他們在一起，即便他注意到海洋館的水已經混濁了。他其實一直在報上尋找在他幼年就失蹤的爸媽，所以喜歡看舊報紙，而且特別注意且收集失蹤或尋人啟事，他的心思細膩所以記得他曾看過的金髮男孩失

蹤的消息。為了突顯顏哲細緻和奇怪的思維，較異於一般少年的莽撞率性，因此他日常即有異於常人的舉動與思考邏輯，在【3－1】相處I：

> 顏哲：那個時候我不敢玩雲霄飛車這類的，我就坐在旁邊隨便拍拍照。
> 拉比：你看這張，你隨便拍人家的腳幹嘛啊？
> 顏哲：你不覺得這張很好看嗎？我很喜歡這種很刻意，又不會太刻意的東西。

以及在故事中，故意不安排和612最親近的晴鳥陪612去砸燈和到沙漠去找612，而是選擇看似懶散、得過且過的顏哲。藉著演員在角色自傳中連結已預定之情節，所以在少年們談到未來時，顏哲也有另類的夢想：

> 顏哲：我喔……我想去一個很單純的地方……
> 有錢：療養院喔！
> 拉比：那你去信基督教好了！
> 顏哲：我要去一個很單純（站起來），很雪白，空氣很乾淨的地方……
> 612 ：是沙漠！
> 顏哲：是嗎？
> 612 ：沙漠……很乾淨，說不定飛行員還在那裡，我想再去找他。

他聽到612讚許沙漠的白和乾淨，而且說或許將會去沙漠…他可能暗自決定跟定612，所以陪612去砸燈。而612〝走了〞，他再度只剩下晴鳥他們，但對自小就失去父母的顏哲來說，他終究是會想辦法尋找612和他的爸媽，哪怕僅是一點點希望！哪怕和父母親一樣……在旅遊中消失了……。在612葬禮時說了一些心裡的話：

> 顏哲：其實我不一定要去沙漠，去哪裡都一樣，只是有時候害怕自己突然就不見了，沒有安穩的地方。我的影子不夠長，只能

靠晴鳥他們用力幫我踩著，所以我才不至於到處亂飄……每天坐公車來上學的時候想，乾脆坐過站，然後去一個自己也不認得的地方……可是想起跟晴鳥他們約定明天游泳課要穿上一次一起去夜市買的泳褲下水的事情，就想說算了，我還是得在一樣的站牌下車。

　　他是唯一在612葬禮中沒有提到612的人。顏哲是戲中唯一可能真正死亡的角色，悲劇般的人生並未打擊他成為悲劇的失敗者。他勇敢的和612去砸燈，長大後勇敢的踏上小王子的旅途，去沙漠尋找和自己有著相同奇遇（與小王子相遇）的飛行員，追尋612，也順便找尋他從未見過面且在他幼時於旅遊中失去音訊的爸媽。

拉比，本名陳祖安，家境小康，有一個妹妹，與雙親同住。
　　是個教養很好的小孩，氣質與其他三人差異性較大，比較不男孩子氣，是斯文端正的男生。拉比看起來是最需要被保護，事事要求合理化，卻對其他少年跟他們所相信和堅持的事死心蹋地。個性略帶一些大驚小怪，看似懦弱其實最為理性、果決。
　　拉比教養好，會擔心停水和清潔問題，嫌舊報紙髒、怕有錢開麵店的爸爸端麵時將手指泡在湯裡……，氣質與其他三人差異較大。他顯得比較乖、上課較認真，所以他清楚記得老師說的約拿的故事，也知道魚其實會發出聲音和人如果在鯨魚的肚子是會被鯨魚消化的。當顏哲說出金髮男孩失蹤的事之後見到612，他的直接聯想是顏哲剛剛說的那個金髮男孩，只是大家被約拿和木偶奇遇記的故事和612的怪異分散注意力。但他也有少年純真的想像力，因而在海洋館碰到612時，被問到魚會不會飛，他回答：

　　612　：魚！（612突然轉身，四人裝作若無其事。）為什麼要被關在
　　　　　　裡面啊？
　　有錢：關在裡面？
　　晴鳥：他們是要被觀賞的。

612 ：他們也能在空中飛嗎？

顏哲：空中？什麼東西啊?!

拉比：魟魚在水裡飛！你喜歡魟魚嗎？

612 ：魟魚？誰是魟魚啊？

拉比：這個啊，你看！我們都喜歡魟魚。牠在笑！

612 ：為什麼他要叫魟魚？

拉比：那就是牠的名字啊，每個人都有名字。

當612離開，為612舉行葬禮時，拉比心裡是這麼想的：

拉比：每個人一生會有許多名字，父母起的，同學叫的，男女朋友專
　　　屬的暱稱……。我叫陳祖安，朋友叫我拉比，媽媽叫我小乖，
　　　我現在沒有女朋友我不知道她會怎麼叫我。至於古人的名字就
　　　更麻煩了！有名、有字、有號、還有死後的稱呼。可是612不
　　　一樣！他一生中就只有這個名子，他所信仰的不多，但堅定。
　　　他的名字就像他，純粹沒有多餘的意思，像數學老師說的，數
　　　字的本質非常單純，只是旁人給他貼了許多解釋與定義。

　　細膩而溫暖的個性，是聆聽與了解別人的好友。他信任晴鳥，所以接
受612，也讓612進入心裡。雖然最後發現612是失蹤人口，他仍選擇在心中
為他留一個位置。當晴鳥說612死了，他沒有反駁，只有接受並替他傳達訊
息。但他知道，612在某個地方。長大後出國讀書、就業，仍不忘尋找612的
夢想，也許哪一天，他真的又帶回612。

有錢，本名王富永，獨子，家裡經營麵攤，家庭狀況還算和睦。
　　開朗、樂觀、直率、心性單純，沒有什麼遠大的抱負。曾覺得當有錢人
還不賴，但看到王永慶過世後家人分財產的新聞又覺得很麻煩而放棄當有錢
人。有著〝努力過活也行，但如果能休息一輩子也不錯〞的想法。看似粗魯
卻有顆溫暖、穩定的心。

在【1-1】相遇II，少年與612相遇，有錢一直是朋友說什麼他就相信什麼的單純個性，安心自在的跟著死黨到處探險，而悠遊自得。樂觀、直率就是他的優點：

有錢：你是女生喔?!什麼都嫌髒。上次來我家吃麵也嫌髒。
拉比：那是因為你爸爸真的沒剪指甲啊，（停一下看有錢）而且手
　　　指頭還泡在湯裡面。
有錢：代表老闆裝得很多啊！！！
拉比：裝的多也不用把手泡在湯裡啊！（晃動拇指）
有錢：可以測量溫度啊！（比手勢）

單純而執著。相信晴鳥，所以相信晴鳥說的任何話，包括「612死了的謊言」。在612葬禮中，他依然單純：

有錢：當初國一加入田徑隊只是因為晴鳥說這樣比較好泡妞，沒想到
　　　他一下就退社了，我卻待了好久，久到我發現我跑的比其他人
　　　都快的時候，晴鳥說也許我該成為很屌的跑者，可是我覺得學
　　　校的操場很好，有星星有夕陽跟612的星球差不多吧，最重要的
　　　是操場是圓的，你永遠都會有機會跟曾經辦辦的東西再說哈囉的
　　　一天，但612說操場很像我自己的星球，一直待在同一個地方不
　　　會無聊嗎。我想應該不會吧，因為晴鳥他們還是會來找我玩吧！
　　　　不過呢，如果能維持現狀就好了，這是我的願望，長大很
　　　煩惱，要找工作，這可不像找找舊報紙跟尋人啟事這麼簡單
　　　的事，但是我知道，每個人都會變成大人，要找回以前的朋
　　　友可就不容易了，不過，我會想辦法讓他們找到我，至於是
　　　什麼辦法到時候再說，現在才十七歲，還早。

長大後聊起612，雖然已經過了十年，他仍單純的思考：「不知道612現在在哪裡？」他的執著，讓他真的開了一家店，成為四人長大以後聚會的地方。

612，即故事中象徵的小王子。本名江濱柳。

因為一直覺得學校跟家庭的教育方是死板又冷漠，高中時趁校外教學去海洋館時逃學逃家而被作家收留，在這段期間聽作家講述《小王子》的故事，深信自己就是小王子，並以其姿態與少年們邂逅。是四少年的年少時期之核心人物，也是四少年對逃離世界的出口，共有的想像與秘密。

當他受到作家和殺手的激勵，回到當年他的〝生命出口〞——海洋館，碰巧遇見和他當年一樣年紀的少年們，他決定帶他們走進故事。在【1-1】相遇II，他以「小王子」之姿；來自外星球之奇怪的行為舉止吸引了四少年：

> 晴鳥：欸！對了，夏天耶！你幹嘛戴著圍巾啊？
>
> 有錢：你不熱嗎？
>
> 612 ：那為什麼它們要被看？
>
> 有錢：漂亮啊！
>
> 612 ：漂亮就要被看？那你們也被看嗎？
>
> 顏哲：恩……照理講是這樣沒錯。
>
> 晴鳥：你現在就在看我們啊！
>
> 有錢：對啊！
>
> 612 ：是你們在看我。（走向左舞臺）
>
> 有錢：我們在互看，對不對！
>
> 612：你們也被當成魚嗎？
>
> 有錢：當成魚？
>
> 612 ：那為什麼他們不會掉出來？我也摸不到他們？
>
> （看著水族箱、摸著走向右舞臺）
>
> 顏哲：掉出來？因為……
>
> （612轉身面對他們）
>
> 晴鳥：因為，因為有玻璃啊。
>
> 612 ：魚怕吵嗎？要不然為什麼要隔起來？
>
> 拉比：魚其實會發出聲音，只要一隻魚開始叫，其他就會產生共鳴。只不過玻璃太厚我們聽不見。

612　：玻璃？裡面有裝水嗎？（轉過來看水族箱）

拉比：對啊，在水裡面才能活下去。

612　：那水流出來了怎麼辦？（走向拉比）

拉比：不會的，要把玻璃打破水才會流出來。

　　612是個不甘於平凡的少年，所以一直在尋找他認為的生命中的缺憾。他與少年們相處的日子是快樂的，但當他看到作家死亡訊息時，他知道他必須回到塑造他的人身邊；或者說猶如回到母親身邊。與其說他第一次離家出走是家庭因素，其實更正確的說，「出走」乃其個性使然。碰見契合的作家而停留；再因作家和殺手的鼓勵與刺激第二次出走，以及與以往的自己相似的少年們相遇而再次停留。當他覺得生命的缺憾被填補，生命的出口有了著落；或者說「當他走進故事，經歷故事，也創造故事之後」一切將回歸平凡，他又再一次選擇離開，也許再一次走進另一個故事。

【5－2】分離II（晴鳥的秘密）

612　：我等你好久。作家會不會也等我那麼久呢？

　　（612自言自語。晴鳥原本想問612真相。看到612帶著行李很難過。）

晴鳥：你要去哪裡？你怎麼又要走了?!回去找你的玫瑰嗎？綿羊又幹嘛了？

612　：晴鳥，有一個對我很重要的人死掉了。（晴鳥不語）
　　　　死掉了！死掉了！為什麼死要死……掉了？他死掉要去哪啊？我想去看看。

晴鳥：那我們呢？你知道你走了之後，我們再也找不到你了，我們可以去報失蹤啟事嗎，說我們要找一個來自B-612星球的少年，我們曾經擁有他，可是如今他不要我們了。

（612不說話把圍巾圍在晴鳥身上。）

612　：不要搞丟了，你們把我撿起來，我也絕對不會把你們給弄掉了。晴鳥，這是件很重要的事，但是我該回去了，我沒有死

掉，因為你們應該還握著……，我答應作家，我會回去，如同你們，不散不見。

（612把圍巾塞進晴鳥手中。晴鳥很難過。612提行李下。綿羊跟下。）

　　停留和出走反覆循環，有許是他不甘於平凡的宿命，但也許他滿意、沉醉於在別人生命過程中扮演一個重要角色——即引領別人充滿想像的感受生命。

　　當初，筆者對這個角色的名字有些想法，他當然不能叫「小王子」，而故事原創者郭行衍將他取名「小巷」（四少年在巷子裡遇見他而隨便取的名字），也不足以描述他。後來筆者就讓怪異行徑的他連名字也特殊——「612」，與小王子的行星同名；他非小王子，但少年們當他是小王子，且如行星般圍繞、愛護著他，而他，也是守護著如太陽般的陽光少年們的「行星」（筆者認為英譯的劇名即是Planet）。在與少年相遇、相知的過程中，他沒有說他是「小王子」，他只說他是612，可是他和少年們的話題甚至思考模式皆向來自612星球的小王子。少年們也選擇相信他是「小王子」；當少年發現他是失蹤少年、逃家的男孩時，卻又寧可相信他已死亡。

殺手，其實是劇作者筆下的故事人物，想像中的角色。筆名「深深紫色」，年約二十五以上至三十左右，性別不拘，較陽剛。

　　以不合邏輯的邏輯模式創造了此一殺手角色。他對電影、小說中的殺手存有幻想，而在國三那年碰見殺手而成為真正的殺手。個性規律而自我化，相較於作家，是行動派，看不慣作家迂迴的態度，不太信仰神，卻比較相信機率，是個「與其期待不如出走的人」，所以他藉由刺激612出走的方式告訴作家，其實他已經幫作家開啟了一個故事。

　　【序幕】相遇I（殺手跟612的相遇）

　　612正在看《小王子》，殺手提到他的朋友也很喜歡《小王子》，指的是他的筆友。殺手本欲離去又折回與612攀談想知道612與作家關係。而當612問殺手是好人還是壞人時，殺手的回答：「對某些人來說我是壞人，但對某些人

來說我應該算是好人！」，意指對某些想生存的人但已成為其目標者，殺手必須殺了他，因此是壞人。反之，若其目標（被暗殺者），本身已無生存意義，則殺手替他結束毋寧是幫他或幫社會做了件好事。但事實上，每一個人皆有著不同的面向；對他的敵人來說皆是壞人，反之，對其朋友而言，則是好人。

最後，612問殺手會不會說故事：

> 殺手：不，我不說故事。我也許……創造故事……或經歷故事……
> 612 ：你說……經歷故事？你們都這樣認為嗎？
> 殺手：也許……你不應該只是聽故事。在故事外面想像世界，不如在真實世界裡經歷故事。

「創造故事……或經歷故事……」是說殺手在殺了目標後，自己親眼見到並身歷其境改變了目標、目標的親友甚至委託者的狀況，因此可視為「創造或經歷故事……」。而「經歷故事」這句話，在三年前的秋天，作家就曾向612提及，因此612說「你們都這樣認為嗎？」，這裡的「你們」指的是作家和殺手。最後殺手更推波助瀾勸進「也許……你不應該只是聽故事。在故事外面想像世界，不如在真實世界裡經歷故事。」開啟612真正走入故事之門，在下一場與少年們相見。

他有著細緻而藝術的氣息，所以有個相交十多年且契合的筆友，也因此他遵循殺手的藝術；欣賞自由而燦爛的友誼，但仍徹底完成委託者的託付。最終，因工作必須殺了喜愛的筆友作家，則靈巧的以「作者之死」向委託者負責，也對筆友施以「替代不死」的溫情。

作家，其實是劇作者筆下的故事人物，想像中的角色。筆名「粉紅佛洛伊德」，年約二十五以上至三十左右，性別不拘，較陰柔。

個性偏中性，不是龜毛或循規蹈矩的類型，反而有點隨性。個性靈巧具應變力，想法遼闊，外表熱誠，為人客氣，對小孩採取放任態度，他認為溫柔的方式就是不干涉。所以不想被束縛的612非常喜歡他，猶如親人般依賴他。他造就了612，塑造了「小王子」612。他鼓勵612去外面的世界遊走，

等於幫作家創造故事——《小王子》續集。

坦誠而自由的性情，對世事有自己的解釋與想法，看似善良而溫和，卻有著堅毅、不畏困難的反叛性格。堅信著某些文學或哲學家的理念，也奉行不悖，因為他相信並守護「自由」，所以相信「作者之死」和「上帝已死」的自由之說。當612離開少年，即等於結束故事，即便作家知道612的歸來是為了參加自己的葬禮，他在【4-3】葬禮II（作家已死）上見到612，卻視而不見，隨性而有點殘忍，讓612不會回到作家身邊，依然再次逃離，只是這結果；另一個故事的創造，是不是作家要的續集？就不得而知了。對作家而言，既然「作者之死」，他不必再書寫故事，自己也可能進入別人或自己創造的故事中……。

殺手和作家在【2－3】相遇III（作家與殺手的相遇）、【3－2】相處 II（殺手的抉擇）、【4－3】葬禮II（作家已死），兩人有許多散文式的對話與角色塑造相關，為免於贅述，請參照本章第四節文本編創解析（文本構成內容解析）之詳細說明。

晴鳥媽媽，年約四、五十，具有中年婦女基本特質而愛時髦。

晴鳥升高中時，丈夫調去外地工作，夫妻關係依然維持良好。對晴鳥的管教方式較為自由，雖然不認同晴鳥的喜好也不干預，唯一的要求是希望晴鳥成為正常、開朗的小孩，沒想到晴鳥長大後是個開朗但不明究理的孩子，讓她有點煩惱。

基本上，她是一個點綴的角色，藉以凸顯晴鳥的成長環境和個性、處事態度的養成。她和孩子很親近，但她沒有跟著小孩的同學叫「晴鳥」這個外號，反而幫孩子另創一個在她眼中還沒長大的外號：

晴鳥媽媽：鳥蛋！你給我過來！
（晴鳥摸摸鼻子示意其它少年先走，其他少年先退場。）
晴　　鳥：幹嘛啦！
晴鳥媽媽：你給我過來。
晴　　鳥：怎樣啦。

晴鳥媽媽：你知道我剛剛接到什麼電話嗎!?

晴　　鳥：蛤？

晴鳥媽媽：學校暑期輔導老師打電話來跟我說你今天翹課！

晴　　鳥：怎麼可能！我去上合唱團耶！

晴鳥媽媽：那今天上什麼啊？

晴　　鳥：快樂頌啊。

晴鳥媽媽：快樂頌！每次翹課都說上快樂頌！

晴　　鳥：高……高……高老師說今天要唱二部啊！

晴鳥媽媽：二部！（邊講邊來回走）我花這麼多錢讓你去學音樂，你居
　　　　　然去給我學說謊！高老師說今天根本沒有練唱！你知道爸
　　　　　爸從你高中開始就去外地工作是為了誰嗎？害得媽媽只能跟
　　　　　他用msn聊天，你要我今天晚上怎麼跟爸爸講你的狀況呢?!

晴　　鳥：媽……我覺得你應該是太孤單、寂寞了，才會想這些有
　　　　　的沒的。

晴鳥媽媽：唉～夜深人靜心會痛！

晴　　鳥：好啦！媽，你知道輔導老師脾氣不好！所以我才沒去上
　　　　　他的課啊！

晴鳥媽媽：老師脾氣不好，你就可以不要去上課喔！當學生的竟然
　　　　　還挑老師，那我是不是可以挑小孩呢？

晴　　鳥：（小聲的說）那剛好，我也想挑媽媽啊。（晴媽想要打晴鳥）

晴　　鳥：不是啦……媽聽我說……

　　晴鳥媽媽的個性爽朗、令人喜歡親近，和孩子溝通的方式像朋友一樣，
沒有代溝，雖然教導孩子時免不了用責打方式，但身兼父職的困難有她的苦
衷。晴鳥討好媽媽的方式讓她更心疼打不下手，畢竟晴鳥所犯的不是嚴重的
過錯，她不但原諒他，後來也接受612住進家裡。

晴　　鳥：媽！媽！我……我下次會像電腦一樣把它記住啦！

晴鳥媽媽：每次都像電腦一樣！上次也給我說像電腦一樣！

晴　　鳥：今天電腦壞了（抽噎）……

晴鳥媽媽：電腦壞了！是不會修嗎？（逼近晴鳥）給我記著！我今
　　　　　天沒打你，我會被你氣死……（開始追打）

晴　　鳥：媽～

晴鳥媽媽：真的是吼。

晴　　鳥：媽（晴鳥握住棍子）～媽不要打了。母親……像月亮一
　　　　　樣……照亮我家門窗（兩人一起唱並看前方）……聖潔
　　　　　多麼……（晴鳥看晴母）

晴鳥媽媽：（接著唱）慈祥……

晴鳥、晴鳥媽媽：發出愛的光芒……

晴鳥媽媽：每次媽媽打你都唱這首，你這樣叫媽媽怎麼打得下去
　　　　　啊！好啦！來啦！

晴　　鳥：媽……（聲音很討厭）

晴鳥媽媽：媽媽剛剛應該沒有打到你吧？

晴　　鳥：沒有（聲音假假的，聽起來讓人覺得討厭又有點好玩）

晴鳥媽媽：你知道每次媽媽在罵你的時候，媽媽心都很痛。

晴　　鳥：媽！我都了解。（聲音很討厭）

晴鳥媽媽：好啦！媽媽等一下還要去做指甲，你趕快上去啦！下次
　　　　　要乖喔。

晴　　鳥：媽！對不起，我以後不會了！

　　她是一個可愛的中年婦女，對事物的鍾情總可以找到替代和折衷的方
式，大智若愚的生活態度及教養孩子的方式，反倒給自己和孩子更大自由空
間。與時下緊張型的父母不同，或許是給現代父母的另一種反思。

綿羊，出自《小王子》書中角色。象徵正面、純潔的心靈，是一個幻想、虛
　　無的存在。

　　在612被作家收留後，最常聽到的故事就是《小王子》，612自認為是小
王子，因此幻想中的綿羊即出現並陪在他身旁。

綿羊和玫瑰花是《小王子》小說中重要角色，雖然這齣戲裡只有綿羊，但綿羊常和玫瑰花一起出現；在【2-1】《小王子》I，綿羊拿著玫瑰一起聽作家說故事，還不時和玫瑰花講話、鬥嘴。在【2-2】《小王子》II，綿羊織圍巾、吃零嘴，到少年們和612爭執、惹612生氣又要唱歌平息612的怒氣時，綿羊又拿著玫瑰花一起聽少年們的合唱「瑪莉有隻小綿羊」。

生命中真正重要的東西，得用心靈去看，而不是用眼睛。如《小王子》中的狐狸所說：「這就是我的祕密。它很簡單：只有用心靈，一個人才能看得很清楚」。也許有點類似〈國王的新衣〉中「聰明人才看得見新衣」的反例，如果觀眾相信他正在看（或經歷）的這個故事，仍保有赤子之心，就會發現綿羊的存在是自然而合宜的；他跟著612從作家住處到晴鳥家，一起聽故事、看照片，最後跟著612離開少年們。他只有一句台詞「為什麼」，那是在612敘述他的星球之旅時，綿羊幫少年的發問，表示他確實參予著612和少年們的點滴，雖然少年們到最後相信612是小王子時才發現他。

殺手的殺手，對應綿羊的角色，代表負面、世故而黑暗，如殺手的影子一般，亦步亦趨跟隨殺手，也是一個幻想、虛無的存在。

因應非寫實風格的表演形式，並強調此劇的象徵的表現主義風格，筆者於編排時特別增加這個角色。其外在形貌和殺手相近卻不相同，可象徵殺手內在和外在、心理和思想的矛盾與衝突。沒有台詞僅有肢體動作和姿勢定格，則可增強畫面力度和延展的豐富性。此外，他亦協助他的主人——殺手，呈現更具殺氣的氣勢，以及殺手在場時所應具有之緊張、肅穆、死亡的氛圍。

三、思想與主題

（一）《前進!?越來越難集中精神》

對於沒有接觸過荒謬劇，也沒有看過哈維爾劇本的學生或觀眾而言，此劇若以一般戲劇的閱讀方式較難看到明確的主題，因為哈維爾在劇中仍用他最擅長的「反語」形式達到反諷的效果，不了解哈維爾的思想，也就無法深入劇本主題。

哈維爾的論述中影響最為深遠的是他在〈無權力者的權力〉一文中傳達的思想和生活態度，即"生活在真實當中"（Live in Truth）以及"更高的責任"。這不僅來自於權力，而是來自於人類個體的自己。他對任何地方的所有個人，首先是世界上那些身分處於極端危險地方⑫的人提出此項呼籲，並揭示出「普遍的人性」，並且評述「普遍的存有」、「當今世界的人們」以及「現代人的危機」。而在劇作方面，哈維爾選擇以荒謬劇的形式和荒謬性的幽默來探討人生，將他所評析的論點「生活在真實中」、「更高的責任」、「普遍的人性」、「現代人的危機」等，在其劇作以另一姿態中呈現。

哈維爾的著作和劇作將社會現象和人生狀態作了分析與評註，著作評論是從外部的觀察和分析；劇作則是從内部的省視與反映，將社會（世界）和

人生的一體兩面清晰的呈現。

因此，搬演哈維爾的荒謬劇，必須讓學生對哈維爾有基本的認識，作為理解劇本主題的基礎。從他的著作或其他有關評論中，向學生展示和本劇主題相關之論述，對照後提出筆者之想法與見解。

1. 主題：溝通的無效與存在的困境

《越來越難集中精神》延續了荒謬劇所最關注的議題——溝通的無效與存在的困境。本劇以非主體語言與科學主義的特色，在男女關係的隱喻上有進一步的結合；一位不斷偷腥的社會科學家，試圖在老婆和情婦之間不斷的撒謊週旋，最後卻掉進自己的陷阱中。語言不斷在角色中游離及人際關係成為機械邏輯處理的對象，而真正的人性情感卻無法被照顧⑬。

哈維爾對語言很感興趣，包括語言中的矛盾性和弊病。因為語言決定了人的生活、命運和世界，是人類最重要的技能。語言不但是一種禮儀、魔法，是歷史的載體，使事物具合理化，也是人用以自我肯定和突出自我的一種方式。他也對「陳腔濫調」及其意義感興趣，他甚至反諷的說：「因為在這個世界上，語言上的評價、結論和詮釋往往比事實本身還重要，『真正的事實』只來自於『陳腔爛調』」⑭。

當然，他之所以如此描述『陳腔濫調』」，則是他以「反語」反諷的一貫作風。語言，作為人類溝通的基本模式，但非惟一模式，也非最有效的模式。因為語言無法表達敘述者的全部思想，腐朽的語言更無法達成思想上的溝通。而現今社會卻依然以腐朽的語言為媒介，如果敘述者無心溝通，則語言形同廢話。明顯地，劇中主角無論對妻子或情人之間的相處，皆以迂迴敷衍的心態面對，自然是無效的溝通。甚至，他讓秘書記錄其口述社會研究論述時，在「幸福」和「價值」議題上的陳腔濫調，不時以正反方向的描述和推論，乍聽之下冠冕堂皇，反轉思考後卻明白其論點皆在表面上原地打轉、毫無深度。加上主角在被機械（不速客）訪談紀錄搞得頭昏腦脹時，表達了人與人交往時所出現的怪異和脫軌；所有的人物和語言在他腦海中交叉亂竄，毫無邏輯，令他幾近崩潰。另一方面，人類端賴科技以加速人類研究成果的前提下，人與人的關係極速衰敗和蛻變，存在價值已被科技架空，人性

與思想被抹殺與隔閡。語言的荒謬和科技帶給人空泛的理想在此時表露無遺,明確指出人類的存在的困境,富有明顯的暗示力量。

2. 論點:處於危機中的人性

哈維爾堅持其所有劇本處理的都是人類身分這個主題,以及意識到的危機狀態……。在他寫給妻子的第37封信中甚至以警語似的強調,他在思考「所有主題中最重要的主題:『身分與不朽』。」信中陳述:「人的『身分』問題居於我所思考的人類事物中心。我用『身分』這個詞,並不是我相信它能解釋有關人的存在的任何秘密;當我開始寫劇本時及至後來我都在用這個詞,因為它幫助了我梳理最吸引我的這個主題:人類『身分的危機』。所有我的劇本事實上都是這個題目的不同形式,即人與他自身關係的解體,和失去任何給予人的存在一種意義秩序、一種持續性和其獨特框架的東西」⑮。他認為,人類身分的主題亦即探討人的本性;是個傳統上就和戲劇相聯繫的主題。所有的戲劇都是建立在一個角色看上去是什麼樣的人和他真的是什麼樣的人之間的衝突上。他說:「從古至今,所有的戲劇都有一個從現象到揭示,再到真正認出一個人的真實面目的過程。本性總是戴著面罩偽裝起來。」在他的劇作中,戲劇的基本主題,以一種特殊的形式出現;即處於危機中的人性。他強調:「這不僅是關於隱藏在面罩背後偽裝的本性,或作為社會功用的本性,而且是關於正在腐敗、崩潰和消散的本性。這種危機由於沒有得到深思反省就會更加嚴重。」⑯。

劇中主角的身分,哈維爾選擇了較具權威和代表性的角色——社會科學家,以一個表面上對社會研究透徹(劇中人物的誇大言詞皆是空話)卻對情感與生活束手無措或說貪得無厭的學者,其隱藏在面罩背後偽裝的本性,或作為社會功用的本性,面對社會與科技之間文化演進與衝擊的認知行為(由對科技的崇拜到推翻),表述人類的外在表象與內在思維的揭示過程,正可作為「意象⑰的心理基礎」的註腳;人(劇中主角),在無法面對問題(妻子與情人)、解決問題(離婚還是分手),甚至仍然製造問題(對秘書的遐想和無法拒絕女科學博士的示好)的懦弱習性,順應時勢與貪婪的本性,使生活中充斥虛偽和喪失理想,令其處於人性的危機之中而未見其深思或反

省，此即人類普遍存在的一種弊病，也是人類之存在困境的普遍性。

3. 總體精神：人生的意義（存在的意義）即是責任

在哈維爾的抽象思辯中，人生的意義和存在本身的意義是相通的，另一方面，人又一種奇特的存在物，被拋向存在的根源處和被拋向現實世界不是獨自分離的兩回事，人與存在不是獨自分離而是二合一的狀態。「如果我們不是起源於存在，我們就不能得到被拋入現實世界的經驗，而如果我們不是存在於現實世界，我們便不能得知原於存在的經驗。」這就是人與存在的異化：不能停留於原地，必須通過與現實世界的遭遇來規定自己，實現自己。由此產生哈維爾長久思考其視野中心的另一概念：責任。責任是人的身分（identity，個體、本體、亦即認同，即人之所以為人，人之區別於其他存在物的特性）之生成、持續和消亡的基本點，是基石、根本、重力的中心。責任是人與現實的二元關係：負責任的人與他對之負責任的人與事[18]。按哈維爾的方式，勇氣，是知識份子的品格；承擔，是作為知識份子的責任。責任即是不畏強權、高壓的政治環境，而無所顧忌的發言，照自己的責任感所要求的行事，但以平常心對待一切，自由的、有尊嚴的行動。換句話說，責任，即是不逃避、不刻意，說該說的，做該做的，在現實中自由且有尊嚴的真實生活。

人，因思想、情感、精神之多元複雜而不同於其他動物，責任，更是區別人類與動物類不同特性的表徵。人類社群中有一種奇妙的辨別機制，即人的〝身分〞、人的〝認同感〞乃至〝身分的認同〞。在一般社會的觀念中，藉由群體價值觀所賦予的〝身分〞或〝階級〞，即「人的身分」、「人的認同」；是人藉以肯定其存在的形式和意義（人生目標與價值）之依據。當「人的身分」、「人的認同」遭到質疑或忽略時，即影響其心智，間接導致情緒的抗拒或挫折沮喪。因此，社會中大多數人各自以種種無謂的方式與目的偽裝自己，虛假的生活，等同於逃避現實，缺乏存在的意義。劇中的主角及女科學博士即是如此，劇中主角原以為自己身分的特殊與重要而成為研究科學團隊探勘人格特質的目標，後來發現自己僅是一般隨機偶然的抽樣調查而抗拒頹喪；女科學博士原以為自己所從事的研究是非常科學無可取代的重

要，當主角胡德華拆穿其研究非明智之舉時，女博士即陷入失望與挫折。此二人皆因其自我的認同和身分的認同產生危機，更因逃避存在意義的真諦「責任」而虛假的生活，同時亦將自身的人性陷於偽裝的危機之中，暴露了人類恆久以來的弱點終而崩潰。

哈維爾雖繼承荒謬戲劇的傳統，但作品中並不強調荒謬世界中所隱現的個人孤寂和無助感，他所描繪的不是貝克特（Samuel Beckett）《等待果陀》的那種絕望人生。因為在極權主義之下成長、批判、囚禁、革命的生命歷程，背負著「資產階級家庭」出身的包袱而忍受共產主義長年的壓制，讓他從社會階級的下層清楚地看到這個世界的荒誕。他將真實世界中的生活片段摘取下來，以荒謬而幽默的方式支撐表現泛泛人生中的各種狀態。

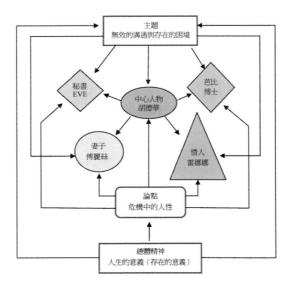

圖1　《前進!?愈來愈難集中精神》主題精神關係圖　製圖／楊雲玉

（以中心人物連結主題溝通的無效與存在的困境及論點處於危機之中人性，再以，總體精神將主題、論點及人物包含在尋求人生的意義之內）

劇中所有事件的安排目的，皆在刻劃哈維爾一貫以來所強調的主題精神

——人生意義和存在意義相通，存在的本質即探討人的本性，而人的本性總是偽裝、虛假，甚至正在腐敗、崩潰和消散，因此人性即處於危機之中，人類必然束縛、受困於長久以來即與人生並存的「溝通的無效與存在的困境」。

（二）《赤子》

這齣青少年劇，因為來自正值青少年的學生自我的寫照，集合有才氣、青春無包袱的學生集體創作，讓此劇充滿清新的味道，也許劇本的語言不夠純熟和精緻，但，不同於一般青少年劇所常見的僵硬或勉強以「為青春而青春」的目的為手段，可以說是其優點吧。

1. 故事本體的發想與主題之一「相信與守護赤子之心」

世界名著《小王子》，無年齡界限的受人喜愛。法國文學家聖·艾修伯里（Antoine de Saint Exupéry）從事飛行的作家，將自己對童年時光和好友知交的美好回憶，化為這本《小王子》，筆觸質樸純真，詠嘆愛、生命與責任的美麗小書。自1943年出版至今，銷售量已破上億本，被譽為有史以來，閱讀率僅次於聖經的書籍。擁有全球102種語言的譯本，也是擁有最多譯文的法文書，那個獨一無二的小王子，用純真與深情豢養了玫瑰與狐狸，也豢養了無數讀者的心靈。⑲。

《赤子》雖然是以《小王子》為故事主體，但卻非一般想像；將聖·艾修伯里所寫的小王子的故事重新搬演，或改編成某種〝現代版〞或〝未來版〞之類的演出。而是如故事與情節所述：

〝少年的故事，發生於小王子告別飛行員久遠後的夏季，他再次降臨地球與一群少年們相遇。〞

這裡所說的再次降臨地球與一群少年們相遇的小王子，當然不是真的小王子，而是喜愛小王子、熟悉小王子、認為自己就是小王子的一個男孩，比一般男孩更具赤子之心，勇於嘗試、打破舊規、並將友情和相信視為生命的

小王子。這個男孩以小王子的樣貌與四個少年相遇，開啟了小王子另一個旅程，因此可將《赤子》視為《小王子》的延續或另一章。

〝劇情內容主要在講述相遇、別離、對世界與自己的區隔，以及「守護」、「相信」等年少時期可能發生和經歷的事與感受。〞

上述之相遇、別離很明顯是612與少年們在故事中發生的情節。而對世界與自己的區隔，以及「守護」、「相信」，在心靈層面的解釋，指的是612與少年們對現實世界的看法；在翹課、拒考、惡作劇等無傷大雅的小伎倆掩蓋之下，是他們不甘寂寞與平凡的騷動的靈魂。少年們逃開了煩人的暑輔課，真的只是為了證明殺人鯨的肚子是否有儲養人類的空間嗎？少年們不是以其他更冠冕堂皇的理由，而以老師上課所提到聖經〈約拿〉故事為名，寧可相信鯨魚肚內或真的可以儲養人類，也證明他們所相信的事與一般大人們所想的不同，赤子之心所以讓他們相信612就是小王子。少年們藉口翹課的自以為是，尋找乾旱夏季中的一汪海藍，即是他們逃離世界的出口。正如當年高中時的612，因為相同的靈魂在海洋館尋找出口而逃學逃家，在海洋館碰見契合的作家，不凡的心靈因作家而成為小王子，也因為作家的鼓勵而再次出走，所選的出口仍是海洋館，此地也讓他與少年們相遇。而當612要去砸燈，晴鳥極力反對，他可能稍稍顯得懦弱，但他更純真的相信故事，害怕他尚未說出口的〈流光似水〉結局會成真（最後……所有的小孩們打破了所有燈管。燈管裡的水淹沒了整個家，還有小鎮。父母回家時，所有的小孩都死了……），他是為了守護612和朋友。且當612離開後，晴鳥不忍離別，更不忍承認612是失蹤人口，寧可告訴其他人〝612死了〞，是一心「守護」612、「守護」小王子在每個人心中的完美形象；也回應了《小王子》書中的金髮小王子曾向我們預言：「將來我會像死了一樣，但那不是真的。」

劇本發想的另一個故事〈流光似水〉，是賈西亞·馬奎斯[20]（1982年獲得諾貝爾文學獎的西班牙作家）的短篇小說。故事中的小孩們聽了作家的故事，執行了一場歡樂的生命之旅，卻在歡愉中結束生命。令人驚艷的魔幻又超現實

的故事中，有著廣闊想像思維與空間。〈流光似水〉故事中的作家和《赤》劇中的作家相連結；劇中的作家正在書寫《小王子》的續集，藉著612「走進故事」作為他故事的取材，然而他的續集遭到殺手設計而被扼殺。而〈流光似水〉故事中的小孩和《赤》劇中的少年也相連結；被作家作為故事取材的612，聽了作家的勸導（或誘惑），執行另一場生命之旅——走進少年們的生命故事中。還好，少年們沒有像〈流光似水〉的小孩一樣「執行一場歡樂的生命之旅，卻在歡愉中結束生命」，反而在面對友情的相遇和別離中成長。

兩個故事的主人翁都是充滿赤子之心的孩子，因為「赤子之心」讓人生有了更純然的生命意義。現實生活中的許多大人們讓自己的「赤子之心」久離或隱藏，因此生命或存在的意義也就日益模糊，不敢被提起和展示在自己或別人的眼前。612是連結本劇四個故事的主人翁，是每個人心中的小王子，也是每個人的赤子之心。每個人一生中，都會擁有或遇見〝612〞；擁有自己的「赤子之心」，或是在某時刻遇見那個你願意「相信」與「守護」的人。《赤子》最明顯的主題應該就是「保有並相信赤子之心以及對赤子之心的守護」。

2. 故事的連結與主題之二「自由與死亡」

殺手跟作家的故事重點是透過612連結少年的故事。其主題則圍繞在「自由」跟「死亡」。

殺手，看似「自由」的，可以讓目標／對象隨時用任何方式「死亡」，但他卻被寫作的人控制著，因為他也是故事中的人物，作者可以任何個性、形式書寫殺手的種種，當然也包含以書寫的模式令殺手「死亡」。作家，擁有以書寫方式「自由」的安排任何人（當然包括殺手）的各種存在或者「死亡」，但相對的，他一旦成為殺手的目標之後，則無法掌控自己的命運。

「死亡」這個議題，也呼應了劇中角色「作家」提到法國文學理論家與評論家羅蘭·巴特（Roland Barthes，1915-1980）於1976年所提出「作者之死」（the death of author）[21]的理論；原意涵大致為「不管作者的意圖為何，文本在原作者身上才具有某種程度的特定解釋，文本一旦被發表或以任何方式呈現，解釋文本的權利便開放給讀者，賦予讀者更開放的閱讀空間，讀者即可創造自己的意義……」[22]。在劇中，「作家」將作者的義務解釋為「在

故事／文本交出的霎那，作者已無權過問故事／文本的解讀方式，即代表 "作者已死"」。因而，「作家」收留了男孩，不斷向他述說小王子的故事，將他創造成另一個小王子，甚至幫他取名612（以小王子的星球B612小行星為名）。之後，鼓勵其出走，再造另一個小王子旅行的故事，此即作家（劇中角色——粉紅佛羅伊德）殺了聖·艾修伯里的意涵。而殺手不忍殺掉多年筆友「作家」，他用了另一種方式殺了他。因此，不但從旁刺激加速612的出走「在故事外面想像世界，不如在真實世界經歷故事」，等於協助「作家」 "創作"（開啟）另一個故事。而在612與少年們相知相惜的交往時（作家和殺手正在創造的故事），又使612看到報紙上登載作家已死的訃文而離開少年，中斷也結束這個正在創造的故事，即代表他殺了作家的意涵。因而，在劇中4-3葬禮II（作家已死）的一場，殺手為「作家」舉辦的葬禮上，追思會告示板上會同時有「作家」（粉紅佛洛伊德）和聖·艾修伯里的名字。

（612走進追悼會，目視著空的遺照相框。殺手的殺手在告示板前作畫。）

殺手：你……經歷故事是不是比聽故事有趣多了？

612 ：我……經歷故事，創造故事，而那個故事可能也「結束」了。

殺手：很好！你是個好幫手？

612 ：什麼？

殺手：我的一個親愛的筆友正再寫一個故事，而你……幫他提早完成故事。

612 ：我看到作家追思會的啟事……

殺手：你離開了那個故事，故事就結束了。所以對作家來說，他已死亡。

612 ：但是……對正在看這個故事的人來說，故事仍在繼續……

殺手：但……故事中已經沒有你！

（612看著殺手，黯然下。作家出。）

作家：你邀請我來參加我們的葬禮。

（作家看著寫著聖修伯里和粉紅佛洛伊德名字的追悼會告示板。）

殺手：我殺了你。

作家：而我殺了他。

殺手：啊?!

作家：因為我私自替他寫下續集！

殺手：哦～

　　對白中，作家說：「而我殺了他。」此〝他〞即指聖‧艾修伯里。因為作家造就了612的故事並擅自將之作為《小王子》續集。612的故事和聖‧艾修伯里的《小王子》（或者即便聖‧艾修伯里曾書寫《小王子》的續集），是截然不同的。因此，就某方面而言，作家扼殺了聖‧艾修伯里和其書中的小王子。

　　主題「自由」跟「死亡」是藉作家和殺手之間的瓜葛；將法國文學評論家羅蘭‧巴特於1976年所提出「作者之死」，延伸並與寫下《小王子》的聖‧艾修伯里連結起來，說明文本與作家、作家與故事人物、故事人物與讀者，以及讀者與作家相互牽連的「自由」與「死亡」之概念。此概念再放大至人生的每個片段，則可視為各個人生片段的「自由」如何選擇與各個片段的逝去和消亡（死亡）。一如劇中分別為少年和作家所呈現的兩場葬禮：【4-2】葬禮I（告別少年）及【4-3】葬禮II（作家已死）。

　　《赤子》分成兩條相互交錯的主線：現實世界少年情感與成長經歷的描述和想像世界中作家與殺手的對立。組合則包含基本四個部分；兩篇小說《小王子》和〈流光似水〉，以及作家與殺手的故事和少年們與612相識相知的成長歷程。

　　四個部分呈現相互纏繞的劇情；少年們的經歷和作家、殺手的劇情是《小王子》及〈流光似水〉的後設戲劇，而中間的連結，也就是中心人物是612（參見下列《赤子》主題及後設戲劇結構圖）；這樣的〝劇中劇〞與〝故事中的故事〞，又結合寫實與非寫實風格，讓劇情有更多彈性與多變性，週折與反轉的敘述方式也增加戲劇的張力與可看性。

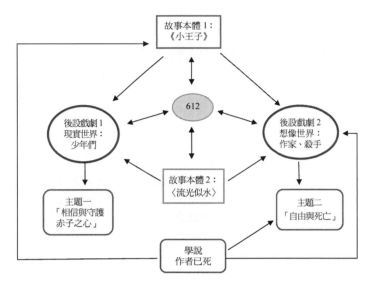

圖2　《赤子》主題及後設戲劇結構圖　　　　　製圖／楊雲玉

思想與主題

比較與思考：

　　對學生來說，兩劇的主題深度稍有不同，《前》劇所講述的內容較艱澀，透過解析或許大致了解，但對生長在自由台灣的大學生而言，距離較遠亦較難體會。甚至僅以現今社會男女關係的過度開放狀況，形塑男主角某些部分的樣貌，仍因生活和感情經驗的單純而必須假藉想像和模擬。

　　《赤》劇中較寫實的部分（少年們），講述的內容較貼近學生年齡和生活，角色也從他們自己的經驗去塑造，故而較能令其發揮。而非寫實的部分（作家與殺手），「自由與死亡」的主題偏向存在主義的哲學思想，對高三生而言則較難理解，因此這部分的表演呈現也類似《前》劇的困難度。

　　主題的講解、分析，可以協助演員在思想上的理解，但未必能保證在演出的詮釋上得以達到導演的期待，尤其是沒有太多表演經驗的學生，導演只能在排練時積極構思相關演員走位、姿勢和舞台、燈光、音樂、服裝等的協助下，盡力形塑和詮釋出劇情的要旨和主題精神。

四、戲劇結構分析與文本編創解析

本節將分為兩部分，因前者《前進!?愈來愈難集中精神》是定稿之經典劇本，戲劇結構分析可讓學生了解其結構、形式、風格等，再將其倒置的場次拆解，還原交錯之時空，以利學生對照了解與排練方便。後者《赤子》為編創劇本，必須讓學生了解文本編創概念，解析文本構成之內容、主題、目標，作為集體即興創作之基礎與排練之溝通說明。

（一）《前進!?愈來愈難集中精神》戲劇結構分析

由於此劇乃根據哈維爾之《愈來愈難集中精神》改編（些許）演出，原戲劇主結構及形式、風格皆完全保留，因此結構分析仍以《愈》劇為目標。

1. 戲劇行動：以非邏輯方式建構邏輯系統

戲劇行動是由一連串足以達到各劇目的之事件結構而成；是劇作家發揮、刻劃情節的技巧，用以吸引並保持觀眾興趣。戲劇行動的可能性（可信度）只要在劇作家所創下的體系之內，每件事情都合於邏輯[23]。

哈維爾建構《愈》荒謬劇的邏輯體系方式，如他所說：「……只有在建立了這些規則和慣例之後，才能開始逐漸推翻、削弱、歪曲、破壞這些規則和慣例的過程，才能阻止濫用它們。我一直認為，如果一切都得到允許，那麼就沒什麼能令人吃驚的了。戲劇有一種秩序，只有這樣才能透過打破這種秩序而達到出其不意的效果。」[24]。

哈維爾選擇一個普通的人、普遍的故事，卻以怪異的手法處理，將正常時序顛倒穿插，刺激觀眾以新的眼光去看熟悉的事物。此劇引導觀眾注意的方法以特殊方式表現；在故事一開始，不連貫的情節及紊亂穿插的時序即暗示觀眾，此劇不合於一般邏輯。但，劇情進行約一半時，觀眾已可理解此劇之時序、情節交錯的特殊邏輯體系後，只要按照劇作家所創建的那一套規則進行，其邏輯系統即可被觀眾接受並得以體會其中趣味，如：夫妻與丈夫情人之間奇妙的三角關係和台詞幾乎相同的訴苦和敷衍，看似正常人的生活被

舉止異常的科學研究團隊給破壞，一直被誇示為前衛、先進的科學機器竟然像小孩子一樣無法掌控，最後，連呈現在男主角腦海中的昏亂現象也被搬演出來……。

《愈》劇的事件安排非採用傳統戲劇之「因果律」，因此，劇中的戲劇行動結構方式和一般傳統的結構原則不同；而是合併中心人物與中心思想的雙重結構。

哈維爾藉故事主人翁「社會科學博士」作為本劇的統一結構的中心人物（請參考本節最後列出之角色人物出場表，主人翁是劇中唯一每一場皆出現的角色），將所有事件皆以此人物為重心連繫在一起，用以彰顯本劇中心思想的「人類溝通的無效與存在的困境」，結合思想與人物的雙重中心結構模式，更可加強其描繪與詮釋力量。劇中以中心人物對情感生活、社會現象、科學研究等不同經驗與反應，及場次時序倒置、語言重複空洞、人物反常舉止等，展現此劇之主題「人類溝通無效與存在困境」之昏亂狀態。此劇雖然情節跳躍、時序錯置，但場景人物反覆之間呈現明確的規則和慣例的體系，維持其戲劇行動的可信度，進而在此可信的秩序中破壞重組以創造驚奇效果。

不論統一結構的方法如何，劇本要激起並保持觀眾興趣，造成懸疑氛圍，必須依賴「衝突」（conflict），包含角色與角色間的衝突，同一角色內心各種慾望的衝突，角色與其環境的衝突，不同意念或想法的衝突㉕。此劇的戲劇行動結構中主要（較為明顯）衝突是：

(1) 妻子與情人之間爭奪情感的依歸，屬於角色之間的衝突。

(2) 男人面對自我情感的貪念，角色內心慾望的衝突非常明顯。

(3) 人類對身分認同的衝突，指的是胡德華和芭比兩人從自命不凡到認知自己與一般人無異；亦屬於角色內心慾望的衝突。

(4) 人類對科學的崇拜迷思為角色與環境的衝突。當然，其他角色亦自有其內心慾望或不同意念的衝突，但未在劇中明顯呈現。

此劇的戲劇行動結構雖不是明顯的高潮式安排，但以人物穿插方式、場次堆疊亦漸次提高觀眾興趣。基本上第一幕在鋪排劇情與讓觀眾熟悉人物與關係，角色快速進出輪番上場，呈現每個人物與主角的各種關係，因切斷的短景而顯示節奏漸漸上揚。第二幕懸疑程度雖然不似一般傳統戲劇，但因主

角與每個角色之交集愈來愈多，關係愈來愈密切、明顯，並將第一幕所埋下的情節暗椿慢慢揭開始末；主人翁如何解決所面臨問題的疑惑，讓觀眾想一窺究竟的情緒，具愈來愈緊湊的戲劇張力。這種對比和停頓、跳躍的情節安排，在情感上由弱而強的氛圍愈益緊張的堆砌，仍具高潮式安排的效果。

2. 形式與風格

「形式」，所代表的概念很多，因此較難為它下一個明顯定義。基本上，形式就是指藝術作品的處理方式。形式決定要素有三：材料（內容）、作者（看法與才能，亦即特色）、目的（作用）。形式又與內容不易分別，兩者似乎相對依附，因為，沒有形式，就無所謂實物與意念可言[26]。

哈維爾戲劇的內容強調對真正意義的渴望，人生的意義即積極探求真理，而其在生命中的呈現又極其荒謬。哈維爾說：「真正的意義只能從荒誕中看到……」。他強調，真正的意義與荒謬的互補性：「……缺乏意義——即荒誕的感受越深刻，意義就越會得到積極的探求；沒有同荒誕經驗的殊死搏鬥，就沒有什麼可以追求；沒有對意義的深刻發自內心的渴求，也就不會被荒誕傷害」[27]。所以，體驗荒謬與體驗意義密不可分，只有荒謬是意義的另一面，反之亦然。對哈維爾而言，荒謬和意義之間是一種既分又合、相離相依的辯證關係[28]。因此，荒誕感（無意義）越深，等同於積極探求真理（意義）。他將之稱為「荒誕的理想主義」，即在充滿虛假的荒誕環境中仍舊嚴肅地追求真實的意義[29]就此而言，哈維爾藉由荒謬的戲劇形式與風格作為探尋人生真理的路徑，刺激觀眾去思考審視自我，即是其劇作目的。

哈維爾為探索人生真理及存在的意義選擇以戲劇發言，以有別於傳統戲劇的形式引起觀眾注意，使觀者得以跳出移情作用，引發疏離感而自省。其劇作形式上，具有明顯的外部特徵，他如此解釋：

> 「……在我的劇作中，你很難發現氣氛或基調的細微線索，沒有對
> 心境——系列細微差別的描寫，或對人類精神和靈魂的神祕而複雜
> 的情感的細微感覺：你會發現它們的內部結構並沒有得到巧妙的掩
> 飾：它們也不那麼流暢的生活在一系列的事件中自然展開。我是屬

於結構主義的作家：我故意使結構容易被抓住：我強調結構、揭示
結構並常常使結構具有幾何般直接了當和有規則的特徵……」[30]。

　　即如哈維爾自言是個結構主義作家，因此其劇作中便有一種接近於音樂
的成分，他把各主題對稱地——最後達到和諧的不對稱——交織、混合起
來，有節奏的展開，並逐步地引入，然後結束這些主題，讓主題在對稱中相
互映襯。他強調其劇作結構的本質，有意識地、故意地安排明顯的像圖解一
樣，幾乎成一部機器。亦可看成是在嘗試明確的表現某些社會和心理過程的
內部機制，以及現代世界中人是如何被操縱的結構本質，這種結構本質是與
這種操縱在科學上的、乃至最終在技術上的根源相互關聯的。其作品中常見
的「機械形式」（圖解式的場景），是其劇作中最重要的藝術特質，他以意
義、主題、思維、姿勢、情節、概念和台詞的曲折變化（而非一般性的人物行
為、事件和情節的曲折變化），來展現其戲劇效果，藉以產生荒誕之感[31]。
　　哈維爾的《愈》劇基本上屬於喜劇形式，但以寫實劇的外貌包裝了荒謬
劇的靈魂，而與其它荒謬劇的特質又不盡相同。
　　文化研究學者李歐梵對哈維爾的戲劇如此看法：哈維爾認為「荒謬劇」代
表二十世紀人類的危機——一種失去了絕對價值和永恆意義後的困惑。在此
論點上，哈維爾和西方荒謬劇大師——貝克特、伊歐納斯科（Ionesco）、品特
（Pinter）相通，但哈維爾的劇本並不刻意呈現一種絕望感，也沒有提出人生毫
無意義的大前提。它描繪的是一種窘態，一種人際關係的不協調，甚至是一種
「個體性」的荒謬。這種窘迫的荒謬感，一方面是二十世紀人的常態，另一方
面（以戲劇效果而言）則是後期極權社會中個體生活的象徵。從哲學的層次而
言，他在提出危機的同時強調「人的個體」意義；就社會和政治層次而言，他
所批評的是群體生活中的虛偽和理想的喪失。然而他對於這些人物仍有一份憐
憫之情，所以他揭示的並不是對人生絕望的悲劇，而是一種特有的幽默感[32]。
　　我們可以這麼說，既然「荒謬劇」代表二十世紀人類的危機；一種失去
了絕對價值和永恆意義後的困惑，是荒謬派作家相通的論點，此即戲劇類型
特質中固定形式（相同性質）的理論。而其他上述之哲學層次、社會政治層
次，或者：不是對人生絕望的悲劇，而是一種特有的幽默感的種種與其它荒

謬劇作不同處，即是有機形式（獨特性）的理論，也就是哈維爾的戲劇特質。

　　而本劇之荒謬劇風格表現如何呢？

　　美國戲劇家馬汀艾斯林在他的巨著《荒謬劇場》（The Theatre of the Absurd）中說明荒謬劇場的風格：

　　「荒謬劇場專注於舞台意象的力量，致力於向觀眾傳達從潛意識深處挖掘出來的世界觀……我們必須分析荒謬劇場的作品，進而找出它們所表達的思想的趨勢與樣式，以期了解他們的藝術意圖。……就本質而言，荒謬劇場乃在於喚起具體的詩的意象。當劇作家面對人類狀態時，即會孕育出一種困惑感，而這個詩的意象即可將劇作家的困惑感傳達給觀眾。因此，荒謬劇場的作品是否成功，就得看他們是否成功地傳達這些詩的混合物、怪異風味與悲喜的恐懼而定了，而它的成功便得依賴這個詩的實質與力量。」㉝

　　他甚至提供荒謬劇場的客觀標準：

　　（1）　富於暗示的力量。

　　（2）　原創性。

　　（3）　意象的心理基礎。

　　（4）　其深度與普遍性。

　　（5）　將素材翻譯成舞台術語的手法是否純熟。

　　現在試著以上述標準分析本劇：

　　本劇藉由時序穿插、跳越，敘述交叉、對調，甚至語言游離於角色之間（角色對白重述、台詞相互類似、交替等）呈現方式，形成時間與順序的荒謬與矛盾，凸顯人類處在危機之中精神無法集中而失去自我的矛盾狀態；荒謬劇的風格明顯。雖然本劇不似他另外兩個劇本《花園宴會》和《通知書》中的題材所顯示的後期極權社會中個體生活的象徵，但本劇依然是哈維爾針對二十世紀的人類危機所發出的呼籲，呈現現今人類普遍面臨的一種失去了絕對價值和永恆意義後的困惑之社會現象所作的描述，本劇的題材與內容仍具備了深度與普遍性。同時，因為其表現方式（劇情切割、時序錯置）與荒謬劇前

輩們有所不同，以及劇中特有的幽默感（對人性情境的反諷和顛倒）及對人物（陷於人性的危機而不自知）蘊含的憐憫之情，使本劇具有其原創性與深度。

　　本劇從劇名《愈來愈難集中精神》的意象到劇中穿插倒置的時序、場次、語言等展示，傳達語言外表的華麗與內涵的空洞腐朽，象徵一個人的內在處於虛偽與真理對立的戰爭、精神受到外在社會結構的約制、規範，或狹隘的科技主義所束縛而崩潰，自陷於人性的危機即現今普遍現象，皆使之富於暗示的力量。而劇本論點——處於危機中的人性（如前主題第2項所述）是人類普遍存在的一種弊病，也是人類存在困境之普遍性。劇中主角順應時勢而貪婪的本性，使生活中充斥虛偽和喪失理想，表述人類的外在表象與內在思維的揭示過程，可作為意象的心理基礎之說明。

　　此劇在接近劇末，哈維爾安排主角胡德華精神昏亂而產生的幻象；類似的話語由對立的角色說出、每個人物口中念著別人的台詞、盤旋環繞於他的眼前，呈現想像與現實兩個世界的交叉與撞擊，將素材翻譯成舞台術語的手法是純熟有創意的。

3. 拆解場次與還原時空

　　《愈來愈難集中精神》用「顛倒時序、交叉敘述」架構不同於傳統的編劇手法，以產生紊亂的、荒謬的氛圍。劇本中人物進出、往返於舞台上，發生著各自相關事件，觀眾彷彿看著一幕幕人生片段風景，之間似乎缺少明顯的關聯性。但在相同人物數次輪調出場後，漸漸感覺到劇情發展的邏輯，應可漸漸掌握其敘述的結構性。因此，解構文本的重要任務即是拆解場次及拼貼還原時空。

　　原劇為兩幕、不間斷的結構，且不按時間順序排列。劇情、場次，人物、語言交織混合，看似紊亂卻暗藏邏輯鋪排。為幫助演員了解、詮釋，將之裁切成明確的場次（以時間變換及人物進出計算），第一幕12場，第二幕10場，共計22場。

　　原劇將劇中人物所發生在12小時之時空錯置、顛倒，不合乎一般性時空順序及人類思考邏輯，以造成混亂之感，因此排演前導演給予演員的劇本分析之首要工作即是還原時空，以利了解劇情。

表2 《前進!?愈來愈難集中精神》拆解場次表　　　　　　　　　製表／楊雲玉

（含分場內容，以修改後人物姓名述之）

符號●代表胡德華與太太傅麗絲。　　　　▲代表胡德華與情人雷娜娜。

　　■代表胡德華與研究人員和芭比。　　◆代表胡德華與秘書Eve。

		第一幕
●	1-1	胡德華跟傅麗絲在早餐
▲ ■	1-2	胡德華送娜娜出門，再開書房門讓研究員將不速客抬進客廳（訪問：15:25不速客搓太熱，啓動器卡住放冰箱，提到李子。）
▲	1-3	胡德華和娜的午餐，（提到：東海岸防波堤）
◆	1-4	Eve做記述，胡德華問Eve初戀情人，談自己年少情形。水開了。
●	1-5	胡德華和傅麗絲拿著蜂蜜由廚房出來，傳談到胡德華、娜娜兩人私會及胡德華下樓的樣子。胡德華提到已佈局和娜分手，傳教胡做午餐。
■	1-6	研究員從冰箱搬出不速客，15:15訪問不成，將不速客放烤箱。
◆	1-7	胡德華強吻Eve後，Eve氣走又被追回並原諒胡。Eve記述胡德華談價值，胡德華問Eve對自己的看法，並要Eve交留言給Peter。
◆	1-8	Eve剛到胡德華家，閒聊，記述價值，提到要煮咖啡。
▲	1-9	娜娜嚷著防波堤，夢到婚禮，與胡德華兩人上樓進臥室。
■	1-10	芭比、柯阿貴、胡德華已將不速客放烤箱，閒聊人類學。
	1-11	胡德華接到電話要求接受訪問。
■	1-12	芭比、柯阿貴由烤箱搬不速客回。16:32不速客終於綠燈開始訪問　但不速客卻說〝想休息一下〞。
		第二幕
●	2-1	傅麗絲下班買回檯燈，傳埋怨胡德華沒親過他的脖子，兩人小爭執。胡德華提到清泉崗的停機坪，並吻傅麗絲的脖子，傳開心的做晚餐。
◆	2-2	胡德華與Eve端咖啡進來，提到交計畫給Peter，Eve記述幸福，胡德華強吻Eve，被罵不知羞恥，Eve氣走，胡德華追。
▲	2-3	娜娜穿傅麗絲睡袍問胡德華會不會想到傅麗絲，娜娜想到胡德華與傅兩人在床上及下樓的樣子而吃醋，胡說離婚一事已佈局，娜去做午餐。
▲ ■	2-4	娜娜要胡德華向傅麗絲攤牌，碰到研究人員來按門鈴，娜躲浴室。研究員進，相互介紹，提到傅麗絲在玩具店上班，所有人去書房搬不速客。
●	2-5	傅麗絲在廚房教胡德華做午餐，準備上班，傅問提分手一事，胡希望由傅出面解決，傅麗絲否決後出門上班，胡德華到浴室梳洗。

	2-6	胡德華向Eve道歉，強吻是臨時起意，保證是最後一次，記述談幸福，胡問Eve童年回憶、問Eve是不是處女，又開始記述，胡德華凝視並強吻Eve，被罵不知羞恥，Eve氣走，胡德華追。
▲	2-7	胡德華、娜娜兩人由臥室出，娜整理衣著，點菸，說胡德華工作過頭應多運動吃胡蘿蔔，胡收餐盤，問娜娜可否自己出面和傅麗絲談判，娜娜否決，胡德華要娜娜快些離開，門鈴響起。
▲	2-8	胡德華打開大門，進來的卻是娜娜，兩人正要親吻，Eve由後門進來，胡德華尷尬介紹Eve與娜娜，Eve拿起公事包離開。娜娜問胡德華離婚之事，胡德華拿娜大衣至後門。
▲	2-9	芭比、柯阿貴由烤箱內搬回不速客，16:32不速客終於綠燈開始訪問，但它想休息，柯阿貴說不速客像小孩子，向胡德華要李子，胡德華與芭比討論研究人類特質的方法，馬佳全問安全銷，芭比問被子重量，胡德華問被選擇原因等等，林貝要釣魚，出大門，不速客紅燈又綠燈，說出一大段奇怪的話，胡德華敲桌子生氣、離桌走向後門…… ★亂象I（每人說自己的key words，如林貝說要去釣魚）。 ★亂象II（每人亂講對方的key words，如林貝說要去拔胡蘿蔔）。 ★亂象III最後各角色重複錯詞並穿梭圍繞胡德華。　至不速客發出叫聲才停止。決定將之送修。芭比要求下週再來，胡德華反對並長篇大論，芭比哭，胡德華安撫並吻芭比，馬佳全、柯阿貴收拾離開，胡德華送芭比至門口，芭比抱胡脖子，吻胡德華，並告知自己名字是芭比。胡德華拿澆水壺到後門。
	2-10	傅麗絲做好晚餐，擺好餐盤叫胡德華吃晚飯，胡德華由臥室下樓，坐餐桌準備吃飯，傅麗絲問胡德華：「怎麼樣？」燈暗。

表3 《前進!?愈來愈難集中精神》時空還原表

製表／楊雲玉

時間	演出內容概述	場次
7:30	胡德華、傅麗絲吃早餐	1-1
8:00	拿蜂蜜出，傅麗絲提及胡德華與娜娜兩人幽會。教胡德華做午餐	1-5
8:30	教胡德華做午餐，傅麗絲上班，提到代購檯燈	2-5
8:50	胡德華接到訪問電話	1-11
9:00	Eve剛到胡德華家，閒聊，記述價值，提到要煮咖啡。	1-8
9:30	Eve做記述，胡德華問Eve初戀情人，談自己年少情形。水開了。	1-4
10:00	胡德華、Eve端咖啡入，談幸福，胡德華強吻Eve，Eve跑，胡追	2-2
10:30	胡德華道歉。談幸福，問Eve童年回憶及是否仍是處女，之後胡德華又強吻Eve，Eve跑，胡德華追	2-6
11:30	胡德華道歉。談價值，問Eve對自己看法，結束記述Eve離去	1-7

◆	12:00	Eve要離去，剛好遇見娜娜來，娜問Eve是誰，問離婚一事	2-8
▲	12:30	娜娜想到胡德華與傅麗絲兩人在床上而吃醋，胡德華說已佈局離婚，做午餐	2-3
	13:00	娜娜與胡德華午餐，胡德華討好娜娜不成，提到東海岸防波堤	1-3
	14:00	娜娜喊防波堤，說夢到婚禮，胡德華安慰，帶她上樓進臥房	1-9
	14:30	娜娜、胡德華由臥室出，娜說到胡下樓的樣子，應多吃胡蘿蔔	2-7
▲	15:00	胡德華要娜娜趕快躲起來。研究員來，引導他們入書房	2-4
■	15:25	胡德華送走娜娜，研究員從書房搬不速客，啓動器卡住訪問不成，將不速客放冰箱	1-2
★■	15:15	不速客從冰箱搬出，訪問又不成，決定放烤箱	1-6
■	16:00	將不速客放烤箱後，閒聊人類學	1-10
	16:32	由烤箱搬回不速客，但它想休息	1-12
	16:32	重複由烤箱搬回不速客，但它想休息。柯阿貴要李子，胡德華誇讚芭比的研究方法。當胡德華知道自己是隨機抽樣受訪時，錯亂。	2-9
★	16:32	亂象I（每人說自己的key words林貝說要去釣魚）	2-9
	16:32	亂象II（每人亂講對方的key words）	2-9
	16:32	亂象III最後各角色重複錯詞並穿梭圍繞胡德華。	2-9
■	16:32	決定送修不速客，芭比要求再來	2-9
	17:00	胡德華長篇大論，芭比氣哭，兩人曖昧	2-9
●	18:30	傅麗絲下班買回檯燈，胡德華吻傅麗絲脖子，傅麗絲快樂做晚餐	2-1
	19:30	傅麗絲做好晚餐叫胡德華吃晚飯	2-10

　　將拆解場次及時空還原拼貼完成後，劇情脈絡非常清楚。除了第2-9場中，胡德華因為精神無法集中而在腦海產生之亂象（表格前端有★號），同樣被搬演出來，另一點奇怪的地方則是1-6場（15：15）的時間問題。

　　以劇情來看，1-2場演出內容是「胡德華送走娜娜，研究員從書房搬不速客，啟動器卡住，15：25訪問不成，將不速客放冰箱」與1-6場的劇情「不速客從冰箱搬出，15：15再次訪問不成，決定放烤箱」是前後連得起來的劇情順序，但時間卻是後者時間較早10分鐘？如果不是芭比的手錶出問題，那麼就是劇作家刻意造成的荒謬。

表4　《前進!?愈來愈難集中精神》角色人物出場表　　　　製表／楊雲玉

場次		胡德華	傅麗絲	雷娜娜	Eve	芭比	柯阿貴	馬佳全	林貝
序幕		●	●	●	●	●	●		
第一幕	1-1	●	●						
	1-2	●		●		●	●	●	
	1-3	●		●					
	1-4	●			●				
	1-5	●	●						
	1-6	●				●	●		●
	1-7	●			●				
	1-8	●			●				
	1-9	●		●					
	1-10	●				●	●		●
	1-11	●							
	1-12	●				●	●		
第二幕	2-1	●	●						
	2-2	●			●				
	2-3	●		●					
	2-4	●		●		●	●	●	●
	2-5	●	●						
	2-6	●			●				
	2-7	●		●					
	2-8	●		●	●				
	2-9	●	●	●	●	●	●	●	●
	2-10	●	●						
尾聲		●	●	●	●	●	●	●	

（二）《赤子》文本編創解析

　　與製作一般經典定稿劇本不同，本劇為導演／老師帶領學生集體編創劇本，戲劇結構的分析可以在劇本構成的來龍去脈中讓學生一併了解，因此文本編創解析提供學生對文本構成之內容、主題、目標的說明及作為共同編創工作之基礎，對學生學習有實質參考意義。

　　首先列出此劇設定時空及分場大綱：

1. 時空

【故事時間】

　　分三個時間，作家、殺手與象徵小王子的612的「以前」；612跟少年們共有的「現在」；後來長大的少年們的「以後」。

【故事背景】

　　少年們參加暑輔課程的某個乾旱夏季，及十年後同樣的乾旱夏季。

【故事地點】

　　台北。或單純的一個城市。

2. 分場大綱

【序幕】相遇I（殺手跟612初次相遇）

時間｜某年春季最後一天。
地點｜作家寓所前。（右舞臺及前區）

　　殺手跟612初次相遇。兩人都在等作家，但兩人都不知道彼此在等的是同一個人。在等人中兩人聊天，殺手跟612說，「在故事外面想像世界，不如在真實世界經歷故事」，埋下612旅行的伏筆。

【1−1】相遇II（少年與612的相遇）

時間｜某年夏季七月的某日上午。

地點｜海洋館。（左舞臺及前區）

　　乾旱的夏季，少年們在暑期輔導時翹課去水族館，因為老師在課堂上說了聖經約拿的故事，他們想去看看殺人鯨肚子裡到底有沒有人。在海洋館裡，他們遇到612，他們發現他好像不是平常人。少年們與他攀談並提到〈流光似水〉的故事。

【1−2】〈流光似水〉I（筆友的信函）

時間｜十年前的春天。

地點｜作家與殺手各自的寓所內。（右舞臺）

　　殺手與作家為筆友，互通信函，透過寫信與讀信，交待〈流光似水〉的故事。

【1−3】母與子（愛的小手）

時間｜某年夏季七月的某日下午。

地點｜晴鳥家前院。（前區）

　　少年們把612安頓在晴鳥家。晴鳥媽媽因為晴鳥翹課的事情大發雷霆。

【2−1】《小王子》I（橘色圍巾）

時間｜三年前的秋季。

地點｜作家寓所內。（右舞臺）

　　作家跟612同住並且常常講故事給他聽，612最喜歡的故事就是《小王子》。作家提到612愈來愈像小王子，並送他一條橘色圍巾。

【2−2】《小王子》II（612的名字）

時間｜某年春季的某日晚上。

地點｜晴鳥房間。（左舞臺）

在晴鳥家，少年們聽612說了一些旅行的事情，少年們猜測並相信他就是小王子。

【2-3】相遇III（作家與殺手的相遇）

時間｜某年春季某日下午。

地點｜作家寓所內。（右舞臺）

　　殺手到作家的寓所，兩人談起各自工作的方式與無奈，正當殺手要刺殺的時候，突然發現彼此是多年來要好的筆友。

【3-1】相處I（少年的從前與未來）

時間｜某年夏季八月底。

地點｜晴鳥房間內。（左舞臺）

　　少年們與612的相處間透露出他們大概是怎樣個性的人、未來的夢想、彼此與612的關係等等。這一場的末端，612表示對〈流光似水〉很有興趣且有想砸路燈的想法，少年們想阻止他，卻只有顏哲願意陪他去。兩人砸了路燈，顏哲沒有看到光像水一樣流出來，可是天卻下起雨來！乾旱的夏天裡第一場雨，這是屬於他們的奇蹟。

【3-2】相處II（殺手的抉擇）

時間｜某年春季某日傍晚。

地點｜作家的寓所內。（右舞臺）

　　作家跟殺手的自白。殺手陷入了掙扎，但他仍然必須殺了作家。

【4-1】分離I（612不見了）

時間｜某年夏季八月底的某日上午。

地點｜晴鳥房間。（左舞臺）

　　砸完燈後，少年們正打算要看顏哲表哥給他的失蹤啟事錄影帶，結果大家都找不到612。少年們在看帶子的過程中發現612是失蹤人口。

【4－2】葬禮I（告別少年）

時間｜某年夏季八月底的某日傍晚。

地點｜海洋館前（左舞臺及前區）。

少年們為612舉行葬禮。也象徵著他們將告別青澀的少年。

【4－3】葬禮II（作家已死）

時間｜某年夏季八月底的某日傍晚。

地點｜殺手佈置的追悼會場（右舞臺）。

殺手替作家還有聖修伯里（小王子的原作者）辦追思會。612和作家都來追悼。顏哲出現在喪禮上，向觀眾暗示他是這齣戲裡唯一真正可能死亡的人。

【5－1】〈流光似水〉II（長大後的少年）

時間｜十年後的初秋某日下午。

地點｜有錢書店前。（左舞臺）

少年們長大後。有錢開了書店，什麼書都有賣就是沒賣《小王子》，晴鳥當了老師，兩人在書店前面聊到四人目前的狀況，拉比在國外工作仍然有保持聯絡，顏哲可能去了沙漠。晴鳥提到他收到一個從國外寄給他的包裹並說出〈流光似水〉故事的結局。

【5－2】分離II（晴鳥的秘密）

時間｜某年夏季八月底的某日下午。

地點｜晴鳥家附近山邊。（前區）

晴鳥與612分離的真相。612其實有和晴鳥道別並將橘色圍巾送給他。

【尾聲】〈流光似水〉III（國外寄來的包裹）

時間｜十年後的初秋某日晚上。

地點｜晴鳥房間（左舞臺）

晴鳥回到家，在房間內發現那個從外國寄來的包裹。打開包裹看到橘色圍巾……。

本劇與《前》劇相同為場次時空交錯的結構，若將交錯的演出場次時間及正常故事發展時空順序排列對照，將有利於學生了解各場次主要功能與各場之間關係、人物的動機、角色情緒的連貫等。以下為本劇演出之分場時間及故事發展順序兩表：

表5 《赤子》劇情分場時間表 製表／楊雲玉

分場目次	分場內容	各分場時間		時間順序
【序幕】相遇I	殺手跟612的相遇	某年春末	從前	5
【1-1】相遇II	少年與612的相遇	某年夏季－某日上午	現在	6
【1-2】〈流光似水〉I	筆友的信函	十年前的春天	從前	1
【1-3】母與子	愛的小手	某年夏季－某日下午	現在	7
【2-1】《小王子》I	橘色圍巾	三年前的秋季	從前	2
【2-2】《小王子》II	612的名字	某年夏季－某日晚上	現在	8
【2-3】相遇III	作家與殺手的相遇	某年春季－某日下午	從前	3
【3-1】相處I	少年的從前與未來	某年夏末	現在	9
【3-2】相處II	殺手的抉擇	某年春季－某日傍晚	從前	4
【4-1】分離I	612不見了	某年夏末－某日上午		10
【4-2】葬禮I	告別少年	某年夏末－某日傍晚	現在	13
【4-3】葬禮II	作家已死	某年夏末－某日傍晚		12
【5-1】〈流光似水〉II	長大後的少年	十年後初秋－某日下午	以後	14
【5-2】分離II	晴鳥的秘密	某年夏末－某日下午	現在	11
【尾聲】〈流光似水〉III	國外寄來的包裹	十年後初秋－某日晚上	以後	15

表6　《赤子》故事發展時間表　　　　　　　　　　　　　　　製表／楊雲玉

時間順序	分場目次	分場內容	各分場時間	
1	【1-2】〈流光似水〉I	筆友的信函	十年前的春天	從前
2	【2-1】《小王子》I	橘色圍巾	三年前的秋季	
3	【2-3】相遇III	作家與殺手的相遇	某年春季－某日下午	
4	【3-2】相處II	殺手的抉擇	某年春季－某日傍晚	
5	【序幕】相遇I	殺手跟612的相遇	某年春末	
6	【1-1】相遇II	少年與612的相遇	某年夏季－某日上午	現在
7	【1-3】母與子	愛的小手	某年夏季－某日下午	
8	【2-2】《小王子》II	612的名字	某年夏季－某日晚上	
9	【3-1】相處I	少年的從前與未來	某年夏末	
10	【4-1】分離I	612不見了	某年夏末－某日上午	
11	【5-2】分離II	晴鳥的秘密	某年夏末－某日下午	
12	【4-3】葬禮II	作家已死	某年夏末－某日傍晚	
13	【4-2】葬禮I	告別少年	某年夏末－某日傍晚	
14	【5-1】〈流光似水〉II	長大後的少年	十年後初秋－某日下午	以後
15	【尾聲】〈流光似水〉III	國外寄來的包裹	十年後初秋－某日晚上	

為利於演員確知自己飾演角色出場次序，明列角色出場表。如下：

表7　《赤子》角色人物出場表　　　　　　　　　　　　　　　製表／楊雲玉

分場目次	612	晴鳥	有錢	拉比	顏哲	晴鳥母	綿羊	作家	殺手	殺手2
【序幕】相遇I	●								●	
【1-1】相遇II	●	●	●	●	●					
【1-2】〈流光似水〉I								●	●	●
【1-3】母與子	●	●	●	●	●	●				
【2-1】《小王子》I	●						●	●		
【2-2】《小王子》II	●	●	●	●	●		●			

場景										
【2-3】相遇III								●	●	●
【3-1】相處I	●	●	●	●	●		●			
【3-2】相處II								●	●	●
【4-1】分離I		●	●	●	●					
【4-2】葬禮I		●	●	●	●					
【4-3】葬禮II	●				●			●	●	●
【5-1】〈流光似水〉II		●	●		●					
【5-2】分離II	●	●		●			●			
【尾聲】〈流光似水〉III		●				●				

3. 文本編創解析（文本構成內容解析）

以下分各場景逐一說明以解析文本編創概念乃至劇本之構成（目次的命名是統一而漸進式的，不易看出該場劇情內容，因此在場景目次後加上括號文字標示該場主要演出內容，以利於製作、排練與演出及閱讀文本時方便快速了解該場概況）。

【序幕】相遇I（殺手與612的相遇）

戲一開始的廣播聲中，以職業占卜方式提到角色穿戴暗示：逃家的少年（鴨舌帽）和殺手的身分（黑色雨傘）。

廣播聲：歡迎各位聽眾收聽本週的節目，下星期的天氣仍是屬於春天的陰雨陣陣，要注意保暖及攜帶雨具。這週最後單元是職業占卜：離家出走的少年適合青春有活力的鴨舌帽、計程車司機則是五月花衛生紙、殺手的幸運物跟上個禮拜一樣，仍是黑色雨傘……

此場為殺手接到刺殺作家案子後的場地勘查，見到612，因此決定用另一種方法殺了作家。或者說，他已胸有成竹的想加速612出走，促成作家所創造的角色（將一個逃家的男孩塑造成小王子）開啟另一個故事／旅程，以

便未來可隨時中斷其故事，構成〝殺〞了作家的條件。

　　以全劇的時間順序來看，這一場時間是春末，應該排在殺手與作家見面之後，但故意放在劇首，以凸顯殺手自由的玩弄著筆友（作家）所告訴他的羅蘭巴特「作者之死」的理論。另一方面，以殺手，一個由小說或想像中〝跳出〞的角色，和一個現實中的人將要〝躍入〞故事中的男孩，兩人相見，開啟一個際真實又虛幻的故事。

第一場【1－1】相遇II（少年與612的相遇）

　　四個少年到了海洋館正在參觀，此場前段的對白點出他們的個性和相處模式，以及他們翹課的理由或藉口，無論是欣賞大自然的美妙或者想證明鯨魚的肚中是否真的可以儲養人類，「找約拿」或「發現皮諾丘的爺爺」皆只是其青春的幻想。

　　由於海洋館的幽暗、冷峻的空氣，以及調皮的作弄，顏哲想起數年前在海洋館發生的男孩失蹤案件，藉機嚇嚇同伴。他所形容失蹤的金髮小孩，竟和後來遇見的612非常相似，更引起大家的好奇。尤其與一般人不同的穿著、思考模式和談吐的612，快速吸引著四個少年；四個少年無厘頭的對答模式也吸引著612，尤其晴鳥說到〈流光似水〉的故事，讓喜歡聽故事的612著迷，這個故事不同於《小王子》，卻也是對天真無邪的小孩們的真情描述；在燈泡中的光像水一樣……

　　　　有錢：〈流光似水〉？什麼啊？
　　　　晴鳥：把燈砲敲破，水也會流出來喔！
　　　　有錢：怎麼可能？
　　　　晴鳥：因為光就像水啊。

　　賈西亞馬奎斯浪漫而充滿詩意的故事和意念〈流光似水〉，不但吸引小孩也吸引大人，因此埋下了612後來邀請少年們一起去砸燈的夢想。這裡由晴鳥提及，再轉至下一場，順暢的由作家和殺手接著說出故事，較抒情浪漫的描繪兩人的筆友關係，劇情的呈現也較簡潔有力。

【1-2】〈流光似水〉I（筆友的信函）

接著上一場末尾，晴鳥如吟詩的語調：「因為光就像水啊」。燈光一暗一亮，場景已轉至作家和殺手各自的寓所。作家接著說：「光就像水般流了出來。詩人是這麼說的。」，讓戲的連結、場與場之間更緊密。

藉著通信的方式敘述故事，表明殺手和作者多年的筆友情感。雖由作家娓娓道出故事，但採用兩人一起表達的方式；作家邊寫邊唸，而殺手邊看信邊問答，使故事敘述較富變化的呈現。但，此場並故意不把故事說完，而是暗留伏筆，以便在後來612和顏哲去砸燈的結果產生一些懸疑感。

另一個伏筆：在兩人信函的對談中向觀眾表示出兩人的筆名（殺手是深深紫色Deep Purple，作家是粉紅佛洛伊德Pink Floyd），後來殺手去刺殺作家，兩人見面時談到的筆友名，才解開兩人竟是多年筆友的巧合。同時，這場亦將羅蘭巴特「作者已死」的學說提出，鋪排殺手後來以此方式〝殺〞了作家：

> 殺手：粉紅佛洛伊德！你難道不覺得嗎，創造故事的人總不必負太
> 多責任，而我們卻總是信以為真。
> 作家：但深深紫色！你知道嗎？羅蘭巴特曾提出作家已死的觀點：
> 當一位創作故事的人，把他的作品向大眾發表的那刻起，他
> 就一起徹底死亡了。

殺手似乎對創造故事的人（作者）不甚滿意（在後來與作家見面時，也挖苦作家職業和書寫別人種種的輕鬆行徑）。此時他並不知道自己所喜歡的筆友就是一位作家，換句話說，作家應該未向他透露自己的職業，否則，他不會那麼沒有禮貌的批評作者總不必負太多責任，並且說：「而我們總是信以為真」這〝我們〞是意含彼此兩人；當彼此兩人都非〝作者〞，才可將兩人囊括並站在與〝作者〞對立立場。

【1－3】母與子（愛的小手）

這一場表現晴鳥與媽媽兩人的個性與相處的方式，帶出晴鳥成長環境所塑造之個性，也透露出現下社會中，單親教養的狀況與不易。以詼諧的對白、情節呈現，使觀眾更容易接受與接近晴鳥這個角色並產生好感及認同感。

第二場【2－1】《小王子》I（橘色圍巾）

本場的時間拉回三年前秋天，612與作家相處一段時間後。作家和612說了很多《小王子》的故事，多到612都會背了，還自以為是小王子的回答故事人物的問題。這場的重點，除了表明作家和612都喜歡小王子，說與聽了很多小王子的故事，兩人也不厭倦，612被塑造成小王子，作家並鼓勵他去旅行：

> 作家：你偶爾也要把帽子摘下來，看看帽簷以外的世界啊！
>
> 612 ：可是我不習慣把帽子拿下來……好像會被看透……不自在……
>
> 作家：喔！那你就看不到帽簷以上的東西了！有很多星球，在帽簷
> 　　　水平之上喔！
>
> 612 ：我有612星球！
>
> 作家：但是，你不想和小王子一樣？他也到處旅行喔！
>
> 612 ：……
>
> 作家：你可以去經歷故事啊！
>
> 612 ：（陷入沉思）經歷故事……

上述這一段和序幕是相關的，相距約兩年半（序幕是某年春末，本場是三年前秋季）。殺手在序幕時對612說戴帽子會看不清楚，而612說脫了帽子會不自在；殺手覺得應該到真實世界經歷故事，612說你們都這樣認為嗎？因此，這兩年多來他仍戴著帽子，仍未出走旅行，直至遇見殺手。

接下來，作家還送612一條象徵小王子的橘色圍巾。作家覺得612愈來愈像小王子，藉著幫他以小王子的星球為名，再將場景轉至下一場。

作家：哪！這個給你！

（作家從旁邊紙袋中取出一條橘色圍巾，遞給612。612興奮地接過圍巾）

612　：這是妳說的那條圍巾？小王子的……！

作家：是啊！你越來越像小王子了，那你的名字就叫做……

【2－2】《小王子》II（612的名字）

這一場緊接著上一場的末端，藉燈光的明暗之間即轉場。少年們將612接到晴鳥家後，自然問到他的名字，他告訴大家他叫「612」；

少年們：612！

拉比　：你說你叫612！

612　：對啊。

於是開始對他的名字和他所說的故事好奇。612將他聽到的故事也就是小王子旅行的經歷，轉變成自己的故事，少年們聽得一愣一愣的，直到他說到〝他的〞星球；

拉比：你們的星球?!你……你從哪來啊!?

612　：（612對拉比招招手）你過來，我告訴你；這是個大秘密。我們的星球叫做B612小行星。

少年們當然聽過小王子的星球，所以和612發生爭執，但612不為所動，仍然堅持B612小行星就是他的。因為他堅定的信念，四個愛他的少年也相信他就是小王子，如果有相信聖經〈約拿〉和〈流光似水〉故事的赤子之心，為何不相信自己碰到了從故事中出走的小王子呢！

【2-3】相遇III（作家與殺手的相遇）

殺手與作家的場景有較多需要解釋的面向，散文式的話語較繁複，具深層意義。這一場是殺手與作家初次相遇，先是敘述各自對自己或對方的工作的想法，

> 殺手：剛開始的時光對我來說的確異常的漫長。
>
> 你們一定覺得很奇怪，甚至認為：「咦！那不就是一個霎那間發生的事嗎？」就像電影演的，人脫離厚重軀殼後，輕如羽毛的過程。

殺手說的是他執行工作的過程，剛開始執行刺殺的心態狀況。因為不習慣所以覺得過程漫長。「死亡」，其實是快速、霎那間的事。「生命」在結束的一瞬間，靈魂卻輕如羽毛。

> 作家：（低頭寫作）但靈魂太重，有人卻把別人的生命看得太輕。
> 殺手：因此我才會有飯吃。當工作結束後，我會花一個禮拜的時間，反覆看目標的資料，他喜歡吃的東西、平常去哪裡逛街、去哪家健身房，我花一陣子的時間過著他平常的生活。
> 作家：（低頭寫作）為的絕對不是悼念。
> 殺手：嗯，我把他的人生濃縮的太短，所以還一點給他，用我的行為。我並不沉溺在結束以後。

作家諷刺殺手的工作和心態「把別人的生命看得太輕」，而殺手卻反駁「因此我才會有飯吃」是不得不的自我催眠。但，殺手有他自認為的公道，因為濃縮了別人的生命，「所以還一點給他」；「花一陣子的時間過著他平常的生活」。

殺手是理智的，並不會因為結束了別人的生命而悼念太久，所以他說：「我並不沉溺在結束以後」。作家的創作必須由開始到結束，僅有寫下「開

始」是不足以滿足的，因此他說：「我也不沉迷寫下許多開始」。他也知道，當他完成故事且對外發表時，他則無權過問讀者如何解讀，並說：「當故事脫離我的手後，接下來就不關我的事了。」他借用羅蘭巴特所提出的理論：「當作家將作品交給大眾時，他就一起徹底死亡了」。這是他第二次提到羅蘭巴特的理論（第一次是在【1-2】流光似水I，但殺手當時僅以為他是筆友），這裡沒有讓殺手提起曾經聽過這句話，是因為他認為：既然是作家當然知道這句話，而且殺手也不可能和即將要被自己殺掉的人提到自己和筆友的書信內容。他轉而反應自己的委屈：

> 殺手：我很重視風格。花許多時間塑造我的形象，卻沒人看見。不能被別人看見，我見不得光，你卻輕易的就可以捕捉並寫下我的那些。
> 作家：我在塑造你的過程中，自己也被拆解了，因此我猜想，出於無奈的東西都有點美麗。
> 作家：錯誤即溶成美麗。

兩人對自己工作未受到公平的讚譽而發出不平之聲。

接著卻又對其工作的內容有點沾沾自喜或者說相互欣賞那種殘缺，以及近乎殘酷的美：

> 殺手：或者在錯誤步伐中形成美麗。
> 作家：即便那從來就不是我的本意。
> 殺手：索性成為無賴，在你們的劇本裡。
> 作家：而我索性藉故竊竊聊賴你。

上述這段，有爭鋒相對、相互依賴、相互牽連，甚至相互欣賞的意味，值得觀眾玩味的對白。作家的：「藉故竊竊聊賴你」是否影射作家可以利用殺手殺掉某個人或某件事？他藉著殺手於自己文本中的出現，讓文本中的其他人物隨作家之意而生存或死亡？甚或他也想藉殺手殺掉殺手本身？

作家：「我最喜歡的顏色是白色，它不容易厭倦。而我卻擁有藍綠
　　　色的眼睛和橘色的心。」
殺手：你也形同白色，或許是希望，也同時把希望給粉飾掉。

　　白色，象徵純潔，或者理智，因為它沒有顏色，是作家應有的情感更超
然的〝中間〞態度。但作家，卻有冷色調、銳利而殘酷的眼睛，以及一顆比
不上熱情紅色或者沒有那麼純然的熱情的橘色的心。殺手諷刺作家「形同白
色」，是因為他沒有膽量去「希望」，因而以冷靜、殘酷分散熱情，所以只
剩下橘色的心。「或許是希望，也同時把希望給粉飾掉」殺手感覺出作家自
以為是純潔正面的白色，其實也有殺人的慾望！書寫看似冠冕堂皇的別人的
一切，再抹滅別人的所有！恣意的為所欲為！

作家：希望你知道，我也要知道，世界不是我一個人的，存在於許
　　　多你與我之間都有不穩定的時差。
殺手：我辛苦熬夜換取平衡，結果你卻正迎向清晨，我被迫習慣於
　　　不習慣，為了就是調整時差。
殺手、作家：日伏夜出，不是場甜蜜的旅行。
殺手：呻吟跟喘息是截然不同的。
作家：你並非慘敗，我也絕非贏家。

　　作家知道他自己不是神，無法改變世人的一般輿論。安慰殺手因為職業
的不同，各有其甘苦，別人（或讀者）給予的評價是因為「作家」和「殺
手」的頭銜之間，本來就有許多不平等的看法和差別待遇，時差只是用來形
容是人對頭銜所顯示的標籤的好惡而已。但殺手仍認為不管他如何努力，結
果大眾仍讚譽作家的光明面多過殺手的黑暗面。其實，兩人都了解並同意，
兩人的工作皆不是容易討俏的事，「日伏夜出，不是場甜蜜的旅行」。
　　殺手接著說：「呻吟跟喘息是截然不同的」，指的是作家的寫作輕鬆是
無病的呻吟和殺手奔波追趕於刺殺工作的喘息是完全不同的，因此作家反駁

兩人僅是工作不同而皆無輸贏。作家想談故事寫完時「作者已死」的狀態也是淒涼悲傷的，所以說：「當開始結束時」，殺手卻仍不滿人們對他的不公允的評價：

> 殺手：千萬不要把我叫醒。這會一直提醒我，人們都沉浸在你溫柔的故事中，我還是見不得光。

作家坦承可能有人誤認他的個性，以〝善感的孩子〞暗指612（逃家而被他收留的孩子），612為了作家的溫柔而停留，也為了作家的善誘去經歷故事。但讀者的閱讀權是任何人包括作者都不能掠奪的，這又回到「作者之死」的觀念。

> 作家：可是我從來就不是個溫柔的人，即使一個善感的孩子曾經那麼誤認為。但我不能阻止誰的誤會，這就關於一個故事的本質。我永遠都不能告訴或指責你誤讀了。

他仍不放棄要談羅蘭巴特的理論，再回到同一個話題：「當開始結束後」，殺手說：「我決定替你解讀自己」，這裡表明殺手是讀者（解讀）也是作家書中的角色，然後轉到他現在所應執行的工作：「可是還是得結束你」。

作家並不畏懼死亡，但他要求：希望可以把一個聽來的美麗的故事〈流光似水〉的結局告訴他的筆友，殺手這才赫然發現作家竟是他交往多年的筆友。這裡又預埋一個伏筆，〈流光似水〉的結局仍未公開在觀眾面前，這個結局的故事在劇情末尾才被公布，而且仍是由第一個提到〈流光似水〉的晴鳥說出，讓〈流光似水〉的故事更均勻的交叉敘述，隨著場景人物的更替形成另一種律動。

第三場【3-1】相處I（少年的從前與未來）

這一場時間已是少年們和612相處一段時間後的夏末。此場前段是藉由翻閱顏哲帶來的相本和剪貼簿帶出612和上次顏哲在海洋館提到失蹤男孩的

關係。中段是每個少年談到自己的未來，以便為少年們長大後的未來作鋪排。後段則是612想去經歷〈流光似水〉的砸燈，他相信砸燈後有水流出可以解救夏季的乾旱。晴鳥、有錢因為要參加暑輔課的補考不能陪612去砸燈，乖乖牌的拉比雖不必補考，卻以陪考之名躲避，只有拒絕補考的顏哲和612去嘗試砸燈。

　　這場安排陪612去砸燈的不是晴鳥而是顏哲，打破觀眾對劇情和人物的猜測；按一般思考，理應是少年的頭頭——最有義氣的晴鳥陪612去實現砸燈的願望，但，人總有些不完美才更接近真實。唯一知道〈流光似水〉故事與結局的是晴鳥，他會害怕成為殘酷結局的犧牲者，雖然他也懷疑殘酷結局不一定會成真。所以，自己找了藉口沒去，又說不清阻止他們去的理由。

【3-2】相處II（殺手的抉擇）

　　本場是殺手和作家見面的當天傍晚，兩人已知彼此是筆友，但也清楚殺手是完美工作者，必定會完成〝任務〞。作家開始想，被處死的人死前都做些什麼？

> 作家：於是現在該怎麼辦呢。我該喝點紅酒配片cheese，然後在天亮
> 　　　之前再讀一本詩集。這不是明天的開始，而是關於一場結束。

殺手則僅能以一個他所創造的殺手風格行事：

> 殺手：然後我會很浪漫的帶些雜草去拜祭你，可是淚水不是祭文的
> 　　　一部分。

作家認為，就他對殺手（筆友，深深紫色）的了解，殺手在墳上祭拜時應該會臉上掛著笑容。也可能藉以告知殺手，自己不畏懼死亡，請殺手不必哀傷他的死亡。

> 作家：我猜那時適合配上一點微笑。

殺手想起多年來的筆友寫信的風格：

殺手：那不如來講個笑話吧，你一直很幽默的。
作家：你要溫馨一點呢，還是具有諷刺性。
殺手：來點諷刺的吧。
作家：那就是現在了！沒有什麼比現在還要更諷刺的。寂寞的殺手
　　　來殺孤獨的作家，結果發現他們是相交多年比什麼都還契合
　　　的筆友。

殺手決定殺作家的方法了?!兩人的筆友關係將被扼殺?!他用手比出槍的
姿勢，瞄準作家。

殺手：蹦，友情的距離。

這一槍，似乎已解決了他的目標。他對他的計畫更胸有成竹了。

作家：在一顆子彈之間？
殺手：喔，我解決目標不用槍的，至少不會對你，殺一個人有很多
　　　方式啊。尤其是對一位作家。

第四場【4－1】分離I（612不見了！）

這一場是砸燈以後。晴鳥以為砸燈當天下大雨，所以612去顏哲家未
回，顏哲則以為612在大雨中躲雨後回到晴鳥家，所以當時找不到612也不以
為意。有錢、拉比則認為612應該不久後會回來。

在等待612的時候就先看顏哲帶來的他表哥寄給他的失蹤啟事錄影帶打
發時間。未料，卻在影帶中發現612就是七年前的失蹤人口。晴鳥大受打擊
衝去找612，拉比不知怎麼辦，只好跟著晴鳥。有錢氣憤不已，顏哲呆在晴
鳥房間反覆看著影帶畫面，似乎不能置信這個事實。這裡安排顏哲而非其他
人留在晴鳥房間盯著影帶畫面有其原因；顏哲的父母親是失蹤人口一直未

回，612以前也是，但他曾出現在他眼前。612要去砸燈，顏哲拒考作陪，卻讓612失去蹤影。612會再回來嗎？如果他回來，顏哲應該會問他「失蹤人口怎麼回來的？要如何讓他失蹤的爸媽也能回來呢？」

612沒有回來，所以長大後的顏哲去國外的沙漠尋找612。

【4-2】葬禮I（告別少年）

四人到處找不到612。晴鳥通知大家帶一樣和612有關的東西到海洋館為612舉行葬禮，方式是將所帶來的物品丟入海洋館的水族箱內。這一場是他們告別612，也象徵他們告別了少年時期。

由於此場是少年成長的轉捩點，所帶的東西和612的連結應有不同的聯想，因此，筆者編排：晴鳥帶的是一朵玫瑰花、有錢帶一本《小王子》、顏哲帶那卷有612失蹤訊息的錄影帶、拉比則帶了一個裝著死鳥的巧克力紙盒，他解釋說：「因為小鳥代表青春，612是我們的青春，612死了，我們的青春也死了。」

但，就此而已，仍是不足以滿足這種告別少年的深刻感受，因此筆者加上由四個少年各自寫的獨白，對612、對這群死黨的感懷之言：

△四人停格。

（拉比往前一步開始動。其他人仍靜止。）

拉比：每個人一生會有許多名字，父母起的，同學叫的，男女朋友專屬的暱稱……。我叫陳祖安，朋友叫我拉比，媽媽叫我小乖，我現在沒有女朋友我不知道她會怎麼叫我。至於古人的名字就更麻煩了！有名、有字、有號、還有死後的稱呼。可是612不一樣！他一生中就只有這個名子，他所信仰的不多，但堅定。他的名字就像他，純粹沒有多餘的意思，像數學老師說的，數字的本質非常單純，只是旁人給他貼了許多解釋與定義。

（晴鳥往前一步開始動。其他人仍靜止。）

晴鳥：612……叫612。可是我們都很喜歡亂叫他的名字，發明自己獨

特的腔調跟叫法，因為我們每個人都希望他記得自己。他離開了……就像他離開他的玫瑰那樣……可是我不甘心成為狐狸……感覺亂悲傷一把的……

（顏哲往前一步開始動。其他人仍靜止。）

顏哲：其實我不一定要去沙漠，去哪裡都一樣，只是有時候害怕自己突然就不見了，沒有安穩的地方。我的影子不夠長，只能靠晴鳥他們用力幫我踩著，所以我才不至於到處亂飄……每天坐公車來上學的時候想，乾脆坐過站，然後去一個自己也不認得的地方……可是想起跟晴鳥他們約定明天游泳課要穿上一次一起去夜市買的泳褲下水的事情，就想說算了，我還是得在一樣的站牌下車。

（有錢往前一步開始動。其他人仍靜止。）

有錢：當初國一加入田徑隊只是因為晴鳥說這樣比較好泡妞，沒想到他一下就退社了，我卻待了好久，久到我發現我跑的比其他人都快的時候，晴鳥說也許我該成為很屌的跑者，可是我覺得學校的操場很好，有星星有夕陽跟612的星球差不多吧，最重要的是操場是圓的，你永遠都會有機會跟曾經掰掰的東西在說哈囉的一天，但612說操場很像我自己的星球，一直待在同一個地方不會無聊嗎。我想應該不會吧，因為晴鳥他們還是會來找我玩吧！

　　不過呢，如果能維持現狀就好了，這是我的願望，長大很煩惱，要找工作，這可不像找找舊報紙跟尋人啟事這麼簡單的事，但是我知道，每個人都會變成大人，要找回以前的朋友可就不容易了，不過，我會想辦法讓他們找到我，至於是什麼辦法到時候再說，現在才十七歲，還早。

△四人解除停格。

　　這四段獨白，凸顯了612與少年的情感和奇遇，也讓少年的成長有了份量，故事有了重心，勾起觀者對少年情懷的想念與赤子之心的回溯。

【4-3】葬禮II（作家已死）

這一場的前半段已在思想與主題中說明，也大致解說「作者之死」，不再贅述。而後半段：

> 作家：你會準時為我們掃墓吧！
>
> 殺手：你卻找不到他留下的遺書和他放逐的信徒。
>
> 　　　最後那個叫什麼巴特的，向天底下的人宣告「你們已死」。

作家說的「我們」，指的當然是自己和聖艾‧修伯里。

而殺手說的「你卻找不到他留下的遺書和他放逐的信徒」，則指的有兩個面向：其一，是聖艾‧修伯里在1943年在紐約出版《小王子》後，回到北非重新加入法國空軍。1944年，在一次飛行勤務返航途中，飛機被擊落，自此音訊全無，下落不明[34]。所以他未留下遺書或者他已無法為《小王子》做任何解釋或書寫續集；他已真的死亡，無法驅逐任何相信他卻誤讀、背叛他的人。其二，是指作家未完成的「小王子的續集」，因為612的故事被中斷，因此「小王子的續集」成為〝遺留下的書〞；而與612分離的少年們就是被放逐的信徒，因為612的離開，他們已和少年時期告別，再也不是當時的少年們。

> 作家：我也不需留下遺書或者由「你」放逐我的信徒。
>
> 殺手：我也找不到遊蕩於故事之間的放逐者。
>
> 　　　再也不是上帝了！你無須在光明中勉強書寫我的黑暗。

作家叱喝殺手不應插手管他所寫的續集之事，更不應逼走612（他的信徒）。殺手認為612是自己遊盪於作家和少年故事中的自我放逐者，而非他插手之故。接著嘲笑作家以前如上帝般的寫作自由。

> 作家：尼采說「上帝已死」。誰還來證明有神呢？作者已死（看告示板）則不必再書寫或捏造故事了！

殺手：或者就經歷故事吧！

作家：也許！猶如凡人一般！

殺手：你我皆凡人。

　　作家回駁，以一個眾所皆知的理論；德國哲學大師尼采所說的「上帝已死」，暗示無關神明。也表明，既然殺手中止了他的寫作，甚至已為他／他們舉辦「作者已死」的喪禮，他可以放下作家的身分不再寫故事了。殺手像鼓勵612一樣勸他去經歷故事。兩人皆同意如凡人一般在每個人生中經歷故事，比純粹聽故事有趣多了。

第五場【5－1】〈流光似水〉II（長大後的少年們）

　　十年後長大的少年，有錢開了一間二手書店，晴鳥竟當上了老師。兩人在有錢店門口聊起過往和目前四人的狀況。晴鳥談到最近有一個從國外寄給他包裹，因尚未拿到也不知是誰寄的。兩人在猜測時，拉比從英國打電話回來，證實包裹不是他寄的，大家都猜想是去了沙漠的顏哲。晴鳥和有錢感嘆時光的流逝，想到他們為告別少年而舉行的葬禮、想到612、想到埋葬象徵青春的小鳥讓有錢唱出「青春舞曲」。十年後的今天，他們對612的記憶和情感仍然存在。

晴鳥：時間過的好快喔！

有錢：對啊！

晴鳥：你看，你真的都開店了！

有錢：是啊，厲害呵！

晴鳥：你都賣什麼書啊？

有錢：什麼都有賣，就是沒有賣《小王子》！

晴鳥：為什麼沒有賣《小王子》啊？

有錢：你忘記了嗎？那時候我不是把《小王子》的書丟進海洋館裡了啊！

晴鳥：哦～年輕時候的葬禮！

有錢：鯨魚吃掉了！

△音樂進。

晴鳥：曾經的美好邪惡一如以往也成往昔。

有錢：我們消耗的是年少時就餘留下來的毛病……

晴鳥：到了年老卻成為最珍貴的惡習……

有錢：年少輕狂最是美！

晴鳥：仍然如生命的正常循環向它告別！

△音樂漸收。

有錢：（唱歌）太陽下山明朝依舊爬上來，我的青春小鳥一樣不回
　　　來……我的青春小鳥一樣不回來……

晴鳥：青春的葬禮！

有錢：後來我們都哭了！這的確不是件感傷的事。

晴鳥：甚至連離別的意義都不夠深刻！

有錢：只是我們都回到日常裡繼續生活……

晴鳥：其實，搞不好也沒甚麼好哭的。正因為我們已屬於沒甚麼好
　　　哭的年紀……

有錢：612……

晴鳥：他幫我們找回了一點點原因和理由。

有錢：不知道他現在……在哪裡？

　　晴鳥終於說出〈流光似水〉的結局，晴鳥最後的一句話：「當夢境被曬
成現實，他們也死在夢裡」，是一個殘酷現實的寫照；晚上做的夢被早上的
太陽晒乾，夢境中的主人翁則無法再次醒過來。這是晴鳥當初不敢陪612去
砸燈的原因嗎？這個遲遲說出的結局，被安排在故事的末端，有幾個象徵：
第一，〈流光似水〉的美麗故事中的小孩們，〝過度相信創作者而作踰越的
嘗試〞，終於不抵現實的殘酷。第二，顏哲相信612，陪他去砸燈，當時雖
未被淹死，但他沒有放棄當612的信徒，去到沙漠找飛行員或是612，至今成
謎，包裹很可能有他行蹤的秘密。第三，他會是〝過度相信創作者而作踰越
的嘗試〞的另一個犧牲者嗎？

【5-2】分離II（晴鳥的秘密）

這一場的時間是發生在【4-1】分離I（612不見了！）和【4-2】葬禮I（告別少年）之間，也就是當大家發現612是失蹤人口後，612其實曾和晴鳥道別；當時612以為作家死了，準備去參加作家葬禮，612將圍巾送給晴鳥，並與他約定「不散不見」，這是612與一般人（不見不散）不同的邏輯；他認為見面之前必須分散分離，沒有分離就沒有相見。

612離開後，晴鳥告訴拉比，612死了，因為他不願意612成為欺騙他們的人，寧可捏造612死亡的訊息，因為他認為「死亡」比「欺瞞」更神聖而美麗。當拉比離去轉告大家時，晴鳥將圍巾丟棄後離開，因為他不願成為《小王子》故事中因小王子離開而哀傷的〝狐狸〞。

【尾聲】〈流光似水〉III（國外寄來的包裹）

國外寄來的包裹由晴鳥的學生送到家裡來了。晴鳥打開包裹，看到竟是當年他丟棄的圍巾，他想起612離別的樣子，他也在想……圍巾是誰寄回來的……？

這裡沒有確切的答案，留給觀眾思考；但最有可能的推測是：顏哲，他可能有看見612和晴鳥道別，而在晴鳥丟棄圍巾之後，他偷偷將圍巾撿走，他是四個少年中最相信612就是小王子的人，因此他追隨小王子的腳步去了沙漠，也許他找到了什麼?!知道了什麼?!他又將圍巾寄還給晴鳥。

晴鳥看著圍巾，看著桌上的燈，想到顏哲，想到612，他做了當年沒和612一起做的事……他把家裡的檯燈砸了。樓下的晴鳥母發現天花板漏水了……

哪裡來的水？晴鳥砸燈的意義是甚麼？已經長大當了老師的晴鳥，從未忘記612，他將612埋藏在內心的某個角落，只要一開啟，相信612、守護612的赤子之心，隨時就回來了……

<div style="border:1px solid #000; padding:10px;">

戲劇結構分析與文本編創解析

比較與思考：

　　兩戲劇情皆為場次、時空跳接、錯置的方式，簡單說，其結構為《前》劇分2幕22場，《赤》劇分5場13景（皆未含序幕及尾聲）。戲劇結構分析與文本編創解析的目的是讓學生更了解文本的構成與建立編導概念，以利排練或編創時溝通與工作。

　　要讓戲劇主線與支線在紛亂的場次中進行順利，端賴中心人物（《前》劇為胡德華，《赤》劇是612）的維繫。因此讓演員明確了解時空順序是第一要務，無論是拆解場次、還原時空（《前》劇）或演出場次時間和故事發展時空順序（《赤》劇）等方式排列對照，皆是簡潔明瞭的有效工作模式。

　　其次是形式與風格的統一：「導演／老師」盡量詳細說明與提供圖示、範例，以利學生有稍具體的連結與想像，在排練工作時或可與其所想像、連結媒合，而適切表達或詮釋，以接近「導演／老師」在形式與風格之構思。

</div>

五、劇本整編與集體創作

（一）劇本整編《前進!?愈來愈難集中精神》

　　除了上一節（戲劇結構分析）之第3項提及的拆解場次與還原時空與劇本整編有關之外，並有以下七點是筆者導演此劇的一些整編說明：

1. 更改劇名

　　除保留原劇名《愈來愈難集中精神》外，在前面加上「前進!?」成為《前進!?愈來愈難集中精神》。

　　「前進」——是哈維爾著名的一首圖像詩[35]，該詩以「前進」二字排列成圓形，字面的意涵是〝向前行〞，但圖像畫面的意涵是原地踏步，其象徵意義與本劇的主題、語言的空洞、人物的行為、人際關係的危機甚或探尋存在意義雷同——毫無意義的向前舉步，卻是原地打轉。

圖3　〈前進〉圖像詩（上圖中文版，下圖捷克文）

```
A!  B!  C!  D!  E!          A?  B?  C?  D?  E?

F!  G!  H!  I!  J!          F?  G?  H?  I?  J?

K!  L!  M!  N!  O!          K?  L?  M?  N?  O?

P!  Q!  R!  S!  T!          P?  Q?  R?  S?  T?

U!  V!  X!  Y!  Z!          U?  V?  X?  Y?  Z?
```

現　代 現　代
社會的 人　的
字　母 字　母

圖4　〈現代社會的字母〉及〈現代人的字母〉圖像詩

資料來源：哈維爾著，貝嶺、羅然譯，《反符碼──哈維爾圖像詩集》，台北，唐山，2002年，頁62,63,76,77。

　　劇名加上「!?」──加上這兩個符號，是因哈維爾另兩首圖像詩〈現代社會的字母〉和〈現代人的字母〉㊱，此二詩用英文26個字母以5個一列排成塊狀，前詩在每個字母後加上驚嘆號（！），後者在每個字母後加上問號（？），前者象徵現代社會輿論或管理社會（政府）者，所給予的、不容辯解或懷疑的解釋或命令；後者象徵現代人民或被管理者，面對社會或執政者諸多政令的不明所以和費解。

　　哈維爾的圖像詩在視覺上有非常強烈的戲劇感，有點像排演本上的走位圖，紙面是他的舞台，文字是他的演員，技術人員和器材只是一台打字機⋯⋯即可搬演一幕幕讓人感觸良多的短劇。更改劇名為《前進!?愈來愈難集中精神》，目的之一，期望藉哈維爾文學中的人生哲理和戲劇的藝術精神，向認真生活、勇於負責的劇場人哈維爾表達敬意。其二，希望更強調與凸顯本劇主題：溝通的無效與存在的困境，劇中描繪荒謬的人際關係、荒謬的精神狀態，而看不清楚真正的人類生存的目的和存在的意義！人類的本性到底為何？人們是否和劇中主角一樣，處於人性的危機之中，正如哈維爾所形容：「這不僅是關於隱藏在面罩背後偽裝的本性，或作為社會功用的本性，而且是關於正在腐敗、崩潰和消散的本性」㊲。

2. 時空設定

1968年，32歲的哈維爾完成《愈來愈難集中精神》，此劇反映60、70年代科學主義的崇拜與人類精神面的空虛，直指現今社會相形不遠的樣貌。劇中主角為社會科學博士；儘管其具有豐富學養並位居社會高階，仍然陷於危機中人性的衝突，逃脫不了對科學的迷思，一再被荒謬的科技逼進思緒死角，精神和肉體／慾念相互衝擊而瀕臨崩潰的狀態……。現今社會的人又何嘗不是相同寫照？如今科技進步神速，然而科技對人性情感又何嘗關注？拜網路科技之賜，現今之人際關係似乎更疏遠而不切實際了！

2011年，本系重新搬演哈維爾的《愈》劇，將之易名為《前進!?愈來愈難集中精神》，除了保持原劇之理念與結構，適度修改了人物姓名和地點，以讓台灣觀眾更易聯結和親近。而時空跳躍到未知的未來——某太空時代（Space Age，簡稱SA）以凸顯其荒謬感。主題內容依然是人們不能自己、無法控制的內在迷亂與潛意識的貪慾，因為現今「溝通的無效與存在的困境」與數十年前、甚至未來的狀態相同；是普遍根存於人類社會無法逃脫或改變的現象。

原劇中言明男主角生於1928年，而此劇完成於1968年，所以時空為1968年的成分居多，以主角具博士身分且結婚10年推論，男主角約40歲。本製作想跳躍時空，放在未知的未來——某太空時代（Space Age，簡稱SA）凸顯荒謬感。若以地球開始太空計畫為始，則SA元年即是1960年（該年美蘇冷戰結束，開始太空科技計畫），原劇作完成於1968，因此將本劇主人翁（胡德華）定為SA08年生；劇中時空則為SA48年。將時空跳至太空時代意欲凸顯人類困境持至未來依然相同。

3. 相關地名、人名整編

劇名調整後仍保持原劇精神理念，但適度調整劇中地名、人名以因應本劇在台灣的演出，讓觀眾更能聯結與聯想。劇本內容修改部分，除將劇中人物的捷克姓名修改為一般較易記憶之洋化姓名（角色名參照前述之角色人物表對照表），劇中提及之地點皆改為台灣之內，使劇中之人、事、物有較清晰之連結及想像空間。

表8　《前進!?愈來愈難集中精神》相關地名、人名整編對照表　製表／楊雲玉

場次／內容	原劇中名稱	修改後名稱	設定緣由與聯想
1-3／胡德華哄生氣的情人雷娜娜	貝斯契迪山／老窯房	東海岸／防波堤	藉海浪澎湃的海岸形容娜娜的個性；以凹凸不平之防波堤描繪兩人激情的不正常關係。
1-4／胡德華問Eve的初戀情人	洛斯賈	亞當	Eve（夏娃）之名象徵其年輕純潔之意，其初戀情人則以夏娃相襯的名字"亞當"配對。
1-4／胡德華回憶他18歲時的生活	安妮契卡醫學院女學生／比馬龍酒吧	像奧黛麗赫本的醫學院女學生／Bluenote酒吧	奧黛麗赫本氣質高雅是許多男女喜歡的影星，具高知名度。Bluenote位於台大附近（紐約也有一家）而以此假設胡德華畢業於台灣學生的夢想大學──台人。
1-7／胡德華向Eve提及出版意見書的相關人物	匹特曼／布拉霍娃	Peter／女秘書	Peter以譯音開頭作聯想的常見英文名並以女秘書簡單替代未出場的角色。
2-1／胡德華為了哄生氣的妻子傅麗絲	葉仙尼基山／老磨坊	清泉崗／停機坪	以台中軍機場駐地清泉崗假設妻子的較寬廣、平實的個性。藉停駐飛機的空曠停機坪形容傅麗絲對兩人年輕時熱戀的懷念與夢想。
2-6／胡德華與Eve談及童年回憶的人與物	斯弗拉卡河／榆樹／老弗拉／老黑涅克／復活節／磨坊姑娘露萱卡／耶穌受難的故事／憂愁城堡／橡樹林	淡水河／榕樹／賣阿給的阿伯／阿土伯／九九重陽節／渡船姑娘阿妹仔／辛巴達歷險記的故事／紅毛城／紅樹林	以淡水鎮假設為胡德華童年生長環境，故，原劇中其他事物即以淡水週邊的地名、人與物為設定緣由。另，耶穌受難故事以辛巴達歷險記故事替代，表現少男幻想。復活節以九九重陽節替代。

4. 增加序幕與尾聲

在劇首與劇末加上「序幕」與「尾聲」，將主戲 "包裹" 起來，使之從一個 "點" 開始，再回到原 "點"，成為一個循環、圓形，象徵人類溝通的無效和存在的困境在人類社會中反覆出現、一直不斷的循環，即如哈維爾的〈前進〉一詩，以「前進」兩字排成圓形的圖形，看似前進，其實原地打轉、無路可出。

序幕與尾聲的內容則是以人類機械式行為舉止的樣貌諷刺人類被科技操縱而不自知的荒謬。序幕中除主角胡德華外，其他人皆出場作出猶如機器人的舉動，序幕出現人物刻意排開主角以暗示主角在戲的初始還保有人性未被科技控制。而尾聲時，四個女角站立不動，卻只有胡德華一人以機械式行走於四個女人之間，象徵劇中主人翁最後在其人格與精神崩潰的同時被科技與機械同化，人性與情感亦被抹煞呈渺小微弱的掙扎。

5. 開場與終場的影像強調

於序幕前與尾聲後再加「開場」與「終場」的原因，其實始自本戲在網路上的宣傳影片創意十足而另加的。漫畫式的動畫內容將劇中人物被封鎖在畸形詭異的扭曲空間的意象精采詮釋並與劇中主題暗示相映襯。在製作過程中原只想在每一場次、段落加入時間提示的影像，但影像創作的學生以動畫模式製作一段劇中主角被破舊機械緊箍近乎窒息的影像令人印象深刻，因此鼓勵其在頭尾皆以主角創作一段動漫影片，使前後呼應、更形完整。

開場，主角胡德華走入一間房間，突然被四個門攔住而無路可出，在四個門窗上出現四個與他有關的女人（劇中角色），女人們由模糊變清晰再變為扭曲……提示主角與其之曖昧和受困於男女之間的關係。

終場，在腳步聲中望見前方一面鏡子，主角胡德華向前走去，看見自己驚惶的面孔，用雙手去拿鏡子時鏡子卻爆破了，鏡面變成「前進」的圖像詩。

因兩段影片不長，也可看作序幕與尾聲的延伸，故不致有被切割剖斷的零碎之感，反而因影像傳達之扭曲、變形的空間及人物，增添人類與科技相互依附或拉扯的曖昧關係，呈現人與物之間渴望需求和掙脫桎梏的選擇之荒謬。

整編後的劇本結構如下圖：

圖3　《前進!?愈來愈難集中精神》劇本整編後戲劇結構圖　製圖／楊雲玉

6. 謝幕增加台詞

　　原本謝幕旨在讓全體演員向觀眾表達謝意，但想讓劇中人物更貼近觀眾並完整表達哈維爾對「門」的意象（門是空間的邊界，既能進也能出，是戲劇存在和不存在的界線），因此安排謝幕時，讓演員在懸吊而下的四個門框後說出以劇中台詞延伸的相關言詞後從門框走出，代表戲的結束；也意味著演員脫去角色回到和觀眾一樣的時空，即「戲如人生」，剛才的戲和觀眾所處的現實生活息息相關。以下為各角色所說的延伸台詞：

　　　馬佳全：我在測量你們熱情的指數（漏斗型探測器面向觀眾）。
　　　柯阿貴：你喜歡吃水果是吧！
　　　芭　比：SA48年，請保持愉快！
　　　Eve　：博士！您真是……不知所謂……（嬌羞狀）
　　　雷娜娜：多運動、多吃蔬菜、呼吸新鮮空氣！
　　　傅麗絲：你有在看書，對吧！
　　　胡德華：探索人的關鍵不在腦子哩，而是在心理！

7. 時間提示

　　原劇為兩幕、不間斷的結構，且不按時間順序排列。為方便觀眾連結劇情與人物關係，將之以時間變換或人物進出為準裁切成明細場次，於演出時每場前皆有時鐘影像提示該場時間。

　　影像時鐘的構造亦變形成另類的機械，一個類似壓力表的指針筒，其壓力標示有四色區塊（藍黃紅綠各代表一劇中女角），指針筒右方有一數字指

示鐘，每一場次，壓力表的指針會左右擺動，跳躍至該場會出現的女角的顏色區塊，而後在數字鐘上會映出該場次的女角圖像再出現劇情時間。演出愈接近尾聲，此鐘即愈破爛，最終接近故障。此設計亦依據導演（筆者）的解讀——對科技迷思的諷刺。

（二）《赤子》之集體創作技巧

1. 集體創作的基礎——角色自傳

因以集體即興共同創作方式完成劇本創編，排練時演員對角色應有清楚的了解及其在集體創作劇情中須達成之目標，才能完成劇情大綱架構下豐滿戲劇的內容。

筆者除了先向演員解釋角色大致個性及關係外，希望角色的成立是以各演員對其角色所理解與想像為基礎，如此才能令角色更具特色與生命力。因此，排練前期，請演員依據筆者給予的題目對其飾演的角色各自撰寫角色自傳，以使其角色背景、個性和成長環境等因素，皆能更具體、貼切，符合在即興創作的基礎素材，也能促使其充分貼近角色，產生根本（絕對）的認同（化身為該角色），而非僅筆者個人思考面向。

角色自傳題目為：（演員撰寫的角色自傳請參考附錄二）

(1) 家庭背景介紹（包括與誰同住？最親近的家人？家庭發生甚麼重大事件？造成劇本所設定的個性之原因？等等可溯源其個性因由的根本條件。）
(2) 喜愛的事物／嗜好？為什麼？
(3) 最愛的人是誰？為什麼？
(4) 影響最深的人或事？為什麼？

而演員針對上述題目所寫的角色自傳內容，經幾次討論與修改後，角色個性成因較明顯貼切，演員對角色了解較深、距離拉近，角色個性較豐厚起來，角色與角色間的關係更清楚，對排演時的即興創作有很大幫助，即興創

作時的對白也就較符合角色語言與劇情了。

2. 意象中的角色之多重意象的說明

因為演員非一般表演科系學生，對於右舞臺非寫實風格的意境呈現較難體會，表演風格上或許會產生較生硬之感。以場面調度強調舞台畫面是值得一試的解決方法，除了安排殺手和作家簡潔有力的走位和加強彼此肢體、姿態舞台畫面的拉力，另外塑造一個殺手的殺手及其使用之道具，形成三個角色相互間因走位的角度、力度等多面向變化，增加對峙、緊張的角色衝突和舞台畫面所突顯的戲劇張力。另一方面，當綿羊隨612到較寫實的左舞臺時，亦可平衡左右舞臺的均衡感。

筆者對此殺手的殺手一角，另有期待：

(1) 象徵作家與殺手的精神面（其臉部化妝是一半黑一半白，黑代表每個人負面的思想，白則代表正面的思想）。

(2) 象徵作家是創造、開始（正面的白色），但當完成作品／故事時，即是結束／死亡（負面的黑色）。

(3) 象徵殺手是毀滅、結束（負面的黑色），但當達成刺殺工作時，亦可能是另一個好的開始（正面的白色）。

綿羊，這個角色在創作劇本之初就設定了，原只是單純想表現和對照612即是小王子的存在。但筆者亦另有期待：

(1) 象徵612對小王子的嚮往與相信。

(2) 象徵少年們對612的嚮往與相信。

(3) 象徵編導期待觀眾相信赤誠的小王子並保有赤子之心。

3. 集體創作技巧

此劇的集體創作技巧有以下幾項重點：

(1) 演員的表演層次提升與即興編創方式的運用適宜？

(2) 角色個性、特色之設計是否明顯、恰當？

(3) 角色之間關係能否協助劇情張力發展？

排演是集體即興創作完成劇本編創的重要工作。由於演員沒有太多表演

經驗，在排練時給予表演訓練是必要的。因此，98年9月起，畢業製作課程的前兩個半月，由擔任編導的我帶領全班上課，作簡單的表演訓練，包括肢體運作、聲音開發，以及以創造性戲劇活動培養默契和即興表演能力，一方面對所有學生的表演能力有所認識，另一方面藉以重新徵選角色。

　　《赤子》中偏寫實風格的重要角色是象徵小王子的612和四個少年。小王子，「612」是細膩、敏感的想像人物，中性或偏陰性一點倒無大礙，所以維持原訂演員飾演。而四少年，班上原先已選定四個女生扮演，筆者在請這四個女生即興表演時，發現過於陰性的表演無法呈現少年的陽剛，叛逆、調皮的方式和味道也截然不同。雖然班上存在著女同學多於男生的問題，但增加男演員是勢在必行的，否則就得改成四個少女的劇本，要不然很難說服觀眾。將班上男女生分成各種組合的「四個少年」，在試過各組合後再重新組合，最後選定三男一女。

　　但在劇本另一重要的區塊，偏象徵表現主義風格的作家、殺手角色部份，筆者原想以兩個男生扮演，方便表現衝突和緊張的力道，但由於兩個角色的口白需有特色，以表現具現代詩風格的台詞，能入選的人不多，只好以女生飾演較陰柔的中性「作家」角色，讓選出四少年之一的男生改演「殺手」，而四少年改成二男二女。另，除了原已選定的綿羊角色，由高大壯碩的男同學飾演，筆者十分贊同外，筆者另加的「殺手的殺手」一角，除了和屬於作家的綿羊對等之外，更能豐富這一區塊的象徵風格，平衡作家與殺手的心理象徵，也企圖以該角色的走位和動作的意象，增強作家、殺手的舞台畫面。最後，終於確定，調整成較佳組合，也就是演出的演員組合。

　　演員定案（約兩週）後，即展開劇本編創。尤其偏寫實風格區域的編創是即興排演可以實驗的工作。起初，四少年和612的故事，因劇情大綱的內容變動花費了一些時間，而演員對角色的了解可縮短試驗的過程，劇情確定前，角色分析變成首要工作，因此，讓每位演員針對角色撰寫角色自傳，完成後大家一起討論、修正，企圖讓每個人都能對每一個角色有更深刻的認識。

　　劇情大綱幾經修改確定，演員的訓練與即興表演也漸有起色，筆者根據劇情內容與方向指定目標，演員依據目標集體即興表演，反覆實驗可用的道具、橋段、台詞和大致的走位。漸漸的，即興創作開始有些成果，適用的段

落漸漸累積，再經過筆者串聯、修改，慢慢地，可用的場次成形、暫定，俟整排再做調整。

非寫實（右舞台）的劇本，共有以下6場及編創者：

【序幕】相遇I（殺手跟612相遇），由筆者編劇。

【1－2】〈流光似水〉I（筆友的信函），郭行衍及林嘉柔合作編創。

【2－1】《小王子》I（橘色圍巾），郭行衍及林嘉柔、林筑嬿合作編創。

【2－3】相遇III（作家與殺手的相遇），由郭行衍編劇。

【3－2】相處II（殺手的抉擇）由郭行衍編劇。

【4－3】葬禮II（作家已死）由郭行衍及筆者編創。

【序幕】相遇I（殺手跟612相遇）是由筆者所撰寫。這一場，是本劇故事的開端，帶出612因殺手的鼓舞，而讓612走入故事、經歷故事、甚至創造故事。因為殺手跟612說「在故事外面想像世界，不如在真實世界經歷故事」，埋下612旅行的伏筆。

這一場，筆者加入了自己的另一觀點：「經歷故事」，劇場之所以迷人的強調，主要是鼓勵生活平淡的現代人能更開闊自己的想像空間，走入故事、經歷故事，當然更期待劇場人能勇於創造故事、享受故事。

【1－2】〈流光似水〉I（筆友的信函）是由郭行衍（主筆）和演員林嘉柔依馬奎斯〈流光似水〉合作改編完成。主要是接上一場晴鳥提到故事的名稱後，本場由作家接著說出〈流光似水〉故事，透過寫信與讀信，交待故事內容，也帶出兩人互為筆友的身分。

於排練時，筆者改由殺手與作家兩人分述，以讓劇情、畫面及聽覺效果產生較多變化。

【2-1】《小王子》I（橘色圍巾）由筆者和郭行衍訂出目標：

(1) 作家常講述《小王子》的故事給612聽。

(2) 作家送612一條和小王子相似的橘色圍巾。

劇本由郭行衍和演員林嘉柔、林筑嬿合作完成。

最後，筆者於排演時加了一小段：作家提到612愈來愈像小王子，並幫他取名，由此再順勢跳接下一場【2－2】《小王子》II（612的名字），612

與少年相處時詢問名字的情節。

【2－3】相遇III（作家與殺手的相遇）及【3－2】相處II（殺手的抉擇）由郭行衍編寫的兩場。

由於文筆接近散文風格，字句較艱澀。筆者僅修正些許拗口的字句以符合觀眾聽覺想像，使觀眾較能了解角色台詞所述。

【2－3】相遇III（作家與殺手的相遇），內容是：殺手到作家的寓所，兩人談起各自工作的方式與無奈，正當殺手要殺作家的時候，突然發現彼此是多年來要好的筆友。

【3－2】相處II（殺手的抉擇），內容是：作家跟殺手的自白。殺手陷入掙扎，但他仍然決定必須殺了作家。

【4－3】葬禮II（作家已死），由郭行衍編創而筆者增加與改寫結尾。

內容是：殺手替作家和聖艾修伯里（小王子的原作者）舉辦追思會。612和作家都來追悼。顏哲出現在喪禮上，向觀眾暗示他是這齣戲中唯一真正可能死亡的人。

這一場的結尾，筆者改寫的原因是帶出尼采的懷疑論主張、「反哲學」思考的「上帝已死」觀點，主要是藉此表達：贊成羅蘭巴特所言「作家已死」，也贊同尼采的「上帝已死」，呈現些許後現代主義的味道並使之輪廓加深。甚至，將作家〝置之死地〞的殺手又再度發揮其鼓動人心的魅力，建議作家去「經歷故事」，最後藉兩人台詞表明「眾人皆凡人，皆可自由的經歷故事」。

偏寫實場景（左舞台），共有以下9場及編創者：

【1－1】相遇I（少年與612的相遇），由演員集體創作。

【1－3】母與子（愛的小手），由演員李思萱發想，演員集體創作。

【2－2】《小王子》II（612的名字），由演員集體創作及郭行衍及林嘉柔、林筑嬿合作編創。

【3－1】相處I（少年的從前與未來），由演員集體創作。

【4－1】分離I（612不見了），由演員集體創作。

【4－2】葬禮I（告別少年），由演員集體創作及郭行衍編劇。

【5－1】〈流光似水〉II（長大後的少年），由演員集體創作。

【5－2】分離II（晴鳥的秘密），由演員集體創作。

【尾聲】〈流光似水〉III（國外寄來的包裹），由筆者編劇。

以下是偏寫實場景（左舞台）的即興編創方式概述：

【1-1】相遇I（少年與612的相遇），場景由校園、社區巷弄到最後定案的海洋館，目標是：

(1) 四少年性格的鋪排。

(2) 提到幾年前失蹤的金髮少年。

(3) 四少年和612見面對他產生好奇。

(4) 帶出〈流光似水〉的故事。

因此，翹課出來到海洋館避暑，並提到聖經「約拿」故事，即變成到海洋館時開始的對話。顏哲喜歡收集舊報紙、尋人啟事，提到失蹤少年；拉比嫌顏哲喜歡髒舊物品的嗜好，被有錢取笑拉比愛乾淨、像女生，帶出有錢家開麵店的背景，已完成前兩個目標。612出來，四人對他好奇從金髮少年開始，612與一般人不同的穿著、思想和對話讓少年合理的想一探究竟。提到魟魚、被關在玻璃後面的水，再到晴鳥提及被老師（綽號野蠻胖）罰整理圖書館看到「打破燈泡水也會流出來」〈流光似水〉的故事，完成所有既定目標。

【1-3】母與子（愛的小手），這一場主要在描寫晴鳥家庭目前狀況、母子相處方式。飾演母親的演員以其真實生活中母親和弟弟相處的模式為範本，轉換成她與晴鳥的對待，合理而有趣，幾乎無多修正的必要。為了讓戲更詼諧，最後加了晴鳥以唱歌方式躲過母親的追打，原本唱的歌是「我的家庭」後改為「母親像月亮」，更貼切碰觸晴母的心。隨著演出時間不同，歌曲亦有更換。本劇於2012年7月14日在台北國立藝術館再次搬演時，此場的歌改為周杰倫的《聽媽媽的話》之Rap版本。

【2-2】《小王子》II（612的名字），這一場的目標：

(1) 交代612的名字。

(2) 612要說出自己的旅行經歷（以小王子中的故事為本）。

(3) 四人從懷疑到相信612是小王子。

當612說出名字，大家以該有的姓氏、名字各自猜測，確定僅是數字「612」和612的言行怪怪的，而表示612異於常人，佩服他的想像力和旅行

的經歷。但當612提到B612小行星是〝他的〞，訝異之餘而有了爭執，可是612的堅持讓他們相信他就是小王子。

　　為了增加612是小王子的象徵性及讓少年的戲更有喜感，特別安排綿羊出現在612和少年的場合。綿羊不但出現而且在織毛線，因為612提到綿羊以前經常咬破612的圍巾，所以努力織圍巾還給612。最後，當少年們相信612是小王子時，少年也看到612的朋友「綿羊」。

　　【3－1】相處I（少年的從前與未來），目標是：

(1)　加深描寫四少年的角色樣貌。

(2)　營造612對四少年的認識與情感。

(3)　鋪排612是失蹤少年的聯想但不落痕跡。

(4)　提到未來的願望，以順利帶出612想砸燈的心願。

(5)　安排僅有顏哲陪612去砸燈。

　　加強觀眾對四少年的熟悉度和認同感，對四少年較深入的描寫是必要的，否則當劇情進行到重要轉折時，無法觸動觀眾的心。照片和剪貼簿是很好的描述道具，且可連結顏哲的嗜好，所以這一場的戲由顏哲帶來的相簿和剪貼簿開始。

　　為了安排畫面的變化，這場戲開始時僅有顏哲和拉比陪著612，晴鳥和有錢在稍後打完籃球才加入。在翻看相簿的當中，提到小時候就玩在一起他們，也帶出顏哲比較特殊的想法與個性（照相的主題或角度），而在提到剪貼簿中的失蹤少年議題時，612和拉比興趣全失，晴鳥打斷顏哲與有錢翻閱剪貼簿的舉動而帶出未來的期許，轉折較自然。每個人未來的心願訴說，一方面鋪排長大後的少年可能的未來，一方面讓612有機會提出想砸燈的心願。最後少年以輔導課補考而推拖未去砸燈，顏哲卻犧牲補考陪612，則是強調顏哲另類的思考和長大後去沙漠的邏輯化。

　　稍晚（全劇劇本完成後），為讓〝砸燈〞事件更完整，也讓〈流光似水〉的故事更有連結（前面有晴鳥及作家敘述故事開端；中間612和顏哲砸燈；劇末晴鳥說出結局），整排時再加一小段，三個少年去參加輔導課補考，天卻下起雨來！乾旱的夏天裡第一場雨，這是屬於他們的奇蹟！但他們不知道為何會天降大雨。這場不演出612砸燈的場景，卻帶出三人碰到下大

雨狀況，〝水沒有從燈泡流出來，卻重天上落下來〞，讓劇情增添些《小王子》中寓言式的情調。

【4－1】分離I（612不見了），目標是藉尋人新聞錄影帶讓四少年發現612就是七年前失蹤少年，而帶出四人對此事（612未告知大家他是逃家的人，而且他「不是小王子」）的態度和想法。

錄影帶是顏哲表哥幫顏哲收集的，以讓事件的聯接有所轉折，雖然觀眾未必知道顏哲自傳當中所寫的「父母在一次旅遊失蹤未回」，但這場的鋪陳讓顏哲對失蹤訊息的嗜好更合理化。

當有錢逼問晴鳥有關612的行蹤，拉比跟著晴鳥衝出房間的安排，則順利將【5－2】分離II，612和晴鳥告別的場景連接起來。

【4－2】葬禮I（告別少年），這場是晴鳥騙大家612死了而為他舉行的葬禮，目標原來只是「向612告別」而舉行一個象徵性的葬禮，當時還考慮墳塚的問題。

筆者為了加強戲劇性及增強焦點，則改變為：

(1) 將場景拉回他們當初相遇的海洋館，使之更具意義。

(2) 既是象徵性的葬禮，那麼象徵的意義也必須被強調，四個少年為612所準備的物品也就要有情感關聯；筆者設計為：

晴鳥，帶一朵玫瑰花。因為他和612的關係有小王子和狐狸的影射。

顏哲，帶那卷有612的錄影帶。由這錄影帶發現612是失蹤人口，將這個他們不能接受的訊息隨著612的死亡而消失。

有錢，帶一本《小王子》，作為612的陪葬品，象徵小王子不存在了。

拉比，帶了一個裝有死鳥的盒子。心思細膩且較文藝氣息的拉比，認為612是他們的青春，小鳥象徵青春，612之死，用死掉的小鳥替代再合理不過。

當紀念612死亡的物品合邏輯的安排之後，排練時仍覺得612的葬禮「單薄」了些，將所有代表612的關聯物品丟入海洋館的水族箱內，就能滿足少年們失去小王子、失去612的悲傷嗎？此時的觀眾能被感動嗎？

筆者聯想：既然有代表「青春過去」的死鳥！那麼，這個葬禮就應該不只是告別612，同時是告別他們的少年青春！所以內容由「向612告別」轉向「告別少年」。四個人對612、對自己、對朋友、對青春，都應該讓情感有

所抒發，因此加上了另外的目標：

(3) 四少年針對612和朋友的獨白。

(4) 每個人以角色出發，各自撰寫，以期情感真實。

後來在排演時，的確因為四少年的獨白讓這場戲有了肅穆的氛圍，也讓整齣戲有了相對的重量和質感。

【5－1】〈流光似水〉II（長大後的少年），目標：

(1) 晴鳥、有錢長大後的狀況描述。

(2) 晴鳥有一個由國外寄給他但未拿到的包裹（裡面是612當年離別時送他的橘色圍巾）。

(3) 拉比由國外打電話回來，聊到包裹可能是顏哲寄的。

(4) 帶出顏哲在沙漠的狀況。

(5) 晴鳥在劇尾說出〈流光似水〉的結局。

這場場次名稱〈流光似水〉II，自然是與〈流光似水〉相關，也是連結後面【5－2】分離II及【尾聲】〈流光似水〉III兩場的重點。

長大的有錢真的開了店，一家不賣《小王子》的二手書店，他如當年願望所說「開一家店，這樣大家比較容易找到我」。而晴鳥竟成為一個高中老師，仍然開朗、樂觀，為了一個由國外寄給他的包裹洋洋得意。由拉比的越洋電話聊到顏哲，只知道顏哲去了沙漠，並未言明其狀況如何，因為太過明白點出顏哲死訊反倒少了一層詩意。晴鳥和有錢想到從前而感嘆，說出他一直遲遲未說出口的〈流光似水〉的結局，是這個殘酷結局讓當年的他害怕而逃避嗎？還是他在為一去不返的612的友情唏噓？這場為包裹留了伏筆：誰寄的？裡面是什麼？

【5－2】分離II（晴鳥的秘密），這場的目標是：

(1) 讓觀眾知道612沒有死，且當時有和晴鳥道別。

(2) 612將他愛的圍巾送給晴鳥。

(3) 晴鳥生氣612的離別，騙大家612死了，還把圍巾丟掉。

這場戲的一開始，612在等晴鳥，為了讓畫面更溫馨並化解觀眾對兩人的離情有性別的聯想（當觀眾回想到演員真實性別時，有可能產生像情人話別之感），筆者安排讓綿羊扛一個黑花包袱，安靜的等在旁邊。612和晴鳥

的話別，把圍巾送給晴鳥，並提到「不散、不見」，反常態的用詞，卻可趨使觀眾延續相信612和小王子的連結。當612離開，晴鳥的傷感、觀眾為之而起的感傷，卻讓綿羊的揮手致意而平衡一些，避免了過度的濫情。

拉比追隨而來，晴鳥將圍巾藏起並告訴拉比「612死了」，拉比在晴鳥的堅持下沒有多問，回去轉告大家這個訊息。晴鳥無法面對612的離別，更無法接受612是失蹤少年，所以將圍巾丟在原地而離開。這裡未演出，顏哲是否在晴鳥離去後將圍巾撿走？也未在上一場或下一場當中說明包裹是不是顏哲寄回來的？將解讀空間還給大眾，讓觀眾自己聯想……

【尾聲】〈流光似水〉III（國外寄來的包裹），

這一場劇本是由筆者直接撰寫，以對照筆者所寫的另一場【序幕】相遇I（殺手跟612相遇）。

這場的目標是：

(1) 國外寄回來的包裹中是612當年的圍巾。

(2) 晴鳥在看到圍巾後，想到剛才和有錢說的〈流光似水〉的故事，想到612，想到逝去的青春……而砸燈。

細心的觀眾或許注意到：前面【5－1】〈流光似水〉II顏哲出現在沙漠時，他的脖子繫著612的橘色圍巾。612的圍巾在國際空間轉了一圈又回到晴鳥手中，當他看著圍巾的時候，612的身影自然浮現了；同樣是乾旱的夏季，十年前的少年和十年後的成人，到底有何不同？他想到612當年的心願，他砸了燈。

對晴鳥而言，砸燈，是對612的思念，也許他後悔當初沒有陪612去砸燈，也許他去了，結果會不一樣，612不會離開。砸燈，表示他即便成熟了，他仍然保有赤子之心，他相信612相信的事。砸燈，可能也幫觀眾中的某些人完成他們也想嘗試的事。

另外，筆者希望演員在【謝幕】時仍有台詞，因為劇末的「砸燈」將觀眾情緒打散，帶到各自思緒想飄去的某個地方。筆者安排以各演員自行根據劇情、角色或自我，想對觀眾說的「一句話」，結果讓人產生劇中人與觀眾自然的對話的情感。

定案如下：

殺手：故事只不過是個經歷。

612：於是我走出故事。

拉比：然而卻有新的人來看我們。

有錢：是誰阿？該不會是妳吧？

晴鳥：是用稍早之前的你來看我。

顏哲：還是用稍晚之後的我們與你相遇。

晴母：原來夜深人靜心會痛……

作家：謝謝。你們被包含之後，

眾人：（齊聲）即走入故事之中。

因此，完成筆者對觀眾的邀請：走入劇場、經歷故事或創造故事。

六、結語

前置作業期：文本構成與編導概念建立

比較與思考：

　　本章之故事與情節、角色塑造與對話、思想與主題、戲劇結構分析與文本編創解析、劇本整編與集體創作技巧等各節次的內容說明，皆在讓學生理解「文本構成與編導概念建立」，是演員排戲前必須了解的基礎工作，也是導演導戲前應做的功課。完整的前置作業可為演員和「導演／老師」在戲劇排演前有完善的準備，在排演工作時將減少一再溝通或演員詮釋方向偏岔的煩擾。

　　《前》劇的劇本整編部分，可較清楚「導演／老師」針對台灣演出的外國劇本的調整，以及重新詮釋時所作的創意構思。

　　《赤》劇的集體創作技巧，則可較清楚「導演／老師」編創方法和整合過程。

　　下一章除了的導演構思，包括劇場整體的裝置與設計、舞台道具的構想，服裝造型的發想、燈光影像和音樂音效規劃和選擇等有關舞台技術的設計和整合。將可了解「導演／老師」針對不同形式與風格的劇本所作的整

體考量，如何從前置作業的梳理到製作期的構思與實踐，乃至演出呈現。而「導演／老師」工作實務記錄，將可看到如何從訓練、排練、進劇場、演出的各種問題與解決或從僅有的、簡略的故事大綱如何延展組合，重新排列成錯置而較有趣的演出順序。清楚的編創過程與記錄整理，對「導演／老師」的工作實務應可提供參考工作方法的概念與實踐。

參、製作期：導演構思與工作實務記錄

（以下文章將分列兩齣戲之相關內容，以利對照）

一、劇場空間規劃

（一）《前進!?愈來愈難集中精神》

設計劇場內外的裝置乃為貼切劇名（〈前進〉圖像詩）的意象與呈現哈維爾的戲劇哲理；劇場中搭配展示其描繪人性的其他圖像詩，讓劇作家的哲思與劇場更完整聯結。

此次演出劇場為本校（戲曲學院）木柵校區演藝中心（舞台約寬16米、深14米。觀眾席約450席）。為增強此劇荒謬感並符合哈維爾「前進」圖像詩的意象（亦即更改為《前進!?愈來愈難集中精神》劇名的意象），將舞台和觀眾席以兩個半圓構成圓形，呈現哈維爾「前進」詩的圓形圖像樣貌。空間的構思是將整個劇場空間以圓型為概念，因此，舞台空間由鏡框向後漸縮為半圓形左右各5片（翼幕從舞台鏡框起依序向後漸漸靠攏形成半圓）。而觀眾席亦由前排兩側向後內縮圍成半圓形，僅留視線較佳位置，其餘不用的觀眾席皆以厚紙板剪成男女人頭形狀或各式手繪動漫式機器人形立於每個位置上，以避免觀眾入座。此安排是為了改變劇場使用模式並塑造奇異、荒謬氛圍。

劇場外環的大廳與廊道，則分區以主題式放置技術、行政等各組的製作工作說明與解析圖，一來，讓參與製作同學得以思考說明的步驟及展現其工作心得，二來，讓觀眾得以一窺製作過程及設計發想原由。

因為哈維爾自言忠於荒誕派戲劇的傳統，並喜歡門的奧秘；認為門是空間的邊界，既能進也能出，是戲劇存在和不存在的界線[38]。原構想於觀眾席入口置放與舞台相同顏色的四個門，象徵觀眾進場即進入哈維爾的戲劇世界。後因製作時間與經費等問題，改為門框顏色線條加上劇中主角和四個女角（動畫圖像）的曖昧關係示意圖。將戲中人物延伸至劇場外與觀眾近距離接觸，透露劇中人即在我們人群之中，亦象徵劇中的世界離我們不遠……。

（二）《赤子》

《赤子》演出地點位於四樓的黑箱劇場，由一樓樓梯設置燈光和海報導引觀眾至四樓，四樓劇場前的長廊窗台上點一長排的蠟燭，看似燭光之河以結合〈流光似水〉的寓言「光就像水」的暗示不甚明顯，但觀眾走在昏黃閃動的光線中，搭配著以90年代風格預錄的廣播音樂節目作背景音樂，讓人有走入時光隧道的想像。同時，在長廊上定點展示《小王子》、〈流光似水〉之故事內容及作者簡介，以及《赤子》角色說明與劇照，讓觀眾預先了解劇中人物或所提及故事的來由，是貼心的設想。

二、舞台與道具構思

（一）《前進!?愈來愈難集中精神》

原劇中的舞台布景較接近一般簡約的寫實主義，節選敘述如下：

〔幕啟。舞台上是胡摩爾（本劇改為胡德華）的公寓，陳設融合了客廳和大廳的感覺：左邊是樓梯，樓梯的盡頭是臥室的門；樓下有三道門：左邊的門通往書房，後門通往廚房、浴室等，右邊的門則為公寓門口，通往走廊，門上附有窺孔。舞台後方有一面鏡子及櫃子，櫃子上擺了一株仙人掌。舞台前方擺了一張餐桌及四張椅子。桌上的東西應避免讓台下觀眾看清楚，可擺放遮蔽物如花架做為局部掩飾。右邊有張安樂椅，椅旁有一張擺著電話的小桌子。……〕[39]

此劇採取極簡式的象徵的表現主義[40]，具抽象動機而呈現扭曲與變形的

視覺與聽覺意象，含音樂、燈光、韻律、色彩、線條等。

　　因時空跳躍至未來，舞台則呈現簡潔、科技感。在全黑的舞台空間（黑色翼幕、沿幕及黑色地板），正後方用白背景幕以利影像和燈光的投射與變換。白背幕（上舞台）下方架設一排燈具，在序幕與尾聲空場時，閃爍不定的光源類似火箭升空之尾燈，象徵戲的初始和結束即是觀眾與劇中人物一起乘坐太空艙升空與降落。

　　由於哈維爾喜歡門的奧秘，因此，門一再被突顯和運用。舞台上四面比例不均衡的牆和門成為主要象徵；強調男主角與四個女人之關係，此四片牆面景片（以紗布繪製，可透過光線顯示景片後方人形或景物）擺設在舞台中上方呈半圓形排列，使舞台呈現為一起居室，每一景片中各有一不同顏色門框的門，分別通往不同區域亦各有表徵：右側為通往室外的大門（藍色門框，代表平和、歡迎，象徵與劇中主角關係尚未深入的女秘書Eve）；門旁有一面呈不規則梯形之鏡子。中右為通往浴室、廚房的後門（黃色門框，代表溫暖，象徵妻子傅麗絲）；門邊有一株200公分高之巨大仙人掌。中左為臥室門（紅色門框，代表熱情，象徵情人雷娜娜）；門前有三層階梯以代表其空間為樓上。左側為書房門（綠色門框，代表知識，象徵科學博士芭比）。

　　四個門的門把形狀亦有劇中主角胡德華和四個女人的象徵關係；大門是菱形◆，象徵胡德華和EVE的關係從正當的方形變體為菱形（尚未對疊構成真正威脅的三角關係的三角形）。廚房是圓形●，象徵胡德華和妻子傅麗絲夫妻圓融的表象。臥室是三角形▲，象徵胡德華和情人雷娜娜的尖銳敏感關係。書房是方形■，象徵胡德華對科學博士芭比尚未變化前的正常關係（劇末是芭比主動對胡德華以激進方式拉近兩人距離）。

　　舞台區左前方有一形狀不規則之大型餐桌，且未按原劇本敘述之需求（刻意擺放花架或遮蔽物）作掩飾，反倒以開放式；讓觀眾可看到每一場次重疊增加的餐具、用品堆在桌上，演員泰然自若地在演出中不以為意的挪出自己所需桌面空間，以構成另類荒謬。餐桌旁三個餐椅，及舞台右前方一張搖椅和茶几（餐椅、搖椅、茶几皆為方形條狀鐵管鑄成），茶几上有一座先進的電話。家具顏色亦以藍黃紅綠四色為主，冰冷的直線、管狀和由上而下漸深的色調，彷彿插入地底的突兀。

除了戲中提及之家具、餐具、生活用具外，一切省略、精簡。惟獨原劇中僅作為擺設之用的仙人掌則被強調和放大；在本劇中仙人掌做成兩段式的片型（非立體）似巨大的陽具，當男主角面對年輕女秘書的肉體誘惑時，他需不時澆花讓其升起，象徵其貪欲而無法集中精神的窘境。而澆花器也作成片型壺狀，澆花時從壺嘴噴出泡泡而非水柱，強調突兀、滑稽之感。另一個道具是非人類角色「不速客」（Puzuk，原劇中為外觀類似商店收銀機或大型計算機的電腦原型機械）則以半蹲人體，透明的圓形頭部和開膛剖腹的身體，露出凌亂破舊的電子零件，象徵科技的殘缺面。

（二）《赤子》

寫實主義，自19世紀中葉搶佔了現代劇場的版圖後（1850年，法國藝術界首先出現寫實主義運動）一直是劇場的主流。雖經歷無數次的改變（制宜主義、藝術的寫實主義、修正後的寫實主義等等），持續至20世紀，因應修正而更具彈性的寫實主義仍為劇場中的主要型態[41]。而在近一百多年來，劇場變化多端，出現各種形式與運動；反對寫實的聲浪於19世紀後期即曾出現（1880年代，法國即以象徵主義反對寫實主義）[42]，俄國的寫實主義大師史丹尼斯拉夫斯基即曾經於1905年表示：「寫實主義及其描繪生活的方式已經過時了」[43]。的確，劇場的潮流不斷掀起對寫實主義的反抗運動：象徵主義於1900年已成為明顯運動，1910年表現主義繼之而起，接著各種劇場革命：社會行動劇場、達達主義、超現實主義、存在主義、荒謬劇場、史詩劇場、總體劇場[44]等等。直到今日，單純的某一種主義或形式已不足以描繪後來的戲劇創作。現今劇場呈現的風格已無太明顯的區隔，多半是結合或穿插的模式。

本劇的風格為混合式亦較難以單一風格形式稱之。原則上以偏向某種類型的風格來區分或說明。由於故事內容、人物之風格和特色，將劇本分為非寫實（趨向象徵[45]和表現主義[46]的結合）及偏向寫實（趨向修正後寫實主義[47]）的兩個方向進行。

《赤子》的舞台分為三個區塊，右舞臺用來描繪作家和殺手的象徵的表現主義之非寫實空間，左舞臺和舞台前區則為修正後寫實主義風格的空間，用來描述612和少年們的晴鳥房間和戶外場地。

非寫實部份（右舞臺），象徵小王子的612，是作家喜愛與相信小王子的象徵、是少年嚮往小王子的象徵、是赤子的象徵、也象徵純真至善的赤子之心。此區包含作家、殺手的空間。因兩人並無姓名而以筆名、職業稱呼或代表，主題是「自由」、「死亡」的申論，卻非僅限於人身的自由或死亡之解釋，而以其職業、工作內容發揮議題，將「自由」和「死亡」的意義，象徵並擴展至更寬廣的涵蓋。另，作家和殺手提及羅蘭巴特的「作者之死」或尼采的「上帝已死」等理論，以及殺手和612所論及的經歷故事、出入故事等概念，涉及存在主義的論述與思考，因此以象徵性表現主義呈現右舞臺的藝術風格。

　　偏向寫實的部份（左舞臺和舞臺前區），主要為四少年的現實世界。少年故事中因含有遊走於非寫實和寫實之間的612和綿羊，也有以RAP替代內心獨白等表演形式，皆非19世紀的純寫實路線，故左舞台風格應為較具彈性的制宜主義趨向，即修正後寫實主義風格。

　　右舞臺，靠舞台前緣有兩層矮薄的階梯，於【1-1】相遇I代表作家寓所前的門廊，讓612坐在階梯上等作家而與殺手相遇。右舞臺全區，在【1-2】〈流光似水〉I的場景中，分作家（前）、殺手（後）兩個寓所，以表示兩人在書寫或閱讀信函的各自空間。而在【2-1】《小王子》I和【2-3】相遇III、【3-2】相處II三個場景，皆作為作家的家。最後在【4-3】葬禮II，則是追悼會的現場。

　　此區的非寫實風格，佈景道具設計以簡潔、不規則線條為設計走向，筆者在與舞台設計溝通時，希望作家的傢飾以白色為基調，其最主要的傢俱「書桌」是白底印有黑色大小不一的英文字母，以表示作家用文字、符號為工具，書寫成白色、正面的文稿，但在文本展現後，其文本的意義僅是符號而已，任憑讀者各自解讀，呼應「作者之死」的義理。椅子則以白色斜的梯型為椅面和椅背，象徵其看似公正其實卻有可能偏頗的寫作見解。而殺手空間以黑色為基調，用大小不一的黑色方塊木箱（cube）代替桌椅，顯示殺手簡單俐落、處事嚴謹的個性及職業需求。原本還希望在作家與殺手兩個空間的上方懸吊一面扭曲而歪斜的窗戶（無玻璃、鏤空狀），以作為兩區的區格和表示其非寫實住宅的象徵性空間。但舞台設計則希望用線簾做區隔，筆者

認為線簾與時下流行家飾過於類同，最後筆者建議以四片半透明、斜角且高度不一的屏風做區格和變換場景的擺設，在屏風後方可置放燈具，以不同顏色的燈光呈現不同情境與氛圍。

設計最後定案是：作家的白色桌椅，桌面是梯形、桌腳則是長短不一的木條拼湊成的樹枝狀（但桌面沒有文字符號），椅子則與筆者所希望類同。殺手的空間和傢俱與筆者想像相同。場景變換的四片半透明、不同形狀與高低的屏風，可排列呈山形、V形、M形等各種組合，可視需要而挪動和擺設。但因計算問題和場地太小，正式演出時，刪掉一片，僅用三片屏風。

左舞臺，偏向寫實的空間，筆者對此區舞台佈景的想法是以最簡單方式表現為男孩房間即可，由設計發揮。此區包括晴鳥的房間、有錢長大後的書店等少年們聚會的場所，也有海洋館的大場景之一部分，所以舞台設計用旋轉舞台（turn table）減少換景的不便。晴鳥房間（旋轉舞台正面）在少年時期和長大後差別不大，僅改變部分道具擺設。有錢書店（旋轉舞台背面）則以大色塊的牆面（類似康丁斯基的畫作風格）顯示張貼海報的書店一隅。而在牆面上覆蓋一張繪有魟魚的軟景，在海洋館的場景結束後再拿下軟景，顯現有錢書店的牆面。

舞台前區，此區比左右舞臺稍低（左右舞臺皆墊高15公分左右），和劇場地板同高而延伸，以示戶外場地。第一次使用於【1-3】母與子，晴鳥帶612和少年們回家時，在自家前院被晴鳥媽媽逮到翹課的他和媽媽周旋的過程。第二次是【5-2】分離II，612和晴鳥告別的場景。後來再加上【3-1】相處I，顏哲陪612去砸燈，三少年參加輔導課補考返家，卻遇到下雨而躲雨、奔跑的場景。

因全劇最後定案版本為15場，場次繁複、長短不一。筆者亦曾考慮在長方形的黑箱劇場內變換各種舞台和觀眾的方位，以求觀眾視覺或空間轉換有較多彈性與可能性，但由於場地仍太過狹小，未能順暢如意而作罷。甚至，也考慮縮減換場的次數，但又未必讓故事更流暢，反而可能使演出的呈現變成平鋪直述，不見得是最佳考量。故仍維持原設計，以長方形劇場之對半分為舞台區和觀眾區，舞台上以左、右、前三區交錯運用，使場景轉換較迅速，故事進行較流暢，產生如電影剪接的趣味，也令故事敘述產生較多變化。

三、服裝造型與化妝

(一)《前進!?愈來愈難集中精神》

依據原劇完成時間（1968）和未來時空的發想，以類似於1960-70年代發明的纖維布料（尼龍、人造皮等）為服裝主要材質。高色彩、高濃度、帶有亮光的質感，及較明顯線條的樣式（如A型）呈現科技感。

四個女角的服裝、化妝之色彩亦根據四個門的顏色延伸（Eve藍色，傅麗絲黃色，雷娜娜紅色，芭比綠色）。原希望四位女角各戴一頂與四個門同色系髮色的假髮，後來因預算有限而作罷，改以髮型設計突顯劇中角色年齡、特色。而別出心裁的研究人員服裝造型，荒謬風格明顯。

胡德華，藕紫色小立領短袖襯衫，咖啡色皮褲、暗紅棕色蛇紋皮背心，黑皮鞋。後梳式髮型，小鬍子，細金邊眼鏡，手拿薩克斯風形煙斗。呈現較成熟、穩重的學者樣貌。

Eve藍色系，水藍色亮皮一件式無袖洋裝，包深藍色邊，外罩式披肩為水藍色亮皮包白毛料邊，深藍色平底娃娃鞋。髮型是後梳綁一髮髻於右後側，顯得年輕可愛。化妝則強調藍色系，圓形眼影，顯得可愛，口紅則偏微微淡藍色，擦水藍色指甲油。呈現20歲左右年輕女孩貌。

傅麗絲黃色系，因黃色太亮不易表現成熟女性，因此改以橙色偏棕紅。亮皮一字形半高立領一件式小蓋袖洋裝，外罩式橘色後抓縐小背心，橘色硬殼馬蹄形方皮包，棕色平底淑女鞋。髮型是梳高式公主頭，前瀏海斜貼向左側，顯得溫柔賢淑。橘色眼影於眼頭和眼尾兩段式，眼腹為金棕色。口紅金橘色及十指擦同色指甲油。呈現約35歲左右，成熟文靜嫻淑女性樣貌。

雷娜娜紅色系，暗紅亮皮一件式無袖洋裝，左胸全開襟式包邊，搭配豹紋高豎領及豹紋包邊之暗紅小披肩。大紅色細跟高跟鞋。髮型為右側分大波浪中長髮，顯得浪漫嫵媚。紅色寬形眼線式上揚眼影，大紅色口紅及十指擦同色指甲油。呈現近30歲，成熟嫵媚的女性樣貌

芭比綠色系，鮮綠色亮皮圓領一件式小蓋袖洋裝，領口、袖口包白邊，外罩式白色左右兩片式小背心，白色高筒靴。後梳式高髮髻，顯得精明俐

落。綠色方形眼影,淡綠色唇彩及十指擦鮮綠色指甲油。呈現30歲左右,精明能幹之知識女性之貌。

　　柯阿貴綠色系,鮮綠色亮皮一字形領口無袖背心,同色A字形及膝一片式吊帶裙,髮型是前中長後披肩長髮,白色高筒球鞋。化妝為紫棕色眼圈,紫黑色口紅,八字鬍加下巴有橫3形鬍渣。一副操勞過度的疲憊狀。

　　馬佳全綠色系,鮮綠色亮皮一字形領口無袖背心,同色寬口及膝吊帶褲,髮型是上梳開花式蓬鬆亂髮,白色高筒球鞋。化妝為紫棕色眼圈,紫黑色口紅。一副疲憊而無神狀。

　　林貝,白色亮皮一件式中開襟過膝風衣,白色漁夫帽,內穿黑色襯衫、黑西褲,黑皮鞋。黑色唇彩。一副緊張備戰狀態的偵探之貌。

　　科學研究團隊的服裝顏色除主任林貝是全白外,其他人統一為綠色(以劇中書房門的顏色,代表知識、智慧的綠色發想),再以科技常用之白色為配件顏色。原劇中提及科學研究員皆穿著大衣,為突顯研究人員的特殊性及節省治裝經費,特別以製作帽子替代外衣的作用(以示室內外穿著不同)。除林貝主任一直未脫下之白色漁夫帽外,芭比的帽子式樣與1970左右流行之太空裝之帽子相仿,也類似當時的飛行員帽,左右中三片式包頭帽,下巴處橫帶釦。柯阿貴和馬佳全是全罩式頭罩,眼睛處開方形口紗網視窗。類似養蜂人處理蜂房時的裝備,極其荒謬好笑。

四個女角的服裝樣貌

胡德華和科技研究人員的服裝

（二）《赤子》

少年們偏向寫實風格，因此用制服；短或長袖白襯衫、灰色長褲、深紅色窄領帶做搭配。

拉比是個性細膩的乖學生，短袖制服與領帶正常穿著，外搭米白色毛線背心，穿黑色學生皮鞋，戴圓頂黑鴨舌帽。穿著稍像讀私立學校的較有錢人家的小孩。

顏哲，個性較溫和，長袖制服外罩粉紅色短袖T恤，領帶以蝴蝶結式繫於領口，穿米色布鞋。衣服的穿法和領帶的繫法代表他不制式的想法。

有錢，個性單純執著，短袖襯衫敞開，內著紅T恤，再於襯衫外加水藍色帶帽棉背心，穿黑色帶白邊的布鞋。其層疊試穿著顯示其直爽、喜歡嘗試的個性。

晴鳥，開朗、大而化之個性，敞開的白長袖制服，露出裡面的黑背心，領帶隨意打個結於胸前，腰繫一些長鐵鍊和一條黑色狐狸尾巴，穿白球鞋，頭戴一副金屬框的風鏡。風鏡給人一種追風、不易駕馭的豪爽、陽光面，以突顯其在四個少年中的領導地位。腰間的狐狸尾巴，除讓人覺得裝扮特殊外，另一種暗示是晴鳥經歷612的小王子事件，自身如《小王子》中狐狸般的角色和感受。

象徵小王子的612則以《小王子》中的小王子插圖發想，本來設計有紅

色類似風衣的外套，但因做工及顏色偏差而改用現成服飾搭配。淡藍色T恤，外罩芥末黃短夾克，水洗藍色短牛仔褲、白色半統襪、暗紅高筒靴，橘色針織圍巾，麥金色偏長的短髮。偏向寫實風格裝扮表示其確實來自現實世界，又肩負許多象徵意義與想像，遊走串連於寫實和非寫實之間。

偏向非寫實的殺手、殺手的殺手、綿羊則維持學生自行設計與製作。

殺手以暗紫黑色為基調的風衣加黑色皮飾，配上黑色西褲與黑皮鞋，臉部的妝則畫黑劍眉、黑色平三角眼、黑嘴唇，搭配咖啡棕色的亂髮，塗黑指甲油和戴上幾個酷炫銀色戒指。表示其黝暗、冷酷的職業手段及日夜顛倒的疲憊神態。

殺手的殺手以亮黑紫色帶帽風衣為主，繫黑皮帶、黑褲、黑皮鞋，黑色豎立的亂髮，臉部妝則半黑半白，但眼線和唇色則以黑白色勾勒跳出臉部基礎色調（黑色的半臉配白色眼線和唇色，反之亦同）亦塗黑指甲油和戴上幾個酷炫銀色戒指。代表其雖為殺手的影子（同色系、樣式的風衣），其內在卻象徵作家和殺手的精神面（臉部半黑半白的化妝）。

綿羊，米白色毛胎料無袖連身五分褲，同色及料子做的帽套加兩支圓捲的黑羊角，穿黑短襪。臉妝是黑色三角的鼻頭、中裂的羊唇形，兩頰各畫一紅色羅紋，整體予人圓圓、胖胖可愛的喜感，以維持世人對綿羊那種溫暖、和善而特別喜愛的感覺。

作家，白背心，白色亮絲質外套，黑長褲，黑色繡金線圖案的包頭鞋，長髮以同外套亮絲質長帶束於腦後，胸前戴一枚金屬砝琅紅鏤空心型項鍊。以較純粹的顏色（黑與白）為基色調。白色代表純潔、公正，是作家給世人的表面感覺。黑色，雖不一定代表黑暗，卻是作家刻意保留不願示人的一面。因他在劇中提及有一顆橘色的心，故以心型項鍊表示。

在3月22日服裝設計同學提出：讓作家於【4-3】葬禮II換裝以示對自己葬禮的慎重，改穿白長袍（左手長袖、右手無袖）、戴藍色花於頭左側（因應作家說及他有藍色眼睛）？殺手的殺手臉部的妝，除了半黑半白之外，是否可加入一些圖騰，使其造型更豐富？

筆者卻認為此舉可能增加了必需的解釋：

1. 因作家早已提及法國文學批評家羅蘭巴特的「作者之死」的觀念，顯然可以接受這種象徵性死亡的意義，未必會為了形式上的追悼而特別裝扮。

2. 如果作家換裝，是否殺手更應換裝？他完成委託人所託而不用一顆子彈，〝殺〞了作家卻保障了多年筆友的性命，他對自己的聰明和睿智感到驕傲，在精神意義上的勝利，更應盛裝主持追悼會。

3. 劇本的詮釋重點應放在精神層面，過多的裝飾或符號會增加解釋的必要，是否會模糊焦點？作家或殺手或殺手的殺手皆屬於非寫實的人物，以意象描述力求簡潔，應將重心回歸劇的本質，而非外在的裝飾。

4. 在節約經費的前提下，兩人換裝或不換裝的意義既與詮釋劇本無太大關聯，那麼省下經費用在其他必要製作是更好的做法。但，對於學生求好心切、努力追求與實踐設計的完整性，筆者非常讚賞與肯定的，畢竟，在經費充足而使演出臻於完美的立意上，多加思考與創意是值得嘉許的。

　　另，在4月16日試妝整排時，飾演殺手的演員向筆者建議，如果作家的妝是正常的，那麼殺手的妝是否應該也正常，否則風格不統一？而殺手如此怪異的妝（黑劍眉、黑色平三角眼、黑嘴唇）如何代表象徵和存在主義的趨向？

　　筆者非常訝異他的疑問，心想上過劇場藝術概論的學生都對各時期風格有概念？如果是非寫實，在舞台、服裝、化妝、燈光和音樂上可有較大想像空間的創意，不是嗎？作家雖然也是非寫實人物，但他是社會中較被認同的正面人物，又由女生扮演，如果化妝也怪異，是否引起缺少表演經驗演員的不適應，反而徒增編導須說服的壓力與時間？如果殺手和殺手的殺手仍維持另類化妝的象徵性，則使化妝與舞台、服裝、燈光和音樂上仍有一致的共通性，換句話說，非寫實的風格得以統一與保留。雖然在溝通的二十多分鐘，仍未完全說服他，但筆者希望他了解，導演肩負劇本詮釋、風格塑造與統一，及演出成功與否的責任，一切視覺與聽覺的創意皆須由導演統籌，因此，請他按照筆者原定計畫執行。

　　到4月23日首演，有觀眾非常欣賞殺手和殺手的殺手的化妝（這些觀眾

尚包括50-60歲的人），問卷中亦有提到其兩人的化妝使風格更明顯、確立，終於讓所有演員（及其他同學）皆對此風格怪異的裝扮和造型產生信任。

四、燈光影像與音樂音效

（一）《前進!?愈來愈難集中精神》

1. 燈光與影像

（1）觀眾進場（暖場）：因應象徵性表現主義；在觀眾進場時，空曠的舞台上，以四幅類似電音或線路板的跳動線條光影，在手繪動漫機器人身旁四處轉動，搭配美國6、70年代紅極一時的多莉艾莫絲迷幻風格的呢喃歌調，呈現一種被機械包圍的詭異氛圍。而開場和終場（如前頁劇本整編之5.所述），以手繪風格的動畫影像暗示劇中人物的情感氾濫與模稜兩可的人際關係，呈現荒謬與可笑（或可悲）的人類形象。

（2）序幕與尾聲：此次演出外加之序幕與尾聲的燈光，搭配紫（螢）光燈照射由舞台上方懸吊而下的四個螢光色門框（與演出中四片布景上的門相同形狀與顏色），加上上舞台下緣排列的燈具，交互閃爍的燈光猶如遠方升空的機尾燈，和光緣切角與門框形狀相同的燈光照著出場角色如機器人行走於舞台上，人物配合Phlip Glass反覆重疊的音樂，不時在門框後做出人與非人的動作或情

暖場舞台上之影像（機器人前後4個銀幕中的雷射光會隨音樂節奏不同跳動變化）

序幕　尾聲　舞台上緩緩而降的四個彩色門框

左：人物內心衝擊或特殊心境會有不同色光打在布景上（娜娜的火紅熱情）
右：行跡古怪的測量員馬佳全或主任林貝出場時，布景上似電路板、機械零件的光影

緒，引領觀眾進入另一時空之感。

(3) 主要劇情之角色心境寫照：演出中，燈光主要以類似康丁斯基抽象
畫的色塊發想設計，在布景及地板上顯出被切割的不規則光圈，象
徵劇中角色侷限於狹小區塊的束縛。泛光則用於塑造各場景時間、
氛圍及象徵角色內心轉換。而在人物內心衝擊或特殊心境則會有不
同色光打在布景上，如妻子傅麗絲和情人娜娜各自向主角胡德華訴
苦，說明自己無法忍受三角之戀的痛苦時，四面布景上出現黯淡地
紫紅光線……等，以及象徵角色內心狀態的意象光影。

(4) 胡德華與四個女人的親密關係：在主角胡德華與劇中四個女人的親
密舉動時，則有現場小提琴手的光影出現在各女角所代表的門後，
同時，在不同的門後亦有相關的女角的光影透出，如：1-9當胡德華
親吻情人娜娜時，娜娜所代表的臥房門後是小提琴手的光影，而在
後門則顯現妻子傅麗絲的身影；2-1當胡德華親吻傅麗絲的脖子時，
後門的光影出現的是提琴手，而臥室門的女人身影則是娜娜；2-2和
2-6當胡德華強吻Eve時，提琴手光影出現於大門後，而後門與臥室
門則分別為傅麗絲與娜娜的身形；最後，2-9胡德華親吻芭比時，則
大門、後門、臥房門則各自站著Eve、傅麗絲和娜娜。象徵主角內心
的掙扎與矛盾狀態之意象。

(5) 荒謬化的科學研究團隊：在被刻意荒謬化的科學研究團隊人員出場

時鐘影像

時則另外強調，如：主任林貝出場時，四面白牆布景上出現以哈維
爾所作的圖像詩的光影，內容象徵被束縛的自由、溝通的語言陷阱
或諷刺和平的戰爭、哲學家的問號等等；而在行跡古怪的測量員馬
佳全出場時，則是類似電路板、電腦機械零件的光影，呈現人類的
疏離關係和溝通失效，以及崇拜太空科技的物質主義和人類被功利
主義操縱的荒謬現象。

(6) 標示分場時間的時鐘：原劇僅兩幕（不分場），演出段落緊接一
　　起，觀眾較難理解，本演出將之分場後並於各場之間加上時鐘影
　　像，使之更為清晰明瞭。

2. 音樂與音效

音效部分，因時空之不同而力求與現代正常聲音反差較大之聲音效果，
如：門鈴聲、電話鈴聲、水壺灌滿水的聲音等，原本音效組皆錄製正常的音
效，被駁回數次後，終於以奇怪的道具發出怪聲模擬創作而被接受、確定。
好玩的是筆者要求仙人掌長大的音效，不但要有〝長大〞的感覺，且聲音還
要充滿詭異和諷刺的聲響，音效組最終創造出來，蠻具喜感〝笑〞果，演出
中還聽到觀眾的竊笑。

音樂部分：由於哈維爾對戲劇結構的強調，其劇作中有一種接近於音樂
的成分。他常喜歡把對白扼要重述、交替重現，藉某人物說出另一人物的話，
然後再由自己道出，使其與自身產生矛盾，讓對話主題產生節奏變化[48]。

因此，本演出的音樂選擇和音效運用是有趣的嘗試與挑戰。原劇完成於1968年，當時極簡主義[49]蔚為流行，雖然極簡主義為反抽象表現主義而起，但正因為本演出為象徵性表現主義，故選用極簡主義音樂風格或許更能反比或襯托其荒謬之感。

本演出時空改為未來，音樂風格的跨越可較寬廣與多變，以顯現其荒謬突兀。原則上，此演出以New Age（新世紀）的簡約音樂為主，以其反覆、交錯、重疊等技巧的旋律和變形的音效描繪人物動作、劇情烘托等。大提琴低鳴於情緒轉折，小提琴的激情調性（或以歌劇高昂的女聲）則用於男女主角的親密互動。

(1) 序幕：以菲利普葛拉斯（Philip Glass）的《ANIMA MUNDI》專輯第6首〈Perpetual Motion〉，樂風有一種新世紀開啟的感覺，反覆的重疊又如機械的變奏、變化、加強……，用以描繪人類窒困在機械式、科技化的未來生活。

(2) 尾聲：則選用大衛・達靈（David Darling）的《Cello》專輯第12首〈In November〉，像夜裡星空被一道光影或流星劃破的夜空，在漫漫遠方慢慢升起一片彎圓而細長的月痕，一種神聖、孤寂的氛圍，漸漸靠攏……又漸漸散去……，象徵人們在經歷過種種困境、危機後，在黑夜中等待的到底是無盡長夜？還是光明的旭日？

(3) 妻子、情人的表白：David Darling同一專輯之第1首〈Dark wood I〉及2首〈No Place Nowhere〉，其大提琴孤寂、冷調性的樂音，被選用於傅麗絲和娜娜各自向胡德華訴說無法繼續忍受三角之戀的痛苦。

(4) 胡德華和秘書：胡德華和秘書口述記錄時，由於台詞的重複和蘊含哲思的假象，加上劇中的吻戲只有胡德華強吻Eve時較顯現其強烈的主動性，在與Eve相處時胡德華愈來愈難集中精神的狀態亦愈發明顯，因此須以音樂強調其荒謬，音樂則選用電影《小宇宙》（MICROCOSMOS）的配樂之第3首，以手撥彈提琴的樂音，有點像螳螂捕蟬黃雀在後的詭譎氛圍，重疊小鼓輕點聲，增加些許緊張感，用於胡德華覷覦Eve的年輕肉體而頭昏腦脹的窘態還蠻切題的。

(5) 怪異的研究人員：此演出之背景音樂多以反覆、重疊、鼓譟；或

沉靜、凝重之感，塑造對立、混亂、荒謬的氛圍。劇中怪異的研究人員自然需要搭配怪異的音樂；選用「後現代新音樂」的【角色音樂國際素描】（Made To Measure）系列第27冊，丹尼爾謝歐與卡羅（Daniel Schell & Karo）的《The Secret of Bwlch》專輯第9首〈IL FOUINE L'EAU DES HAVRES〉和同專輯名稱的第10首〈The Secret of Bwlch〉。

第9首前20秒用於研究人員將機器人放入冰箱、烤箱時與胡德華閒話家常的多次尷尬停頓。第9首後半段則用於測量員馬佳全詭異的行為舉止。第10首也只選前10秒用於林貝主任出場的莫名其妙舉動。

(6) 親密舉動：此劇主角胡德華與四個女人的親密舉動則用小提琴現場演奏表現，除小提琴手於各門後透露之光影所代表的意涵外（如前面燈光與影像所述），其樂曲亦有不同意義之選擇；

胡德華與妻子、情人之三角關係已是一年多的常態行為，與她們親吻時，小提琴演奏的是歌劇《蝴蝶夫人》中〈美好的一日〉其中較高昂的一段。

而胡德華與秘書和科學博士的新曖昧發生，原選用歌劇《波西米亞人》的〈我的名字叫咪咪〉，因小提琴手尚未練熟而後來改用魏德聖拍Johnnie Walker廣告中的反覆、重疊之新世紀風格音樂，這與《蝴蝶夫人》的歌劇風格差異很大，音樂較不統一，但用來描繪胡德華一再譜寫新戀情，掉入自我陶醉、肉慾貪婪的瘋狂倒也無不可，因衝突而更顯荒謬。

(7) 愈來愈難集中精神的亂象：第二幕快結束時，不速客嚴重故障，胡德華被科技團隊搞得精神失控的狀態，角色逕自出入各門講述自己或別人的台詞一景，音樂選用【角色音樂國際素描】系列第31冊，大衛康寧漢（David Cunningham）的《Water》專輯第3首〈Once removed〉和第4首〈The fourth sea〉。

此場亂象在劇本中分為三階段，每階段亂象愈發嚴重，因此以第3首前45秒為第一階段亂象音樂，45秒以後的後半段作為第二階段音樂用。第4首則是第三階段所用的音樂。以兩首音樂分三段使用

是因為其音樂性剛好有漸強烈、漸混亂之感，尤其第4首樂音加上梆子的敲擊，更加重緊張、急驟的氛圍。

(8) 暖場：另一嘗試為在開演前後的暖場和散場音樂，也企圖貼近哈維爾寫此劇時的音樂文化風格。暖場選用美國的多莉艾莫絲（Tori Amos）於1963-1998年所寫的帶有嬉皮迷幻風格的女聲歌曲《Tori Amos from the choirgirl hotel》專輯，除第8首〈She's your cocaine〉和第6首〈iieee〉作為中場休息音樂外，其他皆用於暖場音樂播放內容，接近開演時，則以【角色音樂國際素描】系列第31冊，大衛·康寧漢（David Cunningham）的《Water》專輯第15首〈The same day〉（歌名和劇情時間雷同）再另加入男聲the same day……just one day……等喃喃自語錄音合成，呈現人類心靈空虛、精神恍惚的氛圍。

多莉的專輯《Tori Amos from the choirgirl hotel》封面設計是Tori Amos似沉浸在玻璃水缸中，眼睛透出空茫的眼神，像是人類面對荒謬的存在感的茫然……。而最初吸引我選她的歌的另一原因，是專輯內頁的歌詞排列怪異，有集中、有散開……有點像哈維爾的圖像詩，而歌名又是如此的聳動〈She's your cocaine〉，這樣的歌，放在開演前牽引著觀眾進入昏醉的劇中會特別對味吧！

(9) 散場：散場選擇瑞士音樂家伯瑞斯·伯蘭克（Boris Blank，1952-）和狄特爾·邁爾（Dieter Meier）在YELLO公司合作的《Baby》專輯；但只選用吟唱、哼唸，氛圍較怪異的第2首〈Rubberbandman〉第3首〈jungle bill〉第4首〈ocean club〉第5首〈who's gone？〉及第7首〈drive／driven〉。

伯蘭克所擅長的口技及創造聲音特性和錄音加工技術，令此專輯成為另類的男聲樂曲。

演出前後選擇以兩種性別、近乎呢喃的哼唱，呼應一直以來的人類社會中男與女的種種情感與曖昧關係。

（二）《赤子》

1. 燈光

左舞臺因偏向寫實（修正後寫實主義），燈光設計較類同一般日常生活，依據劇中時間而作光線變化。

右舞臺趨向非寫實（象徵性表現主義），則有較多設計空間，如以淡紫色光象徵殺手（深深紫色）的寓所，以粉紅光強調作家（粉紅佛洛伊德）的寓宅。轉換場景時的三片屏風組合因屏風下方燈光顏色的轉變，亦可呈現不同氛圍和場景情緒的描寫，如殺手、作家相遇的淡紫和粉紅的暈染、兩人衝突時光色轉為偏紅等。在葬禮時則又以白色光裝飾成追悼會場。

海洋館時，右舞臺的三片屏風連結平放，看似拼接的大型水族箱，左舞臺後方的魟魚軟景，像另一巨型的水族箱映照出的景象。加上從舞台前緣的上方打向整個舞台的水紋燈，讓人產生整個海洋館的沁涼藍色氛圍。

前區戶外場地，當晴鳥與晴鳥媽媽母子溝通的那一場，類似傍晚曬衣場的光線，讓人感到溫馨氛圍。另一場是612和顏哲去砸燈，晴鳥、有錢去補考，拉比陪考，途中，遇到打雷下雨，三人急奔而過，閃光加上雷雨聲很有效果，呈現〈流光似水〉的寓言情境。而晴鳥與612話別的一場，則利用gobo做出暗黑樹蔭的光影，令人感到森林午後的蔭鬱，與分離的氛圍一致。

2. 音樂、音效

在音樂方面的思考是，作家的音樂調性可以大提琴或鋼琴為主奏，顯示較沉穩、簡潔；殺手則以小提琴或口琴作主奏，呈現較冷冽、高昂或流浪、風霜之感。

於敘述〈流光似水〉故事時，因為故事內容有些殘酷的美，音樂則可以是冷冷的溫馨、愉悅、節奏較輕快一些的。殺手和作家見面時，音樂則較冷，帶有對峙、抗衡的氛圍。殺手決定殺作家時，則用詭異、節奏快慢不一的音樂。葬禮時，用較慢、節奏不必很清楚的音樂。而謝幕音樂，則用同學們創作的主題曲為背景音樂。

本劇場次較多、轉換頻繁，轉場音樂則有三方向考量：

1. 寫實轉非寫實，則為正常旋律變詭異。

2. 非寫實轉寫實，反之亦然。

3. 凡轉場則用同旋律、不同節奏的樂性。

非寫實舞台的音樂帶詭異的調性，偏寫實的舞台音樂則較清新、單純的調性。兩區再根據劇情增加不同氛圍需求的音樂；如殺手和作家的筆名「深深紫色」和「粉紅佛洛伊德」皆為1970年左右的搖滾樂團Deep Purple和Pink Floyd的中譯名稱，在交談間表示他們熟知並喜愛該樂團名，顯然與其筆名的由來相關。故在劇中兩人相遇時，Pink Floyd的歌「Another Brick in the wall」和Deep Purple的歌夾雜其間，以偏重金屬搖滾的樂風描繪兩人相似和相近的個性及針鋒相對、緊張關係的氛圍還蠻適切的。

在【5－2】分離II（晴鳥的秘密），612和晴鳥告別，則以單純而蘊含淡淡憂傷的調性為背景音樂，呈現離別依依的哀愁氛圍。原來行衍想用一首冰島樂風的吟唱，但筆者覺得雖然音調聽來滄桑淒涼，但樂風太明顯的區域性不宜用在此處，故仍用筆者選擇的簡單而安靜帶一點淡淡憂愁的音樂。

在音樂、音效的安排運用，使左右舞臺的音樂風格明顯，卻不妨礙時空的轉換，也令聽覺的調性統一與協調。

為了增加本劇寫實空間的戲劇趣味，也適時插入一些歌曲讓演員現場演唱，如：

(1) 【1-3】母與子，晴鳥被媽媽打時，誇張悲傷的唱「母親像月亮」，讓晴鳥媽媽打不下手。

(2) 【2-2】《小王子》II，612和四少年爭執B612小行星是誰的，四少年以自創的Rap替代內心緊張、不知所措的獨白。而在612生氣時，四少年又唱「瑪莉有隻小綿羊」逗612開心。

(3) 【5-1】〈流光似水〉II，長大後的有錢和晴鳥聊起少年時的青春葬禮，有錢唱「青春舞曲」，與【4-2】葬禮I中，拉比帶來埋葬的死鳥，相互呼應。

(4) 另一個有趣的嘗試，是在劇首、劇中、劇末皆利用廣播或電視新聞錄音做時空的暗示與連結。演出前的暖場音樂是十年前流行的廣播及歌曲，暗示觀眾演出與現下時空不同。戲開始時以廣播和職業占

卜開啟序幕。劇中612的身世之謎藉由電視新聞的錄音表達，劇末是十年後的另一個乾旱夏季，也是藉由廣播、電視新聞的轉述，連結劇末晴鳥對十年前的時空與612相識過往的思念，讓他終於打破房間檯燈，水竟然流了出來……。

五、「導演／老師」工作實務紀錄

（一）《前進!?愈來愈難集中精神》導演工作實務紀錄

其實，此學製從確定劇目到演出超過一年時間，但由於演出場地檔期安排和本學系負責其他系科畢製的技術等問題，全系真正開始投入製作與排練是演出前10週（9/15-11/25）左右。因此整個製作時間非常緊繃，考驗全系師生的能力與耐力。

■ 99年9月，經系務會議決定，每年6月以大型學製替代畢製，由老師導演、設計，二至四年級學生製作執行，以製作過程的學習為主；藉由觀摩老師的創作和正規的各項會議增加學生對製作流程的了解，提升製作經驗的完整性。

■ 99年10月，筆者任100年學系製作導演並帶領編導演組參與製作。經陳老師建議且筆者也非常喜歡而選擇哈維爾《愈來愈難集中精神》劇本。

■ 99年11月，編導演組確定學製劇本，開始劇本分析。請系辦向國光劇團借用100年6月檔期，未果。

■ 99年12月，各系為100年5、6月畢製場地（僅五週，但有六系）抽籤，結果僅本系未抽中任何檔期。積極另選100年12月或101年1月檔期，數次協調結果為100年11月下旬（11/21-28）。

■ 100年1、2月本組完成讀劇、劇本分析等工作。完成場次拆解及還原時間表。

■ 由於每年5、6月為本校各系畢製期，本系須協助各系演出技術，3月起編導演組亦被編派為技術行政組參與各系製作，《前進》各項

前置作業須另外擇期進行。

■ 100年5.6月兩次校內演員甄選確定演員角色。

■ 於各系畢製期結束後6/25起展開一週的集訓，含演員訓練（4次）及劇本分析、人物分析及角色自傳撰寫等課程，讓不同系之演員相互熟悉。

■ 因為演員暑假打工、演出等因素未能安排於暑假中排戲。但要求演員在暑假中相互寫信及以各角色身分打電話聊天。

■ 鍾同學（民俗技藝學系大一）於甄選後即未見蹤影，亦未告知原因。馮同學（劇場藝術學系大一）未辦理復學不便參加。

■ 齊同學與劉同學因客家系學系的演出等活動，無法參加暑假前演員訓練，請假。暑假中又告知開學前的集訓亦不能參加，因此筆者勸兩人放棄此次參演，下次再合作。

■ 100年9月，開學前一週（4次）第二階段演員訓練後，開始排戲至11月下旬，總排練時間僅約2個月即進入劇場。

表9 《前進!?愈來愈難集中精神》角色演員分配表100.6.22

製表／劉威良、楊雲玉

角色	A	B
傅麗絲（胡摩洛娃）	齊○嫻（客家戲學系大一）	劉○茹（客家戲學系大一）
雷娜娜（雷娜塔）	柯○（劇場藝術學系技一）	王○敏（客家戲學系大二）
Eve（布蘭卡）	邱○婕（劇場藝術學系技一）	齊○嫻（客家戲學系大一）
芭比（芭札可娃）	蕭○芸（京劇學系大二） 王○敏（客家戲學系大二）	柯○（劇場藝術學系技一）
胡德華（胡摩爾）	高○宇（劇場藝術學系大二） 蘇○立（劇場藝術學系大一）	馮○揚（劇場藝術學系大一） 鍾○淳（民俗技藝學系大一）
柯阿貴（克列伯）	宋○武（京劇學系大三）	蘇○立（劇場藝術學系大一）
馬佳全（馬霍爾卡）	范○益（劇場藝術學系大二）	陳○熙（劇場藝術學系講師）
林貝（貝克）	陳○熙（劇場藝術學系講師）	范○益（劇場藝術學系大二）

◎演員訓練：

✱100年6月25日

A.檢查作業：

1. 繳交角色分析。

2. 個人角色自傳講解討論。

3. 演員互相交換電話，每日選一人以角色互通電話，並將主題（與劇情有關）、內容記錄下來。

B.訓練：

1. 肢體訓練（模仿）

（1）pose模仿。演員分列左右，由兩邊各出來一人作動作pose。每人動作、姿勢相同但方向不同，因此需在轉變動作時看得見對方。

（2）pose模仿+跑跑停+原地換位置+轉圈（與（1）相同，但加上其他元素使之複雜化）。

（3）pose模仿+跑跑停+輕重+接觸（將（2）之元素再變化，加上拉邦動作之肢體質感）。

2. 觀察與重複台詞

（1）兩人一組，面對而坐。一邊觀察一邊描述對方外型（變換主詞〝你〞和〝我〞）。

（2）同上，但改成站立並加pose定格姿勢。

3. 即興表演

（1）關係，以一張椅子，假設它是某物或人，在舞台上聽音樂或節奏〝帶〞著它一起行走，表現出與它之關係。

（2）姿態，同上（1），但加走走停，停下時需自設某情境的pose。

（3）情緒，兩人一組，自選一句話，自定簡單角色關係與事件，演出來（劇情演出時沒有其它對白，只用能說自己的那句話以表現兩人關係與情緒。劇情最後形成兩人情境的pose。

　　※即興表演，目的在訓練演員默契，藉肢體表達關係、姿態表達情境、角色與事件表達情緒、對白，層層相加的複合訓練達到演

員肢體與角色關係、姿勢、情緒、台詞融合的表演訓練。訓練中一些不錯的範例，如：

●演員A，癌末男人。自選台詞：*哪裡有玫瑰花，就在那裏。*

演員B，想要遺產的女友。自選台詞：*拜託！你不要逼我。*

兩人在醫院外休憩園區散步。想要遺產的女友對癌末男人假裝獻殷勤（偶而可看到女友的不耐），癌末男人卻沒有太大反應，沉浸在自己的癌末無助中。最後，兩人停下坐在公園椅，女友說：*拜託！你不要逼我。* 即轉身要離開。男人坐在原處，無力的、淡淡地說：*哪裡有玫瑰花，就在那裏。* 造成有點殘酷但也有點美麗的情境與畫面。

●演員A，水性楊花的女人。自選台詞：*享受生活。*

演員B，其男友1。自選台詞：*你是不是有話對我說？*

演員C，其男友2。自選台詞：*我為你押韻情歌！*

嫵媚的女人和男友1在路上走，在電影院前碰見排隊的男友2，開啟了男人的爭奪戰，一邊拉扯一邊說自己的台詞。女人見了誰都說：*享受生活。* 男友2一直對女人深情的說：*我為你押韻情歌！* 男友1的台詞基本上詢問的是女人，有時亦對男友2說，畫面有點忙亂、有點好笑的荒謬與殘酷。

＊100年6月26日

A.檢查作業：

　1.電話紀錄討論（演員未確實作功課，要求繼續作）。

　2.寫信給劇中角色（以劇情內容為主題，可延伸。交換email）。

B.訓練：

　1.肢體訓練（模仿）

　（1）重複前日（6／25，（1）-（3）內容），再延伸為4人，兩人一
　　　　組交叉pose後，4人同做一組pose。

　（2）同前日，pose模仿+跑跑停+輕重+接觸，另配合音樂再加入節奏
　　　　與肢體流動。

2. 觀察與重複台詞

　　同前日，兩人一組，站立並加pose，一邊觀察一邊形容對方（加形容詞）。

3. 即興表演

（1）每人想一句話，串連成A和B兩人的台詞。兩人一組給予簡單關係和角色後，以此台詞即興演出（除此訂定台詞外，不能改變AB台詞順序也不得另加任何台詞）。

（2）以人物、地點、事件三項內容，將演員分三組各自寫其負責之項目在紙條上。然後，兩人一組，在人物紙條中抽出2張，其他兩項各抽一張，兩人按字條組合內容演出。

　　※表演訓練演員狀況（依角色分配思考其角色適當與否）：

○立　過於緊張，「演」之前沒有先感受，情緒未到而「演」觀眾無法相信。

○宇　聰明，但須找到角色特質，放掉自我從內在改變思考。

○益　有點子，也可以演，但稍缺自信，改掉偷看觀眾反應的習慣才可取信於人。

○武　再多點自信，多注意別人的表演，多嘗試各種反應。

○嫻　富思考，是不錯的演員。可再細膩，作表情、動作應注意肌肉、皮膚被牽動情形，並將之記憶起來，多練習後，表演會配合情緒自然生動。

○敏　膽子大，外向活潑，應再細膩、多感受。

○芸　安靜，勇於嘗試，思考方向可再放大，有些角色可再強硬一些。

○茹　認真努力，但易受人影響，應去除「比較心」，每個人都是特別的。

○葳　機伶活躍，可嘗試再嬌柔、細緻和放慢動作，再往內心一些。

○婕　太心急，希望趕快把戲演完，有點可惜。放慢腳步隨感

覺走，讓戲自然流露。

（鍾○淳未參加訓練，可能放棄演出了。○揚休學可能101年才復學，也不能參與演出。）

∗100年6月27日

A.檢查作業：

 1.Check信件，請演員唸出自己所寫的信，分析討論內容及語詞之邏輯。

 2.演員未確實打電話與紀錄，無法討論此作業。現場模擬打電話情境。

 3.回信的作業需待明、後（6/28.6/29）兩天完成。

 4.劇本之人名、地名及少部分台詞修正完畢，請執行製作同學盡速完成劇本修改後電子檔，以利演員及其他參與者使用。

B.訓練：

 1.肢體訓練（模仿）

 （1）重複前日（6/25，（1）-（3）內容），再延伸為4人，兩人一組交叉pose後，4人同做一組pose。

 （2）同前日，pose模仿＋跑跑停＋輕重＋接觸，另配合音樂再加入節奏與肢體流動。

 2.角色行走

 每人以自己角色在舞台上表演各種走動，如：起床、端餐盤、有人拜訪等。

 3.即興表演

 同前日，但每人另想兩句話，串連成A和B兩人的台詞（利用斷句，讓情緒表現在台詞中）。兩人一組給予簡單關係和角色後，以此台詞即興演出（除此訂定台詞外，不能改變AB台詞順序也不得另加任何台詞）。注意讓戲自然出來，不要急著說台詞。

∗100年6月28日

A.檢查作業：

1. Check信件，已交作業之演員請唸出自己所寫的信，分析討論內容及語詞之邏輯。其他未交者明天交出。

2. 劇本分析與角色人物討論。首先帶領演員參考場次拆解及還原時間表，討論場次與時間關係。進而分析討論各角色。演員在開始排戲前須徹底了解他所要扮演的角色，了解角色在劇中的功能，因此應對劇本有整體了解。

（※號者，代表對演員之說明）

※角色分析：角色人物分析研究有助於了解角色及未來排戲時便於刻劃角色。美國戲劇家布羅凱特（Oscar G. Brockett）在《The Theatre An Introduction》書中即清楚敘明分析角色的重要內容⑩。

第一、研究人物刻劃層面以了解角色。劇作家所描寫的人物造型、職業、家庭背景、社會階級、經濟地位等外在條件如何？其內在思想如：基本處事態度、情緒狀態、所喜所憎為何？承受危機和衝突反應狀況如何？有無重要特徵？其重要特徵和劇情故事發展之關係？演員應格外強調角色之重要性特色。

第二、確知角色在劇中目的。應先孤立角色在全劇中一貫目的，再研究此目的在每一景中顯示及進展的改變。從每一景中的主要動機找出正確重心，並研究各景與全劇之關係，以明確角色性格之形成與發展。

第三、研究人物間相互關係。確知劇中其他角色對自己扮演之角色的觀感及所扮演角色對其他角色之感覺與態度。

第四、研究其扮演角色與劇本全局、思想和主題之關係

※角色自傳：當劇本對人物角色刻劃不夠詳盡，未能提供演員足夠的素材以塑造栩栩如生的角色。此時，演員需自行想像，補足劇本中未言明之人物外表、造型，研究並創造人物在劇情故事開始之前的生活樣貌以提供角色的心理刻劃的基礎。尤其在劇作家給予的資料有限，演員則需自行設想以補足角色資料的完整性。但仍需

以劇本指示、人物之戲劇功能為依歸，而非憑空捏造出與劇作家精神意旨相違背的角色資訊。

3. 角色自傳兩天內交出，作業規定（角色名字、職業、外型與個性設定、劇中動機、與其他人關係之形成原因、成長環境、形成其個性之原因等，盡量書寫仔細）以利角色塑造之豐厚與真實度。

B. 即興表演

1. 以戲中台詞為依據，一人在舞台中說出一句台詞並做定格動作（可以是劇中動作或延伸動作），另一人加入與之互動並說出自選的台詞，再依序遞增至4或5人。

2. 以上述延伸，加強互動於戲的表演氛圍，因為台詞僅一句，因此必須多發揮表演而不及著說台詞。

3. 每人想一句話，串連成A和B兩人各約5句的台詞。兩人一組給予簡單關係和角色後，以此台詞即興演出（不得更改A.B.兩人台詞順序亦不得加任何台詞）。

＊100年9月6日

A. 動作訓練：非人、機械人行走（用於Opening序幕及Ending尾聲）

1. 踮腳走路（腳尖）

2. 踮腳走路（腳跟）

3. 蹲走

4. 跳走（走走跳、踮踮跳）

5. 以上4種選2種組合，加上路線彎曲、角度、高低層次之行走

B. 角色即興

1. 3或4人一組，其中一人選定一角色（不限）說出角色台詞和肢體表達，其他人隨即自定相關角色與台詞加入演出。

2. 續上，當該段戲進入〝平穩〞（劇情沒有太多發展）時，另一人則至舞台另一邊開始另一段演出，其他人再跟進。

※角色即興表演，若同組無人先發動（另起戲劇開端）則由導演指令某演員發動。若發動者未說出台詞，而其他人又看不出發動者表演角色時，其他人可說出台詞及表演角色，不論是否與原發動者角色相關，原發動者皆須配合演出。另，每組（段）戲應盡量創造高潮。

＊100年9月7日（演員超過一半有事無法參加訓練，取消）
＊100年9月8日
A.動作訓練：Opening序幕及Ending尾聲
　　1.機械式行走，蹲走（手部L形擺動）加快與慢之速度
　　2.機械式行走，踮走（手部僵直擺動）加快與慢之速度
　　3.停頓動作，非角色（非人）及角色之停頓姿勢（pose）
B.作業：每人自創非角色和角色各5個之停頓姿勢並將之連貫起來。

　　※打開身體：打開，即表演中演員應將身體面向觀眾，以讓觀眾看清其表情和情緒之意。
　　問：某一演員問及，他曾看過一齣戲，兩演員在對話中一直看著對方未將身體面向觀眾，和導演老師在訓練時常強調之「打開」不同？
　　答：演員在演出時，眼睛的視線是提供觀眾注意的焦點方向，如果對話短、交換速度很快，那麼的確較少時間看向觀眾（也就是「打開」）。我沒有看那齣戲，不知詳細情況。但如果一整齣戲一直是望著台上的演員，觀眾的注意力也會渙散無法集中，還是會〝失去〞觀眾。而且，碰到較長的台詞，甚至是一長段的獨白，「打開」身體就更形必要了，否則視覺焦點如何處理？不可能長時間只看著另一個演員，而且也必須走位（移動位置），視線如何跟著移動？如果持續不「打開」身體、不看向觀眾，觀眾看不見演員的表情和情緒表達而只剩下聽台詞，那和廣播劇有何分別？再者，如果是較小型劇場或演員沒帶微型麥克風，那就更需「打開」身體，因為唯有面向觀眾演員的聲音才是最清楚的。

＊100年9月9日

A.檢查作業：

　　1.每人自創之5個非角色連貫停頓姿勢和5個角色連貫停頓姿勢。

　　2.暫選定每人2種連貫停頓姿勢。

B.動作訓練：

直線轉圈，分解式、連貫式。

※演員背詞方式提問與釋疑：

（1）○敏（客家戲學戲）：舞台劇與傳統戲曲台詞脈絡不同，此劇之
　　　芭比台詞沒有故事敘述，反而是支解、突兀的台詞較難適應？

　　　答：將傳統戲曲的慣性拋開，嘗試使用或適應另一種方式的訓
　　　　　練，對傳統戲曲演員而言是一次不錯的挑戰。被支解或較突
　　　　　兀沒有脈絡的台詞，可以分段，再前後對照找出可連貫的蛛
　　　　　絲馬跡，自己標示每段中的重點及其次序，較亦背熟。

（2）○立（劇場藝術學系，高中時就讀宜蘭中學）：沒有演戲的經
　　　驗，面對論說文體的大段台詞，很難熟記？

　　　答：先將大段台詞自行分成數個段落，每段找出主題並將之標示
　　　　　出來，以主題內容聯想幫助記憶。可分段背誦，記熟後再以
　　　　　主題次序將之連貫起來，即可完成內容較艱深的大段台詞。
　　　　　這種背誦方式還有另一個好處，萬一忘詞，亦較方便從另一
　　　　　段繼續，減少將全部台詞都忘掉的風險。

◎**分場排戲：（9／13－10／18詳細分場、分組請參考製作期程表）**

＊100年9月13日起每週二、四、五晚上分場、分組排練。分場可讓演員
　　不必每天到排練場等排戲，分組乃將相關場次演員集合到場排戲，以
　　節省演員每週到場次數，一方面兼顧學生課業，一方面讓演員有時間
　　自己背詞、對詞、模擬表達思考等，以便調整準備到排練場之專注。
　　曾○誠以胡德華B cast演員加入排戲。高○宇因個人因素退出演員組。

＊100年9月17日起每週六下午加排全體演員相關之場次（2-9場、序

幕、尾聲、謝幕等）。

◎整排記錄：

＊100年11月1日（星期二）
●娜娜服裝考慮加口袋，以便放其菸斗（須考量女生用菸斗長度）。
●柯阿貴說話時勿用食指表演，以利表情和情緒的表達（其他演員亦須謹記注意）。
●胡德華走到Eve後方叫她時，要再貼近，讓Eve真的嚇一跳，較具喜感。
●胡德華和傅麗絲吃飯時，不要表現太孩子氣，表演的手勢要設計。
●傅麗絲說到胡德華和情人上床時稍生氣些，情緒多一些。
●胡德華和Eve注意喝咖啡的timing時間感，兩人何時舉杯？何時喝？何時開口說話而間接阻止對方喝咖啡？
●胡德華親吻傅麗絲脖子時，勿親吻頭髮（先慢慢將其髮絲撥到其身後再親吻），讓意象清楚表現出來。
●2-9場胡德華的長段台詞，表現再果決。坐搖椅時，不要猶豫和退著坐下。
●決定林貝、馬佳全的出場配樂。
●11／2討論舞台天幕使用與否（會同燈光、舞台、影像等設計），考慮布景牆面、布景擋板之製作與顏色。去掉地板螢光星星圖之構想（經費過高，總預算僅13萬）。

＊100年11月4日（星期五）導演與燈光、舞台、影像設計會議
●暖場音樂加40分鐘燈光變化。
●加開場、終場影像於序幕尾聲前後，各約60-90秒。
●場與場之間時間提示影像構圖：時鐘的時間指示方式？橫向長條狀。壓力表（中右），半圓指針（中右，壓力表之右邊），數位時間表（時間數字框，右邊）。
●舞台翼幕展開：從觀眾席向舞台後方算起，第1道12米，第2道至第5道皆10米。眉幕開7米。

- 布景牆面，部分結構不透光，以利仙人掌操作人員藏身。
- 樓梯顏色，臥房門框為紅色，代表情人娜娜。三階樓梯的立面白色，平面紅色，以免紅色過多太搶眼。
- check每場時間影像需要之長度。

＊100年11月5日（星期六）
- 芭比走位修正。配合林貝進場及走位。
- 芭比、柯阿貴、胡德華三人尷尬停頓的動作（1-2及1-10場）練習精確。
- 小提琴手加入排練（每週六）。
- 演員於表演前將自己所需道具整理就定位。
- 傅麗絲說話時，台詞間稍接快一點。以免韻律下降。
- 胡德華拿茶杯給妻子時不要太卑微。
- 芭比在作訪問測試前的荒謬動作再回歸到以前的機械式，不要變回現實世界的事物模擬，要愈荒謬滑稽愈好。
- 娜娜和胡德華進臥房一段，娜娜改脫胡德華外套脫至肘邊拉入臥房（胡德華服裝改設計已無領帶）。
- 胡德華與娜娜的激情戲再練再排，過於尷尬。
- 胡德華口述時，只要聽到昏頭的音樂就要看Eve。音樂是胡德華的內心意象。
- 胡德華回憶兒時眼光掃過區域再大些，劇場較大演員視線也要放遠放大。
- 芭比因台詞不熟，口齒含糊，要注意修正。
- 馬佳全不要笑場，動作亦排除兒童式。
- 2-9場亂象前，胡德華聽不速客胡說時，動作再設計。亂象三，景片移動的設計重新排。
- 仙人掌音效、不速客的嘟嚷聲要盡快完成後試排。不速客的機器嗡嗡聲太雜，要修正。

＊100年11月8日（星期二）
- 傅麗絲等四女角的指甲油顏色要搭配其主色及服裝色調。
- 娜娜剛到胡家時，胡德華親吻娜娜穿梆（未親到），請注意觀眾視線角度。
- 胡德華口述記錄時，停左下角的身體記得打開大一些，免得左邊觀眾觀眾只看到演員背面。
- 傅麗絲在2-1場，胡德華親吻脖子後，可再媚一些（因為滿足心願了）。
- 娜娜在2-3場，穿傅麗絲睡衣轉圈坐胡德華腿上時，轉圈再練習，要熟練、身形更美些。
- 馬佳全測試牆壁濕度動作再大些，前方有三個演員遮去左邊一半的觀眾視線。
- 今天排戲狀況不佳，演員精神渙散，要早睡精神才能集中。
- 10：30致電燈光設計，希望能以哈維爾圖像詩做暖場燈光的元素。燈光以康丁斯基畫作風格的色塊呈現被束縛之心靈空間，交錯的線條表現溝通之無效和挫敗。

＊100年11月9日（星期三）下午製作／設計會議6
- 各設計之設計理念報告及設計示意圖解說。
- 化妝部分，尤其女性角色和科研人員柯阿貴、馬佳全決定走誇張、具科技感的妝容。
- 節目冊未依時完成，check內容文案。
- 舞台組，四門框要記得漆上螢光色，序幕、尾聲時才能凸顯出來。

＊100年11月9日（星期三）晚上
- 今日排戲將隨停隨修，以免演員忘記每次排完後導演給的筆記，下一次又再犯相同錯誤。
- 胡德華口述的台詞和2-9場長段的台詞，可再消化、轉化，以社會博士的口吻、語氣，但記得要口語化，太生硬會產生格格不入、假假的感覺。

●娜娜1-3場，用餐中對胡德華的不高興，刀叉可隨情緒放下，不用刻意找時機才會自然。

●每個演員將詞再背熟，情緒才進得去，才有空間想如何表演。

●決定四門的門把形狀與顏色◆藍色（右邊大門）●黃色（右中廚房門、後門）▲紅色（左中臥室門）■綠色（左邊書房門）。

＊100年11月12日（星期六）

●演員請勿遲到，詞要背熟，以免耽誤大家排戲時間。

●芭比、柯阿貴、胡德華三人尷尬停頓的動作（1-2及1-10場）要記得看觀眾時間稍長，視線停穩，勿飄動。

●1-7場，胡德華說到「真正——深切的終生興趣」時，聲音不要猶豫。

●胡德華（○立）口述記錄時，雙手不要亂晃作非劇情所需之動作。回憶兒時的時候頭也不要亂動。

●芭比講到訪問胡德華原因時，走位亂了，須重排。詞要背熟。

●柯阿貴要注意控制好不速客亮紅綠燈的cue點（時間點）。

●2-7場，娜娜和胡德華從臥室出來，娜娜看仙人掌增加1次（共2次）。

●預先告知演員謝幕的台詞和走位，下週排。

＊100年11月15日（星期二）

●第一幕較不熟，排2遍，再排謝幕。

●音響人員設置跟排音響器材太慢，影響排戲時間。

●胡德華（○誠）在研究人員奇異舉止時，自己的表情也要愈來愈奇怪。詞要再背熟才不易忘詞而影響後續表演。情緒、轉折再清楚，回憶時，語意中的景像要先在腦海浮現再說出，創造真實感。口齒不夠清晰及尾音會不見須注意，多練習。

●娜娜希望將對胡德華叫著「防波堤」的句子改成「東海岸」，筆者未准。因「東海岸的防波堤」是他們兩人定情的地方，「防波堤」的意象比「東海岸」強烈，且尾音是上揚的，較適合娜娜在當時的情節使用。

●胡德華（○誠）在口述記錄時，說到想起年輕時的醫學院女學生時，

看Eve久一些，營造替代角色的氛圍。

●1-4場，仙人掌被澆3次水，要愈長愈高較具喜感。

●胡德華（○誠）在拉Eve出來時，喘氣明顯些。

＊100年11月17日（星期四）

●小道具要check（尤其中場休息之後）。

●胡德華坐搖椅要練習，它會晃動但不能因害怕而偷看搖椅或顯得戰戰兢兢。撥弄傅麗絲頭髮時，手要慢充滿情感。

●胡德華強吻Eve時有點假，再多練習。

●娜娜穿傅麗絲睡衣轉身看起來不保險，多練習。說到和胡德華「親吻著」聲音要輕柔。

●胡德華要表現稍成熟些，不要回到自己20歲的樣貌。

●胡德華口述記錄叫Eve時，胡德華的臉貼近Eve久一些，才會有壓迫感，觀眾才會連帶有感受。

●胡德華（○誠）要練習軟腿，不能太假，要自然。

●今天排2-9場，胡德華長篇大論後芭比崩潰的時，芭比真的哭出來。但筆者希望她改成假哭，雖然真哭不容易也很感人，但這是荒謬劇，她演的又是荒謬的科學女博士，不宜以寫實劇方式演出。

●男演員指甲太長須剪掉。

●排練謝幕。

＊100年11月20日（星期日）9：00－17：00

●胡德華（○誠）說話音調在高一點，太低容易聽不清楚，氛圍就會跟著掉低。口齒要清晰，尤其「死纏爛打」的「爛」字。說話時嘴巴要正常開合，嘴張得太小字句不清楚。

●餐巾太小又露出白色底面，要換。

●芭比、柯阿貴、胡德華三人尷尬停頓的動作（1-2及1-10場）及對白接快一點，讓節奏明顯簡潔。

●胡德華（○誠）在說話時不要一直看芭比。軟腿再練。

●傅麗絲拿掉憋嘴的動作（非角色表情所需動作）。

●舞台定位。

＊100年11月21日（星期一）13：30－17：00

●1-3場，胡德華和娜娜午餐時，說「我喜歡妳……好喜歡妳」時，可以再不在乎些，繼續吃。讓人看出胡德華的輕忽。

●胡德華回憶兒時說到「……阿妹仔……」時要記得看Eve，Eve也要再害羞些，好像自己就是阿妹仔。胡德華強吻Eve仍不夠真實。注意借位的角度。

●胡德華說「我真的想做個了結……」時，再表現的像例行公事些。

●第一幕1-12場，不速客說要休息時，胡德華要左右看芭比和柯阿貴，表現出莫名其妙之感。

●柯阿貴說台詞總是結巴慢吞吞，自我訓練加快2倍，之後速度才能正常。

●芭比離開出門前要愈來愈媚。

●2-4場，林貝的怪異除了進門不和胡德華打招呼、握手外，在芭比和胡德華寒暄時，安排林貝站在兩人中間擋住他們交談視線，增強他舉止荒謬感。

●2-9場，亂象2布景變平面一條線時，演員四處亂走動，仙人掌同時亂升降。到亂象3，布景還原時，仙人掌停在降下的位置。

●2-10晚餐時，胡德華軟腿，傅麗絲不屑可以發出聲音。

●今天進劇場裝台，本周五首演在即，不可再犯忘詞的毛病。

●18：00定馬克。

＊100年11月22日（星期二）13：30－17：00

●仍有人遲到，嚴重申明必須準時，沒有任何理由。

●不著裝整排也須穿演出的鞋子，舞台動作才能check，多練多保險。

●娜娜序幕時仍習慣看低處，遠的觀眾就看不見臉，只看到頭頂，須調整。

●胡德華（○誠）送娜娜離開時，親臉再帶點深情。

- 演員視線抬高，要適應大場地的觀眾席。
- 胡德華（○誠）和芭比談研究方法時，左右轉身太頻繁，須注意。
- 胡德華（○誠）回憶年少時光說「……想起她……」，向Eve走去時再多些慾望。當Eve說不是「處女」時，不要表現過多〝還好〞的情緒（兩人尚未發生關係）。
- 馬佳全在2-9場出場提早些，在柯阿貴說「只要請他喝啤酒」即可出場。
- 演員須注意服裝穿戴，練習習慣它。真正的道具亦多練使用方式、擺放正確的地方。回家想清楚每次排戲提及的缺點、失誤，以及每個動作、反應相關的時間點。明天技術彩排將著裝、化妝配合燈光、舞台、音樂音效等cue點，會很辛苦，請早點睡養足精神。

＊100年11月23日（星期三）9：00－12：00技術淨排（胡德華A）

　　13：30－17：00演員走位

　　18：30－22：00技術彩排

- 電話音效太晚作出，仍不夠怪異，須修正。
- 不速客說話太快，調回慢一些。
- 布景變直線時，中隔幕須向舞台中間多移1米，以免左右兩端曝光。推牆的布景時，門會自動打開須修正。
- 尾聲時，在燈暗中換景完畢，演員站定後再走紫光燈、懸吊門框降下。尾聲完畢，燈暗，演員馬上離場，懸吊門框極速升起，舞台清空後音樂收，終場影像緊接出來，保時乾淨的節奏、韻律感。
- 粗估燈光cue點195個，音效cue點101個，布景cue點4個，中隔幕和影像cue點28個，請舞台監督小心謹慎call cue，以免影響戲劇節奏。
- 影像出來時，紫光燈未關掉會減低影像質感，請注意。
- 大門的背面記得要貼窺孔，且將窺孔加大一點。胡德華（○立）記得試窺孔的高度適當否。
- 胡德華（○立）的鬍子線條太長，再修正。
- 馬佳全可戴眼鏡。
- 胡德華（○立）說搪塞的話時尾音不要拖。

- 序幕時，娜娜pose停頓動作的姿勢出框，修正。
- 傅麗絲和娜娜擺餐具速度加快，不要慢慢來。柯阿貴尷尬停頓後笑太快，使停頓不夠乾淨，修正。
- 場地較排練場大很多，走位速度不能慢下來，以免拖慢節奏。

＊100年11月24日（星期四）上午技術彩排（胡德華B）

- 布景（大門和書房門）牆面起皺未整平，修正。演員及技術人員盡量不亂碰布景以免影響結構而使布面起皺紋。
- 胡德華（○誠）門把勿太用力抓，否則門牆晃動太大會穿梆。道具水壺別抬太高。
- 胡德華（○誠）向娜娜說好聽的話的時候，面向觀眾，表現輕忽的樣子。娜娜訴苦時，逼問胡德華的時候，胡德華不要顯得過分驚嚇。
- 傅麗絲被親完脖子後將進入廚房門，門後的小提琴手記得先讓開。
- 胡德華（○誠）走位至左右下角時，注意轉身別太早，否則變背台。強吻Eve時多幾秒，但別抱過緊，Eve不好推開。Eve跑出門外後，記得哭泣的情緒和聲音要延續一會兒。
- 胡德華（○誠）聲音會愈說愈低，須注意。軟腿偶而仍未表現好。鬍子線條稍平一些，也別太靠近鼻子。
- 芭比台詞仍不夠順，加強熟記。2-9場，抱胡德華時要抱緊些，不要顯現距離感。
- 胡德華（○誠）在知道被選擇訪問只是巧合時，表現再沮喪、無力、無精打采些。
- 大門上鏡子會反光，後面有幾個座位的觀眾眼睛會不舒服須再調整鏡子。
- 馬佳全拉李子的袋子太輕，修正。
- 傅麗絲購物袋的花補上，以免露出廠商Logo。澆水壺沒有泡泡，修正。
- 換景加快。
- 胡德華送傅麗絲出門上班這一場頭髮應該是亂的，快換的服裝、化妝組注意。

●演員須注意，尤其飾演胡德華的人：注意每一場情緒，記得要延續相關（非場次順序）場景情緒。亦須注意走位停止的位置盡量在光圈內。

＊100年11月24日（星期四）下午彩排記者會（胡德華B）
●演出前觀眾須知播放時，暖場音樂調降以免影響觀眾聽力。
●序幕音樂再早進2秒。
●傅麗絲的迷你麥克風貼左邊，因面向左邊較多。注意兩眼平均大小的化妝。
●馬佳全頭髮再膨鬆亂一些，使看起來更怪異。
●柯阿貴搬不速客時，注意放的位置要正面向觀眾。
●音樂和燈光出來的時間點再準確些。
●林貝（○熙）表現很好，像偵探。
●芭比、柯阿貴、胡德華三人談話接快一點，否則有點拖。尤其2-9場亂象前後。
●cue小提琴手的時間點都太慢，再注意。
●Eve要多練習被強吻的動作反應。第二次被追回後和胡德華說話口氣再兇一些。
●娜娜和胡德華由臥室出來，看到胡德華軟腿2次應冷笑。
●2-9場，亂象第三段音樂應再拉高加強氛圍。
●胡德華（○誠）和Eve發生「跳場」演出；兩人演完1-4場後，下一次出場應是1-7場（胡德華追回Eve道歉⋯⋯到Eve要離去）。再接1-8場（Eve早上剛到胡家）。結果他們在1-4場後直接跳至2-2場，兩人端著咖啡出場⋯⋯因場次太多內容又相近，演員過於緊張而跳演。後來由筆者（導演）對照劇本台詞，指示舞監下指令2-2場結束後，Eve和胡德華再下一次出場跳回演1-7和1-8場，才解決一場虛驚。

＊100年11月24日（星期四）晚上彩排（胡德華A）
●影像早進多走一些，注意cue點。
●不速客放冰箱後，燈光cue 12早點出，否則舞台太暗。

●傅麗絲增加的髮箍不佳（像餐廳女侍），修正。

●娜娜關門的收音有點〝悶〞，調整。

●在1-10場結束燈未暗之前中場休息音樂就可先出來，調整。

●仙人掌操作人員勿隨便離開，以免胡德華澆花時，仙人掌不會升高。

●2-7場，娜娜看仙人掌再清楚些。

●馬佳全拉李子的袋子不要提起，假裝很重所以用拖的。

●柯阿貴輸入馬佳全給的紙上資料時，胡德華應關心資料和輸入動作。

●胡德華叫Eve時，Eve上半身盡量轉過去，不能只動肩膀。被胡德華拉
　進屋內，維持生氣的狀態，不要看著他關門。

●胡德華幫傅麗絲穿外衣時，記得幫她把頭髮放出衣服外，以免不好看。

●芭比差點忘詞，語句含糊，應注意。

●胡德華回憶兒時情景，說到「夏末秋初……」要想像已聞到夏末的味
　道的感覺。

●演員萬一碰到道具或換景不對，勿慌張，保持鎮定繼續演出勿停滯。

●今晚這場，舞監下指令錯誤較多，因今天已排演第3遍，大家都累壞
　了，舞監的專注力亦無法維持，真是〝愈來愈難集中精神〞，結束後
　請大家盡速回去休息，以備明日再戰的體力。

＊100年11月25日（星期五）首演

　　　　（導演筆記雖然在首演後三場仍有記錄和交代演員修正，但因須
修正事項大多相同，在此不在明列。且一般國外導演在首演後即將筆
記記錄和發言權交給舞台監督了。）

●序幕時，面燈（為門框特別作的切邊效果光源）及側燈太慢亮，致使
　燈光不足無法看清楚演員的表演。

●1-2柯阿貴搬動不速客需謹慎，否則道具受損害將影響演出。和芭比、
　胡德華等三人的停頓動作加快，以免形成冗長感。

●1-3胡德華和娜娜的親吻仍稍僵硬（首演較緊張關係）。

●1-4胡德華澆花後可表現〝滿意〞狀。昏亂音樂（胡德華與Eve的音
　樂）一出來，胡德華即應偷看Eve。

- 1-8胡德華講到：「……不同的人在不同的時代和不同的情況下會有不同的需求——」時，可以看一眼仙人掌，以示當下胡德華內心的需求（對Eve的肉體需求）。

- 1-10芭比忘詞（「您知道胡太太在哪裡上班嗎？」），致使全場停頓稍長，幸好舞監即時call音效（不速客尖銳叫聲），讓戲連下去，結束尷尬場面。

- 2-5胡德華在說娜娜和自己的狀況時，眼光放在遠一點的觀眾區，一副在陳述〝別人〞的事的樣子，讓傅麗絲悄悄走過去的喜劇張力加強。

- 2-6胡德華在說兒時回憶時，說到〝渡船姑娘阿妹仔〞音樂下太慢。

- 2-7娜娜、胡德華從臥房出來後，胡德華收杯盤進廚房時，娜娜轉身看仙人掌可聳肩不屑狀，加強觀眾對仙人掌想像空間。

- 2-9不速客資訊錯亂、亂說話，促使胡德華精神不濟時，景片移動、角色亂說台詞，各人須更大聲將key wards說清楚，讓觀眾聽更清晰。每人移動速度、方向更準確，以讓場面亂中有序。胡德華長篇大論，芭比哭、兩人激吻。胡送芭比離開之後，胡德華拿澆水壺進廚房前摸仙人掌並嘆氣，很好，可保留。

- 尾聲，音樂接在2-10燈暗前，應再快3-5秒下音樂。胡德華機械式行走於四門四女人之間，停在舞台中間，靜止。等燈暗時再慢慢轉身成背台。

（二）《赤子》編導工作實務記錄

編導工作的重心有以下幾點：

1. 審視各角色特色是否恰當並能融入本劇戲劇風格。

2. 各場次劇情的連結性？

3. 各場景角色的連貫性？

4. 各場景氛圍的適切性？

整體而言，本劇從劇本編創、排練到演出的整個過程，是一個算是完整和成功的範例。雖然起初面對沒有劇本可展開排戲工作的尷尬，但由於積極的演員、故事原創者和努力協助舞台視覺、聽覺呈現的老師和同學們，一起

化貧乏為豐富，終於如期完成製作與演出。由於同學對製作的熱情和願意聆聽而自我修正的彈性，使筆者工作起來平順，才能在排練中產出創意，一再修改、反覆驗證主題的詮釋與劇本的完整性。

每班的畢業製作皆為學年課程，以一年的時間排練與製作，這班亦按數年來的慣例，在二年級下學期結束前開始徵選劇本，在學生創作的四個劇本大綱中決選出一個作為畢製的題材。本劇《赤子》本來應該在98年暑假即已完成劇本，繼而於9月開學展開排練，以讓缺少表演訓練和經驗的演員有較充分的時間磨戲。

但故事原創者（郭○衍）畢竟尚未熟悉編寫劇本方式，在9月開學時，全班所得到的只是故事大綱和角色介紹而已。面對沒有劇本這個問題，筆者亦無法展開導演工作——分析劇本和排練，如果不改用別的現成劇本，唯一方法就是筆者加入編劇。為能讓○衍在編劇上多些發揮，筆者一邊協助編劇，一邊給予學生表演訓練並找出適合演出各角色的演員。

當時（98年9月）《赤子》的故事僅為幾個片段：

1. 一個男孩（象徵小王子）與四個高中少年（外號晴鳥、有錢、顏哲、拉比）相遇（因男孩與晴鳥在巷弄中相遇，故告知晴鳥其名為〝小巷〞，此時尚未用『612』的名字）。經過相處，少年們和小巷成為莫逆之交並相信他就是小王子。小巷和少年們相信光像水一樣（馬奎斯的短篇小說「流光似水」），砸了燈，水就會流出來。因此相約去砸燈，但未成行。

2. 小巷其實是逃家的小孩，曾被作家收留，因為殺手的引誘而離開作家與少年們相遇。

3. 殺手接到暗殺作家的工作，但與作家見面時才發現作家是他相交多年的筆友。後來小巷因參加作家的葬禮而離開少年。

4. 少年們長大後，參加一位高中女同學的女兒生日派對，有一個禮物是從國外寄來的包裹，其中就是當年小巷與少年們相遇時所繫的橘色圍巾。

筆者於是就以上所知的四個故事片段，先讓○衍（原編劇）了解劇本書寫方式，希望她思考如何串聯《小王子》和〈流光似水〉的故事？象徵（小王子）的小巷如何在相處中讓少年們相信他就是小王子？舞台上呈現方式又如何？

當她詢問如何描繪故事的兩條主線時，我的建議是：利用舞台左右兩區，分別交叉呈現少年們的寫實世界和作家殺手的非寫實世界，應是較安全、方便的作法，尤其是場次偏多的劇本走向。

而在和行衍展開編劇工作與思考分場大綱的同時，筆者仍須帶領全班一起在「畢業製作」課程中工作，舞台、燈光、服裝、音響的分組在劇本出來前是無用武之地的。因此，先著手表演訓練（包括肢體控制、彈性開發，聲音控制、運用，情緒記憶、表達，情境想像與創作及各種情境之即興表演等），並用以選出適當的演員。

在工作數週後（畢製課程每週3堂，加上表演社團課2堂），終於選定與原來全班所推選的演員不同的卡司；劇本中表明四個少年皆為男性，而原來班上決定的四個少年全由女生扮演，太過陰氣，很難說服觀眾，後來筆者選出的二女二男，性別差異較不明顯，而就角色人物而言，後來的四個少年演員較符合劇中人物特色，由其發展即興編創劇本，可行性與使用性較高。另，行衍原設定有〝綿羊〞一角，為一個虛擬角色。筆者在訓練學生過程中又加入〝殺手的殺手〞一角，以平衡殺手與作家的比重、增加殺手和作家的衝突氛圍。

表10　《赤子》角色演員對照表　　　　　　　　　　　　製表／楊雲玉

角色人物	原預定人選	甄選確定演員
612（原名：小巷）	林○嬿	同左
晴鳥	田○慈	李○生
有錢	胡○潔	田○慈
拉比	賴○穎	林○慈
顏哲	陳○臻	周○緯
晴鳥母	李○萱	同左
綿羊	蔡○諺	同左
作家	林○柔	同左
殺手	李○生	馮○揚
殺手2（殺手的殺手）	無	孫○（新增）
小象	鄭○文	刪除
家恩	鄭○文	刪除

開學後的一個半月中,與行衍在編劇的工作上有些改變與進展;四少年的個性描述及他們與小巷相遇的場景由高中校園改到水族館,可讓〈流光似水〉故事順利的帶出,並加入聖經〈約拿〉的故事,作為其翹課的動機與原因,使四個少年角色的特性更具童心、更接近「赤子之心」。

※98年10月16日(星期五)

　　分場大綱已具雛形,故事分為12場(含序幕與尾聲),

1-1序幕

　　殺手與小巷第一次見面,殺手許諾小巷會再來看他。

1-2水族館與小巷

　　少年們在暑期輔導課時翹課去水族館,想證實老師所說的〈約拿〉的故事,轉角出來碰到身背吉他的小巷,他們察覺小巷好像不是平常人。少年們與他攀談並說出〈流光似水〉的故事。

1-3作家的日常

　　作家替少年說完〈流光似水〉的故事。作家跟小巷的相處與生活描述,並提及作家的筆友。

2-1回家

　　少年把小巷帶回家安頓,因此家恩與小巷相識。小巷講了一些他旅行的事,大家都很感興趣。晴鳥媽媽得知晴鳥翹課去水族館。

2-2殺手遇見作家

　　殺手個性、生活的描述,並提及他接到暗殺作家的案子。他在作家門外,遇到剛要出門的小巷。殺手進入作家宅內與作家對峙,到最後發現他們是筆友。

3-1少年小巷相處

　　少年們與小巷相處,透露出他們的個性及彼此間與小巷的關係。小巷對〈流光似水〉很有興趣並有砸路燈的念頭,少年們阻止他,只有有錢跟他去,但後來他們沒砸成。最後小巷透過顏哲收集的舊報紙看到作家的訃聞(殺手登的),可是他沒注意到報紙已經過期。

3-2殺手作家相處

殺手作家先彼此敘述各自的生活，他們互通信函的過程，最後跳回2-2發現彼此是筆友的時候。殺手掙扎但決定殺了作家。

4-1少年們的分離

晴鳥跟小巷看到一具屍體，晴鳥很惶恐而小巷卻異常的鎮定，小巷想起作家的死亡並想去參加作家的喪禮，他阻止晴鳥報警，並跟他說這是他們之間的秘密。後來因為顏哲表哥寄給顏哲的失蹤啟事錄影帶，少年們發現小巷不是小王子。這幕結束在拉比找到晴鳥，晴鳥淡淡的跟他們說「小巷死了」。

4-2葬禮

殺手替作家和聖艾修伯里（小王子原作者）辦喪禮，還登報。顏哲出現在喪禮上，暗示顏哲為此戲中唯一真正可能死亡的人。

5-1長大

少年們長大後。晴鳥成為老師，有錢開了就書店，甚麼書都賣就是沒賣〈小王子〉，拉比去國外工作有保持聯絡，顏哲可能去了沙漠。晴鳥和有錢參加家恩的女兒小象的生日派對，顏哲將橘色圍巾用包裹寄回來。

5-2少年們的秘密

小巷跟晴鳥分離，小巷將橘色圍巾送給晴鳥，晴鳥賭氣把它丟掉，暗示顏哲是撿回圍巾的人。

5-3尾聲

（尚未有具體構思）

以上的大綱與後來劇本（15場，含序幕與尾聲）不同處有：

1. 殺手和小巷在「序幕」、「殺手遇見作家」及「作家葬禮」，共見面3次。
2. 作家替少年說完〈流光似水〉的故事。
3. 小巷和家恩（高中女同學）在「回家」那一場認識。
4. 小巷和晴鳥在「少年的分離」那一場看見一具屍體並兀自將其掩埋。
5. 長大後的少年，晴鳥、有錢參加家恩的女兒『小象』的生日派對，發現顏哲由沙漠寄來的禮物，竟然是小巷與少年們相遇時所繫的圍巾。

※98年11月12日（星期四）

1. 將「5-1」長大一場上移為開頭（序幕之後），以倒敘方式進行。

2. 在「4-1」少年們的分離改成是晴鳥看見一具屍體，但卻告訴顏哲屍體是小巷的，寧以「小巷死亡」替代「小巷離去」的殘酷事實。

3. 同上一場，本來少年四人看失蹤啟事錄影帶改成少年們出去尋找砸燈未回的小巷，晴母進晴鳥房間，發現錄影帶而觀賞才知小巷是失蹤人口。

4. 「綿羊」一角，象徵小巷對小王子的嚮往與相信自己即是小王子；象徵少年對小巷個性的嚮往與信心；象徵劇作家或編導期待觀眾相信小巷（小王子）的赤誠與希望觀眾仍保有的赤子之心。

5. 「殺手的殺手」一角，象徵作家與殺手的精神面（其裝扮可從頭到腳為半黑半白），因作家是創造、開始，也是結束（當完成作品／故事，即結束／截殺了故事中的人物）。而殺手是毀滅、結束，也是創造（當完成一件暗殺工作，被暗殺者的相關人物或親友則將有不同的生活歷程）。

6. 晴鳥應在葬禮後說出〈流光似水〉的結局，而非由作家全部說完。

7. 和小巷去砸燈的人應改為顏哲而非有錢，因顏哲既然後來去沙漠尋找小王子和飛行員，顯然他對小巷有更深的認同和信賴，以致當晴鳥將小巷送他的圍巾丟棄的時候，一直在旁偷偷觀察的顏哲才會將其撿起並保存到長大，直至死前才將其寄回。

※98年11月15－17日

筆者再將大綱重整為：

序幕

與上述分場大綱之「1-1序幕」略同，但改為殺手鼓勵小巷出走。

1-1水族館

與上述分場大綱之「1-2水族館與小巷」略同，但改為少年們向小巷提及〈流光似水〉的故事。

1-2筆友的信函

藉由作家寫信給筆友（殺手），替少年說出〈流光似水〉的故事。並藉以交代作家與殺手兩人為筆友的事實。

1-3晴母訓晴鳥

將上述分場大綱之「2-1回家」內容分成兩場，此場為晴鳥媽媽得知晴鳥翹課去水族館而訓斥晴鳥。

1-4作家小巷相處

此場內容與上述分場大綱之「1-3作家的日常」略同，但帶出作家說小巷越來越像小王子一事。

2-1回家敘述旅行

與上述分場大綱之「2-1回家」上半場略同，少年把小巷帶回家安頓，因此家恩與小巷相識。小巷講了一些他旅行的事，大家都很感興趣並相信他是小王子。

2-2殺手遇見作家

與上述分場大綱之「2-2殺手遇見作家」相同。但刪去殺手遇到小巷的情節。

3-1少年小巷相處

與上述分場大綱之「3-1少年小巷相處」相同，並安排其藉由相簿和剪貼簿相處。

3-2殺手作家相處

與上述分場大綱之「3-2殺手作家相處」相同。

4-1少年們的分離

與上述分場大綱之「4-1少年們的分離」略同，但取消屍體等情節，僅以四人觀賞顏哲表哥寄給顏哲的失蹤啟事錄影帶，少年們發現小巷只是一名失蹤人口。

4-2葬禮

此場分上下半場，上半場與上述分場大綱之「4-2葬禮」相同，是作家的葬禮。而下半場為少年替小巷辦的喪禮。

5-1長大

與上述分場大綱之「5-1長大」相同。但分左右兩邊進行，右舞臺是晴鳥和有錢參加家恩的女兒「小象」的生日派對場景，左舞臺是兩人參加派對後回到有錢書店的場景，晴鳥在書店前說出〈流光似水〉的結局。並安排家恩仍然惦記著小巷，還把女兒取名為「小象」，家恩向「小象」說了許多有關小巷的故事（其中有傳承的意味）。長大的四少年送「小象」的禮物是：晴鳥送吉他、有錢送他的書店所使用的折價券、拉比由國外寄送一本《小王子》、顏哲由沙漠寄回小巷當年的圍巾。

當有錢、晴鳥回到有錢書店時，有錢問到晴鳥為什麼圍巾會在顏哲處？顏哲為什麼去沙漠不回來？小巷到底死了嗎？

5-2晴鳥的秘密

與上述分場大綱之「少年們的秘密」相同，僅將場次名稱改為「晴鳥的秘密」，並將上述分場大綱之「4-1少年們的分離」的後半段『拉比找到晴鳥，晴鳥淡淡的跟他們說「小巷死了」』這段情節移至此。

5-3尾聲

仍尚未有確切腹案。

※98年11月18日（星期三）

筆者編寫完成劇本【序幕】（殺手鼓勵小巷出走的內容），於20日排練此場定案（即演出版本，但尚未用612名字）。

劇本的尾聲部份仍未有確切想法。另，由於飾演家恩（四少年的女同學、小象的媽媽）的學生辭演該角色，情節亦需轉變。雖然即興排練時已將該場次內容排定，只剩修改即可完成，但演員也同時是燈光設計之一，希望全心作設計，似乎亦無不答應的理由。

※98年11月20－30日

【1-1水族館】、【1-3晴母訓晴鳥】筆者與演員集體即興編創完成。

【1-2筆友的信函】由○衍和飾演作家的○柔共同完成作家敘述「流光似水」故事對白，但筆者於排演時改以作家和殺手兩人分述的方式進行，利

用不同的聲音、語氣、轉折以增加敘述方式的變換,提高觀賞性。

【1-4作家小巷相處】筆者與演員集體即興編創,除作家向小巷敘述的故事未定案,其他對話大致完成。

【2-1回家敘述旅行】筆者與演員集體即興編創,小巷所說的旅行故事未定案,其他可能對話大致完成。

【5-1長大】改成晴鳥、有錢兩人參加派對後回到有錢書店的場景,晴鳥在書店前說出〈流光似水〉的結局。

【5-3尾聲】筆者與○衍討論後決定因家恩角色刪去,○衍的構思:戲的尾聲重現〈流光似水〉砸燈的情節;晴鳥(長大後當老師)的一對男女學生把國外寄給晴鳥的包裹帶回男生住處,兩人在玩鬧、搶奪由包裹中取出的橘色圍巾時,不小心打破檯燈而流出水來。

筆者即興排演時試了幾組男女同學,覺得此場景的安排氛圍不好掌控,且與整齣戲的關聯性不夠強烈,建議再思考修正。

※98年12月1-31日

每週五開始召開設計會議,討論舞台、燈光、服裝、音樂等設計方向與內容。

此段時間,筆者以為,男孩「小巷」與少年相遇的地點既然由社區巷弄改成水族館,其名字叫「小巷」的意義就不存在,尤其「小巷」之名亦未具任何象徵,決定將之改名「612」,因為小王子來自B612行星。這個男孩喜愛小王子、深信自己是小王子、也是四少年的小王子,像行星與太陽的關係,其像謎一般的身世和夢幻的經歷,任何正常的名字皆不足以代表,故用「612」稱之。

【序幕】、【1-1水族館】、【1-2筆友的信函】、【1-3晴母訓晴鳥】較確定的走位與排練。

【1-4作家612相處】由○衍、○柔及飾演612的○嫵共同完成劇本對白。筆者加上作家強調「612越來越像小王子一事」。

【2-1回家敘述旅行】612敘述旅行的四個故事由○嫵擬寫定案,其他對話也大致完成。

【2-2殺手遇見作家】、【3-2殺手作家相處】○衍完成兩場的一部份對白內容，僅缺少頭尾的連接。

【3-1少年612相處】筆者與演員集體即興編創，大致完成此場對白與內容。

【4-1少年們的分離】筆者與演員集體即興編創，大致完成。

【4-2葬禮】改成上半場為少年替612辦的喪禮，下半場為作家的葬禮。但劇本未定案。

【5-1長大】筆者與演員集體即興編創，大致完成。

【5-2晴鳥的秘密】筆者與演員集體即興編創，大致完成，但改成在拉比找到晴鳥前，612已向晴鳥道別。之後，拉比找到晴鳥，晴鳥淡淡的跟他們說「612死了」這段情節。

【5-3尾聲】○衍一直未有新想法。

筆者仍希望○衍能在釐清劇情脈絡後重新思考創作有關作家與殺手（右舞台）部分的對白。

※99年1月1－22日

這段日子，基本上仍是將已完成的劇本以排練方式，一邊修整、一邊試驗其演出呈現的樣貌，適合者即定案，第二版劇本算出來了。

針對整個劇本的完整性，目前仍是零碎的，仍會大幅度修改。有幾場只有概念性內容或主要對白而已，不單是我緊張，○衍對於寒假即將來臨有些恐懼，因為下學期一開學劇本即必須定稿，她來找筆者談【5-3尾聲】的構想，筆者建議主情節仍應回到晴鳥身上，應該是晴鳥自己砸燈，因為他最信賴612，他是赤子，保有赤子之心的人。○衍非常高興的贊同，慶幸解決了劇情結尾的問題。之後幾天，筆者在排練時試排尾聲，由筆者編排確定。

※99年2月1－10日

寒假的排練，主要是各場走位的設計與情節轉接的整理，演員對白與情緒的轉折練習。

另，筆者於寒假中重新整理所有場次、名稱，全劇分成15場（含序幕與

尾聲）定案，以使其較統一與完整，並在場次名稱後加註該場劇情內容的提示，除了方便設計者及演員知道各場次內容外，亦可讓觀眾快速連結所提點的劇情：

【序幕】相遇I（殺手跟612初次相遇）

【1－1】相遇II（少年與612的相遇）

【1－2】〈流光似水〉I（筆友的信函）

【1－3】母與子（愛的小手）

【2－1】《小王子》I（橘色圍巾）

【2－2】《小王子》II（612的名字）

【2－3】相遇III（作家與殺手的相遇）

【3－1】相處I（少年的從前與未來）

【3－2】相處II（殺手的抉擇）

【4－1】分離I（612不見了）

【4－2】葬禮I（告別少年）

【4－3】葬禮II（作家已死）

【5－1】〈流光似水〉II（長大後的少年）

【5－2】分離II（晴鳥的秘密）

【尾聲】〈流光似水〉III（國外寄來的包裹）

※99年2月2日（星期二）

　　劇本所有場次的內容與對白大致完成。但在排練【4-2】葬禮I（告別少年）時，發現四少年除了各自帶了一個與612有關的物品將之丟入水族箱外，似乎太平淡、少了些重點，因此決定加入獨白，筆者讓飾演四個少年的演員各自抒寫一段和612有關的話作為獨白在此呈現，讓「612的葬禮」和「少年青春的葬禮」產生連結和意象。由演員以其角色的角度自己撰寫，將使這段獨白更具情感與說服力。

※99年2月9日（星期二）

　　【4-2】葬禮I（告別少年）四少年的獨白，只有飾演拉比的〇慈寫出來

了，另外三個人則仍在思考應寫的內容。

　　筆者則將其所寫的角色自傳看了一遍，希望從每個人的角色自傳中抽選一段作為此場的獨白，結果僅有飾演有錢的○慈所寫的有適當的獨白。而晴鳥和顏哲即請○衍幫忙他們寫獨白了。

※99年2月22日（星期一）

　　在2月18日第三版劇本修正完成後，○衍也寫完【3－2】相處Ⅱ（殺手的抉擇），並寫了些612和殺手第二次碰面的內容（她原希望殺手和作家相遇時第二次見到612），但筆者認為這樣會拉長劇情而並無必要的意義，未採用。

※99年2月23日（星期二）

　　【4－2】葬禮Ⅰ晴鳥和顏哲的獨白，○衍寫出四段，筆者選了兩段作為晴鳥兩人的獨白，試排後定案：

　　　　晴鳥：612……叫612。可是我們都很喜歡亂叫他的名字，發明自己獨
　　　　　　　特的腔調跟叫法，因為我們每個人都希望他記得自己。他離
　　　　　　　開了……就像他離開他的玫瑰那樣……可是我不甘心成為狐
　　　　　　　狸……感覺亂悲傷一把的……
　　　　顏哲：其實我不一定要去沙漠，去哪裡都一樣，只是有時候害怕自
　　　　　　　己突然就不見了，沒有安穩的地方。我的影子不夠長，只能
　　　　　　　靠晴鳥他們用力幫我踩著，所以我才不至於到處亂飄……每
　　　　　　　天坐公車來上學的時候想，乾脆坐過站，然後去一個自己也
　　　　　　　不認得的地方……可是想起跟晴鳥他們約定明天游泳課要穿
　　　　　　　上一次一起去夜市買的泳褲下水的事情，就想說算了，我還
　　　　　　　是得在一樣的站牌下車。

　　另外兩段則放入【5－1】〈流光似水〉Ⅱ（長大後的少年），讓晴鳥和有錢談天時說出，第一段是：

晴鳥：曾經的美好邪惡一如以往也成往昔。

有錢：我們消耗的是年少時就餘留下來的毛病……

晴鳥：到了年老卻成為最珍貴的惡習……

筆者再加上幾句，以及讓有錢唱一段眾所皆知的民謠「青春舞曲」，以配合當初為612舉行的葬禮也是他們告別青春少年的印記：

有錢：年少輕狂最是美！

晴鳥：仍然如生命的正常循環向它告別！

有錢：（唱歌）太陽下山明朝依舊爬上來，我的青春小鳥一樣不回
　　　來……我的青春小鳥一樣不回來……

晴鳥：青春的葬禮！

第二段是：

有錢：後來我們都哭了！這的確不是件感傷的事。

晴鳥：甚至連離別的意義都不夠深刻！

有錢：只是我們都回到日常裡繼續生活……

晴鳥：其實，搞不好也沒甚麼好哭的。正因為我們已屬於沒甚麼好
　　　哭的年紀……

有錢：612……

晴鳥：他幫我們找回了一點點原因和理由。

※99年2月28日（星期日）

【尾聲】〈流光似水〉III（國外寄來的包裹）加廣播夏季限水消息，以示十年前後相似的夏季，加強晴鳥接到包裹，看見圍巾而思念612的情緒，接著讓他砸燈的情節與全劇更契合。另將晴鳥母親加入；晴鳥母親接獲由晴鳥學生送來國外的包裹，將之拿到晴鳥房間。晴鳥回家後打開包裹，看見橘色圍巾，想了一會兒。燈暗，砸燈。晴鳥母親在黑暗中大叫漏水……

※99年3月3日（星期三）

　　劇本在排練中日益完整與豐厚，第四版劇本完成。在音樂方面的思考也逐漸成形。原則上，作家的音樂調性可以大提琴或鋼琴為主奏，顯示較沉穩、簡潔；殺手則以小提琴或口琴作主奏，呈現較冷冽、高昂或流浪、風霜之感。

　　於敘述〈流光似水〉故事時，因為故事內容有些殘酷的美，音樂則可以是冷冷的溫馨、愉悅、節奏較輕快一些的。殺手和作家見面時，音樂則較冷，帶有對峙、抗衡的氛圍。殺手決定殺作家時，則用詭異、節奏快慢不一的音樂。葬禮時，用較慢、節奏不必很清楚的音樂。而謝幕音樂，可用同學們創作的主題曲為背景音樂。

　　本劇場次較多、轉換頻繁，轉場音樂則有三方向考量：

　　1. 寫實轉非寫實，則為正常旋律變詭異。

　　2. 非寫實轉寫實，反之亦然。

　　3. 凡轉場則用同旋律、不同節奏的樂性。

※99年3月12日（星期五）

　　【3－1】相處I（少年的從前與未來），在612和少年爭執B612小行星是小王子的還是612的時候，四人對612的想法轉變，認為「612就是小王子」時，加入一段Rap，由飾演有錢的○慈寫歌詞。

　　【2－3】相遇III（作家與殺手的相遇）和【3-2】相處II（殺手的抉擇）兩場，與演員仔細分析劇本後，排練走位、動作的刻意與強調。

※99年3月19日（星期五）

　　第一次整排。第五版劇本。

　　【序幕】相遇I，殺手走的太快，且應在廣播說到〝殺手〞的幸運物時應停住。

　　【1－1】相遇II，少年左右走太頻繁，應減少。四人口齒不夠清楚，動作亦模糊，再加強。

　　【1－2】〈流光似水〉I，作家、殺手皆應拿信紙，以表示兩人通信。

【2－1】《小王子》I，作家說故事改成偶而612會接著說，612接話要快，表示小王子的故事他聽得太熟了，熟到像自己就是小王子，自然而然的對答一般。

【2－2】《小王子》II，612在前一場燈暗時，由右舞台跑至左舞臺再亮燈。612說四段故事時要不同情緒和聲調，以免平淡。

【2－3】相遇III，作家與殺手的相遇走位要重排，衝突不夠。

【3－1】相處I，每個少年在說自己未來願望時站起來，且應等前一個人說完坐下後再起身說。

【3－2】相處II（殺手的抉擇），要重排，有些瑣碎不夠簡潔。

【4－1】分離I（612不見了），當顏哲說到612砸燈後有水流出且下大雨一事，加入有錢說：「難怪考試那天雨下好大！」

【4－2】葬禮I（告別少年），每人獨白都不夠熟，自己練10遍。

【4－3】葬禮II（作家已死），加入殺手的殺手。並加殺手說：「我也找不到遊蕩於故事之間的放逐者」。

【5－1】〈流光似水〉II（長大後的少年），晴鳥和有錢走位太少，坐椅子上太久。當晴鳥他們聊到顏哲時，顏哲出現於右舞台，如在沙漠狀，另加入風沙聲。

【5－2】分離II（晴鳥的秘密），加入綿羊。

【尾聲】〈流光似水〉III（國外寄來的包裹），晴鳥媽媽拿包裹進晴鳥房間，看間房間髒亂即碎碎念，原想幫忙整理後又乾脆放棄。

※99年3月23日（星期二）

在此之前，綿羊在劇中出現的安排僅止於【2-1】《小王子》I（橘色圍巾）一場，在612旁邊聽作家敘述故事。殺手的殺手也僅出現於【2-3】相遇III（作家與殺手的相遇）一場。在戲的形成愈清楚，排練內容也愈完整之際，兩個角色的塑造就有愈明顯需求。因此，整理定出兩角色出場序及表演內容：

綿羊原則上跟著612（【1-1】相遇II（少年與612的相遇）除外）：

【2－1】《小王子》I（橘色圍巾），拿著玫瑰花和花說話、聽作家說

故事。

【2－2】《小王子》II（612的名字），手裡打著橘色毛線圍巾、聽612說故事。

【3－1】相處I（少年的從前與未來），吃零嘴，聽612與少年們聊天。

【5－2】分離II（晴鳥的秘密），在612身旁，用愛的小手挑著黑底白花的小包袱扛在肩上，等著612向晴鳥道別。

殺手的殺手原則上跟著殺手（【序幕】相遇I（殺手跟612初次相遇）除外）：

【1－2】〈流光似水〉I（筆友的信函），原構想是他在殺手旁插日式花道，聽殺手和作家的信函內容（後改成完燭盤上的蠟燭，以配合〈流光似水〉的意境）。

【2－3】相遇III（作家與殺手的相遇），耍著武士刀，產生殺氣的危機和對作家的威脅。當殺手得知作家為多年筆友時，殺手的殺手的武士刀不禁鬆手了。

【3－2】相處II（殺手的抉擇），撕著信紙，象徵殺手必須了斷筆友關係和殺了作家的決心。此場結尾時，殺手的殺手將撕碎的信紙猶如冥紙般灑向空中。

【4－3】葬禮II（作家已死），在一旁畫著素描，當殺手對作家說道：「最後那個叫什麼巴特的，向天底下的人宣告 "你們已死"」時，殺手的殺手將他的畫（十字架和死神之類的）放在追悼會告示板上，表示「作家已死」。

※99年3月24日（星期三）

第二次整排。第六版劇本。

【序幕】相遇I，殺手走進時，先不讓觀眾看到臉。走至右邊時不要看後方的牆，不但怪異亦會干擾觀眾想像。

【1-1】相遇II，這是正戲開始的第一場，節奏會影響全劇，應保持活潑輕鬆的調性，以免劇情張力緩散、衝不起來。晴鳥、有錢一起看魟魚時，眼光高度應一致，要練，再加強。

【1-2】〈流光似水〉I，殺手的殺手要用真花練插花，否則無法看出其表現的意象。

【2-1】《小王子》I，作家問612是不是很寂寞時，應說慢一些，以示其關心。612接著說故事時，作家應表現有點好笑、好玩的表情。

【2-2】《小王子》II，612說四段故事時，情緒和聲調仍相差無多，要加強變化。

【2-3】相遇III，作家說話會將字黏在一起，要練。殺手的殺手要刀再俐落簡潔些。

【3-1】相處I，顏哲模仿晴鳥媽罵人時，應再可愛些。拉比替晴鳥下樓時，顏哲加一句：「晴鳥媽最喜歡你這種乖學生」。三人去補考時加一點聊考試準備狀況的台詞。

【4-3】葬禮II（作家已死），612看亡者相框後早點轉身答話。殺手說：「你們已死」時，手勢加強。

【5-1】〈流光似水〉II（長大後的少年），晴鳥和有錢和拉比通電話時走位仍尷尬，再修。兩人感慨，情緒再清楚。

※99年3月27日（星期六）

修正【序幕】相遇I（殺手跟612初次相遇）以及【4-3】葬禮II（作家已死）部分對白，第五版劇本完成。

【序幕】相遇I，加殺手問：「你和作家是什麼關係？」、612回答殺手帶帽子原因：「作家也這麼說！但是……這樣比較自在！」，及殺手鼓勵612經歷故事時，612說：「經歷故事？你們都這麼認為嗎？」以表示作家和殺手相同看法，是想法契合的人。

【4-3】葬禮II（作家已死），改增加為：

> 作家：尼采說「上帝已死」。誰還來證明有神呢？作者已死（看告示板）則不必再書寫或捏造故事了！
> 殺手：或者就經歷故事吧！
> 作家：也許！猶如凡人一般！

殺手：你我皆凡人。

※99年3月31日（星期三）
　　第三次整排。
　　【1－1】相遇II，出場及說話節奏有點慢，應加強活潑輕鬆的調性，以免劇情張力緩散。晴鳥、有錢一起看虹魚時，眼光高度較一致了，默契仍可再加強。
　　【1－3】母與子，晴鳥媽說話音調不要太低，打晴鳥的力度、角度要再練。
　　【2－1】《小王子》I，作家說故事時，可繞綿羊，以示作家看得到綿羊，也是相信和愛好小王子的人。
　　【2－2】《小王子》II，612說四段故事仍太平板，情緒和聲調仍無起伏，要加強。四少年唱唸Rap的口齒要再練。
　　【2－3】相遇III，殺手的殺手耍武士刀，再練順暢、俐落些。
　　【3－2】相處II（殺手的抉擇），殺手的殺手撕信紙向上拋的弧度再俐落乾淨。
　　【5－1】〈流光似水〉II（長大後的少年），晴鳥和有錢和拉比通電話時走位仍尷尬，因手機開擴音放桌上，則兩人黏在椅上不能動，修改為晴鳥將手機拿起到一邊說，造成有錢必須起身而有不同走位變化。兩人感慨，情緒須和少年時期不同，再成熟安靜些。

※99年4月1－13日
　　針對之前問題的修正排練外，試驗大、小道具和配合走位，試服裝、化妝，顏色的組合與佈景、燈光的協調性？音樂跟排，試音樂與場景、角色的氛圍？愈來愈忙碌的工作期開始。

※99年4月14日（星期三）
　　進劇場第一次試台整排（著裝、音樂、燈光之技術跟排）
　　屏風因漆未乾，尚未進劇場定位。

【序幕】相遇I（殺手與612的相遇），演出前announce播音中，「看戲愉快」重複。廣播內容與順序再check。雨聲改fade in，加長。

【1－1】相遇II（少年與612的相遇），燈暗太快，魚的音效cue點延後。

【2－1】《小王子》I（橘色圍巾），無音樂，可考慮不用音樂。

【2－2】《小王子》II（612的名字），桌燈放置處再考慮。四人表演的時間感（timing）仍慢。Rap時，晴鳥勿敲地板太大聲，以免影響觀眾聽覺。

【2－3】相遇III（作家與殺手的相遇），作家眼神要銳利些不要躲殺手。殺手的殺手停頓poses再多一些、自覺性明顯些，太早掉刀。Pink Floyd歌太晚進，再加長些。

【3－1】相處I（少年的從前與未來），節奏太慢、且落詞。零嘴應試真的了。砸燈時，晴鳥三人走太慢。雨聲後，Deep Purple音樂fade in，不要用cut in。

【3－2】相處II（殺手的抉擇），殺手的殺手信紙拋高些。

【4－1】分離I（612不見了），電視廣播音效須盡快修正。

【4－2】葬禮I（告別少年），獨白音樂太短，加長。晴鳥說話時走眾人前面，勿繞後方。

【4－3】葬禮II（作家已死），612先看告示板，再看相框。

【5－1】〈流光似水〉II（長大後的少年），顏哲的沙漠音樂fade in。

【5－2】分離II（晴鳥的秘密），音樂再check，○衍找的冰島音樂不合，因為此劇非冰島故事，而是台灣的，冰島音樂地域性風格太強，雖然很柔美但不合劇本風格。

【尾聲】〈流光似水〉III（國外寄來的包裹），音樂不合，再找。

※99年4月16日（星期五）

第二次試台整排（著裝、試妝及音樂、燈光技術跟排）

屏風太大、太高，底座過大影響道具進出，去掉一個改成三面即可。

【序幕】相遇I（殺手與612的相遇），612拿的小王子書要換大的。殺手放下收音機時注意方向，勿使收音機背面向觀眾。

【1－1】相遇II（少年與612的相遇），晴鳥說：「這一汪海藍多美

呀！」手勿放太快。海洋館的屏風後加藍色燈光，增加水族箱氛圍。

【1－3】母與子（愛的小手），晴母的披肩加別針。晴母等晴鳥說到：「你就是太孤單……」再假哭。

【2－1】《小王子》I（橘色圍巾），612勿忘此場有戴帽子。

【2－2】《小王子》II（612的名字），四段故事第一段走位先退走再繞少年後面。612碎碎唸：「怎麼辦？」時，全部迅速停格。唱「瑪莉有隻小綿羊」時，四人快速就位。

【2－3】相遇III（作家與殺手的相遇），此場中間，殺手說：「我還是得結束你」時，殺手的殺手停頓。

【3－1】相處I（少年的從前與未來），看照片節奏太慢。三人去補考下雨前先閃燈，以示閃電。

【4－1】分離I（612不見了），錄影帶倒帶音效盡快錄製。

【4－3】葬禮II（作家已死），殺手的殺手在畫畫時，仍要適時聽看作家殺手的對白。

【5－1】〈流光似水〉II（長大後的少年），顏哲在沙漠（右舞台）的景不夠自然，拿掉地布。右舞台四個屏風太擠，不易進出佈景道具，且影響走位，拿掉一個。

【尾聲】〈流光似水〉III（國外寄來的包裹），晴母十年後服裝，再找。

※99年4月19日（星期一）

回排練教室，修戲。加強場與場之間緊密與節奏感，每個角色於場與場之間情緒的連結和場景的時間感掌控，勿使戲的強度無故轉弱。

※99年4月20日（星期二）

進劇場技術排練。

舞台組換景太慢，應多練習。

【2－2】《小王子》II（612的名字），四人唱歌給612聽時，看到綿羊再由拉比示意唱「瑪莉有隻小綿羊」。晴鳥的小型麥克風（mini mic）貼右頰，因他大多向右方，貼右頰減少曝光。

【2−3】相遇III（作家與殺手的相遇），作家光區往前些，讓他與殺手光區較明顯區分開來。

原則上，技術性問題不大，多練習則可克服。

※99年4月21日（星期三）

下午（技術淨排）

【1−2】〈流光似水〉I（筆友的信函），殺手的殺手使用道具改成燭盤和蠟燭，因為自排戲以來少用真花，未見其發揮插花才藝，改以燭光卻可符合〝光〞的意境，加上和殺手兩人喝著透明杯中的水，還算貼切。

原則上，每場背景音樂越過（cross）至下一場，或該場燈暗後，下一場音樂即先進（尤其【5−1】〈流光似水〉II到【5−2】分離II）

【尾聲】晴鳥房間更亂一些，象徵其未改的個性，以及晴母看不下去欲幫其整理又放棄，乾脆弄更亂的情景，凸顯母子相同性格的趣味。

※99年4月21日（星期三）

晚上（技術淨排）

天幕後方兩條黑繩須處理。舞台右後上方燈紙未貼牢，被冷氣風吹得炸響須處理。殺手應穿黑襪。拉比穿白襪。注意燈光全暗後，演員和技術人員才可進出舞台。每一場換景音樂cue準確。

【序幕】相遇I轉【1-1】相遇II，音樂先下再暗燈。

【1−1】相遇II（少年與612的相遇），晴鳥打顏哲和有錢肚子有點假。顏哲被打發出聲音應可再大些。612注意聲音勿過小。

【1−3】母與子（愛的小手），晴母生氣時兩手像鷹爪，可保留。晴鳥站起後整理衣服勿太明顯，否則太跳出角色。

【2−2】《小王子》II（612的名字），唱Rap時加閃燈可，以示此時非寫實景況。

【2−3】相遇III（作家與殺手的相遇），末尾殺手的殺手掉刀時音樂即下。

【4−2】葬禮I（告別少年），四人下場前勿停太久。

【4－3】葬禮II（作家已死），作家說：「而我殺了他！」勿用手指指向告示板。殺手的殺手在畫畫時，注意坐姿。

【5－1】〈流光似水〉II（長大後的少年），晴鳥、有錢接到拉比電話不夠興奮。兩人提到少年的過往，有錢唱「青春小鳥」時音樂fade in。顏哲此場記得要戴橘色圍巾。

【尾聲】〈流光似水〉III（國外寄來的包裹），晴鳥看圍巾、看燈、看前方觀眾，音樂勿過早拉下。

※99年4月22日（星期四）

錄影彩排

Announce播音後，612再上台stand by。

【序幕】相遇I，燈仍太快暗。

【1－1】相遇II 轉【1－2】〈流光似水〉I，換場音樂再早3秒進。

【1－2】〈流光似水〉I，演員早點進，勿耽誤換場時間、拖慢節奏。在此場末端殺手的殺手吹熄蠟燭並配合作家說到：「……徹底死亡了！」。

【2－2】《小王子》II（612的名字），晴鳥說話加快。

【2－3】相遇III（作家與殺手的相遇），殺手們皆擦黑色指甲油、戴幾枚酷炫的銀戒指。殺手妝加暗影，以示其日夜顛倒的精神狀態。

【3－1】相處I（少年的從前與未來），四人說願望時節奏加快些，勿太慢。

【3－2】相處II（殺手的抉擇），燈暗前音樂即下，勿拖久。

【4－3】葬禮II 轉，【5－1】〈流光似水〉II，音樂先下，再暗燈。

【尾聲】〈流光似水〉III（國外寄來的包裹），砸燈音效不夠大聲。

※99年4月23日（星期五）14：30

正式彩排

【1－1】相遇II，魟魚景掛太低。晴鳥說魟魚跟拉比很像時，拉比轉身錯誤（應右轉）。晴鳥打有錢、顏哲後，要得意。有錢動作注意，勿擋住臉。

【1－2】〈流光似水〉I，作家寓所燈太亮，cue是否跳掉？check。三片

屏風應立於右舞臺中間的兩旁。

【1-3】母與子，晴母打晴鳥節奏、默契減弱，應再多練習。

【2-1】《小王子》I，作家說故事之間，綿羊勿忘做和玫瑰花吵架狀。

【2-2】《小王子》II，當612說綿羊：「我還是很愛牠」時，綿羊記得表現不好意思狀。當說到砸燈時，別讓節奏慢下來。

※99年4月23日（星期五）19：30

首演

演員在幾天來忙碌的整排、技排、彩排後，終於面對觀眾了！興奮、緊張的心情不是演員僅有的專利，連機器也有狀況，因為戲才開始燈光執行的電腦cue就跳掉了，還好即時補回。舞監應注意演員服裝問題隨時告知後台協助處理。

【序幕】相遇I，殺手在轉收音機音效時，應停住，假裝在調頻道。

【1-2】〈流光似水〉I，燈亮太早。

【2-3】相遇III（作家與殺手的相遇），作家拖鞋聲太大。

【3-1】相處I（少年的從前與未來），四人說願望節奏不錯。

【尾聲】〈流光似水〉III（國外寄來的包裏），晴鳥媽媽一喊完漏水，謝幕音樂即刻進，並拉高，以加強謝幕氣氛。

演員今天狀況還算不錯，僅部份演員聲音稍低或小，應做好暖身和暖聲。

※原定演出4場，加演1場共5場。由於是高三學生，演出經驗更少，筆者身兼導演／老師除每場演出皆到場看戲給筆記，一方面學生心情較能安定，另一方面可逐次演出修正。雖然後續的演出筆記愈來愈少，代表學生愈來愈進步，仍留下紀錄以供參考。

※99年4月24日（星期六）14：30下午場演出

開演前場燈應稍亮，以利觀眾閱讀節目單，正式開演前再轉為藍燈。

【序幕】相遇I，下雨聲太小。

【2-3】相遇III（作家與殺手的相遇），殺手說：「我還是得結束你」

時，作家應發出冷笑。

【3－1】相處I（少年的從前與未來），景set好，但燈太慢亮。剪貼簿因已用十多年，封面應再髒舊些。

謝幕時，演員、工作人員走太慢。給學生notes愈來愈少，漸入佳境。

※99年4月24日（星期六）19：30晚上場演出

景換完，演員早點stand by，以免拖慢節奏。

【2－1】《小王子》I（橘色圍巾），612有點太兇。

【2－3】相遇III（作家與殺手的相遇），燈太慢亮。

【3－1】相處I（少年的從前與未來），晴鳥丟剪貼簿太兇。補考躲雨時，聊天勿亂加詞離題。晴鳥三人走位超過中間（center），躲雨動作則變的距離太短。

【5－1】〈流光似水〉II（長大後的少年），晴鳥問有錢：「為什麼不賣《小王子》」不是懷疑而是明知故問。

【尾聲】〈流光似水〉III（國外寄來的包裹），晴鳥眼睛視線要平穩，勿亂掃射、無焦點。

也許連演兩場演員太累、疲憊，狀況稍差。請演員早點休息，儲備精力，以備明日衝刺。

※99年4月25日（星期日）14：30下午場演出

【序幕】相遇I，廣播慢出，應注意timing。

【1－1】相遇II，晴鳥打兩人肚子timing稍慢，不自然。魚的音效太慢、太小聲。

【1－2】〈流光似水〉I，殺手勿甩頭（頭髮定型不夠），非角色動作。作家說：「將作品交給大眾……」動作勿太用力。殺手的殺手太慢吹蠟燭。

【2－1】《小王子》I，612節奏太慢，是累了嗎？

【4－3】葬禮I，此場後的換景，舞台人員記得將魟魚景拿下。

【5－1】〈流光似水〉II（長大後的少年），演員落詞，應注意力集中。

【尾聲】〈流光似水〉III，晴母碎碎唸完，再放包裹。注意包裹盒蓋要稍蓋緊，勿露出圍巾。

此場演出節奏有點緩慢，可能演員有些累、注意力不夠集中。今天晚上加演場演出前，暖身要夠、導演的心靈喊話要加強。

※99年4月25日（星期日）19：30晚上場加演
此場是加演場次，也是演出最後一場。演員都很high，節奏沒問題，舞台相關技術配合也不錯，是較完整、順利的一場演出。

六、結語

編導構思部分：基本上，依據戲劇風格訂定舞台視覺之設計走向，盡量以創意出發、以精簡為目標，讓學生得以在材質、形式上多作思考，而非金錢堆置。聽覺部分，音效的設計都是學生創作錄製，音樂則因時間或經費與經驗之故，尚無法新編、創作，皆以導演指定之現成音樂剪接合成。期待未來學生得以在音樂相關課程中學習而投入音樂設計製作之可能，使技術實務更全面而完整，這是未來值得努力的方向。

編導工作實錄：有關排練前表演訓練，兩劇之訓練大致類同 （在《前》劇記錄中已描述，《赤》劇末重述），一般針對演員肢體、默契、反應、表達等訓練之，只是兩組演員年齡層次稍不同，訓練目的也較不一樣；《前》劇演員來自不同科系，重點在培養默契和統一演員不同表演模式的調整。《赤》劇除一般肢體、聲音訓練外，即興表演佔較大訓練份量，其主要目的是將學生內在「引出」與劇中角色結合，使角色因為養分來自真實的人，而呈現更真實的詮釋，（類似表演技巧的由內而外inside out）。而《前》劇最重要的訓練目的是將劇本角色導入學生的心中，讓其醞釀昇華，期待能讓學生以角色所思所想而表現出來 （類似表演技巧的由外而內 outside in）。

《前》劇：總括而言，排練時間由9月中到11月中，約兩個月時間的確過於短促。雖加長也加多排練時間，仍太過緊縮，彩排次數太少、演員來自各系，彼此熟悉度不夠，加上男主角由兩人飾演，致使其彩排機會少一半，

而首演當天下午的彩排（B cast）又非晚上首演（A cast）的男主角，對沒經驗的演員壓力沉重，也讓全體演員產生不安全感。因此首演瑕疵難免較多、狀況稍差。芭比忘詞的失誤而緊張到口齒不如原來排練時清晰。演員害怕發生和芭比相同的狀況，每個人皆為保險起見產生說話、動作與舞監下指令的速度都稍慢下來，形成節奏有點拖長。

雖然，首演狀況不夠好，但對經驗不足的學生來說，也難為了。首演當天下午的彩排B cast男主角還發生「跳場」（因場次內容太相近，演員過於緊張而跳過某一場景的演出，後由導演對照台詞決定倒回續演，才讓舞監下指令接回）事件，因此對晚上首演的演員形成莫大壓力。首演的A cast男主角自然會受到此事件影響，尤其是這麼艱澀的戲目是沒經驗的演員。

首演後，筆者覺得演員太過緊張會使角色更形僵硬，因此第二天下午場即告知演員緊張是難免的，但盡量放輕鬆自在些，就像在後期彩排時一般，不刻意、隨感覺去演。長段的台詞就照排練時所教的方式（以不同情緒分段並定出速度快慢之差異，以利演員記憶背誦）按部就班的順出來，不要刻意。結果因男主角穩定了，其他演員也較放鬆，戲劇開始有張力縮放的彈性，效果好很多，後幾場也就漸入佳境。

《赤》劇：基本上有5個月以上的排練（從場次大綱正確定案到演出）是較足夠的，且排練前有2個月演員訓練和選角、試角及試排，演員又彼此熟悉（同一班），角色和飾演者年齡、個性相近，較無適應角色問題，而故事和主題較平易近人，且大部分（偏寫實）場景已在集體創作時重複排練，使得演出自然，愈來愈平順。

肆、演出期：演出創作詮釋

演出創作詮釋分列兩個劇本：

一、《前進!?愈來愈難集中精神》導演本。包含演出劇本、舞台指示（導演調度安排之演員動作、情緒、表情及舞台道具運作、燈光音樂進出之cue點等）及場面調度說明，藉以了解導演處理劇本每一場景之主題、構圖、角色動機、氛圍塑造等創作與想法。

二、《赤子》排演本。除演出劇本、舞台指示（同導演本）外，走位設計則可清楚導演在每一場景藉演員走位詮釋劇本台詞、主題、角色動機、各場景關係等手法。

分列導演本及排演本兩種不同演出創作記錄模式，除可讓學生作為學習講解之範例外，亦可藉以提供對戲劇有興趣者不同運用參考。

《前進!?愈來愈難集中精神》導演本，將以單元區分，前後對照方式呈現導演創作詮釋的場面調度說明與劇本：

列於前面（有框線者）場面調度的創作理念、舞台畫面構圖、場景主題與氛圍等文字說明。整編後演出劇本、增潤修飾之台詞、人物動作與表情、走位提示及舞台布景、道具、燈光、音樂／音效等設計安排則列於後面。其中人物台詞為標楷體字形，其他導演調度之人物動作、表情、走位、燈光、音樂／音效等安排，則以細明體字形表述。

導演本中舞台區位及人物面向標示符號如下圖：

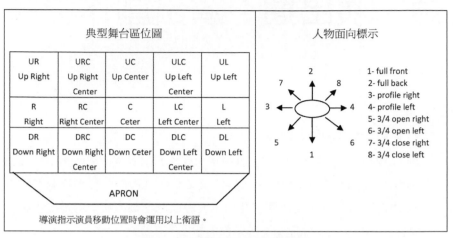

圖6　舞台區位及人物面向圖

資料來源：黃惟馨，從《老婦還鄉》到《貴婦怨》——導演的文本解析與創作詮釋，台北，秀威資訊，2010。P.141。及胡耀恆，《世界戲劇藝術欣賞—世界戲劇史》，台北，志文，1978年，頁585、754。

圖7　《前進》序幕及尾聲　舞台及門框位置示意圖　　　製圖／楊雲玉

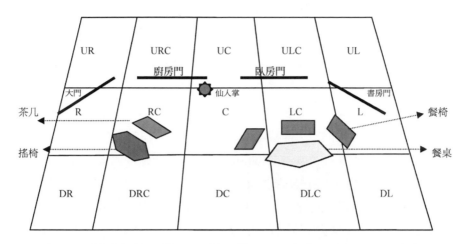

圖8　《前進》第一幕1-1至第二幕2-10舞台布景道具平面示意圖

（2-9場亂象時，布景會變動，4門片將集中平橫於RC-LC之間）

製圖／楊雲玉

一、《前進!?愈來愈難集中精神》大學生劇場

●感謝林丕先生拍攝及提供《前進》導演本中所有劇照

　　本演出的場面調度與走位方式原則上是以哈維爾〈前進〉圖像詩的循環、重複、原地打轉的意象為基礎。每個角色皆以正、反繞圓，或大、或小、或8字形的變化移動來做場面調度，象徵人們被制式思想、習慣行為、政治意識、社會規範等等利己觀念所束縛，以及似是而非、言不及意的溝通無效和長久以來人類無法突破的存在困境。

　　詳細的場面調度與走位的設計請參考下一節導演本。以下為具特殊意象的走位設計特別說明。

（一）特殊意象走位設計說明

1. 序幕與尾聲：

序幕為暗黑空曠的舞台，由上方懸吊而下的4個螢光亮彩的門框，配合大提琴獨奏之樂聲，穿著反光亮皮服裝的幾個角色如機器人蛇行穿梭於四個門框之間，不時在某些門框後做出類似機器人的非人動作或情緒，最後四個女角停在各自代表的門後，連續做出三個停頓姿態後靜止，除凸顯此四個女人與四個門的聯繫關係及劇中主角的異性關係，更象徵人類被緊箍的存在空間（存在的困境），人類被科技操縱而不自知的荒謬。

此段落刻意排除胡德華，保留主角在劇始之前的人性（或者是其自以為仍保有的人性），而其他機械性的角色即是其荒謬的人際關係的寫照。序幕結束時音樂繼續，於暗場中換景轉接至第一幕第一場，使聯結緊密，一氣呵成。

尾聲與序幕一樣是暗黑的空曠舞台，像夜裡星空的流星劃破夜空的大提琴樂音，慢慢由上方懸吊而下4個螢光門框。燈亮時，四個女角站立在各自代表的門框後靜止不動，卻只有胡德華一人以機械式蹲低行走於四個女人之間，胡德華在每個女人旁皆停下看著女角，每個女人在此時也作出最嫵媚的姿勢回應胡德華，而胡德華反倒似無法消受似的離開一個個女人。最後停至舞台中的四門之間站直不動，等待燈暗。象徵劇中主人翁被自以為是束縛而無法動彈的人際關係；被科技與機械同化而人格與精神同時崩潰，最後人性與情感亦被抹煞呈渺小而微弱的掙扎。

序幕與尾聲　舞台上方緩緩下降的4個顏色之螢光門框

2. 四個女人的特定站姿的意象:

劇中四個女角在尾聲中各自的固定姿勢,如:芭比輕轉右肩並從右肩望向胡德華的深情;Eve甜美嬌羞的將身體扭向胡德華的清純模樣;娜娜看著胡德華並對他以手吹送香吻的狐媚;傅麗絲溫柔地將髮絲撥至右肩露出左側的香頸等待胡德華親吻的癡情⋯⋯,這些都是胡德華心中每個女人的美,令他無法拒絕的美。

同時,Eve、娜娜、傅麗絲三人的這個特定站姿亦用在胡德華和每個女人的親密舉動時;代表著胡德華之激情的男性小提琴手的身影在那個女人所代表的門後出現,而與那個女人有相對關係的門後則出現該門代表女人的身影〔如前面燈光與影像(4)所述〕,隨劇情演出愈後面而愈增加愈多女人身影,且是以此特定站姿的身形。如:劇中第一次出現的是第1-9場胡德華與娜娜的親吻畫面,除小提琴外,只在後門出現傅麗絲的光影;第二次是第2-1場胡德華親傅麗絲脖子,臥室門的女人身影則只有娜娜;2-2和2-6場胡德華強吻Eve時,後門與臥室門則是傅麗絲與娜娜;最後,2-9場胡德華親吻芭比時,則大門、後門、臥房門則各自站著Eve、傅麗絲和娜娜。象徵主角外在是與現場的女人親密,而內心卻還想著別的女人,擔心著和別的女人的關係變化,其矛盾而掙扎、貪欲而無法自主的心理加速他愈來愈難集中精神之狀態。

3. 仙人掌與澆花的意象:

原劇本中與一般擺飾無異的仙人掌,本演出卻以此強調男性特徵的意象。仙人掌製作成綠色200公分(比男主角略高20-25公分)高似巨大的男性性器官,兩段式手控片形(非立體)道具,置放於舞台中後方緊貼著象徵妻子傅麗絲的黃色門旁,象徵其與妻子關係密切,卻也緊鄰著左方樓上象徵情人的紅色門。澆花的水壺也作成片形,且灑出的非液態的水,而是肥皂泡泡象徵空洞與易碎、幻滅。

演出中,在2-7場,娜娜和胡德華由臥室出來,娜娜似乎對剛才的性事不滿意而盯著仙人掌看並冷笑,以及劇末,傅麗絲下班回來時,累了一天的胡德華正好在澆花,讓人聯想仙人掌和胡德華的性能力相關。此外,胡德華只在與

胡德華與Eve相處時，會不時為下降
的仙人掌澆花

Eve交集時會頻繁澆花，象徵胡德華面對年輕肉體時對性能力的需求表徵。

　　第一幕胡德華和秘書記述「價值」時頻頻閒聊自己年輕時的風雅或問Eve對自己看法，似乎在試圖吸引Eve表現得意的自我，因而一再關注仙人掌的萎靡（下降），企圖讓其重振雄風而不斷澆花。而第二幕胡德華談的主題為「幸福」時，聊起童年回憶，似乎表現自己的純真，但語鋒一轉卻直截了當的問Eve是不是處女，更對頻頻下垂的仙人掌不悅，憤而將之高高掛直挺立，此舉打破原定體系的慣例；原定仙人掌的長相、生長速度和澆花的水與寫實不同，此處竟可將仙人掌扯高掛著，更增強荒謬之感。

　　澆花的時機配合台詞而有所考量的。如：第一幕1-4場，胡德華談到價值：「……然而這並不意味著在整個人類的歷史中，對人類而言沒有一定的共同價值……。儘管如此，有一點仍舊成立，即每個人、每個時代、每個社會團體都有自己的價值評判標準……」當他提到「……自己的價值評判標準」時，胡德華第一次澆花。第二次是在Eve重述胡德華所說「……個人價值標準往往與各種較為普遍的時代價值有某些關連」時，胡德華一邊聽一邊澆花。第三次則是在胡德華提到「由於人有各式各樣五花八門的需求，因此人將各式各樣的事物解釋為價值……」時澆花。三次澆花設定的台詞影射男人性能力是每個人、時代、社會團體都有的價值評判標準，往往與普遍的時代價值有某些關連，因為它是人類重要需求與價值之一。在1-7場，胡德華說：「……我們將健康的企圖心解釋為對特定事物真正深切的終生興

趣⋯⋯」安排此場的唯一的一次澆花，暗喻性能力不但是健康的企圖心，也是胡德華真正深切的終生興趣。1-8場因為Eve剛到，記述才開始沒有安排澆花。接下來轉到幸福的議題。

　　強吻秘書的事件僅發生在第二幕談「幸福」時，胡德華仍不斷澆花，象徵慾念和力不從心的狀態。在2-2場，僅澆一次花，胡德華說：「假使人的需求得到滿足，實際上這種需求便等同於消失⋯⋯」時，這次的澆花暗諷性能力的滿足才能解決性需求。接著他說：「⋯⋯即使基本需求都已普遍獲得滿足，人民卻不因此而感到幸福。在他們身上出現了挫折沮喪——虛無倦怠——徒勞無力等症狀⋯⋯。在這種情況下人開始渴望某些東西，但實際上他可能不需要這些東西⋯⋯」時，筆者安排胡德華說「挫折沮喪」時盯著仙人掌看；說「虛無倦怠」時站起來想去澆花卻未舉步；到說「徒勞無力」時，顯出疲憊無力，癱軟在搖椅上，無力再管仙人掌。象徵胡德華已力不從心，也順勢鋪排後續劇情中（下午）與情人幽會未能讓娜娜滿意的窘態。第2-6場，澆花三次，胡德華說：「⋯⋯幸福從一方面來說⋯⋯是某種極其反覆不定、轉瞬即逝、變化無常的東西」時第一次澆花，暗喻旺盛的性能力一如幸福，是種極其反覆、變化無常的東西。第二次澆花是胡德華問Eve是不是處女時，故意影射男人的「處女情結」。第三次澆花則是Eve重複胡德華所說：「然而因為人想要追求的各種價值可從各種不同的角度⋯⋯」，一方面將原來是胡德華所思所想的慾念轉借Eve之口說出，呈現另一人對男性追求性能力的想法的可能性，另一方面用以轉換皆是胡德華一邊澆花一邊講話的方式。

　　澆花的走位是在各場口述記錄的場面調度排完後再加入的；亦即在類似圖像詩的正、反環繞移動中再加上直線的切斷、斜切的崁入等突兀舉止，其與「價值」、「幸福」等內容毫不相干的荒謬舉動，以增加表演的荒謬性幽默。

4. 胡德華談「價值」與「幸福」的畫面:

劇中共有5場胡德華向秘書口述「價值」與「幸福」的論文,由於所述內容表面上義正嚴詞、冠冕堂皇,稍加思索後發現其所謂價值或幸福的定義模稜兩可、說了等於白說,文字上似乎蘊含社會理論哲思,骨子裡卻只是堆疊一些社會研究的關係代名詞讓文章看起來豐厚巨大⋯⋯。

劇中諷刺社會上所謂的〝菁英分子〞(劇中的社會科學家)日常或專業論述就是如此累贅而貧乏,和哈維爾嘲諷極權社會與專制政治的圖像詩一樣。因此,走位的安排也類似圖像詩的循回、反覆而原地轉圈的模式;安排胡德華不斷地繞著餐桌椅、搖椅打轉,以順、逆時鐘方式(變化動線方向性),或圓形、橢圓形(原地轉圈的不能自主狀態),偶而方形或三角形(正向思考或思想偏狹的昏亂)等動線,徘徊在Eve和仙人掌(工作夥伴或性慾對象)之間。

可笑的是,胡德華在第一幕談「價值」時即覬覦Eve的年輕肉體而蠢蠢欲動;而談「幸福」時則化慾念為行動直接強吻Eve了。除了上述仙人掌和澆花的意象外,為了突顯胡德華的貪慾和受不了誘惑,筆者甚至安排胡德華在談價值時,雖未強吻Eve卻情不自禁地走至Eve背後偷看Eve脖子,呼喚Eve且將自己的身體和臉非常逼近她,故意讓她嚇一跳。此舉正是鋪排胡德華在第二幕強吻Eve的動機,目的也在強化胡德華無法控制慾念及增強與仙人掌之間的意象。

5. 椅子座位的安排:

劇中男主角和四個女人的場面皆與餐桌有關連,除了第一次拜訪男主角的芭比博士僅坐於桌旁而未飲食之外,其他三個女人與男主角的畫面都在用餐或喝咖啡的場景中進行,似乎勾勒出在任何社會中皆有的飲食男女關係。

原劇中描述有四張餐椅分別圍繞在餐桌四邊,本演出則捨去靠觀眾那一面的餐椅,將位置留給機器〝不速客〞。而座位的分配為:正面向觀眾的椅子為主角胡德華所有,右邊屬較正向、溫婉的象徵,是太太傅麗絲的位子,年輕而涉世未深的秘書Eve偶而也坐這裡。左邊,原則上是較強勢、霸道的象徵,屬於情婦雷娜娜的座位,率性而直接的科學研究博士芭比亦選擇這個

位子。

　　舞台上右側的搖椅，一般為一家之主或交情較深的親友才會就座的主人椅。劇中除了胡德華自己之外，只有娜娜和芭比坐了搖椅。娜娜和胡德華關係匪淺，坐在該位自然可以強調自己在胡德華心中地位，而芭比首次造訪就選擇坐搖椅，表現了她的直率與霸氣。

　　另外，科學研究團隊主任林貝數度出場，卻在舞台上打轉，對胡德華邀請坐下的建議置之不理，並逕自出入胡寓各房間，帶領研究卻一心只想釣魚，其荒謬舉止令人發噱。當芭比一行人進入胡寓後，筆者並安排芭比搶先坐上搖椅，胡德華只得坐在靠搖椅最近的右餐椅進行客套式的談話，此時林貝卻走在搖椅和餐椅之間，還不時搖晃身體妨礙芭比和胡德華的對談，此安排強調成人卻仍作出這種連兒童也知道的非禮貌舉止，更顯現主任角色的荒謬性。

6. 妻子、情人表白的畫面：

　　傅麗絲與娜娜分別在第1-5場和第2-3場向胡德華訴說無法再忍受三角關係。場景都是在用餐時，兩個女人所說的台詞又幾乎相同（僅主詞有所差異），畫面的安排是胡德華坐在其座位上，傅麗絲與娜娜分別由自己的座位繞著餐桌移位，原來思考：既然台詞近乎相同是否應故意讓兩人走位一模一樣？後來一想，哈維爾有意以相同的台詞描述女人相同的心境，但她們畢竟角色的地位和思想不同，因此除了選用相同背景音樂，並安排妻子以順時鐘移位，而情婦則相反的走位，但對胡德華的出軌和敷衍態度的不信任和不耐煩，卻是以相同身體姿勢給與還擊和逼迫。

7. 愈來愈難集中精神的畫面：

　　第二幕接近結束時；即不速客嚴重故障，胡德華精神失控的狀態，角色逕自出入各門講述自己或別人的台詞一景（分為三階段），筆者作了更具意象的處理：此場的亂象以音樂與燈光強烈混亂加強視聽效果，前兩段畫面按劇本安排，無太大差異（第一段胡德華走至各門，各門出現各角色說自己的台詞。第二段胡德華第二度走向各門，各門出現各角色說別人的台詞）。第

三段時，加強角色說話與移動速度外，並加上景片移動的壓迫性視覺效果；在觀眾眼前將四面景片邊演出邊挪動，由原來位置（中後方）向前移行漸成一線，橫置於舞台中，讓所有角色以混亂對白與進出四個門之間，仙人掌亦不停升降……造成極度混亂之感。直至不速客再度發出叫聲，景片又迅速回到原位，恢復現實狀態。

2-9場　胡德華腦中產生亂象時，四景片漸漸連成一排，人物亂竄

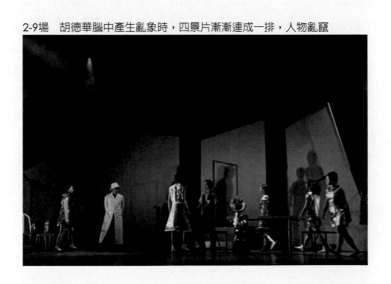

（二）《前進!?愈來愈難集中精神》演出工作人員表

製作人：林清涼

導演：楊雲玉

演出管理指導：劉培能

燈光及舞台設計指導：洪國城

影像技術指導：陳瓊珠

音響及音效指導：劉本固

服裝技術及設計指導：黃惠玲

執行製作：葉郁湘

舞台監督：張婷婷

演　　員：蘇耕立　曾俊誠　柯　葳
　　　　　蕭珮芸　邱宇婕　王芳敏
　　　　　宋京武　范順益　陣正熙

執行製作助理：莊康昕　劉　旭

導演助理：夏瑋恩　夏瑋思　林奕辰

排練助理：賴彥仰　楊皓鈞

助理舞台監督：劉威良　陳奕臻

影像設計及執行：劉　旭

燈光設計執行：張紹承

燈光技術指導：羅鈺庭

燈光設計助理：陳颯瑜　胡翊潔

燈光執行：鄭雅文　郭行衍
　　　　　甘荔蘋　何珊飴

舞台設計助理：林凱裕　林美昀

舞台技術指導：邱宇婕　李思萱

舞台技術指導助理：蔡岳庭　王禎華

舞台佈景繪製：陳勃克　林筑孏
　　　　　　　許仲文

金工製作：王思涵

舞台模型製作：陳孟琳

不速客設計製作：劉旭　賴偉佑
　　　　　　　　李思萱

舞台製作執行：曾奕翔　高德宇
　　　　　　　　蔡泊諺
　　　　　　　（舞台組所有成員）道

具管理：楊皓鈞

服裝設計執行：柯　葳　陳芃諭
　　　　　　　游婉君　鄭雅文
　　　　　　　陳　怡　王瑋立
　　　　　　　沈正文　周艾緯

服裝設計執行：徐佳禎　鄭雅文
　　　　　　　李　婕　朱玥靜
　　　　　　　陳　怡　王瑋立

配件設計執行：吳品慧　吳淑如
　　　　　　　徐佳禎　王瑋立

配件管理：吳品慧

服裝管理：陳芃諭

音響設計：賴偉佑

音效設計：王舜弘

音效設計助理：謝雅鈞　永淑璇
　　　　　　　田憶慈　林嘉柔

音響執行：潘冠宇　賴偉佑

音效執行：田憶慈　永淑璇

音效製作：王舜弘　謝雅鈞　賴偉佑
　　　　　永淑璇　潘冠宇　林嘉柔
　　　　　田憶慈　張永姍

行政宣傳：張培馨　陳　曦
　　　　　葉冠瑩　吳雅慧

攝　　影：林　丕　賴彥仰

平面設計：莊康昕　葉郁湘

（三）劇情大綱及角色人物對照表

　　故事以男人的情感心態為描繪主軸，藉一個人在十二小時內發生於生活週遭的片段，零碎地切割與倒裝、反轉、拼貼在不同的時序上，拼湊出一個幾近崩潰邊緣卻又無法控制的學者生活。

　　情節則是劇中主角面對太太與情婦的要求攤牌，不斷地敷衍搪塞，甚至希望他們自己出面解決。同時，他又無法克制自我而藉機對他的秘書毛手毛腳，希望獲得對方青睞。而當女科學家帶著一部機器「不速客」要來探勘主角的人格特質時，機器卻不斷的失誤，最後，女科學家為她的研究深感挫折沮喪時，劇中主角藉此又和女科學家開啟另一段新戀情，將自我丟入更混亂、荒謬的深淵之中。

角色人物對照表

改編後姓名	角色關係	譯本原名	捷克文原名
胡德華	社會科學家	愛德華・胡摩爾	Dr. Eduard Huml
傅麗絲	胡德華太太	芙拉絲塔・胡摩洛娃	Vlasta Humlová
雷娜娜	胡德華的情人	蕾娜塔	Renata
Eve	胡德華的秘書	布蘭卡	Blanka
芭比	科學工作者	依特卡・芭札可娃博士	Jitka Balcárková
柯阿貴	機械技術員	卡列爾・克列伯	Karel Kriebl
馬佳全	測量員	全涅克・馬霍爾卡	Čeněk Machulka
林貝	主任	貝克	Beck

（四）《前進!?愈來愈難集中精神》導演本

★場面調度說明

（開場與後列之演出劇本相同，不重述）

單元1

場景：序幕

氛圍：新世紀初起的喜悅、振奮，但有些微緊張、詭異的不安全感。

主題：描繪在未知的未來，人類窒困在機械式、科技化的框限環境中冰冷的
　　　生活，人的行為舉止僵硬而冷感，人際之間沒有情感與交集。

處理重點：1.人類被緊箍在冰冷、無感情的存在空間（存在的困境），呈現僵
　　　　　　硬、受限無法逃脫的人類困境及被科技操縱而不自知的荒謬。

　　　　　2.凸顯劇中四個女人與四個門的聯繫關係及暗示其與男主角的異
　　　　　　性關係。

　　　　　3.序幕結束時音樂繼續，於暗場中換景，轉接至第一幕第一場，
　　　　　　使聯結緊密，一氣呵成。

畫面構圖：1.黑暗空曠的舞台，由舞台R至L之間偏下方的上空，緩慢降下
　　　　　　懸吊的4個螢光亮彩的門框，以不同高低垂落靜止於舞台上，
　　　　　　由右至左為，R與RC之間為藍色、RC與C之間為黃色、C與LC
　　　　　　之間為紅色、LC與L之間為綠色（參考下圖）。

　　　　　2.配合大提琴獨奏之樂聲，穿著反光亮皮服裝的演員分別於左
　　　　　　右舞台陸續出（芭比、Eve、娜娜、傅麗絲、馬佳全、柯阿
　　　　　　貴），如機器人動作蛇行穿梭於四個門框之間（保持舞台上有
　　　　　　2-3人，以免畫面單調）。

　　　　　3.演員不時在四個門框後面，full front，做出類似機器人的非人
　　　　　　之情緒或動作。

　　　　　4.最後四個女角停在各自代表的門後（由右至左依序為藍色
　　　　　　Eve、黃色傅麗絲、紅色娜娜、綠色芭比），連續做出三個停
　　　　　　頓姿態後靜止。

<center>◎演出劇本（含舞台指示）</center>

開場

△暖場音樂結束。

△場燈暗。

△開場影像出。內容為破舊機器、零件和扭曲的人物作為諷刺人崇拜科技的
　荒謬。播畢。

△影像收。

△序幕音樂fade in。

<div style="border:1px solid;">

序幕

人物：芭　比、Eve、雷娜娜、傅麗絲、馬佳全、柯阿貴

</div>

單元1

△燈亮。

△淨空的舞台上方，緩緩垂降四個門框。由右至左，第1為藍色，第2為黃
　色，第3為紅色，第4為綠色。

（演員陸續出，以機械式、高低行走於四門之間，並不時於門框後做定格姿
勢。最後四個女角於四門框後站定，做3個定格姿勢。）

△燈暗。換景。

△序幕音樂fade out。

<div style="text-align:right;">序幕　四個女人停頓姿態之一</div>

★場面調度說明

單元2

場景：第一幕　1-1

氛圍：平靜而有點單調。

主題：傅麗絲和胡德華平淡無趣的夫妻生活樣貌。於早餐對話中透露傅麗絲要胡德華和另一人解決某事。

處理重點：1. 傅麗絲一如往常安排早餐，安置妥當後對臥室喊胡德華下樓吃飯。傅麗絲於此景的心不在焉與最末一景的開心、期待地擺餐具，心情反差較大，以堆疊劇終所暗示循環不變的生活困境。

2. 胡德華下樓時腿軟了一下，顯示未恢復體力及精神。傅麗絲瞄了一眼似乎有點無奈，透露出他們夫妻生活不甚甜蜜。「軟腿」是導演刻意安排的動作，與後來運用道具「仙人掌」的暗喻有緊密的關聯，暗示雄性象徵的衰頹。

3. 早餐中，兩人的互動平淡，沒有太多交集。傅麗絲打開話題問胡德華處理的事，胡德華搪塞推拖並以「有無蜂蜜」來打斷話題。結果如她所料；和以前一樣沒有什麼進展。

4. 生活起居皆依賴妻子的胡德華，在廚房內找不到蜂蜜，更加深傅麗絲的無奈。此處故意安排傅麗絲對胡德華的不滿，以對照劇末傅麗絲做晚餐前的貼心與溫柔。

畫面構圖：1. 時鐘影像顯示時空為07：30。傅麗絲由廚房門出來（位於URC下方，黃色門），走至餐桌旁（位於LC和C之間），3/4 open left，面無表情地擺放餐具。之後坐在餐桌右邊的餐椅，倒茶，3/4 open left。

2. 胡德華由臥房門出來（位於UC和ULC的下方，紅色門），走至餐桌，坐在正後方餐椅準備吃早餐，full front。

3. 胡德華起身散慢地走進廚房去拿蜂蜜，傅麗絲表現出無效溝通的無奈。

4. 傅麗絲些微生氣，重重放下餐巾，起身走進廚房門。

◎演出劇本（含舞台指示）

第一幕

> **1-1　時間：7:30**
>
> 人物：胡德華、傅麗絲

單元2

△影像時間：07:30

（幕啟。舞台上是胡德華的公寓，陳設融合了客廳和大廳的感覺：左邊是樓梯，樓梯的盡頭是臥室的門：樓下有三道門：左邊的門通往書房，後門通往廚房、浴室等，右邊的門則為公寓門口，通往走廊，門上附有窺孔。舞台後方有一面鏡子及一株仙人掌。舞台前方擺了一張餐桌及三張椅子。右邊有張搖椅，椅旁有一張擺著電話的小桌子。幕起時，舞台上空無一人，後門開著，稍後胡太太身穿洋裝、圍著圍裙從後門走進來，手上端著托盤，裡面有兩人份的早餐：兩個杯子、盤子、刀叉、餐巾及麵包、茶壺、奶油。她把東西都擺到桌上，同時朝著臥室大喊———）

傅麗絲　吃早餐了！（態度平常就像例行公事沒有多餘的情緒）

（傅麗絲東西都擺好後，她把茶倒進杯子，然後坐下來開始吃早餐。此時臥室的門慢慢打開，胡德華走了出來。他衣衫不整、一頭亂髮，顯然剛從床上爬起來。胡德華打著哈欠動作緩慢地下樓，突然軟腿拐了一下腳，在傅麗絲旁邊坐下，把餐巾鋪在大腿上，也開始吃早餐。一陣沉默之後，傅麗絲終於開口。）

　　　　怎麼樣？

胡德華　（尋找桌上有無蜂蜜，並用轉移話題的態度問）有沒有蜂蜜？

傅麗絲　又是沒什麼進展，對不對？

胡德華　行不通（敷衍的回答）。

傅麗絲　為什麼行不通（停下動作）？

胡德華　氣氛不對。

傅麗絲　你們幹什麼去了？

胡德華　去看恐怖片。

傅麗絲　虧你想的到！（停頓，鋪餐巾在大腿後開始吃早餐）那然後呢？

胡德華　她講的都是一些開心的事跟笑話，不適合談這件事。有沒有蜂蜜？

（胡德華看著傅麗絲，示意要麗絲拿蜂蜜）

傅麗絲　那就把話題帶到正事上啊——這樣也行不通嗎（把倒茶到杯子裡）？

胡德華　這個我試過了。可是她每次都講個笑話又把我的話給打斷。

　　　　　她就是想找樂子尋開心，我拿她一點辦法也沒有。

（傅麗絲想開口卻被打斷）

　　　　　有沒有蜂蜜？

傅麗絲　在櫃子裡。（傅麗絲沒有怒氣，心裡感覺到溝通的無效）

（胡德華把餐巾擱到一邊，站起來懶洋洋地走出後門，同時讓門開著。停頓。）

胡德華　（聲音從幕後傳來）不在這兒——

傅麗絲　（朝著門後喊）在上面那一格——

（稍長的停頓。）

胡德華　（聲音從幕後傳來）在哪裡阿？

傅麗絲　（嘆氣）我的天阿！

（她連忙站起來衝出後門到胡德華那裏。聲音從幕後傳來。）

　　　　　那這是什麼？

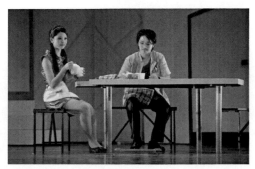

傅麗絲和胡德華在燦爛的晨光中吃早餐，
傅麗絲要胡德華和另一人解決某事

<div align="center">★場面調度說明</div>

單元3

場景：第一幕　1-2

氛圍：有點甜蜜又稍稍有點緊張感。

主題：胡德華和雷娜娜在胡家偷情後的下午，娜娜正要離開卻碰巧遇到到社
　　　會科學研究組織來訪。胡德華趁研究員在書房組裝機器時，匆匆送走
　　　娜娜。之後，和研究團隊聊起他們的探測方式。

處理重點：1.胡德華由書房門出來（位於L綠色門），起先神色正常，等關
　　　　　　上書房門後緊張的貼著門聽門內動靜，再躡手躡腳快速的跑至
　　　　　　後門，此處顯示出胡德華和娜娜非比尋常的親密關係。

　　　　　2.探測機器人Puzuk在原劇本中為有長電線之大型計算機，在演
　　　　　　出時改為未來時空並將插電的設備和動作取消。

　　　　　3.此處須先營造研究團隊的專業感，讓觀眾對此團隊產生好奇。
　　　　　　另，藉芭比講述探測機器Puzuk的研究程式以突顯研究團隊的
　　　　　　高科技形象並產生期待。

畫面構圖：1.時鐘影像顯示時空已轉至15：25。

　　　　　2.胡德華由書房門出來（位於L綠色門），再快速的跑至後門
　　　　　　（廚房門，位於URC下方黃色門），3/4 open left，開門叫娜娜。

　　　　　3.娜娜由廚房門出來和胡德華親臉道別，由大門（位於R藍色
　　　　　　門）離開。

　　　　　4.胡德華關上大門後，書房門打開，芭比拿著鍵盤和柯阿貴抬著
　　　　　　Puzuk出來。胡德華由R走弧線型至L。

　　　　　5.柯阿貴將Puzuk放在餐桌前地上，full front，然後坐在餐桌右邊
　　　　　　椅子上，3/4 open left。芭比則坐在搖椅子上，3/4 open left。

　　　　　6.胡德華由書房門前走至餐桌左邊，3/4 open right，和芭比聊起Puzuk
　　　　　　的探測程式。芭比起身走至C和IDC之間回答胡德華的問題。

　　　　　7.當胡德華覺得機器替人辦事很有趣時，走向餐桌後方椅子坐
　　　　　　下，full front。芭比也交錯走至餐桌前方，3/4 open left。

◎演出劇本（含舞台指示）

> **1-2　時間：15:25**
> 人物：胡德華、雷娜娜、柯阿貴、芭　比、馬佳全

單元3

△影像時間：15:25

（片刻後，左邊的門慢慢打開，胡德華悄悄走進來——他背對房間，企圖不讓人注意自己正要離開：他儀容整齊，小心翼翼地闔上門，然後踮著腳尖奔向後門，開門輕聲向門外喊。）

胡德華　過來（先看左門再看右門窺孔）！

（雷娜娜身穿大衣出現在後門，胡德華牽著她的手，匆匆忙忙把她帶到右邊的門。他小心環顧四周，然後親一下她的臉——輕聲說道。）

　　　　拜，小寶貝（嘴巴溫柔心裡著急地親一下娜娜臉頰）！

雷娜娜　（慢斯條理，輕聲說）拜！可別忘了哦！

（胡德華從窺孔往外看，然後悄悄打開右邊的門，把雷娜娜送出門。他連忙關上門，再慢慢大步踱向左邊的門。他輕輕打開門，用手扶著。緊接著芭比和柯阿貴身穿工作袍，一起小心翼翼地將「不速客」（Puzuk）搬進來。不速客是一部結構複雜的機器，外觀類似半截機器人；有鍵盤，各式各樣的按鈕，一個紅色燈泡和一個綠色燈泡，小型喇叭。芭比和柯阿貴小心將不速客放到桌旁地上，胡德華關上門。芭比在搖椅上坐了下來。柯阿貴坐在桌邊，操弄著不速客。胡德華也坐了下來，好奇地打量著不速客。）

胡德華　這就是那個囉？（看著不速客與柯阿貴打字）

芭　比　喜歡嗎？

胡德華　還不錯——我可以請教一下這訪談工作要如何進行嗎？

芭　比　我們手邊有一些您的基本資料，我們會先把這些數據資料輸入，由

他來處理，現在他會根據這些資料向您提出第一個問題。您就照實回答，他會處理——就是由馬佳全先生（左右看不到馬佳全）測量出一些和您生活環境相關的資料，他再把這些資料和您的回答加以彙整——然後他會再對您提出下一個問題。就這樣不斷重複相同的步驟，一直到他取得的資訊總和連貫成一個完整的體系為止。

胡德華　還真好玩——有點像是為各位辦事（稍有猜測、諷刺語氣）——

芭　比　在某個階段是這樣子沒錯——

胡德華　當然，就是在某個特定階段——

芭比和柯阿貴將探測機器Puzuk搬進來

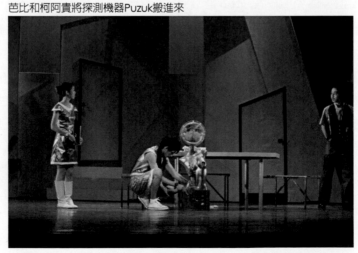

★場面調度說明

單元4

場景：第一幕1-2

氛圍：上揚而帶一點興奮的期待感。

主題：研究團隊開始探測胡德華。被看似呆傻怪異的馬佳全打斷。第二次開始時，機器似乎故障。

處理重點：1. 在探測訪問時，芭比訪問紀錄前大喊「保持安靜」的動作設計，異於常人、類似舞蹈的大動作，重複數次後再姿勢停頓。全劇共7次的「保持安靜」的動作須不同的怪異但討人喜歡且愈來愈複雜的設計。胡德華將顯得驚奇的望著她，情緒與表情一再堆疊疑惑，但都以尊重專業而盡力配合。本場為第1次芭比動作設計。

2. 此時是馬佳全第一次出現，以詭異又有點好笑的音樂突顯他的舉止。他數樓梯測量僅表現一點點怪異、傻傻的即可，以利後面出場時可以層疊提高詭異的感覺。

畫面構圖：1. 柯阿貴不停操作機器又搔頭、晃腦，作奇怪狀。

2. 芭比走向柯阿貴站在他身後，profile left，問他機器是不是出問題。

3. 芭比走向C和DC之間，雙手晃動劃圓圈數次後靜止，然後大喊「保持安靜」。柯阿貴不停操作機器。

4. 馬佳全從臥室門出來，站在門前數樓梯（樓梯3階，每階高約25cm），時而profile right，時而profile left，緩慢的邊數邊下樓。

5. 所有人焦點都在馬佳全身上。直至馬佳全懶散的走入書房門（L，綠色門）。

◎演出劇本（含舞台指示）

單元4

（柯阿貴很頭痛的樣子不斷操作著不速客，比方在鍵盤上打打字，看看Puzuk
等諸如此類的動作。芭比盯著他看。胡德華疑惑的看著芭比及柯阿貴對
話。）

芭　比　有什麼不對嗎？　柯阿貴先生？

柯阿貴　（若無其事）他之前有一點凍壞了，所以我就跟馬佳全先生搓了一
　　　　下他的配電盤，讓他熱熱身，恢復最佳狀態。

芭　比　那電焊條呢（看著不速客）？

柯阿貴　加熱情形正常。我們可以開始了——

芭　比　好。那您記下來：（口述）胡德華，SA太空紀元08年生——訪談開始時
　　　　間：十五點二十五分——問題一（做出奇怪的姿勢並大喊）請保持安靜！

（柯阿貴敲打鍵盤，將資料輸入，然後大力的按下其中一個按鈕。不速客的
喇叭微弱地嗡嗡作響，柯阿貴注意看錶，全體皆屏息以待。）

△馬佳全音樂fade in。

（此時臥室的門打開，馬佳全穿著工作袍、耳邊夾著鉛筆出現。柯阿貴隨即
再按下按鈕，叫聲停止。馬佳全旁若無人，順著樓梯慢慢往下走，停下來，
數著階梯，然後從口袋裡掏出一張又髒又皺的紙片，寫下測得的數據。紀錄
好之後，慢吞吞地走向柯阿貴，將紙片交給他。）

柯阿貴　謝啦！阿全——

（柯阿貴把紙攤在桌上，用手撫平，接著再把紙插入不速客，馬佳全慢吞吞
地走出左邊的門。）

△馬佳全音樂fade out。

芭　比　那我們可以開始了嗎？

柯阿貴　可以了。

芭　比　（做出奇怪的姿勢並大喊）請保持安靜！

（柯阿貴再轉動操作柄，按下按鈕，不速客再度嗡嗡作響。柯阿貴再仔細看
錶，全體屏息以待。過了一會兒，不速客的紅燈亮起。）

　　　　紅燈（看著不速客）！

（柯阿貴隨即按下按鈕，轉動操作柄，燈滅，叫聲停止。尷尬的停頓。）

溫度過高，你們把他給搓過頭了——

柯阿貴　我們搓得恰到好處，可能是啟動器卡住了。

芭比訪問紀錄前大喊「保持安靜」的動作設計

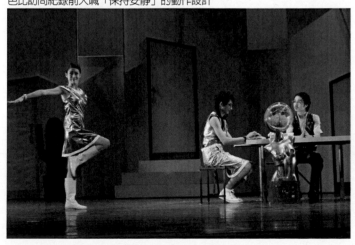

<center>★場面調度說明</center>

單元5

場景：第一幕1-2

氛圍：轉為失望而企圖振作、等待中有一點生疏、尷尬的感覺。

主題：研究團隊的機器故障必須將它放入冰箱。等待機器恢復的時間開始
　　　閒聊，但充斥著找不到話題的尷尬。芭比後來問柯阿貴可否電擊
　　　Puzuk，柯阿貴卻回答Puzuk會思想錯亂，讓胡德華更顯訝異。

處理重點：1. 在探測機器Puzuk無法運作時，些微透露研究團隊怪異的舉
　　　　　　止。胡德華也開始對科技人員和機器感到一些狐疑。

　　　　　2. 三人找不到話題的尷尬以音樂和動作強調，表現出科技人員舉
　　　　　　止反常的荒謬感。

　　　　　3. 三人有一搭沒一搭的聊天，中間不時尷尬停頓。此時營造出科
　　　　　　技人員對人際關係的建立生疏而不自然。話題單調而貧乏，與
　　　　　　其科技專業形像形成極大反差。

畫面構圖：1. 機器故障必須冰入冰箱。胡德華走在前面打開廚房門，柯阿貴
　　　　　　抬著Puzuk，芭比拿著鍵盤跟在後面，三人陸續進入廚房門。

　　　　　2. 三人陸續再從廚房門出來，走回餐桌，胡德華坐在餐桌正後方
　　　　　　椅子上，full front。芭比坐左邊椅子，3/4 open right。柯阿貴坐
　　　　　　右邊椅子，3/4 open left。三人維持一個正三角形的均衡。

　　　　　3. 第一次尷尬停頓，芭比看胡德華，胡德華看芭比，胡德華看柯
　　　　　　阿貴，柯阿貴看胡德華，柯阿貴看芭比，最後看觀眾。

　　　　　4. 第二次尷尬停頓，三人假笑，胡、芭、柯三人看觀眾兩秒。

　　　　　5. 第三次尷尬停頓，柯阿貴芭比對看，柯阿貴芭比看胡德華，三
　　　　　　人假笑。

　　　　　6. 尷尬停頓的時間感須準確，動作須乾淨俐落，才顯現荒謬感。

◎演出劇本（含舞台指示）

單元5

芭　比　那接下來該怎麼辦？

柯阿貴　他要稍微冷卻一下。（對胡德華說）你們家有冰箱嗎？

胡德華　有，（心裡有點疑惑）在廚房裡——

（胡德華打開後門，柯阿貴和芭比一起把不速客搬出去。胡德華跟在他們後面。停頓。）

　　　　　（聲音從幕後傳來）擺得進去嗎？

柯阿貴　（聲音從幕後傳來）我可以把牛奶先拿出來一下嗎？

胡德華　（聲音從幕後傳來）可以可以——

（一會兒之後，所有的人又從後門走回來，芭比走在最前面，柯阿貴中間，胡德華跟在最後面，慢吞吞地走向桌子，坐回座位等著。稍長而凝重的停頓。）

芭　比　可別讓他冷過頭了——

柯阿貴　反正等到他覺得冷了，他自己會出聲的！

芭　比　但願如此——

△停頓音樂cut in。

（芭比看胡德華，胡德華看芭比，胡德華看柯阿貴，柯阿貴看胡德華，柯阿貴看芭比，最後看觀眾。）

△停頓音樂fade out。

柯阿貴　（終於找到話題的興奮感，對胡德華說）您喜歡吃水果是吧？

胡德華　（虛假地）您怎麼知道？

柯阿貴　我在廚房看到你們儲藏的食物——

胡德華　家母住在鄉下，所以有時候會送來給我們——

柯阿貴　還真是方便——

△停頓音樂cut in。

（三人假笑，胡、芭、柯三人看觀眾兩秒。）

△停頓音樂fade out。

芭　比　（對柯阿貴說）要不要給他來個電擊呢？

柯阿貴　最好不要，不然他都會思想錯亂。而且這樣電容器也會出毛病的
——

△停頓音樂cut in。

（柯阿貴芭比對看，柯阿貴芭比看胡德華，三人假笑。）

△停頓音樂fade out。

　　　（對胡德華說）您是從鄉下來的阿？

探測機器Puzuk放入冰箱後，三人不斷地尷尬的笑和找話題

★場面調度說明

單元6

場景：第一幕1-2

氛圍：生疏、尷尬，企圖振奮卻疲軟無力之感。

主題：三人持續找話題的尷尬。最後胡德華問起Puzuk的調查問題與目的，芭比開始振奮得意的告知胡德華，此調查是針對他所作的全面性綜合調查。突然Puzuk發出叫聲，三人中斷談話匆忙地跑進廚房。

處理重點：1. 三人找話題的尷尬仍以音樂和設計不同停頓動作強調，胡德華看著芭比、柯阿貴表現出舉止反常的荒謬而感到不解。

2. 當胡德華不耐尷尬，問起Puzuk的調查問題與目的時，芭比得意的回答，此調查是針對胡德華各人所作的調查。胡德華雖然訝意調查是完全針對他，但他覺得因為自己身分重要之故，未疑有他。

3. 突然Puzuk發出像人在哀嚎的奇怪又可笑叫聲，三人中斷談話跑進廚房。胡德華對機器發出奇怪的人聲，表現得愈來愈訝異。

畫面構圖：1. 三人仍然持續無聊的話題，中間仍不時尷尬停頓。

2. 第四次尷尬停頓，芭比誇張的笑，胡德華和柯阿貴錯愕的看芭比，芭比卻嚴肅的看觀眾。

3. 第五次尷尬停頓，芭比看胡德華，胡德華看芭比，胡德華看柯阿貴，柯阿貴看胡德華，柯阿貴看芭比，最後看觀眾。

4. 胡德華問起Puzuk調查目的時，起身走至C，3/4 open left，再轉身走至DL，看著芭比。

5. 芭比回答此調查是針對胡德華時，亦起身表示尊重，3/4 open right。

6. Puzuk發出叫聲，三人中斷談話跑進廚房，胡德華狐疑的跟在最後面。

◎演出劇本（含舞台指示）

單元6

胡德華　對。

柯阿貴　是在山上嗎？

胡德華　（虛假地）您怎麼知道？

柯阿貴　就是令堂送來的李子，（轉身面向觀眾）只有海拔比較高的地方才有。

胡德華　對，這些是高山李沒錯。

△停頓音樂cut in。

（芭比誇張的笑，胡德華和柯阿貴錯愕的看芭比，芭比卻嚴肅的看觀眾。）

△停頓音樂fade out。

芭　比　（對柯阿貴說）您上回什麼時候幫他上潤滑油的？

柯阿貴　前天。

芭　比　是前天嗎？

柯阿貴　對。

△停頓音樂cut in。

（芭比看胡德華，胡德華看芭比，胡德華看柯阿貴，柯阿貴看胡德華，柯阿貴看芭比，最後看觀眾。）

△停頓音樂fade out。

胡德華　（對芭比說）我可以請教一下嗎？

芭　比　當然可以——

胡德華　那機器要問我的問題——

芭　比　是Puzuk——

胡德華　是，Puzuk——那些問題有什麼具體的調查目的嗎？

芭　比　您的意思是？

胡德華　我感興趣的是，（起身）有沒有牽涉到特定的具體案例，跟我的訪談內容會有關——還是說這只是（轉向芭比）——這樣子說好了（快走）——全面性的綜合調查——是什麼防範性質的清查措施——

芭　比　為什麼要分開來對照比較呢？（起身）我們的調查就是因為牽涉到具體案例，所以才會全面綜合——

胡德華　好！好！那您可以告訴我這是針對誰嗎？

芭　比　針對誰？（指向胡德華）就是針對您啊！

胡摩爾　針對我！

△此時幕後突然傳來不速客的叫聲。

柯阿貴　我就說吧！現在他覺得冷了！

（芭比和柯阿貴連忙站起來跑出後門，胡德華跟在他們後面。）

柯阿貴：「就是令堂送來的李子，（轉身面向觀眾）只有海拔比較高的地方才有。」

★場面調度說明

單元7

場景：第一幕　1-3

氛圍：溫馨但有點不太尋常的甜蜜。

主題：雷娜娜利用和胡德華一起用餐時間，繼續聊到未完的話題；要胡德華解決和他已住了十年的女人之關係。從胡德華的談話聽起來似有困難，讓娜娜想確定胡德華是愛她的。

處理重點：1.從雷娜娜擺放餐具的模樣，讓人猜想她和胡德華似乎常在一起用餐。

2.談話間透露胡德華和女人的關係似乎有點複雜。兩人互動較1-1場（胡德華和傅麗絲早餐）要好得多，顯示胡德華較重視娜娜。但他的談話間不時觀察娜娜的反應，因此仍可聽出是推拖之詞。

3.胡德華的推託之詞，讓娜娜覺得還算合理、合邏輯，娜娜不得不承認這件事不會太容易達成。

4.胡德華一再推拖、轉移話題，一下倒啤酒，一下加芥末醬，只想避開娜娜的追問。此時，讓人感覺還算體貼別人感受的人，卻不知道現在身邊和自己用餐的女人不喜歡芥末。以此突顯胡德華的心口不一的虛假。

5.胡德華獻殷勤不成（錯記娜娜喜歡芥末），娜娜要胡德華口頭示愛。

畫面構圖：1.時鐘影像顯示時空已轉至13：00。接續上一場，胡德華尚未進入廚房，停在廚房門口，3/4 close right。

2.娜娜端著餐盤由廚房進入，胡德華跟著到餐桌幫忙擺餐具。娜娜站在C，3/4 open left，胡德華站在LC，full front。

3.兩人坐下用餐，娜娜坐在左邊，3/4 open right。胡德華仍坐在主位——餐桌正後方椅子，full front。

◎演出劇本（含舞台指示）

1-3　時間：13:00

人物：胡德華、雷娜娜

單元7

△影像時間：13:00

（胡德華還沒來得及離開，雷娜娜圍著傅麗絲的圍裙，手上端著托盤從後門進來，胡德華幫忙關門，慢慢走回位置，托盤上是午餐：兩個盛有肉排的盤子、芥末醬、一籃麵包、酒杯、啤酒、刀叉。雷娜娜小心翼翼地將托盤放到桌上，把東西一一擺上桌：胡德華走到桌旁幫雷娜娜擺餐具，然後兩人坐下來開始吃飯。一陣停頓之後，雷娜娜終於開口。）

雷娜娜　你說這些該不會只是拿來哄我開心的空話吧？

胡德華　不是。我是真的想要做個了結，可是妳要知道，這整件事情沒有那麼簡單。我們住在一起十年了，她只有我，她沒辦法想像沒有我的日子——要不要啤酒？

雷娜娜　一點點——

（胡德華為雷娜娜和自己倒啤酒，同時繼續說話。）

胡德華　她甚至還指望我會跟妳分手，然後就只跟她住在一起——妳也知道，女人對這種事情敏感的不得了，無論如何，這對她打擊很大。

雷娜娜　我又沒說你處理的時候不用委婉顧慮到她的立場。這不用想也知道，不是嗎？

（有點尷尬的停頓，他們繼續吃飯。）

胡德華　加一點芥末醬在上面（拿麵包並順手塗上芥末醬遞給雷娜娜）——

雷娜娜　對不起，我受不了芥末的味道——

（停頓，他們繼續吃飯。）

　　　　阿德——（溫柔的說）

胡德華　嗯？

雷娜娜　我來這裡你高不高興？

胡德華　這妳是知道的——

雷娜娜　那為什麼不跟我講一些溫柔好聽的話？

胡德華　妳知道我對這種事沒有什麼想像力——

雷娜娜　真正戀愛中的人一定會找到表達愛的方法！

胡德華　（敷衍地隨口說說）我喜歡妳——

雷娜娜　（稍生氣）這樣會不會太少了嗎？

胡德華　（再次隨口說說）我好喜歡妳——

胡德華拿麵包並順手塗上芥末醬遞給雷娜娜，娜娜卻說：「對不起，我受不了芥末的味道——」

★場面調度說明

單元8

場景：第一幕　1-3

氛圍：轉為氣氛稍為僵冷，有點危機感。

主題：雷娜娜希望胡德華說些溫柔、甜蜜的話，證明他愛她，結果胡德華的表現讓她大失所望，而氣得躲入書房。

處理重點：1.雷娜娜知道胡德華尚未解決他和另一女人的事，有點不悅。要他說中聽的話又表現平平。

　　　　　2.娜娜要胡德華口頭示愛，而胡德華呆板的語詞令娜娜大為光火，將餐具和餐巾摔在桌上轉身離席躲入書房。這裡顯示，一般女性對愛情的憧憬其實蠻夢幻的，言語上的甜蜜勝過實質的名份。但這種現象持續發生，一再循環。

　　　　　3.當胡德華口頭示愛的表現不佳時，娜娜憤而離席將自己鎖在書房，胡德華只好使出最有效方式---向娜娜提起兩人記憶中最親密的地點，期待娜娜自己出來。

畫面構圖：1.兩人仍坐在原來位置，娜娜坐在左邊，3/4 open right。胡德華坐在主位——餐桌正後方椅子，full front。

　　　　　2.談話間，看出胡德華似乎心不在焉的說溫柔話。娜娜愈來愈生氣，氣氛開始有點僵。

　　　　　3.胡德華對娜娜激動的情緒有點不耐煩，娜娜憤而轉身離開，跑進書房。

　　　　　4.胡德華到書房門，3/4 open left，叫娜娜出來未果，只好按照往例，向生氣的女人提及她記憶中兩人親密關係最深刻的地點，期待得到原諒。

◎演出劇本（含舞台指示）

單元8

雷娜娜　（放下餐具）就只有這樣阿？

胡德華　小寶貝，別生氣（摸娜娜的臉，娜娜將頭轉開）！我真的不會用什麼
　　　　強烈的字眼！但是這並不表示我一點感覺也沒有——

雷娜娜　如果你真的強烈感覺到什麼（摔餐具），你就不會覺得有什麼字眼
　　　　是過於強烈的了。（激動地說）我們明明就可以分手了！你只要說
　　　　一聲就夠了！

胡德華　妳又來了？

雷娜娜　我不要那麼傻就好了！

（雷娜娜把餐巾丟在桌上，激動地站起來，開始啜泣，然後衝出左邊的門，
砰一聲關上門。胡德華吃完盤上的肉排，再坐一下，然後站起來走向左邊的
門，他轉動門把，門卻打不開。他猶豫片刻，然後對著關著的門說話。）

胡德華　娜娜——（討好的語氣，說完轉向觀眾）
（停頓。）
　　　　小寶貝——
（停頓。）
　　　　別這樣嘛！
（停頓。胡不知所措的思考著。突然想到某事，聲音溫柔的說。）
　　　　妳記不記得東海岸的那一次？在防波堤？
（他等候片刻：當雷娜娜不予回應，他只好聳聳肩走回來。）

```
┌─────────────────────────────────────────────────────────────┐
│                    ★ 場面調度說明                              │
│                                                               │
│ 單元9                                                         │
│ 場景：第一幕　1-4                                             │
│ 氛圍：輕快、和諧。                                            │
│ 主題：Eve從廚房回來，胡德華準備繼續做口述記錄並問Eve剛才中斷的地方。│
│ 處理重點：1.這一場連接上一場，胡德華的情緒必須由請求情人原諒的心情│
│             轉換至和秘書工作的正經穩重的態度。                 │
│          2.此場實際上是Eve去廚房燒水準備煮咖啡後，由廚房出來。雖│
│             是Eve第一次出場，但要以已經到胡家有一小段時間的感覺。│
│ 畫面構圖：1.時鐘影像顯示時空已轉至9：30。接續上一場，胡德華從書房│
│             門往C走至一半時停住。                             │
│          2.胡德華繼續往C走，Eve從廚房出來走向餐桌，胡德華也轉向餐│
│             桌走去。                                          │
│          3.Eve坐在餐桌易右邊，3/4 open left。胡德華站在C。     │
└─────────────────────────────────────────────────────────────┘
```

<div align="center">

◎演出劇本（含舞台指示）

</div>

```
┌─────────────────────────────────────────────────────────────┐
│  1-4　時間：9:30                                              │
│  人物：胡德華、Eve                                            │
└─────────────────────────────────────────────────────────────┘
```

單元9

△影像時間：9:30

（這時Eve從後門走進來。她走到桌旁坐了下來，從公事包裡拿出筆記簿和筆，將公事包放到左手邊，並準備聽寫紀錄。）

胡德華　我們講到哪兒了？

Eve　　　（唸）不同的人在不同的時代和不同的情況下會有不同的需求──

胡德華　喔，對──

★場面調度說明

單元10

場景：第一幕　1-4

氛圍：和諧但稍嚴肅，中間轉呈昏亂、奇怪的氣氛。

主題：胡德華和Eve繼續做口述記錄，胡德華談「價值」。過程中胡德華偶而會看Eve，還不忘去給仙人掌澆水。後來胡德華竟中斷記錄問起Eve的情人。

處理重點：1. 胡德華嚴肅的談「價值評判標準」，但在話語之間又忍不住去瞄Eve和澆花。這兩者的連結是導演刻意安排，一來，表示胡德華對年輕女性的覷覬，二來，暗示胡德華身體和精神不濟，三者，暗喻男人對雄性的嚮往與崇拜。四，增加劇情的荒謬可笑。

2. 這場是觀眾看到胡德華第一次理論口述，在口述時須表現嚴肅、穩重而專業，讓觀眾看到他瞄Eve時也不疑有他，而對胡德華澆花一事只覺得馬上長得比人高的仙人掌很可笑即可，暫時不必讓觀眾有太多聯想，以便在後面造成較大的衝擊。

3. 胡德華中斷口述記錄的正經事，卻問起Eve情人的狀況，對一個社會科學家而言，是荒謬之舉。

畫面構圖：1. 胡德華一面敘述一面逆時鐘繞著餐桌和Eve走動，profile right和profile left隨身體位置變換。繞至上舞台仙人掌旁邊時（位C和UC交接處）則幫仙人掌澆水。仙人掌隨即長高，但又不易察覺之速度慢慢降下。

2. Eve低頭速記，偶而抬頭看胡德華，一面等他思考詞句。

3. 胡德華邊走邊說時，看到仙人掌委靡不振即走向仙人掌（位C和UC交接處）幫仙人掌澆水。仙人掌隨即長高。但在他轉身後仙人掌又以極緩慢、不易察覺的速度一點點下降。

4. 胡德華偶而脫離餐桌區走向搖椅，以變換走位模式免於單調。

5. 胡德華再度看到仙人掌垂下，即走向仙人掌（位C和UC交接處）幫仙人掌澆水。仙人掌隨即長高，但仍以不易察覺之速度慢慢降下。

6. 胡德華口述另起一段時，在舞台down stage DC和DLC之間來回
走動，將焦點集中在他身上，以利觀眾注意他下一個動作。

7. 胡德華由DRC走到Eve背後喊她，並將臉極靠近Eve，讓Eve回頭
時嚇一大跳。

8. 胡德華由C走回自己的位子（位LC）坐下。

◎演出劇本（含舞台指示）

單元10

（胡德華開始一邊思考一邊來回踱步，同時慢慢講述，Eve同時速記。）

因而賦予不同的事物不同的價值判斷——句號。有鑑於此，如果試
圖為所有的人——所有的時代及所有的情況訂立某種固定通用的價
值標準——那麼將是一大謬誤——句號。然而這並不意味著——在
整個人類的歷史中，對人類而言沒有一定的共同價值——句號。儘
管如此，有一點仍舊成立——即每個人——每個時代——每個社會
團體都有自己的價值評判標準——

（至仙人掌處，拿起水壺澆花。仙人掌隨之慢慢長高。放下水壺）

基本普遍的價值往往透過這種標準，以某種方式體現——句號。同
時個人的價值標準往往與各種較為普遍的——例如時代的價值標準
有某些關聯，而對個人價值標準形成類似框架或背景的東西——句
號。（思考一下之後問Eve）您可不可以把最後一句唸給我聽？

Eve　（唸）同時個人的價值標準往往與各種較為普遍的——

（胡走至仙人掌處，拿起水壺澆花。仙人掌隨之慢慢長高。）

例如時代的價值標準有某些關聯，而對個人價值標準形成類似框架
或背景的東西。

胡德華　好。（放下水壺。一邊思考一邊說）接下來：舉例來說——工作屬於
現代人最基本的價值之一——藉著做事的機會，人得以徹底實現自
我，發展培養自我的獨特潛力——人際關係——道德準則——看待
世界的特定信念（看Eve）——對事物的信仰，（斜面向觀眾）為此
人得以終其一生積極參與——盡心盡力——句號。您都記下來了嗎

　　　　　　　（看Eve）？

Eve　　記下來了。

胡德華　很好。現在請另起一段。當人的某種需求得到滿足（看著Eve）——
△昏頭音樂fade in。

　　　　　就是獲得某種特定的價值時——我們將這種狀態稱之為幸福——句

　　　　　號。但是誠如上述——由於人有——

（胡德華停下來，想了一下，然後情不自禁的向Eve走近。）

　　　　　　Eve——

Eve　　是（慢一拍轉頭，嚇了一跳）？

△昏頭音樂cut out。

胡德華　亞當——（故作正經狀）是您的初戀情人嗎？

Eve　　對（猶豫不知道該不該回答）。

胡德華　他幾歲啊？

★場面調度說明

單元11

場景：第一幕　1-4

氛圍：轉為溫馨、怡和，中間再轉為迷亂，後轉重新振奮的氣氛。

主題：胡德華和Eve談起Eve的18歲情人，讓胡德華回想起自己18歲年輕的
　　　歲月，說Eve讓自己想到年輕時暗戀的女學生。突然覺得自己有些失
　　　態，又趕緊回到正題，稍顯紊亂的精神繼續口述記錄，主題從「價
　　　值」接到「幸福」，但又被廚房已燒開的水打斷。

處理重點：1.胡德華從Eve的情人回想自己年輕歲月，在話語間顯示自己年
　　　　　　輕時代極具文藝氣息，且積極、熱誠、充滿青春活力，讓Eve
　　　　　　產生傾慕。

　　　　　2.台詞中胡德華說到從前暗戀的醫學院女學生名字，導演將之改
　　　　　　為眾所皆知且形象出眾的國際巨星奧黛麗‧赫本，目的在讓觀
　　　　　　眾容易聯想及認同，二來，讓Eve對自己成為胡德華回想以前
　　　　　　暗戀對象之關鍵人物，感到自我得意並產生情感上的趨近，進
　　　　　　而對胡德華產生愛慕。

　　　　　3.胡德華再回到正題口述時所表現之態度，比前面要顯得沒那麼
　　　　　　嚴肅和組織性，一來，顯現胡德華情緒受到影響而力圖振作，
　　　　　　二來，堆疊後面胡德華精神愈來愈不能集中，而發生自己無法
　　　　　　控制的狀態，包括強吻Eve和受訪時的精神混亂。

畫面構圖：1.胡德華知道Eve情人才18歲時，一面說話一面由Eve後方C繞弧
　　　　　　線至DL。

　　　　　2.他談到自己的暗戀對象時，由DL沿著桌沿緊迫性的逼向Eve。

　　　　　3.Eve在胡德華凝視的眼神中感到緊張與害羞而低下頭。胡德華
　　　　　　繼續走向搖椅，停在DRC上方。

　　　　　4.胡德華在RC和DRC之間前後走動，不敢太靠近Eve，以免情緒失控。

　　　　　5.Eve急速離開坐位，越過C至URC進入廚房。胡德華跟著她走，
　　　　　　由DRC上方越過RC，進入廚房。

◎演出劇本（含舞台指示）

單元11

Eve　　十八（害羞）。

胡德華　十八（不可置信）？真的嗎？

〔停頓。胡德華眼神迷濛望向遠方，開始回想。〕

　　　　十八歲！十八歲的時候，我正在大量翻閱黑格爾、叔本華、尼采的書，寫一些形上學的隨筆雜文（看向遠方），編輯學生雜誌，苦戀一個像奧黛麗赫本的醫學院女學生——對了，您還真有點讓我想起她

△昏頭音樂fade in。

（Eve望著胡德華。胡德華看著Eve，越走越近直到Eve低頭。Eve深情地偷看胡德華，胡德華再轉頭繼續說。）

　　　　我每天還抽空到「Bluenote」酒吧去坐一下，而且我還每個禮拜替社會民主青年社打兩次手球！那個時候真是特別、令人回味啊——（停頓）

　　　　我們講到哪兒啦？

△昏頭音樂cut out。

Eve　　（慌亂地翻閱筆記本，唸道）但是誠如上述——由於人有——

（胡德華又開始一邊思考一邊來回踱步，同時講述。）

胡德華　但是誠如上述——由於人有——各式各樣五花八門的需求——

（至仙人掌處，拿起水壺澆花。仙人掌隨之慢慢長高。）

　　　　因此人將各式各樣的事物解釋為價值（放下水壺）——甚至對於幸福的狀態亦有五花八門的內涵詮釋——句號。這也就是為什麼——儘管我們每個人對幸福都有一套極其明確的詮釋——卻難以達成共識（看觀眾）——為「幸福」下一個具體的定義——讓人人都滿意——句號。下一段——

Eve　　等一下（站起來走向後門）——

胡德華　喔！水開了！

（Eve走出後門，胡德華跟著她。停頓。）

胡德華問Eve的情人幾歲？Eve甜蜜的回答
18歲。

★場面調度說明

單元12

場景：第一幕　1-5

氛圍：回到如1-1，平靜而有點單調的氣氛。

主題：傅麗絲對胡德華錯過和另一個女人攤牌的機會感到懊惱，她懷疑他還
　　　　愛著那個女人。但胡德華否認，推說自己只是在敷衍回應那個女人，
　　　　並幫傅麗絲塗蜂蜜麵包討好她。

處理重點：1.胡德華敷衍應付傅麗絲的猜測和追問，談話間顯出胡德華的迂
　　　　　　　迴和轉移對方注意力伎倆。

　　　　　　2.當傅麗絲問胡德華，若是那個女人問胡德華是否愛她時，胡德
　　　　　　　華會如何回答。胡德華回答將以「轉移話題」為手段。此處以
　　　　　　　人物現在所處情況用角色之動作、表情，表現出台詞中反向之
　　　　　　　對象；胡德華告訴傅麗絲說他以「轉移話題」敷衍娜娜，相對
　　　　　　　的，現在他也在以「轉移話題」敷衍傅麗絲。

畫面構圖：1.時鐘影像08:00。

　　　　　　2.胡德華和傅麗絲由廚房出來，走向自己的坐位（胡德華坐餐桌
　　　　　　　之主位，位LC，full front。傅麗絲坐在右側，位C偏左下角，
　　　　　　　3/4 open left）。

　　　　　　3.傅麗絲談話間，時而轉向full front，時而轉回3/4 open left。

◎演出劇本（含舞台指示）

> **1-5　時間：8:00**
>
> 人物：胡德華、傅麗絲

單元12

△影像時間08:00

傅麗絲　（聲音從幕後傳來）那這是什麼？

胡德華　（聲音從幕後傳來）這裡面是蜂蜜嗎？

（傅麗絲身穿洋裝、圍裙從後門走進來，她走到餐桌旁坐下，然後繼續吃早餐。過一會兒衣衫不整、頭髮蓬亂的胡德華拿著一杯蜂蜜，步履蹣跚地跟著從後門走進來。他也坐下來繼續吃早餐，首先他把蜂蜜塗在麵包上。停頓。）

傅麗絲　又錯過一次機會了！

胡德華　其實我上次跟她又沒見到面，今天她應該會來，我再試試看──

傅麗絲　這次她玩興高，下次你對她感到歉疚，再下次你不舒服──你捫心自問，你該不會是故意想要拖延吧？

胡德華　我幹嘛要拖延，拜託？

傅麗絲　還是你根本就還愛著她（身體轉另一方向，生氣懷疑）──

胡德華　你明明就知道我不愛她！（傅麗絲驕傲的看著胡德華）
她只是能讓我性衝動而已，（傅麗絲眼睛瞪著胡德華）
而且現在已經不像剛開始那麼強烈了。（傅麗絲把眼神移開）

傅麗絲　但願如此！（邊說邊轉向胡德華）如果她問你，你愛不愛她，那你會怎麼說？

胡德華　如果她這麼問，我就想辦法轉移話題。（奉承地）要不要蜂蜜？

傅麗絲　這就對了！（溫柔的命令）幫我塗──

胡德華　（胡將蜂蜜塗在麵包上）可是有幾次她死纏爛打地逼問我（驕傲
　　　　地），我只好給她正面回應。

傅麗絲　可是那不是真心話（有點緊張看著胡德華），對吧？

胡德華　不是。（巴結傅麗絲，將麵包送到她的嘴邊）這給妳——

（傅麗絲看著胡德華3秒，接下麵包，之後又放下麵包。）

△大提琴音樂1—fade in。

傅麗絲　阿德——

胡德華　嗯——

胡德華巴結傅麗絲，將麵包送到她的嘴邊

★場面調度說明

單元13

場景：第一幕　1-5

氛圍：轉為有點無奈和哀傷的感覺。

主題：傅麗絲對胡德華訴說丈夫和情人相處時，自己痛苦的心境，希望胡德華能和娜娜一刀兩斷。胡德華表示他和娜娜因相處空間的限制根本沒有實質的性行為。而且他已著手階段性的和娜娜分開。傅麗絲得知胡德華常親吻娜娜的脖子，大為光火、吃醋。

處理重點：1.胡德華仍然敷衍應付傅麗絲，聽傅麗絲訴苦時也未表現太多情緒，假裝傅麗絲的痛苦只是庸人自擾，不甚了解。

2.傅麗絲敘述煎熬心情和後面劇情中娜娜對胡德華的訴苦，台詞相同，只是立場名詞易換而已。此處傅麗絲的表現較偏向一般妻子的反應，仍有堅持婚姻的期待而不敢自己走出婚姻的憂鬱。

3.傅麗絲了解胡德華處理情感的事只在原地踏步，但對於胡德華的辯解，仍抱持些許希望。談話間，傅麗絲在期待和失望中徘徊，最後她不能忍受的是胡德華親吻情人的脖子。此處亦是一種荒謬的意象：傅麗絲竟對胡德華和娜娜親密的性行為，反倒不如胡德華親吻娜娜的脖子如此反應劇烈，劇末，傅麗絲和胡德華的爭執卻讓胡德華以親吻傅麗絲的脖子而化解。

畫面構圖：1.胡德華和傅麗絲坐在原位（胡德華坐餐桌之主位，full front。傅麗絲坐在右側，3/4 open left）。

2.傅麗絲訴苦時，起身走向搖椅，RC右下方，full front。再轉回走至胡德華身旁C和LC中間，profile left，用身體前傾逼近胡德華。胡德華轉向傅麗絲，profile right，向後傾斜。兩人靜止姿勢2秒。

3.傅麗絲慢慢站直身體。再突然再次用身體前傾逼近胡德華。胡德華轉向傅麗絲，profile right，向後傾斜。兩人靜止姿勢2秒。

◎演出劇本（含舞台指示）

單元13

傅麗絲 你答應我，想個什麼辦法一刀兩斷（留在甜蜜中）！我們不能再這
樣繼續下去了！我受到的煎熬你根本不能想像（轉身）。最糟糕的
就是（起身走向右邊），每次一到傍晚，我都在家裡替你縫襪子、
補內褲（不開心），可是我心裡就是知道你正在跟她一起開心（情
緒越來越不佳），花我們的錢，開我們的車子載她，親她——

（停頓。胡德華繼續吃早餐。）

你可能會覺得這樣子很蠢（走向胡德華），可是妳知道這個時候我
最不能忍受可是又揮之不去的是什麼嗎？

胡德華 什麼？

傅麗絲 就是想像你可能正在床上跟她親熱（臉逼近胡德華）！

△大提琴音樂1—cut out。

胡德華 妳很清楚我不常跟她睡的（面向觀眾），我們根本就沒有地方辦
事。多半最後就只是親親嘴，頂多摸摸胸部罷了。

（傅麗絲再度逼近胡德華）

拿一個麵包給我！

傅麗絲 （用力地把麵包拿給他）你最好不是要哄我才編出這些謊話來敷衍我！

△大提琴音樂2—fade in。

你都不知道我是什麼感覺——要在別人面前裝做什麼事都不知道，
忍受他們異樣的眼光，還要一副毫不在乎的樣子，扮演家裡那個一
無所知的笨女人（看觀眾）。就算你已經不在乎我的感受好了，你
好歹也應該為自己著想（看胡德華），把這件事做個了斷——你看
看你自己！難道你沒注意到你下樓的時候是什麼德行嗎？你還有沒
有在看書啊？（坐下。）

△大提琴音樂2—fade out。

胡德華　妳還要奶油嗎？

傅麗絲　（看胡德華，轉頭。）你就把它吃完。

胡德華　我不是已經說過了，這件事我想分階段慢慢來的嘛——

傅麗絲　我太清楚你那些階段了，到目前為止你還在原地踏步——

胡德華　怎麼會？（急著要解釋）我昨天就已經開始佈局了——

傅麗絲　是嗎？那怎麼樣？

胡德華　好吧！（站起往旁邊走）首先我沒有像平常一樣親她的脖子——

傅麗絲　你都親她的脖子？（聲音稍大，起身。）這你都沒告訴我！

胡德華　她喜歡啊（委屈對著傅麗絲），而且多多少少也能讓我興奮（對著觀
　　　　眾避開傅麗絲眼神）。

傅麗絲生氣地用臉逼近胡德華說：「就是想像你可能正在床上跟她親熱！」

★場面調度說明

單元14

場景：第一幕　1-5

氛圍：由有點無奈和哀傷轉為恢復平靜的感覺。

主題：傅麗絲希望胡德華告訴娜娜有關胡德華仍然愛著自己的事，胡德華回
　　　答〝像愛家人一樣〞愛傅麗絲。傅麗絲自我安慰的覺得有些進展，但
　　　也緊張胡德華會和她離婚。接近傅麗絲上班時間，只好中斷談話。

處理重點：1.胡德華敷衍傅麗絲的手段就是在中間界線徘徊，不讓傅麗絲覺得
　　　　　　他愛娜娜多於傅麗絲，也表現出娜娜積極要胡德華和傅麗絲攤牌
　　　　　　的感覺。他期待造成一種兩個女人應該自行解決的錯誤印象。

　　　　　2.傅麗絲在廚房教胡德華作午飯的安排，除表示胡德華的依賴
　　　　　　性，也是胡德華換裝（由衣衫不整到衣著整齊）時間的緩衝。

畫面構圖：1.胡德華於RC和C之間走到DLC，轉向full front。。

　　　　　2.傅麗絲坐回左側餐椅，3/4 open right。

　　　　　3.胡德華走向右側餐椅坐下，3/4 open left。

　　　　　4.傅麗絲起身走向廚房門。隨即又轉身回桌邊示意胡德華拿她的
　　　　　　茶杯給她，再邊喝邊走進廚房門。胡德華留在原處，full front。

　　　　　5.胡德華起身走入廚房門。

◎演出劇本（含舞台指示）

單元14

傅麗絲 （停頓）那然後呢？你有沒有告訴她你還是很愛我？

胡德華 一開始我告訴她，我就像愛家人一樣愛妳（走向傅麗絲並摟著她）。

傅麗絲 （深呼吸）至少有點苗頭了（坐下）。那她呢？

胡德華 她（向傅麗絲走一步）逼我跟妳離婚。

傅麗絲 希望你沒答應她（看著胡德華）。

胡德華 她一直堅持，所以我表面上還得隨口附和（看傅麗絲）。可是我心裡可是有自己的打算（回頭），而且我可沒有下什麼明確的承諾。老婆（看錶），我不想催妳，（坐下）可是再過半小時就要——

傅麗絲 真的嗎？（看胡德華後看手錶）你看，我光顧著說話，連上班都要遲到了！

（她連忙站起來，走向後門，走兩步又折回來並示意胡德華拿她的杯子給她，邊走邊喝茶，走出後門。）

（聲音從幕後傳來）你要在家吃午飯嗎？

胡德華 嗯。

傅麗絲 （聲音從幕後傳來）那過來，我告訴你午飯怎麼弄——

（短暫的停頓，胡德華慢吞吞地站起來，慢慢踱出後門。停頓。傅麗絲以教孩子的語氣敘述著，聲音從幕後傳來。）

這個是燉牛肉，把它放到這個鍋子裡，然後再放到爐子上，等熱了，再把它盛到盤子裡，鍋子再放回這裡——

★場面調度說明

單元15

場景：第一幕　1-6

氛圍：平靜，新的開始的期待感。

主題：研究團隊從冰箱搬回探測器，重新開始訪問胡德華。

處理重點：在探測訪問時，芭比訪問前大喊「保持安靜」的第三次動作設
計，顯得更怪異好玩。胡德華開始較習慣些，有點見怪不怪了。

畫面構圖：1.時鐘影像15：15。

2.芭比拿著鍵盤和柯阿貴抬著Puzuk從廚房出來，胡德華跟在後面。

3.柯阿貴將Puzuk放在餐桌前地上，full front，然後三人坐在原先的
位子，柯阿貴坐在餐桌右側，3/4 open left。芭比則坐在左側，
3/4 open right。胡德華坐在正中椅子。

4.芭比坐在椅上做探測前動作程式，然後大喊「保持安靜」。

芭比從口袋裡掏出一些糖果遞
給林貝。說：「您拿一些糖果
──」
（林貝及馬佳全出場時，布景
上會出現電路板的燈光效果）

> **1-6　時間：15:15**
>
> 人物：胡德華、芭　比、柯阿貴、林　貝

單元15

△影像時間：15:15（時鐘亂轉，停至15:15）

（芭比和柯阿貴一起小心翼翼地將不速客從後門搬進來；胡德華跟在他們後面，儀容整齊。芭比和柯阿貴將不速客放到桌旁地上，所有人都坐回原來的座位；柯阿貴操弄著不速客。）

芭　比　希望他的毛細組織沒有凍壞——

柯阿貴　不會啦，如果這樣他的警報器就不會叫了。我們可以開始了——

芭　比　很好。那您記下來：（口述）胡德華，SA太空紀元08年生——訪談
　　　　開始時間：十五點十五分——問題一。（做奇怪動作並大喊）請保持
　　　　安靜！

（柯阿貴敲打鍵盤，將資料輸入，然後按下其中一個按鈕。不速客的喇叭微弱地嗡嗡作響，柯阿貴注意看錶，全體皆屏息以待。）

★場面調度說明

單元16

場景：第一幕　1-6

氛圍：怪異，荒謬的感覺。

主題：研究團隊重新開始訪問胡德華。被林貝的進入打斷。芭比拿出糖果想
　　　安撫憤怒而四處走動的林貝，且凝重的問林貝發生何事，林貝不回答
　　　卻衝出後門。芭比卻隨即要柯阿貴重新開始作訪問。結果，機器第二次
　　　故障，柯阿貴認為機器凍過頭，建議要放入烤箱加熱。

處理重點：1. 林貝的出現以怪異的音樂陪襯，烘托他奇特的角色與行為。

　　　　　2. 芭比和林貝的互動以奇怪、荒謬的方式處理，以突顯科學研究
　　　　　　 團隊的怪異和荒謬可笑。

　　　　　3. 胡德華對機器要放烤箱加熱一事，稍為適應，僅遲疑一下即馬
　　　　　　 上回答反應。造成觀眾對胡德華快速的〝適應力〞，覺得荒謬
　　　　　　 好笑。

畫面構圖：1. 林貝從書房門進來，所有人都看著他。他從LC走弧線至廚房
　　　　　　 門前，再以逆時鐘方向在RC處繞一個小圈，再走到搖椅右前
　　　　　　 方DR停住，full front。

　　　　　2. 芭比從左側餐椅起身向林貝走去，站在林貝左側（同樣位於
　　　　　　 DR），3/4 open right，從口袋掏出糖果給林貝。

　　　　　3. 林貝不理芭比，從芭比眼前經過、繞搖椅走向一圈後，直直走
　　　　　　 向後門（廚房門）出去。

　　　　　4. 芭比走向柯阿貴站在他身後，profile left，問他是否可以再開始。

　　　　　5. 柯阿貴操作儀器。

　　　　　6. 胡德華從正中椅子起身走向廚房，並打開門，讓柯阿貴和芭比
　　　　　　 將機器抬入後門（廚房門），他自己也隨後進去。

◎演出劇本（含舞台指示）

單元16

△尷尬音樂fade in。

（此時林貝穿著大衣從左邊的門走進來。大家都轉頭看林貝。柯阿貴隨即再按下按鈕，叫聲停止。林貝旁若無人，憤怒地在房裡走來走去。稍長的停頓，大家都不知所措的看著他，然後芭比從口袋裡掏出一些糖果遞給林貝。）

　　　　　您拿一些糖果——

（芭比看林貝再看胡德華。胡德華看林貝再看芭比。柯阿貴看林貝後看鍵盤。林貝儘管看見芭比，卻對她遞過去的糖果不予反應，芭比稍等片刻，然後尷尬地把糖果塞回口袋。林貝仍舊不停地走來走去，稍長而凝重的停頓。芭比緊張不安地看了林貝幾眼，遲疑了一下子，然後問道。）

　　　　　發生了什麼事嗎？主任！

（林貝氣憤地看看芭比，接著轉身走出後門，砰一聲關上門。）

△尷尬音樂cut out。

（芭比表情難過。胡德華困惑地看著芭比，芭比卻馬上像沒事地對柯阿貴說道。）

　　　　　那我們可以開始了嗎？

柯阿貴　可以了。

芭　比　（做奇怪動作並大喊）請保持安靜！

（柯阿貴再度轉動操作柄，按下按鈕，不速客再度嗡嗡作響。柯阿貴再仔細看錶，全體皆屏息以待。片刻後，不速客的紅燈亮起。）

　　　　　又是紅燈！

（柯阿貴隨即按下按鈕，燈滅，叫聲停止。尷尬的停頓。）

　　　　　他不應該在冰箱裡待那麼久的——

柯阿貴　他沒有在冰箱裡待很久——

芭　比　那是什麼事？

柯阿貴　（對芭比說）大概是他的毛細組織凍過頭了。他要稍微加熱一下。
　　　　　（對胡德華說）你們家有烤箱嗎？

胡德華　　有——（點一下頭，且覺得荒謬）

（胡德華打開後門，柯阿貴和芭比一起把不速客搬出去。胡德華跟在他們後面。停頓。）

　　　　　　（聲音從幕後傳來）這裡——第二個門左邊——

柯阿貴　　（聲音從幕後傳來）剛剛好！

單元17

場景:第一幕　1-7

氛圍:稍為緊張、對立,中間轉為較平靜的氣氛。

主題:胡德華追回Eve從後門進來,顯然剛才發生讓Eve生氣逃走的事。胡德華向Eve道歉並保證是最後一次,Eve終於原諒他,但仍然些微生氣的回到工作上。胡德華談到價值和評價,又開始頭腦昏亂,轉而去澆花。

處理重點:1. 此場是胡德華已強吻Eve之後再追回逃走的Eve。這裡稍為荒謬的是:後面劇情將演出兩場Eve被胡德華強吻的戲,Eve皆由大門逃走,此場卻由後門進來?有可能是一般外國房子的後門也可進出,如果不是,則表示這裡也是劇作家想表達荒謬之處。本演出時,導演以前者設定之。

2. 因為剛發生強吻事件,回到正題口述時,胡德華又一次顯得語言的組織性變弱。胡德華的論述提到「人的企圖心有健康與不健康兩種」時,顯示出尷尬,並避開Eve微怒的眼神。

3. 胡德華繼續談到「我們將健康的企圖心解釋為對特定事物真正深切的終生興趣」時,看到仙人掌已垂下來,又跑去澆花。

畫面構圖:1. 時鐘影像11:30。

2. 胡德華拉著Eve從後門進來,將Eve帶到右側餐椅讓她坐下,3/4 open left。

3. 胡德華轉身回去關好門,再不好意思地走向DL,full front。再從DL走至DC再轉回DL,3/4 open right。

4. 胡德華從DL轉身向後繞弧線走至LC上方,再向仙人掌走去,站在仙人掌(C和UC偏右邊)左邊,3/4 open right,拿起水壺澆花。仙人掌隨即長高,但又以不易察覺之速度慢慢降下。

◎演出劇本（含舞台指示）

> **1-7　時間：11:30**
> 人物：胡德華、Eve

單元17

△影像時間：11:30

（此時胡德華牽著Eve的手，從後門氣喘吁吁地走進來。Eve走幾步後停下，胡德華拉著Eve，確定Eve不會走才把手放開。把她帶到桌旁，讓她在原位上坐下。Eve有點激動地整理頭髮。胡德華尷尬地不知所措。）

胡德華　　對不起——這只是臨時起意——

（Eve深呼吸，無法接受地看著胡德華）

　　　　　　我是說——（自以為風趣）這真的只是開開玩笑——

（Eve瞪胡德華）

　　　　　　真的很對不起（躲避Eve眼神）——請原諒我（鞠躬）——

Eve　　　（深呼吸）您要保證這是最後一次！

胡德華　　這我向您保證！

（短暫的停頓，Eve深呼吸數次後，稍微平靜下來，拿起筆記本唸道。）

Eve　　　然而由於人想要實現的各種價值可從不同的角度——

胡德華　　喔，對——

（胡德華開始一邊思考一邊來回踱步，同時慢慢講述，Eve同時速記。）

　　　　　　從不同的角度作出不同的評價——因此對人為追求這些價值而進行的活動，也可以作出不同的評價——句號。基本上——有正面的活動——如見義勇為——和負面的活動——如圖謀不軌——

（胡停住，心虛的看Eve，Eve也回看，胡德華尷尬的停頓兩秒。）

　　　　　　句號。依照最籠統的意義來說——我們可將每一項活動的原動力稱之為企圖心——句號。至於企圖心，我們必須加以區分為——破折

號——應該是冒號——（轉向觀眾）

Eve　　冒號嗎？

胡德華　對，冒號。健康與不健康兩種（面向觀眾）——句號。我們將健康
　　的企圖心解釋為對特定事物真正——深切的終生興趣——
　　（至仙人掌處，拿起水壺澆花。仙人掌隨之慢慢長高。）
　　是基於這層興趣而使人自然渴望自我完整實現——句號（放下水
　　壺）。

△昏頭音樂fade in。

　　然而不健康的企圖心卻是——當自我發揮的渴望並非源自上述內在
　　動機——而只是作為工具，以獲得外在價值——如權力——金錢
　　——榮耀等等——句號——

胡德華正在口述「價值」，Eve則在記錄

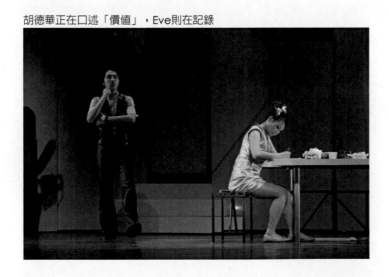

★場面調度說明

單元18

場景：第一幕　1-7

氛圍：平靜、怡和的氣氛。

主題：胡德華突然中斷工作問Eve對他的看法，Eve很認真的回答他是個有學養的人，讓胡德華很得意。胡德華繼續論述至記錄告一段落才結束今天的工作。Eve要離開時，門鈴卻響了。

處理重點：因為剛發生強吻事件，回到工作時，胡德華顯示出尷尬，避開Eve微怒的眼神。因此，胡德華擔心自己的形象將因此受損而突然問Eve對他的看法。Eve的回答讓胡德華終於放心，甚至覺得Eve對他印象非常好，以致後來再一次發生強吻事件。

畫面構圖：1. 胡德華再由C和UC偏右邊繼續繞弧線（位於C）到Eve背後喊她，並將臉非常靠近Eve，讓Eve回頭時嚇一大跳。

2. 胡德華從C（Eve背後）繞至LC和L之間暫停，3/4 open right。再走至DL停住，full front。再轉成3/4 open right。

3. 胡德華從DL走至DC和DRC之間，full front。

4. Eve起身走至DC停住，3/4 open right。

5. 胡德華轉頭看Eve（左邊），極速轉身走向後門（廚房門）。Eve跟在後面。

6. 胡德華從廚房門口轉往大門旁（右邊）的鏡子前整理儀容，3/4 close right。Eve進入廚房。

◎演出劇本（含舞台指示）

單元18

（胡德華沉思著，然後轉向Eve，叫她。Eve回頭時嚇一大跳。）

 Eve！（微笑）您對我究竟有什麼看法？

Eve 我？

胡德華 對，您——

Eve 我覺得您是很有學養的人（有些真誠的）——

胡德華 請認真一點（開心）！

Eve 我是說真的——

（胡德華看Eve，Eve覺得不好意思而低頭）

胡德華 您真會說笑！（胡德華大笑並迅速變嚴肅。看看錶。）

△昏頭音樂cut out。

 我們至少把這段結束。（恢復正常，正經的問）我們講到哪裡了？

Eve （唸）作為工具，已獲得外在價值——諸如權力——金錢——榮耀
等等。

（胡德華又開始一邊思考一邊來回踱步，同時講述。）

胡德華 （有自信的）同時正面的活動主要源自健康的企圖心——反之負面
的活動則源自不健康的企圖心——句號。然而這僅僅是普遍原則
——而這個原則正如其他原則，亦有偏差之處——例如由健康的企
圖心導出的負面活動或由不健康的企圖心導向正面的活動——句
號。您都記下來了嗎？

Eve 記下來了——

胡德華 今天我們就到此為止。非常感謝——

Eve 不用客氣（把筆記簿和筆收進公事包，然後站起來。）——

胡德華 明天一樣九點，可以嗎？

Eve 可以。

胡德華 別忘了那個要給Peter的留言——

Eve 如果我沒遇到他，我會轉告女秘書的——

胡德華 很好（胡德華若有所思地轉身，繼續抽菸斗）——

（Eve站著，似乎在等什麼，胡德華轉回身看她，一臉茫然，尷尬的停頓。）

Eve　　我可以拿我的大衣嗎？

胡德華　天啊（拍自己額頭一下）！

（胡德華連忙奔向後門，他還來不及走出門，門鈴就響了。胡德華停下腳步，然後轉向Eve。）

　　　　不好意思（走到後門）──在那裡（走到前門）──在衣櫃裡（回頭指衣櫃。一陣手忙腳亂）──

（Eve走出後門。胡德華走向鏡子，在鏡子前大略整理儀容。）

胡德華繞到Eve背後喊她，並
將臉非常靠近Eve，讓Eve回頭
時嚇一大跳。
接著問Eve對他的看法

★場面調度說明

單元19

場景：第一幕　1-8

氛圍：平靜、怡和的氣氛。

主題：Eve剛來胡德華寓所的狀態描繪，兩人閒聊一會兒，開始工作。才剛
定下標題，胡德華口述一小段，胡德華突然中斷Eve的記錄，告訴Eve
他們忘了煮咖啡。

處理重點：1.前一場末，胡德華在鏡前整理儀容，用意原是對等待在門口的
訪客表示禮貌，技術上則是在等Eve於後台穿好外套準備此場
從大門進來。胡德華整裝的動作須做出匆忙之狀態，至第二次
門鈴響開門時再變得從容。

2.此場倒回Eve初到胡寓之時空，兩人應表現今日初見面之客套
與禮貌。

畫面構圖：1.時鐘影像09：00。胡德華在大門旁（右邊）的鏡子前整理儀
容，3/4 close right。

2.胡德華左轉身去開大門，，3/4 open right。Eve從大門進來，走
至C（右側餐椅旁）放下公事包脫外套。

3.胡德華關好大門跟著Eve到C，幫Eve脫下外套。再轉身將外套
帶入廚房。

4.Eve坐在右側餐椅，3/4 open left。胡德華從廚房門進來，越過C
至LC的中間餐椅坐下，full front。

5.胡德華起身從其左邊繞過左側餐椅，走弧線至DC停住，轉身
看向Eve。

6.Eve起身，右轉走向廚房，進入廚房門。胡德華跟在後面至C稍
停，full back。

◎演出劇本（含舞台指示）

> **1-8　時間：9:00**
>
> 人物：胡德華、Eve

單元19

△影像時間：9:00

（此時門鈴再度響起，胡德華連忙走向右邊的門，從窺孔往門外看，接著打開門。Eve身穿大衣，提著公事包站在門外。）

Eve	早——
胡德華	Eve，早，請進——
Eve	（轉身對胡德華說）我會不會來得太早了？
胡德華	不早不早，我很高興您現在就來了，十二點我還得等個人，所以我們要早一點結束。我來幫您——
Eve	謝謝——

（胡德華協助Eve脫下大衣，將大衣拿出後門，隨即又回來關上後門。Eve同時從公事包裡拿出筆記簿和筆，然後坐下。）

胡德華	最近有什麼新鮮事（坐下）？
Eve	我們家電梯修好了。
胡德華	終於修好了！那暖氣呢——正常運作了嗎？
Eve	暫時還沒有。那您呢？
胡德華	謝謝，我大致上已經恢復得差不多，只是有一點虛弱。但是已經可以出門了，說不定後天會去所裡一趟——

（尷尬對看，停頓。）

那我們可以開始了嗎？

Eve	我正等著——
胡德華	那您寫下來：第五章——價值導論。

（胡德華開始一邊思考一邊來回踱步，同時慢慢講述，Eve同時速記。）

Eve　　這是標題嗎？

胡德華　對。我們將價值解釋為能夠滿足人的某些需求之事物——（起身）分號——價值體系往往反映出人的需求體系——句號。我們將價值區分為物質方面——衣——食——住——以及精神方面——如理想或知識——人際關係——藝術體驗等等——句號。不同的人在不同的時代和不同的情況下會有不同的需求——（胡德華忽然停下來對Eve說道。）

您知不知道我們忘了什麼事？

Eve　　煮咖啡嗎？

胡德華　答對了！

（Eve站起來走出後門，並讓後門開著。）

胡德華忽然停下來對Eve說：「您知不知道我們忘了什麼事？」

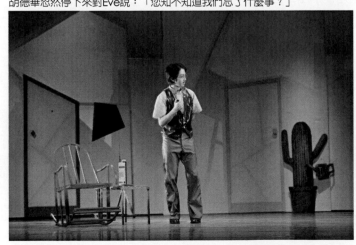

單元20

場景：第一幕　1-9

氛圍：氣氛從有點危機感轉至幸福甜蜜。

主題：雷娜娜生氣的從書房出來，抱怨胡德華口語的笨拙，胡德華溫柔的安
　　　撫並親吻娜娜。娜娜被甜蜜征服，告訴胡德華她做了有關他們兩人結
　　　婚的美夢。結果胡德華被娜娜拉進二樓臥房。

處理重點：1. 雷娜娜對於胡德華的安撫攻勢無法抗拒。人皆喜歡與需要被
　　　　　　　愛、被擁抱，尤其女人。美麗、魅力而精明的雷娜娜也不例
　　　　　　　外。當她原諒了胡德華，她即主動求愛。

　　　　　2. 當娜娜和胡德華進入臥房前（位C與LC之間）擁吻時，代表娜
　　　　　　　娜的紅色臥房門後出現小提琴演奏的光影，而象徵妻子的廚房
　　　　　　　門後則出現傅麗絲的光影。

畫面構圖：1. 時鐘影像，14：00。胡德華停在C，full back。

　　　　　2. 娜娜從書房出來，胡德華右轉迎向她。兩人停在LC和L之間，
　　　　　　　娜娜3/4 open right和胡德華3/4 open left。兩人擁吻。

　　　　　3. 娜娜拉著胡德華的手兩人向左旋轉調換位置，娜娜親吻胡德華。
　　　　　　　臥房門後出現小提琴演奏的光影，廚房門後出現傅麗絲的光影。

　　　　　4. 光影消失後，娜娜脫下胡德華的背心至一半，並拉著像是被背
　　　　　　　心束縛的胡德華退後走向臥室，full front。胡德華被拉著，full
　　　　　　　back，跟隨娜娜進入臥室。

胡德華和雷娜娜綿長而激情的吻。

◎演出劇本（含舞台指示）

> **1-9　時間：14:00**
> 人物：胡德華、雷娜娜

單元20

△影像時間：14:00

（雷娜娜圍著傅麗絲的圍裙，怒氣沖沖地從左邊的門走進來。）

雷娜娜　在東海岸防波堤！東海岸！你就不會說什麼別的嗎！

胡德華　小寶貝，（靠近雷娜娜）你就冷靜一點嘛——

（胡德華走向雷娜娜，輕輕抱住她，撫慰似地輕吻著她的臉頰、額頭和頭髮。起初雷娜娜有些抗拒，然後漸漸不再掙扎，一切化為綿長而激情的吻。）

△激情小提琴1，fade in。

△小提琴手光影打在臥房門上，後門有傅麗絲光影。

（吻完之後，蕾娜娜柔順地放鬆，綻放著笑容，並勾住胡德華的脖子。）

△激情小提琴1，漸小聲。

△光影收。

雷娜娜　你知道我今天夢到什麼嗎？

胡德華　什麼？

雷娜娜　我夢到我們在清真寺舉行婚禮。

胡德華　真是荒謬——

雷娜娜　所以你看看，我竟然做這種夢！

（雷娜娜吻了胡德華一下然後放開他，脫下他的背心至一半，並拉著被背心束縛的胡德華沿著樓梯走向臥室。她在門邊停下來，轉向胡德華。兩人互相對看。）

　　　　　這裡是我們的防波堤——

胡德華　我們的清真寺——

△激情小提琴1，突然激昂起來。

（雷娜娜又吻了一次胡德華，然後兩人走進臥室，在身後關上房門。）

△小提琴1，fade out。

★場面調度說明

單元21

場景：第一幕　1-10

氛圍：失落、等待，有一點尷尬的感覺。

主題：研究團隊的機器放入烤箱。等待機器恢復時又開始閒聊，芭比、柯阿貴和胡德華三人隨便找話題而尷尬。胡德華再次將話題轉向研究團隊的訪問工作上。

處理重點：1. 持續以音樂和動作強調三人找不到話題的尷尬，表現出舉止反常的荒謬感。

　　　　　2. 此場在聊訪問工作的對談中，顯示胡德華從事社會科學研究工作。

畫面構圖：1. 三人陸續從廚房門出來，走回餐桌，胡德華坐在餐桌正後方椅子上，full front。芭比坐左邊椅子上，3/4 open right。柯阿貴坐右邊椅子，3/4 open left。

　　　　　2. 三人找話題聊天，中間不時尷尬停頓。

　　　　　3. 三人同時做撐頭，換手，放手等動作。

　　　　　4. 胡德華將身體挪開桌邊。柯阿貴、芭比同時兩手撐下巴，發現動作相同而換手，發現相同又換另一手，兩人尷尬將身體挪開桌邊。胡德華、芭比兩手臂交疊放在桌上，兩人發現動作相同而改放一手，兩人尷尬將身體挪開桌邊，柯阿貴、胡德華兩人同時抓頭。

◎演出劇本（含舞台指示）

> **1-10　時間：16:00**
> 人物：胡德華、芭比、柯阿貴、林　貝

單元21

△影像時間：16:00

（芭比和柯阿貴從後門走進來，胡德華跟在他們後面。胡德華把門關上，所有人緩緩走向桌子，在自己的位子上坐下來等著。

芭　比　（對著柯阿貴說）如果他覺得熱了，他自己會叫嗎？

柯阿貴　警報器運作正常——

△停頓音樂cut in。

（胡、芭、柯等個人等待的習慣動作。）

△停頓音樂fade out。

　　　　（對胡德華說）呵呵呵我有個姨媽住在鄉下。

胡德華　（虛假地）這樣子啊？

柯阿貴　每年放假的時候我都會去找她。不是在山上，可是那裡倒是有一些池塘。

胡德華　（虛假地）那不錯啊——

△停頓音樂cut in。

（三人同時撐頭，換手，放手等動作。）

△停頓音樂fade out。

芭　比　（對柯阿貴說）我們老是把他搬來搬去的，會不會傷到他？

柯阿貴　他已經很習慣了！

△停頓音樂cut in。

（胡德華將身體挪開桌邊。柯阿貴、芭比同時兩手撐下巴，發現動作相同而換手，發現相同又換另一手，兩人尷尬將身體挪開不靠桌邊。胡德華、芭比

兩手臂交疊放桌上，兩人發現動作同而改放一手，兩人尷尬將身體挪開桌邊，柯阿貴、胡德華同時抓頭。）

△停頓音樂fade out。

胡德華　（對芭比說）我知道現在提問題是您的任務，而不是我的任務——

芭　比　有什麼問題您儘管問沒關係——

胡德華　您提過這跟我有關——

芭　比　是。

胡德華　我想了解是就什麼而言呢？

芭　比　就整體而言。

尷尬停頓時，胡德華、柯阿貴、芭比三人同時撐頭，換手，放手等動作。

★場面調度說明

單元22

場景：第一幕　1-10

氛圍：企圖振作的感覺。

主題：胡德華將話題轉回研究團隊的訪問工作。在聊訪問工作中，芭比對胡德華從事社會科學研究工作表現出碰到同行而欣喜。胡德華建議芭比的研究分析應參考其他學科對「人」研究成果，芭比則表示他們不但參考很多資料，且讚揚自己的研究比其他學科更整體並具獨特性。胡德華因此稱許贊同芭比的研究模式。

處理重點：1.胡德華和芭比對談中顯示，芭比的研究先進且整體完善，造成胡德華（亦包含觀眾）對其訪問探測結果的期待。

　　　　　2.胡德華解除了對科技人員和機器之探測研究所感到的猜疑，並正面稱許。讓芭比感到驕傲和得意。此處芭比的興奮高昂的情緒須對照後面第二幕2-9場，研究方法被胡德華批評得一無是處的沮喪和崩潰。

畫面構圖：1.胡德華起身向左繞過餐桌區，走向DC偏右並停住，轉身full front。在望向芭比。

　　　　　2.芭比起身走到胡德華身旁（右邊）full front。再左轉走到DC偏左，右轉停住full front。

　　　　　3.胡德華向左斜後方DC和C之間移了幾步，3/4 open left。

　　　　　4.芭比左轉走到DLC和DL之間，右轉停住full front。再右轉，在DC和DL之間橫向走動，最後停在DLC和DL之間，3/4 open right。

　　　　　5.胡德華向前走至DC停住，full front。芭比左轉，full front。

◎演出劇本（含舞台指示）

單元22

胡德華　（起身）就我目前所看到的，兩位的工作牽涉到人類學這個層面
　　　　——這跟我絕對是關係密切！另外，大致上來說這個想法是合乎邏
　　　　輯的，如果我們想要理解一個人的行動就必須徹底了解這個人——

芭　比　（喜悅地起身，走近胡德華）您對人類學有什麼深入的研究嗎？

胡德華　這個嘛，雖然人類學不是我直接專攻的領域，（轉向芭比）但是我
　　　　從事的是社會科學的工作（驕傲）——

芭　比　真的嗎？（興奮）這些問題這幾年來，在我們這兒一直受到忽略，
　　　　現在更是迫切需要填補這個缺口。

胡德華　我覺得可以做為參考依據的東西並不少，全世界對「人」這個問題
　　　　已經研究多年了——（看觀眾）

芭　比　這我們知道，尤其是所謂的綜合人類學在美國的研究發展，跟我們
　　　　的嘗試非常接近。我們當然也嘗試擷取外國的經驗，但是基本上我
　　　　們不願意刻板地全盤接收。

胡德華　喔，這是可以理解的，（指柯阿貴及芭比）各位有自己特定的需
　　　　要。但是各位參考了多少學科針對「人」這個主題所得出來的研究
　　　　成果呢？

芭　比　這方面的資料，我們參考得夠多了，不過卻有點適得其反：就不同
　　　　的專門學科來說，人向來都不過是某種機能或普通範疇而已——不
　　　　論是高等哺乳動物也好，生產者也好，還是心理學樣本——這些學
　　　　科一向都只察覺到人的局部面向（走向胡德華），還把其他很多個
　　　　體也摻雜進來。我們就不是，我們著重於人的整體、人不可抹滅的
　　　　複雜性以及不容剝奪、無法複製的獨特性。（在胡德華面前走過）意
　　　　思就是說，從本質上來看這是全新的領域，光是收集現有的研究成
　　　　果是不夠的（回頭，比出不行的手勢）——說得更確切一點，事情正
　　　　好相反：各個專門學術研究在哪裡告一段落，我們就要從哪裡開始
　　　　著手。

胡德華 （拍手，恭維稱讚）這實在是非常先進的研究方法！這種研究成果一定會應用更廣——舉例來說，如果各位真的能夠找得到途徑，把人類的特質用科學方法具體呈現出來，不僅會對各位（指柯阿貴及芭比）具有重大的意義，而且還可以應用在——可以說是整個社會研究——

芭　比 那是當然！至少有可能走出一條路，把疏離等現象控制在合理範圍。

芭比解釋他們的研究：「我們著重於人的整體、人不可抹滅的複雜性以及不容剝奪、無法複製的獨特性。」

<center>★ 場面調度說明</center>

單元23

場景：第一幕　1-10

氛圍：轉怪異，荒謬的感覺。

主題：芭比和胡德華正開心興奮地討論研究模式，被林貝的進入打斷。林貝
　　　說決定去釣魚，芭比緊張且凝重的告訴林貝研究團隊不能沒有他，林
　　　貝不回答卻衝出書房門。芭比卻隨即轉向柯阿貴聊起胡太太的職業。
　　　突然機器puzuk發出叫聲。三人再次衝進廚房。

處理重點：1.怪異的音樂陪襯林貝的出現，呈現此角色動作的荒謬感。

　　　　　2.芭比和林貝的互動以誇張、奇怪的方式處理，突顯科學研究團
　　　　　　隊的荒謬。胡德華對此感到更訝異。

　　　　　3.此場為研究團隊第三次出現，應營造一次比一次更詭異、荒謬
　　　　　　的感覺。

畫面構圖：1.林貝從廚房門進來，所有人都看著他。他從URC走向C，在C與
　　　　　　RC之間，以逆時鐘繞轉一圈後，停在仙人掌前面，full back。

　　　　　2.芭比在DLC和DL之間，邊說邊坐在左側椅子上。3/4 close
　　　　　　right。最後趴在桌上。

　　　　　3.林貝不理芭比，右轉身，直直走向書房門出去，用力關上門。

　　　　　4.芭比身體坐直，轉向柯阿貴，profile right，問他是否知道胡太
　　　　　　太職業。

　　　　　5.三人再次疾走進入廚房。

◎演出劇本（含舞台指示）

單元23

△尷尬音樂fade in。

（此時林貝穿著大衣從後門走進來，他旁若無人，憤怒地走向後面的牆壁，然後停下來背對其他人。大家都不知所措地看著他。過了一會兒他出聲，卻沒有轉身。）

林　貝　明天我要去釣魚，就這麼決定了！

（胡德華看芭比及林貝，芭比看柯阿貴及胡德華。尷尬的停頓。）

芭　比　您該不會是說真的吧，主任？（虛假地）少了您我們該怎麼辦！

　　　　您明明就知道我們有多麼需要您——（虛假地）

（尷尬的停頓，林貝一點反應也沒有。柯阿貴看林貝，再看鍵盤。）

　　　　那誰要來領導我們這整個研究工作呢？我們沒有人有您這個資格——

（芭比假裝無力地扶桌子。尷尬的停頓，林貝一點反應也沒有。柯阿貴看林貝，看芭比，再看鍵盤。）

　　　　您不能這樣子對我們啊！

（芭比假裝無力地趴在桌上。尷尬的停頓，然後林貝突然轉身回了一句。）

林　貝　我已經說過了！

（芭比看林貝，胡德華看觀眾，再看芭比及阿貴。林貝堅決走出左邊的門，砰一聲把門關上。）

△尷尬音樂cut out。

（胡德華困惑地看著芭比，芭比卻像沒事地隨即轉向柯阿貴。）

芭　比　（平靜地）您知道胡太太在哪裡上班嗎？

柯阿貴　在哪兒？

芭　比　在玩具店！

柯阿貴　（對胡德華說）真的嗎？

△此時幕後突然傳來不速客尖銳的叫聲。

柯阿貴　我就說吧！他現在覺得熱了！

（柯阿貴和芭比連忙站起來跑出後門，胡德華傻傻地跟在他們後面。）

★場面調度說明

（開場與場面調度說明相同，不重述）

單元24

場景：第一幕　1-11

氛圍：平靜、祥和的氣氛。

主題：胡德華接到電話，答應對方來訪。

處理重點：此場是早餐後，胡德華正在盥洗更衣時，接到研究團隊要來造訪
　　　　　的電話。從台詞中得知胡德華大病初癒，但仍然稍勉強的答應他
　　　　　們來訪。

畫面構圖：1.時鐘影像08：50。

　　　　　2.胡德華快速地從臥房出來，下樓梯橫越C，走至RC站在茶几
　　　　　旁，3/4 open right。他拿起電話，打開電話開關，再邊講電話
　　　　　邊坐在搖椅上，3/4 open left。

　　　　　3.胡德華掛上電話，按熄電話開關，起身邊走邊拿毛巾擦頭走向
　　　　　臥室，橫越C，上樓梯走進臥室。

◎演出劇本（含舞台指示）

> **1-11　時間：8:50**
> 人物：胡德華

單元24
△影像時間：8:50
（此時電話鈴聲響起。鈴聲響個不停，直到胡德華終於從臥室跑來，身上只穿著長褲和襯衫，肩膀上披了一條毛巾。他跑到電話旁邊，按開電話開關，戴上耳機。）

胡德華　喂！（停頓。坐下擦頭髮）
　　　　　有這個必要嗎？我才剛康復而已——可以請問是誰打來的嗎？
　　　　　（停頓。）我知道——我知道——我會恭候大駕——不客氣——
（胡德華慢慢放下耳機，按掉通話，想了一下，看錶，然後詫異地搖搖頭，慢慢走回臥室。）

胡德華正在盥洗更衣時，接到研究團隊要來造訪的電話。

單元25

場景：第一幕　1-12

氛圍：平靜，新的開始的期待感，後轉驚訝、停滯。

主題：研究團隊從烤箱搬回探測器，準備重新開始訪問胡德華，卻碰到
　　　Puzuk想休息。

處理重點：芭比第四次「保持安靜」的動作設計，顯得妖媚又好玩。胡德華
　　　　反而顯得有點欣賞芭比了。這次的探測訪問，Puzuk開始說話，
　　　　但卻是提出要休息的建議，造成另一個荒謬的驚奇，並向觀眾預
　　　　示下一幕Puzuk會有更奇妙的表現。

畫面構圖：1.時鐘影像，16：32。

　　　　2.芭比拿著鍵盤和柯阿貴抬著Puzuk從廚房進來，胡德華跟在後面。

　　　　3.柯阿貴將Puzuk放在餐桌前地上，full front。然後三人坐在原先
　　　　　的位子，柯阿貴坐在餐桌右側，3/4 open left。芭比則坐在左
　　　　　側，3/4 open right。胡德華坐在正中椅子。

　　　　4.芭比起身在椅子前（位於DLC和DL之間）做探測前動作程式，
　　　　　然後大喊「保持安靜」。再坐回左側餐椅，3/4 open right。柯阿
　　　　　貴繼續操作機器。

　　　　5.三人驚奇的盯著Puzuk。

芭比第四次「保持安靜」的動作設計，顯
得妖媚又好玩。胡德華反而顯得有點欣賞
芭比了。

◎演出劇本（含舞台指示）

> **1-12　時間：16:32**
>
> 人物：胡德華、芭　比、柯阿貴

單元25

△影像時間：16:32

（芭比和柯阿貴一起小心翼翼將不速客從後門搬進來：胡德華跟在他們後面，身穿西裝、儀容整齊。芭比和柯阿貴將不速客放到桌旁地上，大家都在原來的座位坐下：柯阿貴操弄著不速客。）

芭　比　希望他的隔熱材料沒有燒壞——

柯阿貴　不會啦，如果燒壞了他會冒煙。我們可以開始了——

芭　比　很好。那您記下來：（口述）胡德華，SA太空紀元08年生——訪談開始時間：十六點三十二分——問題一。（做奇怪動作並大喊）請保持安靜！

（柯阿貴敲打鍵盤，將資料輸入，然後按下其中一個按鈕。不速客的喇叭微弱地嗡嗡作響，柯阿貴注意看錶，全體接屏息以待。片刻後，不速客的綠燈亮起。）

　　　　萬歲，綠燈！

柯阿貴　總算可以了——

△不速客的喇叭發出女人般的聲音。

不速客　告訴我——

（停頓，一陣緊張。）

　　　　告訴我——

（停頓，一陣緊張。）

　　　　柯阿貴？

柯阿貴　（對不速客說）幹什麼？

不速客　　我可以休息一下嗎？

（三人彼此對看，再看向觀眾。）

△燈暗。

──第一幕　結束──

★場面調度說明

單元26

場景：第二幕　2-1

氛圍：回到類似1-1的安靜，但有點疲憊、單調的氣氛。

主題：傅麗絲下班回來，問胡德華今天和娜娜談判的經過，胡德華又轉移話題。傅麗絲要胡德華說好聽的話，胡德華卻表現不佳。

處理重點：1. 傅麗絲下班回來心急地問胡德華今天和娜娜談判的經過，胡德華卻又轉移話題到新買的檯燈，而且假裝要裝燈泡趕緊逃離現場。

　　　　　2. 傅麗絲要胡德華說好聽的話，是想確定胡德華仍在乎她，胡德華卻讓她又一次失望。

畫面構圖：1. 時鐘影像，18：30。

　　　　　2. 胡德華由廚房出來，拿著水壺走到仙人掌處澆水，3/4 open right。

　　　　　3. 傅麗絲從大門進來，胡德華走向她，在R和RC之間，接過傅麗絲手上的檯燈。

　　　　　4. 傅麗絲走向右側餐椅，胡德華站在原處。談話間，傅麗絲坐在餐椅上，3/4 open left。胡德華拿著檯燈進入書房。

　　　　　5. 傅麗絲用手捶著自己肩膀，顯示疲累。胡德華從書房出來，坐在自己的位子（正中間餐椅），full front。

　　　　　6. 傅麗絲轉成，full front。胡德華轉向3/4 open left。

　　　　　7. 胡德華起身拿出報紙走向搖椅坐下看報，3/4 open left。傅麗絲轉向，full front。

◎演出劇本（含舞台指示）

> **2-1　時間：18:30**
>
> 人物：胡德華、傅麗絲

單元26

△影像時間：18:30

（幕啟。舞台上空無一人。場景和第一幕開始時一模一樣。幕後傳來水不斷流入容器的聲音。根據水聲音顯示，水已溢滿容器。之後，水流聲停止，胡德華穿著整齊從後門走進來，手裡拿著裝滿水的小澆水壺。他慢慢走向舞台後方的仙人掌，小心翼翼地澆水，仙人掌慢慢長大。接著右邊的門傳來開門的聲音，胡德華太太身穿外套走進來，手上提著裝滿東西的購物袋及一個包裝完整的檯燈盒。）

胡德華　回來啦！

傅麗絲　回來了！（意有所指地）怎麼樣啊？

（胡德華結束澆水，放下澆水壺後，走向傅麗絲，從她手中接過檯燈盒。）

胡德華　我看看——

傅麗絲　（急迫的想知道狀）你和她談過了嗎？

胡德華　不錯耶！

（傅麗絲以為胡德華說的是指和蕾娜娜談判結果，高興地回頭。）

　　　　　多少錢？

傅麗絲　（失望且嘆氣的說）一百五。

（傅麗絲把袋子放到桌上，疲憊地跌坐在椅子上。）

胡德華　（看包裝箱外的說明）還算可以——

（胡德華拿著檯燈從左邊的門走出去。傅麗絲向著觀眾揉肩膀，很累的樣子。）

　　　　　（聲音從幕後傳來）我裝比較亮的燈泡哦。

（停頓。胡德華從左邊的門走回來，檯燈留在書房。）

　　　　有沒有比較亮的燈泡？

（短暫的停頓。）

傅麗絲　你這個人真是——

胡德華　（坐下）怎麼了？

傅麗絲　跟人家說幾句好聽的話，會少掉你一塊肉是不是！

胡德華　那——真是謝謝妳，選了那麼好的檯燈——

（傅麗絲不理。停頓。）

　　　　妳真是讓我太高興了（態度越來越假）——

（傅麗絲越來越不開心。停頓。）

　　　　妳回來——真好——

傅麗絲　算了算了（揮手，翹腳）——

胡德華　那妳到底要我怎樣呢（胡德華生氣站起）？

（胡德華注意到桌上購物袋裡的報紙，他抽出報紙並購物袋放回原位。走向搖椅，坐下來開始看報紙。停頓。）

傅麗絲用手捶著自己肩膀，顯示疲累。燈光隨她的心情變為憂鬱的暗藍色。

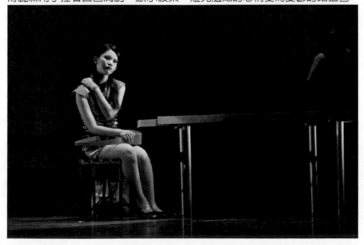

★場面調度說明

單元27

場景：第二幕　2-1

氛圍：有點爭執的火藥味，後轉為平和稍有一點尷尬，最後轉為甜蜜、溫馨
　　　的氣氛。

主題：傅麗絲轉而抱怨胡德華從未親過她的脖子，胡德華有點不耐煩的要她去
　　　做晚飯。傅麗絲生氣地將自己鎖在廚房，胡德華又開始提起傅麗絲和
　　　他定情之地請求她的原諒。傅麗絲終於從廚房出來，胡德華只好親吻
　　　傅麗絲的脖子。傅麗絲氣消了而且甜蜜幸福的幫胡德華做晚飯。

處理重點：1.傅麗絲借題發揮，抱怨胡德華從未親過她的脖子，胡德華敷衍
　　　　　　應付傅麗絲的醋意，假裝不耐煩的要她去做晚飯。當傅麗
　　　　　　絲生氣時，胡德華又馬上轉變態度，趕緊以最受用的伎倆---要傅麗
　　　　　　絲回想兩人定情之地和美好的回憶。

　　　　　2.胡德華對傅麗絲的方法和1-3和1-9場對娜娜的方式一模一樣，
　　　　　　此處重複出現男與女心甘情願的墜入彼此深信不疑的騙局，顯
　　　　　　示劇作者刻意詮釋〝溝通無效〞和〝存在的困境〞。

畫面構圖：1.傅麗絲由full front轉向胡德華（搖椅的位置），3/4 open right。
　　　　　　胡德華沒看傅麗絲。

　　　　　2.傅麗絲再由3/4 open right轉向full front。胡德華驚訝的看著傅麗絲。

　　　　　3.傅麗絲生氣的拿起皮包和購物袋走進廚房，用力的關上門。

　　　　　4.胡德華像廚房看了一眼，慢慢起身走向廚房。他打不開門，站
　　　　　　在廚房門口，3/4 open left。

　　　　　5.傅麗絲由廚房出來，走向C，停住，3/4 open left。胡德華跟在
　　　　　　她身後，親吻她的脖子。此時，廚房門上出現小提琴的光影，
　　　　　　二樓臥室門上則出現娜娜的光影。

　　　　　6.傅麗絲甜蜜的轉身，profile right與胡德華，profile left，面對
　　　　　　面。再轉成 3/4 open right，繞過胡德華到另一邊，3/4 open
　　　　　　left，再幸福的往廚房走去，並向右轉頭嬌柔地看了胡德華一
　　　　　　眼，才進入廚房。

> 7.胡德華望著傅麗絲直到她進入廚房，愣在原地一會兒，才左轉
> 身走到茶几旁拿起報紙，右轉身走進臥室。

◎演出劇本（含舞台指示）

單元27

傅麗絲 我在問你話——

胡德華 （頭抬都不抬）我也有問妳話——

傅麗絲 你為什麼不自己找呢！你明明就知道燈炮放在哪裡呀——

（停頓。胡德華繼續看報紙。）

　　　　你從來就沒有親過我的脖子！

胡德華 （訝異地抬起頭來）什麼？

傅麗絲 我說，（抱怨）你從來就沒有親過我的脖子——

胡德華 （報紙合起來說完再打開）我這輩子親你已經親得夠多了好不好！

傅麗絲 可是沒有親過脖子，（吃醋，生氣）親我的脖子就不會讓你興奮。

　　　　你也不想想，這種事，我們女人的記性可是好得很！

胡德華 （無奈又不耐煩地）可不可以不要光是替女人說話，去做晚飯了！

（胡德華又盯著報紙看，傅麗絲訝異地看了他片刻，然後氣憤地站起來，從
桌上拿起自己的袋子。）

傅麗絲 我不要那麼傻就好了！

（傅麗絲滿懷委屈，走出後門。胡德華抬頭看著她離開，他又坐了一下，然後
慢慢站起來，放下報紙緩緩踱向後門。他在門檻邊停下來對著幕後說話。）

胡德華 （大男人的語氣）老婆——

（停頓。看觀眾，想辦法。）

　　　　妳知道我不是這個意思——

（停頓。敲門）

　　　　妳記不記得清泉崗那一次？（看觀眾眼神曖昧）在停機坪？

（停頓，然後傅麗絲從後門走回來。）

傅麗絲 清泉崗！清泉崗！你就不會說什麼別的嗎——

胡德華 小寶貝，那你就冷靜一點嘛——

△激情小提琴2，fade in。

△小提琴手光影打在後門上，臥房門上有娜娜的光影。

（胡德華走向傅麗絲，從背後握住她的肩膀，拉她貼向自己，然後深長地吻著她的脖子。傅麗絲閉上雙眼，幸福洋溢地微笑，然後回過身來溫柔說道。）

△激情小提琴2，fade out。

△光影收。

傅麗絲　你看！要讓我幸福有多簡單——

胡德華　我不知道你會在意這種事——（假裝不知道）

傅麗絲　（牽德華的手）你晚上想吃什麼？我買了花椰菜跟香腸，我可以做
　　　　　煎蛋捲——

胡德華　香腸就好了——

傅麗絲　那晚餐的時候你要告訴我事情談得怎麼樣了！我已經等不及想知道
　　　　　結果了——

△激情小提琴2，fade in。

（傅麗絲匆匆走出後門。胡德華若有所思地站了片刻，盯著後門三秒然後從茶几上拿起報紙，緩緩上樓至臥室。）

△激情小提琴2，fade out。

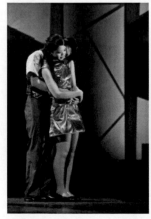

胡德華在傅麗絲身後，親吻她的脖子

★ 場面調度說明

單元28

場景：第二幕　2-2

氛圍：溫馨、平和，中間轉為迷亂。

主題：胡德華和Eve端著咖啡進來。兩人開始工作。談到幸福和需求，胡德華有開始有點失神而去澆花。

處理重點：1. 胡德華談論著幸福，說到「人的需求得到滿足……這種需求便等同於消失」時，卻擔心自己的幸福消失，轉頭去看仙人掌，並為下垂的仙人掌澆水。

2. 繼續談到「西方國家基本需求……獲得滿足，人民卻不因此而感到幸福……出現挫折沮喪——虛無倦怠——徒勞無力等症狀……」，情緒和身體動作跟著語意改變；「挫折沮喪」看仙人掌，「虛無倦怠」從搖椅上站起來，「徒勞無力」時，又洩氣似的坐下。導演用以表示胡德華此時在精神和肉體上，因為病癒的衰弱和對Eve的慾念以及理智之衝突，開始精神紊亂無法集中。

畫面構圖：1. 時鐘影像，10：00。

2. Eve和胡德華由廚房進來。Eve走在前面，手上端著兩杯咖啡。胡德華手上拿著一盤餅乾跟在後面。兩人走向餐桌，Eve坐右側椅子，3/4 open left。胡德華坐中間椅子，full front。

3. 胡德華遞餅乾給Eve，Eve拿了一片。兩人喝著咖啡聊天。

4. 胡德華正要喝咖啡被Eve打斷。Eve正要喝咖啡卻被胡德華打斷。

5. 胡德華起身向右看到垂下的仙人掌（位C和UC交接處），3/4 open right，幫仙人掌澆水。仙人掌隨即長高，但又以不易察覺之速度慢慢降下。

6. 胡德華走至搖椅坐下。望向仙人掌，起身，又無力的坐下。

7. 胡德華起身，以順時鐘方向繞著搖椅到RC、DRC、DC、C四區中心點停住，full front。再轉頭看Eve。

> **2-2　時間：10:00**
>
> 人物：胡德華、EVE

單元28

△影像時間：10:00

（此時Eve從後門走進來，小心翼翼端著擺了兩杯咖啡的拖盤。稍後胡德華身穿西裝，從後門走進來，他拿著一盤餅乾，走到桌旁，把餅乾遞給Eve；Eve拿了餅乾。）

Eve　　　謝謝——

（胡德華把盤子放在桌上，坐下來攪著咖啡。停頓稍長。）

胡德華　您今天會碰到Peter嗎？

Eve　　　如果趕得及的話——

胡德華　如果您有機會碰到他的話，麻煩您轉告他，請他把那些出版計劃的意見書拿來給我——不然就請您轉交給我——我想要再看看他的意見——

Eve　　　我會轉告他的——

（停頓，兩個人喝著咖啡。胡德華要喝咖啡還沒喝到。）

　　　　　　我們可以開始了嗎——

胡德華　您先把咖啡喝完沒關係！

（停頓。胡德華喝咖啡。Eve還未喝，杯子剛碰到嘴唇。胡德華即開口說）

　　　　　　那我們講到哪裡了？

（Eve只好慢慢的把咖啡放下。從桌上拿起筆記簿和筆，依照筆記簿大聲唸。）

Eve　　　為「幸福」下一個具體的定義，讓人人都滿意。

胡德華　喔。那就另起一段。

（胡德華站起來，開始一邊思考一邊在房間裡踱步，同時慢慢講述著。Eve
同時速記，偶爾也喝一口咖啡。）

假使人的需求得到滿足——實際上這種需求便等同於消失——句號
（至仙人掌處拿水壺澆水，仙人掌隨之長高）。然而人——可以——不
斷需求——因為生命的原動力並非所有需求皆得以滿足的狀態（放
下水壺）——而是這些需求不斷得到滿足的過程——即致力於需求
的滿足——句號。

一些眾所周知的情形——比方說——在一些發達的西方國家（坐在
搖椅）——即使基本需求都已普遍獲得滿足，人民卻不因此而感到
幸福——

△昏頭音樂fade in。

在他們身上出現了挫折沮喪（站，看著仙人掌說）——虛無倦怠（又
坐下）——徒勞無力等症狀——句號（把菸斗放到桌上）。在這種情
況下人開始渴望某些東西——但實際上他可能不需要這些東西——
他不過是自以為有某種實際上並不缺乏的需求——即尚未獲得滿足
的需求（看著Eve的脖子）——因此每一種幸福往往同時是幸福的否
定——因為——

★場面調度說明

單元29

場景：第二幕　2-2

氛圍：接上頁，迷亂、刺激、衝擊。

主題：續上頁，胡德華和Eve正在做口述記錄工作。談到幸福和需求，胡德華失神而走至Eve背後，凝視Eve的背影和脖子，然後撲向Eve強吻她。Eve掙扎著推開胡德華，罵胡德華後，奔出大門。胡德華追著出去。

處理重點：1.胡德華強吻Eve的動機，導演的方式是隨著劇作家的台詞意象來詮釋：胡德華談著〝幸福〞，卻擔心自己的幸福像仙人掌下垂而消失。

2.原劇中，只寫到胡德華強吻Eve，並未專注於Eve的脖子，導演亦延伸親吻脖子的意義：一來，有較強烈性刺激的意象。二來，連結胡德華常親吻娜娜的脖子，他直覺認為〝脖子〞是女人的性感帶，用以求愛將無往不利，以及後來傅麗絲也在被親吻脖子後而感到幸福。三者，導演用以表示胡德華強吻被拒，到和娜娜性愛不成，直至探測機器puzuk故障混亂，而造成胡德華在精神和肉體上的紊亂，產生幻象。

畫面構圖：1.胡德華從RC、DRC、DC、C四區中心點，慢慢的走到Eve背後，突然跪下，摟住Eve的肩膀，強吻Eve脖子。

2.Eve掙扎著轉身，又被胡德華抓住強吻，一陣扭打，Eve終於把胡德華推到地上。Eve急速站起退開，3/4 close right，大罵胡德華，再奔向大門衝出胡家。

3.胡德華從地上快速的站起，轉身喊著Eve追出門去。

<h2 style="text-align:center">◎演出劇本（含舞台指示）</h2>

單元29

△昏頭音樂fade out。

（胡德華在Eve附近停下來，出神凝望著她。Eve對此並不知情，她以為胡德華斟酌著恰當的措詞用語。稍長的停頓。）

△激情小提琴音樂3 cut in。

△小提琴手光影打在右門上，後門有傅麗絲的光影，臥房門上有娜娜的光影。

（胡德華突然撲向Eve，猛然在她身邊跪了下來，摟住她的肩，試圖強吻她。Eve嚇了一跳並且尖叫。）

Eve　　啊——

（緊接著一陣短暫的掙扎扭打，胡德華試圖抱住Eve並強吻她，Eve奮力抵抗，最後終於把胡德華推倒在地上。Eve連忙站起身來。）

△激情小提琴音樂3 cut out。

△光影收。

　　　　　胡德華博士！您真是不知羞恥！

（Eve驚慌失措，衝出右邊的門。胡德華難為情地看了她一眼，連忙站起身來，也跟著Eve從右邊的門追出去，幕後傳來他漸漸遠去的聲音。）

胡德華　（邊追邊喊）Eve！Eve！Eve！您聽我說？

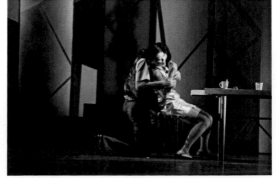

胡德華凝視Eve的背影和脖子，然後撲向Eve強吻她。
正後方臥房門上的光影是娜娜（在左邊超出照片之外的廚房門上還有傅麗絲光影）。

★場面調度說明

單元30

場景：第二幕　2-3

氛圍：性感、誘惑，後轉為氣氛稍為淡淡的憂愁與忌妒。

主題：雷娜娜和胡德華從廚房出來，娜娜要胡德華和傅麗絲攤牌，胡德華卻
用做午飯來轉移話題。娜娜只好像胡德華訴說心中鬱悶。

處理重點：此場幾乎是1-5場，傅麗絲和胡德華的翻版。台詞除了主詞和事
件、對象不同，其他幾乎一樣。劇作家有意如此對照呈現，以強
調語言無意義和〝無效的溝通〞。因此兩場的走位設計也雷同，
但兩人以不同方向行進。

畫面構圖：1. 時鐘影像，12:30。

2. 兩人從廚房進來，胡德華走到自己的位子坐下，3/4 open right。
娜娜披著傅麗絲的休閒袍走向胡德華，轉個圈子坐在他腿上，
3/4 open left。

3. 娜娜起身，一邊脫下傅麗絲的休閒袍一邊慢慢走向廚房並嬌媚
的回頭看著胡德華。胡德華似被勾引著站起來像娜娜走去，娜
娜卻走進廚房關上門。胡德華只好仍坐回原來位置。

4. 娜娜再度從廚房出來，故意走向胡德華，當胡德華轉向3/4 open
right張開雙臂想抱她時，娜娜又轉向搖椅坐下點菸，3/4 open left。

◎演出劇本（含舞台指示）

> **2-3　時間：12:30**
> 人物：胡德華　雷娜娜

單元30

△影像時間：12:30

雷娜娜　（聲音從幕後傳來）她到底有沒有把灰塵都擦掉？

（胡德華從後門走進來，走向桌子並坐下來。）

胡德華　應該是有吧──

（雷娜娜稍後也跟著胡德華從後走進來，洋裝外面還披著傅麗絲的休閒袍。娜娜拉裙擺搖晃兩下，一個漂亮的轉圈後坐在胡德華腿上。）

雷娜娜　我這樣會不會讓你想到她啊？

胡德華　有一點──

雷娜娜　那你一點都不介意嗎？

胡德華　會啊──

（胡德華要親雷娜娜，娜推開胡。雷娜娜慢慢將休閒袍脫至肩膀，胡德華跟上前，娜娜走出後門關上門，胡德華只好作罷。娜娜隨即又回來走向胡，胡伸出手示意要娜坐腿上，但娜拒絕，走向搖椅坐下來點菸。短暫的停頓。）

單元31

場景：第二幕　2-3

氛圍：轉淡淡的忌妒與憂愁。

主題：娜娜要胡德華和傅麗絲攤牌，胡德華卻用做午飯來轉移話題。娜娜只好向胡德華訴說心中鬱悶。胡德華沒有太大反應，不敢做選擇與決定，只告訴娜娜對方的反應。

處理重點：此場幾乎是1-5場，傅麗絲要求胡德華和娜娜攤牌的翻版。台詞除了主詞和事件、對象不同，其他幾乎一樣。劇作家有意如此對照呈現，以強調語言的無意義和〝無效的溝通〞。因此這兩場的兩個女人的走位設計有相似之處，但以不同方向行進。

畫面構圖：1.娜娜坐在右邊搖椅上，3/4 open left。胡德華坐在主位---餐桌正後方椅子，full front。

2.娜娜起身從搖椅處走弧線經過C、LC、至DL，full front。再右轉看著胡德華。繼續右轉沿原先路線往回走，在LC胡德華左斜後方停住，看一眼臥房，再盯著胡德華背影。

3.娜娜繼續向前走繞到胡德華右邊，彎身逼近胡德華。胡德華轉向娜娜，profile right，向後傾斜。兩人靜止姿勢2秒。

4.娜娜慢慢站直身體，右轉繞著右側餐椅至DC左上角，坐在右側餐椅。一會兒，突然全身轉向左邊看胡德華，3/4 open left。胡德華被嚇得跳站起來，3/4 open right。

5.胡德華假裝有點委屈的慢慢走回來坐下，再次找藉口，提出做午飯的要求。娜娜轉向full front。

6.胡德華起身走向左邊，位於L，娜娜轉向3/4 open left。

7.胡德華彎身摸著餐桌前沿向娜娜逼近，profile right。娜娜轉向full front。

8.胡德華走向右側餐椅坐下，profile right。娜娜轉向3/4 open left。

9.娜娜起身右轉走進廚房，胡德華亦起身慢慢在後面跟著走向廚房，停在廚房門口，full back。

◎演出劇本（含舞台指示）

單元31

雷娜娜 如果她問你，你愛不愛她，那你會怎麼說？

胡德華 如果她這麼問，我就想辦法轉移話題。我們要不要做午飯，小寶貝？那裡有一些牛肉——

△大提琴音樂1—fade in。

雷娜娜 阿德——

胡德華 嗯——

雷娜娜 你答應我，想個什麼辦法一刀兩斷！我們不能再這樣繼續下去了！我受到的煎熬你根本不能想像。最糟糕的就是，每次一到傍晚我們在一起的時候，你都開車載我、我們一起開開心心、親吻著——可是我心裡就是知道，過不了多久這些就要結束，你又會回到她身邊、回到家庭溫暖的懷抱，她正在家裡替你縫襪子、補內褲（不屑）；她還會弄什麼給你吃，拿睡衣給你，你們靜靜地打開收音機，然後一起躺在那張寬敞的雙人床上——過一整晚——

（停頓。）

你可能會覺得這樣子很蠢，（慢慢逼近胡）可是你知道這時候我最不能忍受可是又揮之不去的是什麼嗎？

胡德華 什麼？

雷娜娜 就是想像你回到家以後會上床跟她親熱（快速逼近胡）——

△大提琴音樂1—cut out。

胡德華 妳很清楚我現在已經很少跟她睡了——（娜娜慢慢站直身體）

雷娜娜 你最好不是要哄我才編出這些謊話來敷衍我！

△大提琴音樂2—fade in。

你都不知道我是什麼感覺——老是遮遮掩掩、躲躲藏藏的（慢慢坐下），要在別人面前裝做不認識你，去你家偷偷摸摸地像個賊一樣！就算你已經不在乎我的感受好了！你好歹也應該為自己著想，把這件事情作個了斷——（胡站，娜娜打量胡）你看看你自己！難道你沒注意到你下樓的時候是什麼德行嗎？

△大提琴音樂2—fade out。

胡德華　我不是已經說過了，這件事我想分階段慢慢來的嘛。我們要不要做
　　　　午飯啊？

雷娜娜　我太清楚你那些階段了，到目前為止你還在原地踏步！

胡德華　怎麼會？我今天早上就已經開始佈局了。

雷娜娜　是嗎？那怎麼樣？你有沒有告訴她你愛我？

胡德華　一開始我告訴她，（靠近娜娜，手摸桌子）妳對我有性吸引力。

雷娜娜　至少有點苗頭了。那她呢？

胡德華　她逼我跟妳分手（慢慢轉身）。我們要不要做午飯？

雷娜娜　希望你沒答應她。

胡德華　她一直堅持，所以我表面上還得隨口附和。
　　　　可是我心裡可是有自己的打算，而且我可沒有下什麼明確的承諾。

雷娜娜　真的嗎？那然後呢？你有沒有暗示她，（轉向胡）你要離婚？

胡德華　我告訴她，（口氣確定）妳指望我以後會跟她離婚。（口氣轉換）我
　　　　們要不要做午飯？那裡有一些牛肉——

雷娜娜　我去看看——

（雷娜娜站起來至茶几熄菸，走出後門。胡德華慢吞吞地站起來跟在她後
面。）

左：雷娜娜對胡德華說：「我這樣會不會讓你想到她啊？」
右：娜娜說：「你都不知道我是什麼感覺——老是遮遮掩掩、躲躲藏藏的」

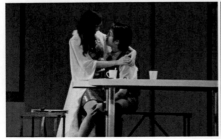

★場面調度說明

單元32

場景：第二幕　2-4

氛圍：一點點威脅與辯駁。中間轉為緊張，後轉為客套、平和的假象。

主題：娜娜持續期望胡德華和傅麗絲攤牌，胡德華卻以自己應早點向傅麗絲說明外遇之事來回應娜娜。娜娜正逼著胡德華想出辦法時，研究人員到訪。

處理重點：1. 此場前面，娜娜和胡德華的對話，又幾乎是下一場2-5場的翻版，只是這一場胡德華說話的對象是娜娜，下一場則換成傅麗絲。台詞除了主詞和事件、對象不同，其他幾乎相同。又是劇作家刻意的對照呈現，強調〝溝通的無效〞之外，亦是哈維爾所擅長的戲劇結構性的安排。

2. 研究人員到訪，須強調其和平常人稍稍不同的怪異即可，尤其是服裝造型上，像科技公司的防塵帽，和顏色、形狀詭異的化妝等。

畫面構圖：1. 時鐘影像，15：00。胡德華站在在廚房門口，full back。

2. 娜娜從廚房門進來，邊走邊穿外套，走到RC停住扣釦子，full front。胡德華從廚房門口跟著娜娜到娜娜左邊亦停下來，位於C偏右，3/4 open right。

3. 胡德華向左走至C，full front。娜娜從胡德華面前經過，走至C和LC之間，full front。

4. 胡德華往娜娜再靠近一步。娜娜右轉從胡德華面前經過，走向大門。

5. 胡德華嚇了一跳，趕緊拉回娜娜往廚房走，將娜娜推進廚房門。再跑至大門從窺孔向外瞧，然後打開大門，站在R和RC之間。

6. 芭比從大門走進來，然後站在胡德華左邊，RC左上方，profile left。後面跟著柯阿貴和馬佳全。兩人搬著一個大箱子，在進門後將箱子放在胡德華面前，和胡德華握手，柯阿貴3/4 close left，馬佳全3/4 close right。兩人再將箱子搬至RC和C之間。芭

比亦和胡德華握手，芭比3/4 close right，胡德華3/4 close left。

7. 芭比將手舉向大門口，一時停頓，胡德華走至大門往外看時，full back。林貝由大門進來，直接右轉走至DR停住，不理停在門口伸出手的胡德華。

8. 柯阿貴和馬佳全兩人將箱子搬進書房。芭比走向DRC和DC之間的後上方，脫下外套，full front。胡德華走過去幫忙並接過外套，位於DC和C中間，3/4 open left。

◎演出劇本（含舞台指示）

2-4　時間：15:00

人物：胡德華　雷娜娜　芭　比　柯阿貴　馬佳全　林　貝

單元32

△影像時間：15:00

（胡德華還沒來得及離開，就在後門邊碰上雷娜娜，她身穿大衣走回來。胡德華轉身和雷娜娜走向右邊的門。）

雷娜娜　那我可以指望你今天晚上會跟她攤牌嗎？

胡德華　那如果她問我，為什麼不在我跟妳開始交往的時候就早一點告訴她呢？

雷娜娜　你就告訴她你對她感到歉疚，可是你一直以為這只是一段逢場作戲，所以沒有必要提出來——

胡德華　可是她最在意的就是這個（向娜娜進前一步，想再解釋）——

雷娜娜　反正你一定要想出辦法就對了（往大門走）！

（此時門鈴響起。胡德華嚇了一跳。）

胡德華　他們來了（慌張地）！

（胡德華摟住雷娜娜，把她拉回後門。）

　　　　妳在浴室等一下，我馬上就過去找妳——

（胡德華將雷娜娜推進後門，連忙走向右邊的門。他先從窺孔向外瞧，然後打開門。芭比走進門，後面跟著柯阿貴和馬佳全，他們兩人搬著一個大箱子；所有人都帶著帽子。）

芭　比　胡德華博士？

胡德華　請進——

芭　比　我們給您打過電話——

胡德華　是，我正恭候著大駕——

芭　比　這位是機械技術員，柯阿貴先生，這位是測量員，馬佳全先生，我
　　　　是芭比博士，而這位是我們（停頓）主任——林貝先生——

（阿貴和馬佳全只是逕自做著自己的事，芭比、胡德華看門口沒見到人，兩人對看，又看門口，胡德華走至門口想往外張望，這時林貝才走進門。）

胡德華　幸會幸會——

（胡德華伸手想和林貝握手，林貝不理，胡德華只好無趣地把門關上。）

芭　比　兩位年輕人要先開箱安裝機器——

胡德華　機器？

芭　比　對。他們去哪裡比較好呢——才不會礙著您？

胡德華　那就到那兒——到書房去——

（胡德華走向書房，打開門並幫忙扶著門，柯阿貴和馬佳全提著箱子從左邊的門走出去。胡德華走向芭比。芭比把大衣脫下。）

　　　　我來幫您？

芭　比　謝謝——

★場面調度說明

單元33

場景：第二幕　2-4

氛圍：接上頁，怪異的客套和一點出乎意料的困惑。

主題：續上頁，科技研究人員到訪，胡德華對這群人的第一印象，有點訝異他們先進的機器，但對研究主任充滿疑問，芭比和林貝的相處模式亦讓他摸不著頭緒。

處理重點：此場須突顯科技研究人員的怪異和荒謬，尤其強調研究主任的詭異。這群人是劇作家用以嘲諷崇拜科技的人類，他們是社會尖端的專業人士，而其所作所為卻又極其突兀與荒謬，讓主角胡德華在探訪中精神混亂；並以他們對比生活在困境之中的一般人更顯得無助與可笑吧！

畫面構圖：1.芭比走至搖椅坐下，3/4 close left。胡德華站在位於DC和C中間，3/4 open right。林貝左轉繞搖椅和茶几一圈後走向餐桌右側餐椅前停住卻未坐下，轉身站著，full front。胡德華則右轉將芭比外套拿進廚房。

2.胡德華從廚房門進來，走到右側餐椅後，full front，請林貝坐下。林貝沒理他，左轉在餐桌和餐椅區踱步。

3.胡德華只好無趣的自己坐在右側餐椅，3/4 open right。林貝則走至坐在餐椅的胡德華和坐在搖椅的芭比之間停住，位於DC和C中間，full front，在胡德華和芭比談話時，前後俯仰身體擋住他們談話。

4.短暫而尷尬的停頓。芭比起身從搖椅走向林貝，但經過林貝面前再右轉停在林貝左邊，位於DC和RC之間，profile left。芭比略為遲疑地從口袋裡掏出一些糖果遞給林貝。林貝看了一眼不理，右轉繞著搖椅和茶几區踱步。芭比走回搖椅前轉身站著，3/4 open right。

5.胡德華起身向芭比走一步，在左轉走向中間餐椅旁停住，位於C和LC中間，full front。芭比向C走一步停住，3/4 open left。胡德華

則在中間餐椅坐下。林貝繞完搖椅區，向後走至廚房門前以橫8
字形來回踱步，最後停在廚房門前，full back。

6. 芭比走到林貝旁，停在UC和C之間，profile right。林貝不理，右
轉走進書房，用力關上門。胡德華感到困惑。芭比卻像沒事，
左轉回來走向胡德華。

◎演出劇本（含舞台指示）

單元33

（胡德華幫芭比脫下大衣，然後轉向林貝對他說道。）

胡德華　您不把大衣脫下來嗎？

（林貝揮了揮手，胡德華略顯尷尬，然後把芭比的大衣拿出左邊的門。林貝
走到桌子旁。胡德華隨即走回來，芭比坐到搖椅上，胡德華請林貝坐下，林
貝卻一點反應也沒有，同時開始若有所思，穿著大衣在房間裡踱步。胡德華
尷尬地坐了下來，短暫的停頓。）

芭　比　我很高興您能夠挪出時間給我們——

（林貝擋在芭比、胡德華中間，他們閃另一方向，林貝就擋到另一邊……）

胡德華　這本來就是我的責任——

（芭比、胡德華閃另一方向，林貝又擋到另一邊……）

芭　比　一般人對我們的工作多半不夠了解——

（芭比、胡德華閃另一方向，林貝又擋到另一邊……）

胡德華　大概他們還是有一些先入為主的成見——

（芭比、胡德華閃另一方向，林貝又擋到另一邊……）

芭　比　這很遺憾。

（短暫而尷尬的停頓。芭比緊張不安地看著林貝，並走向林貝，略為遲疑地
從口袋裡掏出一些糖果遞給林貝。）

　　　　　您拿一點糖果——

（胡德華疑惑的看著。林貝儘管看見芭比，卻對她遞過去的糖果不予反應，
芭比等了一下，然後再尷尬地把糖果塞回口袋裡，走回搖椅旁。停頓。）

胡德華　（站起來）我可以請教您，那些機器是做什麼用的——就是各位帶

來的機器？

芭　比　除了各種測量儀器之外，最主要就是Puzuk。

胡德華　Puzuk？

芭　比　我們叫他Puzuk。這是KO－213型的自動計算機，當然這依照我們的需要，已經經過了適當的改良。

胡德華　沒想到貴單位這麼先進（坐下）——

（短暫而尷尬的停頓。芭比再度緊張不安，看著走來走去聲音很大的林貝，她略為遲疑，然後問道。）

芭　比　發生了什麼事嗎？主任！

（林貝氣憤地看看芭比，接著轉身走出左邊的門，砰一聲把門關上。胡德華驚嚇困惑地看著芭比，芭比卻隨即對他提出問題。）

　　　　您夫人不在家嗎（完全不在乎林貝，沒有任何情緒）？

胡德華　她現在在上班。

胡德華請林貝坐下。林貝沒理他。

單元34

場景：第二幕　2-4

氛圍：更怪異、困惑的氣氛。

主題：芭比和胡德華閒聊他太太上班地點的反應和怪異的測量員要在臥室測
　　　量的決定，讓胡德華增加困惑感。測量機器puzuk竟然又發出怪聲，
　　　胡德華更感驚訝不已。終於要開始探測訪問，胡德華得想辦法把困在
　　　浴室的娜娜先送出門。

處理重點：1.此時仍在堆疊科技研究人員的怪異和荒謬，重點則放在馬佳全
　　　　　和機器puzuk。

　　　　　2.由於此場是研究人員剛到胡家，等於說明在之前演出的科技人
　　　　　員相關之場次皆在此場之後，且在解釋各角色的怪誕和顯現
　　　　　puzuk貼近人類反應卻是科技不值得信賴的殘破敗筆。

畫面構圖：1.芭比走至DC和RC之間，profile left。胡德華仍坐在中間餐椅。

　　　　　2.馬佳全從書房進來，走向臥室，沿著樓梯往上走，到上面停了
　　　　　下來，從口袋裡拿出測錘測量並記錄，接著打開臥室門，準備
　　　　　走進臥室，full back。

　　　　　3.胡德華起身，3/4 open right。芭比向前走至DRC和DC中間。突
　　　　　然，芭比打斷胡德華說話，並走向書房，在門口和門裏的柯阿
　　　　　貴講話，一邊由書房門口向前走至DL，full front。

　　　　　4.胡德華在原位坐下。芭比也走向左側餐椅坐下。一會兒，芭比
　　　　　又起身走弧線經過DLC，至DC，左轉身回頭看著胡德華，3/4
　　　　　close left。

　　　　　5.柯阿貴從書房進來。隨即和芭比兩人走進書房。

　　　　　6.胡德華趕緊起身衝向廚房，打開廚房門，向門內的娜娜說話，
　　　　　full back。再急速走進書房。

◎演出劇本（含舞台指示）

單元34

芭　比　她在哪裡上班呢？

胡德華　她是玩具店的經理。

芭　比　這樣子啊？那太好了！我要買玩具的時候，我就去找她。

胡德華　那當然，看您需要什麼，她會很高興為您服務的。您有小孩嗎？

芭　比　（一副理所當然狀）沒有。

△馬佳全音樂fade in。

（馬佳全穿著工作袍、耳邊夾著鉛筆從左邊的門走進來。胡德華和芭比看著他，馬佳全對他們視若無睹，慢吞吞地走向臥室。他沿著樓梯往上走，到上面停了下來，從口袋裡拿出測錘，將測錘慢慢降至未受樓梯阻礙的地板上。測錘靜止不動後，他再拉回放進口袋，掏出一張又髒又皺的紙片，然後在紙上紀錄。之後他走向臥室，短暫的停頓。）

△馬佳全音樂cut out。

胡德華　那裡是臥室──

馬佳全　我知道。只是要在那裡測量一下（進臥室）。

胡德華　（驚訝地迅速起身）在臥室測量？

芭　比　對。

胡德華　不好意思，可是──

芭　比　請說──

胡德華　您在電話裡並沒有說清楚──

芭　比　我們是刻意事先提供最含糊的資訊，否則受訪人可能就會有所準備，這樣一來，對他們進行的訪談很可能就會失真了──

胡德華　喔──我了解──（欲言又止）……

芭　比　等一下！（芭比彷彿注意到什麼，靜靜聆聽。她朝左邊的門喊）
　　　　柯阿貴先生？

△微弱的嘟嚷聲從幕後傳來。

柯阿貴　（聲音從幕後傳來）是？

芭　比　他為什麼嘟嚷嘟嚷的叫啊？

柯阿貴　（聲音從幕後傳來）他不想說話。大概在箱子裡有點著涼了。

芭　比　他在箱子裡不是會冒汗嗎？

柯阿貴　（聲音從幕後傳來）我們的箱子是新的。

芭　比　他準備好了就告訴我一聲，好嗎？

柯阿貴　（聲音從幕後傳來）就快好了——

（短暫的停頓。）

胡德華　箱子裡裝了誰嗎？

芭　比　（芭笑一笑，走向桌子，坐下）不是，指的是puzuk。他敏感得很，每次都要費很大的功夫才能適應環境。但是他的狀況好壞對我們來說又非常重要；如果（起身）他狀況好，我們的工作的確會順手很多，如果他一搗蛋出狀況，就會對我們造成很大的麻煩。他身上最敏感的部份就是繼電器的線圈，甚至連他的運作也跟天氣有關——像氣壓啦、溼度啦，統統都有影響。下雨或是起霧的時候，我們就最好避免在野外作業——

（胡德華疑惑地看著芭比。這時候左邊的門打開，柯阿貴穿著工作袍出現。）

柯阿貴　我們可以開始了——

芭　比　太好了！

（芭比隨即站起來和柯阿貴從左邊的門走出去，兩人一走遠，胡德華隨即站起來衝向後門，他打開後門朝裡面喊。）

胡德華　（緊張的口吻）娜娜——

雷娜娜　（從幕後傳來低語）還真是久耶——

胡德華　妳準備一下——（胡德華奔出左邊的門。）

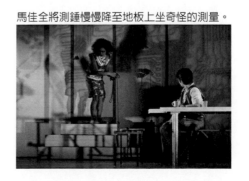
馬佳全將測錘慢慢降至地板上坐奇怪的測量。

★場面調度說明

單元35

場景：第二幕　2-5

氛圍：期待與辯解。

主題：傅麗絲教胡德華做午餐，並化妝準備上班。胡德華卻自己提起剛才未說
完的話題——娜娜期望胡德華和傅麗絲攤牌的事。他開始描述自己和娜
娜攤牌的佈局法並認為這件事沒那麼簡單，他不希望對方受到傷害。

處理重點：1. 此場中間處，胡德華和傅麗絲提到與娜娜攤牌的狀況，兩人的
對話，與1-3場的前面雷同。接著提到考慮對方立場的對話又
與2-4場前段一樣。再接著胡德華要傅麗絲去和娜娜談判的建
議，又是後面的2-7場中段的翻版，只是對象更換，模式幾乎
相同。由此可見，哈維爾戲劇結構的嚴謹和韻律感，自然又不
造作，趣味性極高。

2. 上述的相似段落之處理，須創造出角色彼此的語言、動作類
同，但因角色不同個性而營造不同氛圍與效果，讓觀眾自行發
現與玩味。

畫面構圖：1. 時鐘影像，08：30。

2. 傅麗絲拿著化妝包由廚房門進來，後面跟著提著傅麗絲外套
和購物袋的胡德華。傅麗絲走到大門右邊的鏡子前化妝，3/4
close right，偶而回頭看胡德華。胡德華懶散走向餐桌，站在C
和LC之間，將外套和購物袋放在桌上，full front。

3. 胡德華在中間餐椅坐下，喃喃自語。傅麗絲轉身向胡德華走
去，停在胡德華左邊，位於C和LC之間，3/4 open left。胡德華
嚇得跳開，位於LC和L之間，full front。

◎演出劇本（含舞台指示）

> **2-5 時間：8:30**
>
> 人物：胡德華　傅麗絲

單元35

△影像時間：8:30

傅麗絲　（聲音從幕後傳來）等熟了再把它盛到盤子裡，鍋子再放回這裡。
　　　　這個就配麵包吃，啤酒在冰箱裡。

胡德華　（聲音從幕後傳來）那要留一些給妳嗎？

（傅麗絲穿著洋裝急急忙忙從後門跑進來，手上拿著化妝包。）

傅麗絲　你就全部吃掉，我再買點什麼來做晚飯──（頭轉向胡德華說道）

（胡德華衣衫不整，頭髮蓬亂，慢吞吞地從後門走進來，一隻手臂上搭著傅
麗絲的外套，另一之手提著購物袋。傅麗絲走向鏡子，匆匆忙忙地對著鏡子
梳妝打扮：塗上口紅、畫眉毛、擦粉、梳頭髮。胡德華拿著東西站在旁邊等
著。停頓。）

胡德華　我告訴她，妳指望我以後會跟他分手。

傅麗絲　真的嗎？那然後呢（看胡德華）？

胡德華　什麼然後？

傅麗絲　就是你還怎麼個佈局法啊？

胡德華　喔，就比方說她說了一堆笑話我就不笑了（看傅麗絲），大致說
　　　　來，我對她變得比較冷淡了──

傅麗絲　你說這些該不會只是拿來哄我開心的空話吧（邊化妝邊看胡德華）？

胡德華　不是。我是真的想要作個了結（走到桌子旁）只是妳要知道，這整
　　　　件事沒有那麼簡單（坐下，開始如喃喃自語般敘述）：我們在一起一
　　　　年多了，她就只有我，她沒辦法想像沒有我的日子，而且他對我們

的關係期望很大——

（胡德華好像在訴說別人的事情，傅麗絲走到胡旁邊。）

　　她甚至還指望我會跟妳離婚，然後娶她——

（胡突然發現傅麗絲停在身邊，嚇得跳開，迴避傅麗絲的眼神。）

　　妳也知道，女人對這種是敏感得不得了，無論如何，這對她都會是
很大的傷害。

德華好像在訴說別人的事情，傅麗絲走到他旁邊，他嚇得跳開。

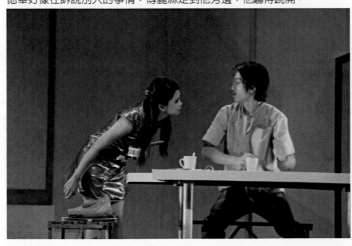

單元36

場景：第二幕　2-5

氛圍：辯解與期待，後轉為平和的假象。

主題：傅麗絲化妝準備上班。兩人聊著未說完的話題---胡德華如何和情人攤
　　　牌的事，他認為這件事沒那麼簡單，應該由傅麗絲主動去和娜娜談
　　　判，傅麗絲立即訓斥並否決。

處理重點：1.此場中間處，是胡德華、傅麗絲與娜娜三人情感與關係的糾
　　　　　　葛，與有關三人的場次台詞都是相互的翻版，模式也幾乎相
　　　　　　同。角色彼此的語言類同，但走位、動作與氛圍的處理卻須
　　　　　　異。象徵無效的語言等於空話，自然無益於溝通。

　　　　　2.上述的相似段落之處理，須以本劇中心人物——胡德華，做為
　　　　　　重心，讓兩個女人以他為走位的依據（前進、退後，距離的遠
　　　　　　近、面向的正反等等），因為，胡德華，像天平的中心點，他
　　　　　　不能向兩端的任何一方偏頗，他不能讓兩端的傅麗絲和雷娜娜
　　　　　　失去平衡，否則，堅固的幸福假象即破碎。他一再的需求得到
　　　　　　滿足的過程，致力於這種幸福的循環則將消散。

畫面構圖：1.傅麗絲轉身走回鏡子前梳頭髮，3/4 close right。胡德華於LC和
　　　　　　L之間，走向傅麗絲並叫她，傅麗絲回頭時他又急忙轉身往回
　　　　　　走，停在C，3/4 open left。

　　　　　2.傅麗絲走向胡德華，停在胡德華右邊，3/4 open left，並收拾化
　　　　　　妝包。胡德華幫傅麗絲穿上外套，傅麗絲轉身走向大門，胡德
　　　　　　華提起購物袋跟在後面。

　　　　　3.兩人在大門前停下，3/4 open right。胡德華向前一步打開大
　　　　　　門，傅麗絲向前停在門邊，轉身對胡德華說話並讓胡德華親一
　　　　　　下臉頰再走出大門。

　　　　　4.胡德華關上大門，轉身伸懶腰，再慢慢走入廚房。

單元36

傅麗絲　我又沒說你處理的時候不用委婉顧慮到她的立場。這不用想也知
　　　　道，不是嗎？

胡德華　那我要說什麼，如果她問我為什麼不在她開始認定我之前就馬上告
　　　　訴她呢？

傅麗絲　你就告訴她你對她感到歉疚，但是這純屬誤會，你只是把這個當作
　　　　是沒有約束的小插曲而已（傅走到胡旁邊）。

胡德華　她就老是懷疑我這個——

傅麗絲　反正你一定會想出辦法來的！（轉身，走回鏡子。傅麗絲梳著頭髮。）

胡德華　親愛的，妳（走向傅麗絲，但又怯懦地轉身）——

傅麗絲　幹什麼？

（傅麗絲看了一眼胡，又繼續化妝。）

胡德華　這件事妳可不可以自己出面跟她解決呢？畢竟妳跟我們的關係沒有
　　　　那麼大的牽扯——

（傅麗絲一副不可置信的表情，胡德華不敢看傅麗絲）

傅麗絲　這樣子像什麼話啊（生氣）？拜託——真是荒唐（回過頭繼續梳
　　　　頭）。你自己今天跟她好好談談（走向胡德華），夠了，就是這樣。

（傅麗絲結束梳妝，她清理梳子，把東西都收進化妝包。）

　　　　今天作講述紀錄嗎？

胡德華　嗯（有點不想搭理）。

傅麗絲　是講義嗎？

胡德華　不是。是要給廣播電台的東西。

（傅走向桌子，接過胡德華遞給她的購物袋，接著胡德華幫她穿上外套。）

傅麗絲　要我幫你買那個檯燈嗎？

胡德華　如果可以的話我會很高興的——

（胡德華送她走向右邊的門。她停在門邊，轉身對胡德華說。）

傅麗絲　那拜拜——我給你加油！

（傅麗絲將臉湊過去。胡德華親她一下。）

胡德華　拜──

（傅麗絲走出門，胡德華把門關上，伸伸懶腰，看看錶，然後慢慢從後門走出去。）

△幕後傳來胡德華的哼唱聲，隨後取而代之的是梳洗聲：水潑灑的聲音、刷牙漱口的聲音等等。

傅麗絲說：「我又沒說你處理的時候不用委婉顧慮到她的立場。這不用想也知道，不是嗎？」

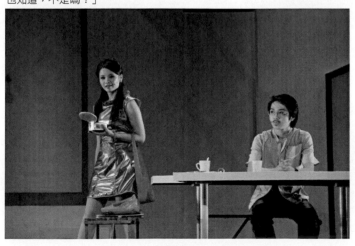

★場面調度說明

單元37

場景：第二幕　2-6

氛圍：尷尬轉平靜、理智，再轉為溫馨。

主題：胡德華追回Eve從大門進來，胡德華為剛才強吻Eve的事向她道歉並保證是最後一次，Eve再次原諒他並繼續工作。胡德華談幸福，又開始頭腦昏亂，轉而去澆花。接著又回憶起童年時光。

處理重點：1. 胡德華談論著幸福，說到「幸福的具體內涵……是某種反覆不定——轉瞬即逝……」時，又讓他想到自己的幸福是否即將消失？轉頭去看仙人掌，並為下垂的仙人掌澆水。此動作和前三場設計理念相同，乃依據語意而設計，讓胡德華為仙人掌澆水的動機合於邏輯並產生聯想。

2. 繼續談到「幸福不是驟然降臨……我們會一再失去且必須一再爭取……」，讓他想到幸福童年。敘述童年的事件以原劇為本，但地點改為台灣，並以懷舊的淡水老鎮為發想。胡德華敘述童年的情緒和身體動作須強調眼神；迷濛的望向遠方，隨著台詞的地名移動自己視框中設定的區塊，動作緩慢而不誇張，聲音輕緩而柔和。Eve同時也望向遠方，以相同的動作基調配合。

畫面構圖：1. 時鐘影像，10：30。

2. 胡德華拉著Eve由大門進來，讓Eve停至RC和C之間後，轉身回去關上大門。再轉身回來牽著Eve的手走向餐桌，將Eve安置坐在右側餐椅，full front。胡德華則尷尬地站在中間餐椅的左邊，位於LC和L之間，3/4 open right。

3. 胡德華一邊道歉一邊走向DL，full front。Eve將臉側向左邊瞪著胡德華。胡德華轉身面向Eve彎腰致歉，profile right。Eve再瞪他一眼，才將身體轉向3/4 open left。

4. 胡德華一邊思考一邊左轉向舞台上方踱步，看到垂下的仙人掌，快速地走去澆花，位於C上方，3/4 open right。仙人掌隨即長高，但又以不易察覺之速度慢慢降下。

5. 然後繼續向C和DC中間前進。走至Eve背後喊她，並將臉極靠近Eve，讓Eve回頭時嚇一大跳。

6. 胡德華走向搖椅坐下，3/4 open left，開始回憶敘述童年。Eve則柔情地望著胡德華。當胡德華說到渡船頭姑娘時看向Eve，Eve也迅速害羞的低下頭。胡德華起身向DRC下方走兩步，full front，停住望向遠方。Eve扭轉身，full front，看著胡德華，胡德華轉頭望著Eve。

胡德華談幸福，接著又回憶起童年時光。
Eve則柔情地望著胡德華。

◎演出劇本（含舞台指示）

> **2-6　時間：10:30**
> 人物：胡德華　EVE

單元37

△影像時間：10:30（時鐘亂轉，停至10:30）

（片刻後，聲音突然停止，胡德華儀容整齊，從右邊的門氣喘吁吁地和Eve走進來。胡德華牽著Eve的手，把她帶到桌旁，讓她在原位上坐下。Eve有點激動地整理頭髮。胡德華尷尬地不知所措。）

胡德華　對不起——這只是臨時起意——（Eve生氣地看胡）

　　　　　我是說——這真的只是開開玩笑——（Eve更生氣地看胡）

　　　　　真的很對不起——請原諒我（真誠地）——

Eve　　（深呼吸）您要保證這是最後一次！

胡德華　（心虛）這我向您保證！

（短暫的停頓，Eve已稍微平靜下來，她從桌上拿起筆記本唸道。）

Eve　　因此每一種幸福往往同時是幸福的否定——因為——（生氣）

胡德華　喔。那就另起一段——

Eve　　（兇巴巴地）那「因為」刪掉。

胡德華　好。

（胡德華開始一邊思考一邊來回踱步，同時慢慢講述，Eve同時速記。）

　　　　　幸福從一方面來說——即幸福的具體內涵而言——是某種極其反覆不定（走至仙人掌處拿水壺澆水）——轉瞬即逝——變化無常的東西（放下水壺）。從另一方面來說，幸福就如同一種普通狀態——同時又非常固定——因為人始終想要幸福——

△昏頭音樂fade in。

因此幸福有如（看Eve）理想——人朝著這個理想而不斷激發人的活動，然而基本上幸福是人向來不能徹底達到的理想——句點。幸福並不是什麼驟然降臨的東西，我們會一再失去而且必須一再爭取——句號。

（停下來，非常靠近Eve）Eve——

Eve　　　是（嚇一跳）？

△昏頭音樂cut out。

胡德華　您有什麼樣的童年回憶呢？

Eve　　　很（停頓）令人懷念——（Eve回想與胡德華親近的時刻）

胡德華　我也是。我的童年與成長的鄉間和週遭的人關係密切（往搖椅走）。

Eve　　　我也是——（還在甜蜜回憶中）

胡德華　我一直把這些回憶放在心裡面（走到搖椅前，坐下）：淡水河；堤防邊，我在少年時代爬上爬下的榕樹；賣阿給的阿伯溺死自己太太的池塘；那些松樹、杉樹、扁柏和沉積岩；夏末秋初剛犁完田的時候；阿土伯的母羊被母牛壓死的九九重陽節；渡船姑娘阿妹仔悠揚的吟唱；（盯著Eve，起身）辛巴達歷險記的故事；落寞的秋天在紅毛城下的紅樹林邊漫步——這些對您來說終究是沒有意義的——

（胡德華陷入回憶。胡德華一轉身看見仙人掌垂下來，又快速走向仙人掌並澆水。）

△昏頭音樂fade in。

Eve　　　我們是不是該繼續了？您說您趕時間的——

★場面調度說明

單元38

場景：第二幕　2-6

氛圍：從溫馨轉為迷亂。再轉故作正經、平靜。再轉刺激、衝擊。

主題：Eve正在為胡德華做記錄工作，胡德華卻開始回憶童年。Eve提醒胡德華趕時間的事，胡德華卻問Eve是不是處女。當胡德華得到如他猜測的答案時，又馬上故作鎮定回到工作。但他無法專注，繼而失神而走至Eve背後，凝視Eve的背影和脖子，然後撲向Eve強吻她。Eve掙扎著推開胡德華，奔出大門。胡德華追著出去。

處理重點：1. 胡德華問Eve是不是處女，是逾矩且反常的舉動。表示身為社會菁英的社會科學家仍如凡人一般，無法逃脫被性衝動控制的悲哀。讓胡德華強吻Eve的動機，更合乎邏輯，更顯示出人類存在的困境。

2. 此場設計澆花動作非常頻繁，與1-4場相同為3次，1-4場的澆花目的是鋪排胡德華受Eve的性吸引，本場的目的則是表現胡德華在第一次強吻之後更無法專注，在〝需求〞與〝滿足〞之間失去自我，甚至產生幻象---將仙人掌高高掛起，不讓仙人掌下降。

3. 原劇中，胡德華強吻Eve兩次（2-2和本場2-6），Eve皆表現強烈反抗並要胡德華再三保證是最後一次才原諒他。事件一再發生的時空其實是連續的，換句話說，在2-2場才剛發生強吻事件，追回Eve後，馬上（本場）又發生問〝處女〞和強吻事件。因此，問〝處女〞的原因即和一般社會中男人看待及處理年輕女性的處女貞操之良心有關。當知道Eve不是處女，讓胡德華的罪惡感減輕，接下來的工作自然無法有效率，他一再奔走於仙人掌、澆花和Eve之間。最後仍再次發生強吻事件。

畫面構圖：1. 胡德華望著Eve，從DRC中心點，走到仙人掌處（位C和UC交接處），3/4 open right。幫仙人掌澆水。仙人掌隨即長高，但又以不易察覺之速度慢慢降下。胡德華一邊澆花一邊問Eve是不是處女。Eve轉回身體回答並低下頭。

2. 胡德華邊想邊走，從左邊以弧線繞至DL，full front。再走向
　　DRC，3/4 open left，轉身看到仙人掌已垂下，又急忙走至仙
　　人掌（位C和UC交接處），3/4 open right。一邊幫仙人掌澆水
　　一邊問Eve。仙人掌隨即長高。胡德華為了不讓仙人掌再度下
　　垂，竟然將仙人掌高高掛起。
3. 胡德華慢慢的走到舞台下方Eve背後，突然跪下，摟住Eve的肩
　　膀，強吻Eve脖子。
4. Eve掙扎著轉身，又被胡德華抓住強吻，一陣扭打，Eve終於把
　　胡德華推到地上。Eve急速站起退開，3/4 close right，大罵胡德
　　華，再奔向大門衝出胡家。
5. 胡德華從地上快速的站起，轉身喊著Eve追出門去。

◎演出劇本（含舞台指示）

單元38
（胡德華沒有反應，他看看Eve，凝視片刻，然後問道。）

胡德華　　（一邊看Eve，一邊澆水）您是處女嗎？

Eve　　　（驚訝地）什麼？

胡德華　　您是不是處女？

Eve　　　（難為情地低頭）喔，拜託！

胡德華　　（放水壺）我沒有什麼惡意（看一眼躲開），我是以朋友的立場問您——

Eve　　　不是。

△昏頭音樂fade out。

胡德華　　（嘆一口氣）我想也是。

Eve　　　（驚訝地）嘎？

胡德華　　（正經地）那就繼續——我們講到哪裡了？

Eve　　　（尷尬，找資料，翻頁）幸福並不是什麼驟然降臨的東西，我們會一
　　　　　再失去而且必須一再爭取。

（胡德華又開始一邊沉思一邊來回踱步，同時講述。）

胡德華　　尤其在現今這個世界——這個以通訊急遽發展為特徵的世界——

幸福卻成為日益艱難的課題——句號。人為了達滿足狀態所做的努力——即追求某種特定的價值——直接或間接說明了每一項活動的特性——句號。然而因為人想要追求的各種價值可從各種不同的角度——上括號——例如從觀察家個人的價值觀或從時代宏觀的角度——下括號—（走至仙人掌處，拿水壺澆水）—請問括號前面是什麼？

Eve 　　　（唸）然而因為人想要追求的各種價值可從各種不同的角度——

（胡德華狠狠地用手搖了搖仙人掌並將之固定。）

胡德華 　那括號裡的東西刪掉——

Eve 　　　（看胡德華）全部都刪掉嗎？

胡德華 　對——

（胡德華在Eve附近停下來，出神地凝望Eve的脖子。Eve並不知情，以為胡德話正斟酌著恰當的措詞用語。稍長的停頓。）

△激情小提琴音樂3，cut in。

△小提琴手光影打在右門上，後門有傅麗絲的光影，臥室門有娜娜的光影。

（胡德華突然撲向Eve，猛然在她身邊跪了下來，摟住她的肩，試圖強吻她。Eve嚇了一跳並且尖叫。）

Eve 　　　啊——

（緊接著一陣短暫的掙扎扭打，胡德華試圖抱住Eve並強吻她，Eve奮力抵抗，最後終於把胡德華推倒在地上。Eve連忙站起身來。）

△激情小提琴音樂3 cut out。

△光影收。

　　　　　胡德華博士，您真是不知羞恥！

（Eve驚慌失措，衝出右邊的門：胡德華難為情地看了她一眼，連忙站起身來，也跟著Eve從右邊的門追出去，幕後傳來他漸漸遠去的聲音。）

胡德華 　（邊追邊喊）Eve！Eve！夏娃！您聽我說？

<div align="center">★場面調度說明</div>

單元39

場景：第二幕　2-7

氛圍：有點不和諧。中間轉為一點點期待和緊張。

主題：娜娜和胡德華從臥房出來，娜娜認為胡德華應該和傅麗絲離婚並改變
　　　生活方式飲食。胡德華卻希望由娜娜主動去和傅麗絲談判，娜娜立即
　　　訓斥並否決。胡德華怕娜娜被將要來的訪客撞見，要她趕緊離開。

處理重點：1.此場是兩人在性愛之後的對話，娜娜藉機暗示胡德華應該離開
　　　　　　傅麗絲和減輕工作、改變飲食。顯然娜娜對剛才的性事不滿
　　　　　　意，第一句話「你工作過頭」，即是暗諷胡德華「疲於奔命」
　　　　　　在女人之間，自然是〝力〞不從心。導演安排此場胡德華從臥
　　　　　　房下樓時兩次軟腳，娜娜則以冷笑對之，她甚至走到挺立的仙
　　　　　　人掌前嘲笑胡德華。當娜娜問胡德華有沒有吃胡蘿蔔時，胡德
　　　　　　華又第3次軟腳。用以強調胡德華身心狀態衰頹不濟，乃至科
　　　　　　技人員探訪時的詭異、機器的破敗、昏亂的幻象，到芭比的崩
　　　　　　潰，胡德華無法自持的親吻芭比，接受芭比再次邀約，皆是在
　　　　　　滿足無謂的需求、自我困惑於「幸福」的假象之中。

　　　　　2.此場中間部分與2-5場的中段相同，在胡德華要求娜娜去和傅麗
　　　　　　絲談判時，叫了娜娜又逃避其眼光的姿態與2-5場一樣；叫了傅
　　　　　　麗絲又逃避其眼神。突顯和呼應哈維爾的戲劇結構性安排。

畫面構圖：1.時鐘影像，14：20。

　　　　　2.娜娜和胡德華從臥房進來，娜娜邊下樓邊扣洋裝的釦子，走
　　　　　　到C偏上方停住，full front，轉頭看胡德華。胡德華跟著娜娜下
　　　　　　樓，不小心連著軟腿兩次，走到C和LC之間停住，full front，
　　　　　　整理凌亂的衣著和儀容。

　　　　　3.娜娜冷笑，走至仙人掌旁邊停下來，位於C和UC之間，3/4
　　　　　　open right，盯著仙人掌一會兒再看了一眼胡德華，再次冷笑。
　　　　　　之後，走至搖椅坐下點菸。胡德華一直避開娜娜的眼光。

　　　　　4.娜娜起身，一邊說話一邊繞著搖椅走至C停住，full front。胡德

華站在原處。

5. 胡德華從娜娜面前走過時又軟腿一次。娜娜看了胡德華一眼，走至搖椅前停住，DRC，full front，繼續抽菸。

6. 胡德華看著娜娜一會兒，又瞄了一下錶，走到餐桌收拾咖啡杯盤，將餐具拿進廚房。娜娜不理會，兀自抽著菸。

7. 胡德華從廚房出來，走到C和DC偏右停下，full front。又瞄一下錶，轉頭向娜娜說話，但又避開娜娜的眼神。娜娜起身從胡德華面前經過，走至C和DC偏左，full front。

◎ 演出劇本（含舞台指示）

2-7　時間：14：30
人物　：胡德華　雷娜娜

單元39

△影像時間：14：30

（短暫的停頓，臥室門緩緩打開，胡德華現身：接近脖子下面的襯衫鈕子沒扣好，背心拿在手上。頭髮略微凌亂的雷娜娜也出現在臥室門邊。胡德華伸伸懶腰，慢吞吞地走下樓梯卻軟腳，雷娜娜看見而冷笑。胡德華穿上背心，扣好襯衫，調整儀容。雷娜娜在仙人掌前扣著沒扣好的洋裝，一邊看仙人掌再看胡德華，又冷笑。之後，胡德華站在附近，尷尬地不發一語。雷娜娜整理好儀容後，走向搖椅，坐下來點菸。她表情冷淡，瞧也不瞧胡德華一眼。胡德華注視著她，開始有點緊張起來。稍長而凝重的停頓。）

雷娜娜　　你工作過頭了，就是這樣！

胡德華　　嗯（尷尬）──

（稍長而凝重的停頓。）

雷娜娜　　該是稍微改變的時候了！

胡德華　　嗯（敷衍，不以為然）──

（稍長而凝重的停頓。）

雷娜娜　　（站起邊說邊走向胡）這裡的一切你都要遠離。還有多運動筋骨（瞄
　　　　　胡的背影）、改變飲食、呼吸一些新鮮空氣。（轉身說）她到底晚上
　　　　　都給你吃什麼啊？

胡德華　　就是（從娜娜面前走過，又軟腳）各式各樣雜七雜八的——香腸——
　　　　　煎蛋捲——

雷娜娜　　（娜再次輕蔑的冷笑一下）你平常到底有沒有吃胡蘿蔔啊？

胡德華　　沒有——

雷娜娜　　噢！這樣子怎麼行啊！（坐搖椅）

（停頓，雷娜娜不搭理他，兀自抽著菸。胡德華不動聲色，看一下錶，有點
陰鬱地看著雷娜娜，然後自己收著桌上的咖啡杯盤，放到廚房後，出來又瞄
一下錶。）

胡德華　　（邊走邊說）娜娜——

雷娜娜　　幹什麼？

胡德華　　這件事妳可不可以自己出面跟她解決呢？畢竟妳跟我們的關係並沒
　　　　　有那麼大的牽扯——（邊走邊說）

雷娜娜　　這樣子像什麼話啊？拜託（往桌走）——真是荒唐。你自己今天跟
　　　　　她好好談，夠了，就是這樣。

（稍長而凝重的停頓，胡德華愈來愈焦躁不安，又偷瞄一下錶。）

胡德華　　娜娜，妳——

雷娜娜　　幹什麼？（大聲，不耐煩）

胡德華　　馬上就有人要來——

雷娜娜　　誰啊？

胡德華　　（走向娜娜）我不知道，他們打電話來，又不說要幹嘛，可是聽說
　　　　　很重要（積極緊張），可能會是——妳知道嘛——

單元40

場景：第二幕　2-7

氛圍：有點不和諧和緊張。

主題：胡德華怕娜娜被將要來的訪客撞見，要她趕緊離開，娜娜冰冷地服從。

處理重點：此場胡德華向娜娜暗示即將來訪的人是重要的，不能被他們知道
　　　　　娜娜和他的不正常關係，因此急於要娜娜離開。娜娜雖不高興，
　　　　　也只好服從。

畫面構圖：1.胡德華在C和DC偏右，再靠近娜娜一步。娜娜右轉從胡德華
　　　　　　面前經過，走到搖椅前又停住抽菸，位於DC和DRC之間，3/4
　　　　　　open right。

　　　　　2.胡德華右轉走向娜娜，位於DC，3/4 open right。娜娜左轉身將
　　　　　　菸熄了放在茶几上的菸灰缸上，再不高興地走向廚房。

　　　　　3.胡德華鬆了一口氣，跑至大門從窺孔向外瞧。

◎演出劇本（含舞台指示）

單元40

雷娜娜　你想是嗎？（往搖椅走）

胡德華　（緊張）如果（轉身走）讓他們碰到妳，那就不太好了——

雷娜娜　（對胡）那你的意思是要趕我走就對！至少讓我把菸抽完（走向搖
　　　　　椅，背對胡）可以嗎？

胡德華　我是為妳好——

（雷娜娜把煙捻熄，站起來，冷冰冰地走出後門，同時讓後門開著。胡德華
顯然鬆了一口氣，走向右邊的門並從窺孔往外看。）

雷娜娜　（聲音從幕後傳來）我的大衣呢？

胡德華　就在門後面——

★場面調度說明

單元41

場景：第二幕　2-8

氛圍：有點溫馨、興奮，又有一點點緊張無措。

主題：娜娜剛到胡家，胡德華興奮地開大門迎接，兩人一陣熱吻，卻被Eve撞見。胡德華故作正經，並介紹兩人認識。Eve離開後，娜娜有點吃醋，認為胡德華和Eve關係不太正常。

處理重點：此場是娜娜和Eve中午時在胡家碰面的一景，顯示胡德華和妻子以外的兩個女人的關係。Eve可表現有點驚訝與醋意，娜娜則呈現較明顯地吃醋，但覺得Eve還不足具威脅性，因此在胡德華要幫她脫外套時，故意稍稍遲疑一下。

畫面構圖：1. 時鐘影像，14：20。胡德華站在大門口，3/4 close right。

2. 胡德華打開大門迎接娜娜，娜娜進門後走至DR，胡德華跟在後面，娜娜轉身與胡德華擁吻，胡德華並企圖脫掉娜娜外套。

3. Eve從廚房進來，站在RC偏上方，full front，正好看見他們兩人親吻，趕緊喊了一聲〝早〞就轉頭假裝沒看見。

4. 胡德華撿起外套轉身，故作正經，偷偷交給身後的娜娜。娜娜也裝作沒事，接過外套逕自穿上，跟在胡德華後面。

5. 胡德華和娜娜兩人走至廚房門口停住，RC偏上方，3/4 open left。胡德華介紹兩人認識。Eve和娜娜握手後，走至餐桌收拾公事包。

6. 胡德華走向餐桌，停在C，3/4 open left。娜娜走到R和RC之間，full front。Eve轉身走向大門，胡德華搶先走在前面幫Eve開大門。

7. Eve走出大門，胡德華關好大門。娜娜轉身走到C，3/4 open left。胡德華跟到娜娜身旁幫她脫外套，娜娜躲開向左走到C和LC之間，3/4 open left。

◎演出劇本（含舞台指示）

> **2-8 時間：12:00**
> 人物：胡德華 雷娜娜 EVE

單元41

△影像時間：12:00

（胡德華走向後門，還在鏡子邊停下，急急忙忙對鏡整理儀容。此時門鈴響起胡德華奔向右邊的門，從窺孔往外一看開心地打開門。雷娜娜身穿外套走進來。）

雷娜娜　親一個怎麼樣？

（胡德華幫娜娜脫下外套，順勢擁吻。此時Eve身穿外套，從後門走進來。）

Eve　　　早——

（胡德華撿起外套，故作正經。Eve也假裝沒看見地左看右看。）

胡德華　這是Eve——夏娃小姐，我的秘書，這是雷娜娜，我（停頓）小姨子——

（雷娜娜和Eve握手致意，短暫而尷尬的停頓，然後Eve拿起公事包走到胡德華面前。）

　　　　　（對Eve說）那麼再一次，非常感謝您（思考）耐心——（思考）熱心——（思考）認真仔細——

Eve　　不客氣（虛假地。從胡、娜娜兩人中間穿越走向大門）。再見——

雷娜娜　再見——

（胡德華替Eve打開右邊的門，Eve走出門離去。娜娜斜眼看Eve。胡德華關好門再走向雷娜娜。）

　　　　　這是幹什麼（走向桌子）？

胡德華　我口述她幫我紀錄——

雷娜娜　但願如此！怎麼樣？

胡德華　妳不把外套脫掉嗎？

（胡走向娜娜要幫她脫外套，娜娜躲開。）

★ 場面調度說明

單元42

場景：第二幕　2-8

氛圍：一點點無奈和鬱悶。

主題：Eve離開後，娜娜有點吃醋，認為胡德華和Eve關係不太正常。接著娜娜問胡德華和傅麗絲攤牌的事，胡德華又再推拖敷衍。

處理重點：此場中間部分與1-1場的一開始相同，這裡是娜娜追問胡德華和傅麗絲談判時的狀況，最後再把劇情接到2-3場。

畫面構圖：1. 娜娜一邊說話一邊走至LC和L之間，3/4 open left。胡德華再次跟到娜娜身旁想幫她脫外套，娜娜終於脫下外套。

2. 娜娜向前走至DL，full front。胡德華則拿著外套一邊回話一邊往廚房走，中間停了一下，又繼續向廚房走去。娜娜轉身跟在胡德華後面也向廚房走去。

3. 胡德華停在廚房門口，full back。娜娜則停在C和LC之間，3/4 open right。

4. 胡德華走進廚房。娜娜也跟著走進廚房。

◎ 演出劇本（含舞台指示）

單元42

雷娜娜　又是沒什麼進展，對不對？

胡德華　行不通。

雷娜娜　為什麼行不通？

胡德華　情況不對。她有一點心浮氣躁，而且她趕著要去上班。妳不把外套脫掉嗎？（胡再次走向娜娜要幫她脫外套）

雷娜娜　又錯過一次機會了！

（胡德華幫雷娜娜脫下外套，胡德華拿著外套慢吞吞地走向後門，雷娜娜跟在他後面。）

胡德華　其實我上次跟她又沒見到面（邊走邊說），我晚上試試看——

雷娜娜　晚上！晚上！又是等到晚上——你捫心自問（對胡），你該不會

（轉身）是故意想要拖延吧？

胡德華　我幹麼要拖延，拜託？

（胡德華拿著大衣走到後門，卻聽到娜娜的問題而停在門口。）

雷娜娜　還是你根本就還愛著她——

（胡德華走進後門。）

胡德華　（聲音從幕後傳來）妳明明知道我老早就不愛她了！我就只是像喜
　　　　歡一個朋友、管家、家人依樣喜歡她——

（雷娜娜覺得他說謊，在胡德華講話的同時，也走出後門找胡德華。）

雷娜娜　（聲音從幕後傳來）好一個管家啊！她到底有沒有把我灰塵都擦掉啊？

胡德華再次到娜娜身旁，幫她脫外套，娜娜終於脫下外套。

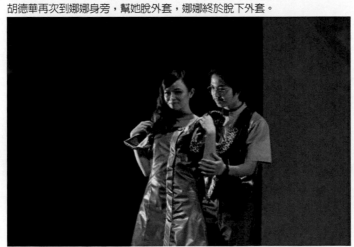

★場面調度說明

單元43

場景：第二幕　2-9

氛圍：平靜，新的開始的期待與喜悅。

主題：研究團隊從烤箱搬回探測器，準備重新開始訪問胡德華。

處理重點：這場其實是1-12場的重新開始與延續，芭比這次「保持安靜」的
　　　　　動作設計故意未重複1-12的第四次，而是重疊愈來愈可愛而好笑
　　　　　的特色。胡德華對芭比的動作顯得有點愉悅其中了。

畫面構圖：1. 時鐘影像，16：32。

　　　　　2. 芭比拿著鍵盤和柯阿貴抬著Puzuk從廚房進來，胡德華跟在後面。

　　　　　3. 柯阿貴將Puzuk放在餐桌前地上，full front。然後三人坐在原先
　　　　　　 的位子，柯阿貴坐在餐桌右側，3/4 open left。芭比則坐在左
　　　　　　 側，3/4 open right。胡德華坐在正中椅子。

　　　　　4. 芭比起身在椅子前（位於DLC和DL之間）做探測前動作程式，
　　　　　　 然後大喊「保持安靜」。再坐回左側餐椅，3/4 open right。柯阿
　　　　　　 貴繼續操作機器。

　　　　　5. 三人驚喜的盯著Puzuk。

◎演出劇本（含舞台指示）

> **2-9　時間：16:32**
>
> 人物：胡德華　芭　比　柯阿貴　馬佳全　林　貝　雷娜娜　傅麗絲
> 　　　Eve

單元43

△影像時間：16:32（時鐘亂轉，停至16:32）

（芭比和柯阿貴一起小心翼翼地將不速客從後門搬進來；胡德華跟在他們後面。芭比和柯阿貴將不速客放到桌旁，所有人都在原來的座位上坐下：柯阿貴操弄著不速客。）

芭　比　希望他的隔熱材料沒有燒壞——

柯阿貴　不會的，如果這樣他會冒煙的。我們可以開始了——

芭　比　很好。那您記下來：（口述）胡德華，SA08年生——訪談開始時
　　　　間：十六點三十二分——問題一。（大喊）請保持安靜！

（柯阿貴敲打鍵盤，將資料輸入，接著按下其中一個按鈕。不速客的喇叭微弱地嗡嗡作響，柯阿貴注意看錶，全體皆屏息以待。片刻後，不速客的綠燈亮起。）

　　　　萬歲，綠燈！

柯阿貴　總算可以了——

★場面調度說明

單元44

場景：第二幕　2-9

氛圍：從期待與喜悅。後轉驚訝和無趣、停滯。

主題：研究團隊正準備重新開始訪問胡德華，卻碰到Puzuk想休息。三人只好又開始閒聊，還提及機器puzuk像小孩的事。胡德華轉移話題到他們的研究工作。

處理重點：在1-12場，Puzuk開始說話，而且是提出要休息的建議，這場亦重複相同橋段，但透露更多Puzuk是不完美機械的祕密。因此，當柯阿貴說出Puzuk詭異的壞習慣時，顯得驕傲和得意，而胡德華須表現得有點擔心與訝異。

畫面構圖：1. 三人從驚喜變為失望地盯著Puzuk。

2. 芭比坐在左側椅子，profile right，傾身向前問柯阿貴，待柯阿貴回答後，再轉頭有點不好意思向坐在正中椅子的胡德華說話。

3. 柯阿貴坐在餐桌右側，3/4 open left，得意的說話，不時轉動身體，full front和3/4 open left。

4. 胡、芭、柯三人在原位上各自做等待的動作。

5. 柯阿貴轉頭問胡德華高山李的事。

6. 三人用手撐下顎，換手，再換另一手。

7. 胡德華轉頭問芭比有關研究工作。

◎演出劇本（含舞台指示）

單元44

△不速客的喇叭發出女人般的聲音。

不速客　告訴我──

（停頓，一陣緊張。）

　　　　告訴我──

（停頓，一陣緊張。）

　　　　麻煩告訴我──

（停頓，一陣緊張。）

　　　　柯阿貴？

柯阿貴　（對不速客說）幹什麼？

不速客　我可以休息一下嗎？

柯阿貴　可是你什麼都還沒做耶！

不速客　這樣一直搬來搬去把我給累壞了──

柯阿貴　隨便你

（柯阿貴隨即按下按鈕。燈滅。）

芭　比　他今天是不是有點不對勁啊？

柯阿貴　他只是有點想賣弄、耍耍性子而已。

芭　比　（對胡德華說）他有時候就跟小孩子一樣──

柯阿貴　（罵小孩似的）有一次他又耍叛逆不賣帳，搞得我已經有點火了，
　　　　　我就乾脆把它丟到車庫關兩小時，把燈熄掉讓他算幾百個微分方程
　　　　　式。然後你們就可以從他身上看到：他就給我乖乖的，我使個眼
　　　　　色，要他做什麼他就做什麼！這只是教養問題──

芭　比　所以我才說啊，就跟小孩子一樣──

△停頓音樂cut in。

（胡、芭、柯三人等待動作結束。）

△停頓音樂fade out。

柯阿貴　（對胡德華說）如果可以的話，我想買一些高山李給小孩子──

胡德華　您想拿多少就拿多少──當然是免費──可不要跟我說什麼付錢不

付錢的——

柯阿貴　那我就不跟您客氣了——

△停頓音樂cut in。

（三人用手撐下顎，換手，再換手。）

△停頓音樂fade out。

胡德華　（對芭比說）很不好意思，我老是問問題——

芭　比　不會，我反倒是很樂意跟您談談我們的工作——

胡德華　您一定也知道，從某個意義上來看，這是我的專業和興趣——

柯阿貴像罵小孩似的數落Puzuk奇怪的叛逆行徑。

★場面調度說明

單元45

場景：第二幕　2-9

氛圍：從無趣轉理智、嚴肅與讚賞。再轉停滯、不解。

主題：胡德華聊到研究工作。正當胡德華非常讚賞研究團隊形塑人類特質的
　　　具體方法時，突然被馬佳全的進入打斷。

處理重點：這裡表現胡德華非常讚賞研究團隊形塑人類特質的具體方法時，
　　　　　要強調胡德華是衷心如此認為，以對照後面他發現自己被選為訪
　　　　　問對象的原因只是隨機採樣的反差。

畫面構圖：1.胡、芭、柯三人坐在原位上。

　　　　　2.芭比起身向左斜前走，停至DL，3/4 open right。再轉身走向DR
　　　　　　和DRC，full front。再轉身走向DRC，full front。

　　　　　3.胡德華從正中椅子起身走向C和DC中間，3/4 open right向芭比
　　　　　　提問。

　　　　　4.芭比轉身走至Puzuk左側，用手指著Puzuk，3/4 open right，再轉
　　　　　　身面向full front。接著又在DL和DRC下舞台前緣邊說明邊來回
　　　　　　走動。胡德華則站在C，身體和眼光隨著芭比移動。

　　　　　5.芭比最後停至DLC和DL之間，full front。胡德華站在原地開心
　　　　　　的看著芭比鼓掌稱讚。

　　　　　6.馬佳全從書房進來，站在LC和L之間，3/4 open right，問柯阿
　　　　　　貴安全鞘。接著轉身往書房走又在門前被柯阿貴叫住，回身
　　　　　　3/4 open right。柯阿貴走至馬佳全右側，在他耳邊低語，馬佳
　　　　　　全點頭，走進書房門。柯阿貴坐回餐桌右側，3/4 open left。胡
　　　　　　德華走回中間椅子坐下，full front。

　　　　　7.馬佳全拿著空袋子從書房走出來，走向後門。芭比叫住馬佳
　　　　　　全，馬佳全停在廚房門口，full back。

◎演出劇本（含舞台指示）

單元45

芭　比　這點我絕對瞭解，本來嘛！我們可以算是同行——

胡德華　嗯，一點都沒錯。我很感興趣，你們形塑人類特質的具體方法是——

芭　比　是這樣子的，（站起來）我們從一個大致上說來還算是相當合邏輯的前提出發，就是假如把人類連結在一起的是他們共通的部分，那麼造成他們差異的必定就是他們獨特及偶然的那一部份。也就是說：人類特質的重心不在於可以解釋為規律的部分，而那一部分正好就是那一大塊被忽略的偶然範疇。

胡德華　聽起來蠻有說服力的（起身）。但是要怎麼把這個領域用科學方法來捕捉紀錄呢？

芭　比　這點Puzuk正好扮演重要的角色（指向Puzuk），他就是把我們提供給他的個人資料，或是他自己收集的資料整合出可能的關係，再和事先輸入他記憶體的所有學科法則不斷進行比較，為的是排除現有科學法則中能夠解釋為規律的關係。同時也排除那些已經在其他個體遇到過而且可以視為潛在規律性的關係。如此逐漸得出一種完整的邊緣化偶然關係結構，基本上這無非就是一種人類特質的濃縮模型。

胡德華　有創意！不論是理論也好，實際應用方法也好——真的是——

△馬佳全音樂fade in。

（胡德胡思考狀。此時左邊的門打開，馬佳全穿著工作袍，耳邊夾著鉛筆出現。每個人都轉向他。）

柯阿貴　（對馬佳全說）有什麼事嗎？

馬佳全　你知不知道溼度計的安全鞘放在哪裡呀？

柯阿貴　你把它放在裝點心的袋子裡。

馬佳全　不在裡面——

柯阿貴　那我就不知道了——

（馬佳全有一會兒目光呆滯，站著發愣，然後慢慢轉身想離開，柯阿貴卻叫住他。）

柯阿貴　阿全——

（馬佳全在門邊停下，轉向柯阿貴。柯阿貴連忙站起來，走向馬佳全低聲對他嘀咕幾句話，同時手指著後門：馬佳全點點頭表示了解同意。柯阿貴於是友善地摸摸他的頭，馬佳全卻往後一縮，顯然是受不了他這樣的舉動。柯阿貴回到自己的座位，馬佳全走出左邊的門，讓門開著，接著又拿著空袋子走出來。他看也不看人一眼，拖拖拉拉地走向後門。）

芭　比　（對馬佳全說）您秤過被子的重量了？

（馬佳全在後門邊停下，背對房間，一會兒後嘟噥了一聲。）

馬佳全　幹嘛？

芭　比　您是不是秤過被子的重量了？

馬佳全　（轉都不轉身）我正在測牆壁的溼度——

芭　比　好——

芭比向胡德華解釋Puzuk重要整合資料的工作。

★場面調度說明

單元46

場景：第二幕　2-9

氛圍：從讚賞轉為驚訝而失望、停滯、不解。

主題：正當胡德華非常讚賞研究團隊形塑人類特質的具體方法時，突然得知自己被選為訪問對象的原因只是隨機採樣而非特定，大失所望，而接下來林貝和芭比又再次〝演出挽留的肥皂劇〞，更讓胡德華昏頭轉向。

處理重點：1. 胡德華發現自己被選為訪問對象的原因只是隨機採樣的結果時，要表現從欣喜到驚訝失望的落差。

　　　　　2. 此場林貝要離開去釣魚，芭比誇張挽留的橋段是第二次（前一次在1-10），因此要顯得更誇張荒謬，讓胡德華在本場後面的昏亂、衰頹的亂象更顯得有跡可循。

畫面構圖：1. 芭比站在DLC和DL之間，3/4 open right，叫住馬佳全問他是否秤過被子重量。馬佳全停在廚房門口，full back。兩人對話完畢，馬佳全才進入廚房。

　　　　　2. 胡德華從中間椅子起身走至C，停了一下，再繼續走至C和DC之間，3/4 open left。芭比從DLC和DL之間，走至胡德華右側，再繼續經過胡德華前面，停至DRC，profile left，轉頭看著胡德華。

　　　　　3. 胡德華向左側移了一兩步至DC偏左，再轉身望著芭比，3/4 open right。芭比從DRC走至DC，3/4 open left。胡德華向芭比移了一步問她，3/4 open right。芭比義正嚴詞的邊說邊走向DLC和DL之間，3/4 open right。

　　　　　4. 馬佳全拿著飽滿的袋子從廚房走出來，進入書房。

　　　　　5. 芭比轉身要柯阿貴開始訪問。她做了大喊「保持安靜」動作，full front。柯阿貴操作機器。

　　　　　6. 林貝從書房進來，以逆時鐘方向在LC繞了一小圈，停在廚房門口，full back。大家的焦點全在他身上。芭比轉身走至左側餐椅旁望著林貝的背影，3/4 close right。說完話接著悲苦、衰弱的跌坐在左側餐椅上。

◎演出劇本（含舞台指示）

單元46

（短暫的停頓。馬佳全仍然背對觀眾，然後嘟噥一聲。）

馬佳全　真麻煩（走出後門）──

△馬佳全音樂cut out。

胡德華　（對芭比說）那我可以再請問，各位是根據什麼標準選擇訪問的對
　　　　　象呢？要不換句話說：好比說為什麼您今天選擇訪問我而不是訪問
　　　　　其他人呢？

芭　比　理由很單純──

胡德華　這樣子啊？那是？

芭　比　我們來拜訪您──就像拜訪很多人一樣──純粹是因為您大名的開
　　　　　頭字母是H，同時您府上的門牌號碼是奇數！

胡德華　對不起，可是我又不對我姓什麼叫什麼負責，也不對我們家門牌是
　　　　　幾號負責啊！這根本純屬巧合嘛！

芭　比　在一定的數量範圍內，採樣標準的隨機性越高，樣本就越具代表性。

胡德華　那我在這裡只能算是隨機抽樣的樣本而已囉？

芭　比　是的。

胡德華　嗯──（失望地，回應）

芭　比　在第一階段，我們就只能採取這種方法。很遺憾我們沒辦法每一個
　　　　　人一一訪問──

△馬佳全音樂fade in。

（此時馬佳全提著滿滿一袋的李子從後門走進來，柯阿貴向他使了個眼色，表
示讚許及感激。馬佳全看也不看人一眼，慢吞吞地走出左邊的門。停頓。）

△馬佳全音樂fade out。

　　　　　（對柯阿貴說）我們要不要來試試看？

柯阿貴　我們可以開始了──

芭　比　（做一連串怪異的動作並大喊）請保持安靜！

（柯阿貴操作不速客，按下按鈕，緊接著不速克嗡嗡作響。柯阿貴注意看
錶，全體皆屏息以待。）

△尷尬音樂fade in。

（這時林貝穿著大衣從左邊的門走進來。大家都轉頭看他，柯阿貴隨即再按下按鈕，叫聲停止。林貝旁若無人，憤怒地走向後面牆壁，停下來背對其他人。大家都不知所措看著他。片刻後，他出聲，卻沒有轉身。）

林　貝　明天我要去釣魚，就這麼決定了！（柯阿貴看看林貝，又看看鍵盤）

（尷尬的停頓。）

芭　比　您該不會是說真的吧，主任！少了您我們該怎麼辦！您明明就知道
　　　　我們有多需要您！

（尷尬的停頓，林貝一點反應也沒有。柯阿貴看林貝，再看芭比，再看鍵盤）

　　　　誰要來領導我們這整個研究工作呢？我們沒有人有您這個資格──

（尷尬的停頓，林貝一點反應也沒有。）

　　　　您不能這樣子對我們啊！

芭比做第6次大喊「保持安靜」的可
愛動作。

★場面調度說明

單元47

場景：第二幕　2-9

氛圍：從驚訝、失望，轉至不解與無力感。

主題：正當胡德華非常驚訝而大失所望之際，接下來的訪問一直停頓出狀
　　　況，讓他昏頭轉向，無力面對。

處理重點：此場繼續堆疊荒謬怪異的氛圍，林貝和芭比相同的對話，動作卻
　　　　　更顯詭異。馬佳全更是讓人無法理解的測量方式和動作，以及其
　　　　　他人對同事間彼此的情感表達皆反常、反邏輯。

畫面構圖：1.林貝在廚房門前，full back。說完話轉身走出大門。原來趴在桌
　　　　　　上哭泣的芭比突然坐直身體要柯阿貴開始做訪問。她做了一連
　　　　　　串的奇特動作，大喊「保持安靜」，full front。柯阿貴操作機器。

　　　　　2.馬佳全帶著連著儀器的耳機從書房進來，大家轉頭看他。他走
　　　　　　向大門邊的牆壁，3/4 close right。用漏斗式的偵測器在牆上偵
　　　　　　測。柯阿貴對馬佳全說話，馬佳全沒反應。

　　　　　3.馬佳全拿下偵測器，掏出紙片記錄，然後走向廚房門邊的牆
　　　　　　壁，full back。用漏斗式的儀器在牆上偵測。柯阿貴又對馬佳全
　　　　　　大聲說話，馬佳全仍然沒反應。

　　　　　4.馬佳全拿下偵測器，掏出紙片記錄，然後走向書房門邊的牆
　　　　　　壁，用漏斗式的儀器在牆上偵測，先full back，再轉身一圈。柯
　　　　　　阿貴又對馬佳全更大聲說話，馬佳全還是沒反應。

　　　　　5.馬佳全拿下偵測器，掏出紙片記錄。然後走向C和LC偏下舞台
　　　　　　處，將紙片交給柯阿貴。

　　　　　6.柯阿貴將資料輸入機器。馬佳全轉身往臥房走，卻踩到漏斗偵
　　　　　　測器摔在地上C和LC偏上舞台處。

◎演出劇本（含舞台指示）

單元47

（尷尬的停頓，然後林貝突然轉身回了一句。）

林 貝 我已經說過了！

（林貝堅決走出右邊的門，砰一聲把門關上。）

△尷尬音樂cut out。

（胡德華困惑地看著芭比，芭比卻隨即平靜地轉向柯阿貴。）

芭 比 我們可以開始了嗎？

柯阿貴 可以了。

芭 比 （做一連串奇特的動作並大喊）請保持安靜！

（柯阿貴又操作不速客，按下按鈕，緊接著不速客又發出嗡嗡響聲。柯阿貴再注意看錶，全體皆屏息以待。）

△馬佳全音樂fade in。

（此時左邊的門打開，馬佳全出現。他帶著與測量儀器相連的耳機，將儀器抱在懷中。大家都轉頭看他。柯阿貴隨即再按下按鈕，叫聲停止。馬佳全慢吞吞地踱向右邊牆壁，從口袋裡掏出軟管和儀器相連的漏斗狀偵測器，把偵測器靠向牆壁，專心聽著耳機。停頓。）

柯阿貴 （對馬佳全說）你找到那個安全鞘了嗎？

（停頓，馬佳全沒有反應，他把漏斗狀偵測器從牆上拿下，放手任連著軟管的漏斗垂吊著，他從口袋裡掏出一張又髒又皺的紙片，慢吞吞地寫下測得的數據。然後他走向後面的牆壁，將漏斗狀偵測器靠向牆邊，再次專注傾聽。）

（放開嗓門）你找到那個安全鞘了嗎？

（停頓，馬佳全不予反應，他把漏斗狀偵測器從牆上拿下，往地上丟，再做一次紀錄。然後他走向左邊的牆邊，將偵測器靠像牆邊，再次專注傾聽。）

（再放大嗓門）我說，阿全，你找到那個安全鞘了嗎？

（停頓，馬佳全不予反應，他把漏斗狀偵測器從牆上拿下，隨手往下丟，紀錄著。）

芭 比 他沒聽到您說的話——

柯阿貴 大概是沒聽到——

（馬佳全紀錄好之後，慢慢走向柯阿貴，將紙片交給他。）

　　　　謝啦，阿全——

（柯阿貴把紙攤在桌上用手撫平，接著把紙上資料輸入不速客，馬佳全拿著儀器走向臥室，漏斗則任其拖在地上。他在樓梯上踩到軟管，連著儀器一起摔到地上。）

△馬佳全音樂cut out。

馬佳全踩到漏斗偵測器摔在地上。胡德華想去扶他，
卻聽到芭比和柯阿貴開始做訪問，胡德華只好折回來。

馬佳全走向廚房門邊的牆壁，用漏斗式的儀器在牆上偵測。

單元48

場景：接上頁，第二幕　2-9

氛圍：續上頁，從不解與無力感，轉至驚訝、昏亂。

主題：訪問一直停頓出狀況，讓胡德華昏頭轉向。最後機器又出問題，發出其怪的問題，使他精神愈來愈無法集中。

處理重點：此場芭比三次喊「保持安靜」的動作設計，越來越顯得怪異，尤其此單元是最後一次，顯得更誇張荒誕，荒謬氛圍堆砌至胡德華最後發生的亂象。

畫面構圖：1.馬佳全踩到漏斗偵測器摔在地上C和LC偏上舞台處。芭比和柯阿貴看了一眼馬佳全卻沒理會，胡德華起身正想去扶他，卻聽到芭比和柯阿貴開始做訪問，胡德華只好折回來坐下。馬佳全從地上爬起來走進臥房。

　　　　　2.芭比做了一連串加聲音的奇特怪誕的動作，大喊「保持安靜」，full front。柯阿貴操作機器。機器亮紅燈，大家先是失望，一會兒又變綠燈，大家高興起來。結果，puzuk發出奇怪的問題，三人驚訝地盯著它。

　　　　　3.胡德華激動地從中間椅子站起來。他搥了一下桌子，憤怒地走向廚房門，full back。廚房門打開，Eve出現在門口罵他不知羞恥，再把門用力關上。胡德華愣了一會，再急忙走向大門。

　　　　　4.大門打開，馬佳全出現在門口問他安全鞘，再把門用力關上。胡德華愣了一會，再急忙走向書房門。

　　　　　5.書房門打開，雷娜娜出現在門口問他有沒有吃胡蘿蔔，再把門用力關上。胡德華愣了一會，再急忙走向臥室門。

　　　　　6.臥室門打開，林貝出現在門口。

◎演出劇本（含舞台指示）

單元48

（有一會兒馬佳全躺在地上一動也不動，胡德華急忙站起來想扶馬佳全，回轉身卻看到芭比和阿貴一副事不關己狀，一會兒阿全又慢慢爬起來，嘟嚷一聲走向臥室。短暫的停頓。胡德華莫名其妙狀。）

芭　比　（平靜地）那麼我們可以開始了嗎？

柯阿貴　（平靜地）可以了。

芭　比　（做愈來愈奇怪的動作並大喊）請保持安靜！

（柯阿貴又操作不速客，按下按鈕，緊接著不速客又發出嗡嗡響聲。柯阿貴再注意看錶，全體皆屏息以待。片刻後，不速客的紅燈亮起。）

芭　比　又是紅燈！

（紅燈瞬間熄滅，綠燈亮起。）

　　　　　　不是，是綠燈！

柯阿貴　總算可以了！

△不速客的喇叭發出女人般的聲音。

△不速客的紅燈和綠燈交替著忽明忽滅。

不速客　您最喜歡的隧道是哪一條？您喜歡樂器嗎？您一年到廣場散步幾次
　　　　　呢？您把狗葬在哪裡？您為什麼不把這個傳下去呢？您什麼時候失
　　　　　去福利的？核心位於哪裡？他今天怎麼會在我們家呢？您會當眾隨
　　　　　地撒尿嗎？還是偶一為之？

（頓時安靜無聲，不速客的喇叭嗡嗡作響。胡德華激動站了起來。）

胡德華　這到底是什麼意思（捶了一下桌子）？

△亂1　音樂　cut in。

（胡德華憤怒地走向後門：當他走到門邊時，門一開，Eve出現在門邊。）

Eve　　胡德華博士，您真是不知羞恥！

（Eve再砰一聲把門關上。胡德華頓時驚訝地愣在門邊，然後連忙轉身走向右　邊的門：當他走向門邊時，門一開，馬佳全出現在門邊。）

馬佳全　溼度計的安全鞘放在哪裡呀？

（馬佳全再砰一聲把門關上。胡德華頓時驚訝地愣在門邊，然後連忙轉身走向右邊的門：當他走向門邊時，門一開，雷娜娜出現在門邊。）

雷娜娜　你平常到底有沒有吃胡蘿蔔啊？

（雷娜娜再砰一聲把門關上。胡德華頓時驚訝地愣在門邊，然後連忙轉身沿著樓梯衝向臥室：當他走向門邊時，門一開，林貝穿著大衣出現在門邊。）

Eve砰一聲把門關上，胡德華連忙轉身走向臥室門。當他走到門邊時，馬佳全出現在門口。

單元49

場景：第二幕　2-9

氛圍：從驚訝、昏亂，轉至衝擊。

主題：胡德華昏頭轉向，精神愈來愈無法集中，在腦海中產生亂象。

處理重點：此單元胡德華昏頭轉向，產生兩次亂象。今天見過的人出現在屋裡的各房門口，讓胡德華震驚、不知所措。

畫面構圖：1. 臥室門打開，林貝出現在門口告訴他要去釣魚，再把門用力關上。胡德華愣了一會，再急忙走向廚房門。

2. 廚房門打開，傅麗絲出現在門口問他是不是說空話，再把門用力關上。胡德華愣了一會，再急忙衝回桌邊。

3. 柯阿貴從右側椅子起身向胡德華要高山李。芭比從左側椅子起身叫胡德華博士。Puzuk仍然發出奇怪的問題。

4. 四面牆開始向中間集中，成一橫線狀。演員仍進出於四門之間。

5. 胡德華衝向書房門。書房門打開，Eve出現在門口問他安全鞘，再把門用力關上。胡德華愣了一會，再急忙走向臥室門。

6. 臥室門打開，馬佳全出現在門口罵他不知羞恥，再把門用力關上。胡德華愣了一會，再急忙走向廚房門。

7. 廚房門打開，雷娜娜出現在門口問他有沒有吃李子，再把門用力關上。胡德華愣了一會，再急忙走向大門。

8. 大門打開，林貝出現在門口告訴他要去拔胡蘿蔔，再把門用力關上。胡德華愣了一會，再急忙走向書房門。

9. 書房門打開，傅麗絲出現在門口問他是不是拿空話來哄她開心的魚，再把門用力關上。胡德華愣了一會，再急忙衝回桌邊。

10. 柯阿貴從右側椅子起身叫胡德華博士。芭比從左側椅子起身向胡德華要高山李。

11. Puzuk仍然發出奇怪的問題。時鐘影像出現，指針亂轉。

◎演出劇本（含舞台指示）

單元49

林　貝　明天我要去釣魚，就這麼決定了！

（林貝再砰一聲把門關上。胡德華頓時驚訝地愣在門邊，然後連忙轉身下樓再走向後門：當他走向門邊時，門一開，傅麗絲出現在門邊。）

傅麗絲　你說這些話該不會只是拿來哄我開心的空話嗎？

（傅麗絲再砰一聲把門關上。胡德華頓時驚訝地愣在門邊，然後連忙轉身，衝回桌邊。）

柯阿貴　（站起，說完坐下）給我一些高山李！

芭　比　（站起，說完坐下）胡德華博士？

不速客　您最喜歡的隧道是哪一條？您一年到廣場散步幾次呢？您為什麼不把這個傳下去呢？核心位於哪裡？您會當眾隨地撒尿嗎？還是偶一為之？

△亂1　音樂，fadet out。

△亂2　音樂，fade in。

△四面牆開始向中間集中，成一橫線狀。演員仍進出於四門之間。

（胡德華衝向左邊的門，Eve出現在門邊。）

Eve　溼度計的安全鞘放在哪裡呀？

（Eve退下，胡德華跑向臥室的門，馬佳全出現在門邊。）

馬佳全　胡德華博士，您真是不知羞恥！

（馬佳全退下，胡德華往下奔到後門，雷娜娜出現在門邊。）

雷娜娜　你平常到底有沒有吃李子啊？

（雷娜娜退下，胡德華奔向右邊的門，林貝出現在門邊。）

林　貝　明天我要去拔胡蘿蔔，就這麼決定了！

（林貝退下，胡德華奔向左邊的門，傅麗絲出現在門邊。）

傅麗絲　你說這些該不會只是拿來哄我開心的魚吧？

（傅麗絲退下，胡德華衝向左邊的門，Eve出現在門邊。）

Eve　溼度計的安全鞘放在哪裡呀？

（Eve由左門出又由右門退下，胡德華跑向臥室的門，馬佳全出現在門邊。）

馬佳全　胡德華博士，您真是不知羞恥！

（馬佳全由臥室門出又由左門退下，胡德華奔到後門，雷娜娜出現在門邊。）

雷娜娜　你平常到底有沒有吃李子啊？

（雷娜娜由後門出來又由臥室門退下，胡德華奔向右邊的門，林貝出現在門邊。）

林　貝　明天我要去拔胡蘿蔔，就這麼決定了！

（林貝由右門出來又由後門退下，胡德華奔向左邊的門，傅麗絲出現在門邊。）

傅麗絲　你說這些該不會只是拿來哄我開心的魚吧？

（傅麗絲退下，胡德華再衝回桌邊。）

柯阿貴　（站起，說完坐下）胡德華博士？

芭　比　（站起，說完坐下）給我一些高山李！

△亂2　音樂，cut out。

△亂3　音樂，cut in。

△不速客的聲音亦加入。

△時鐘影像出現，指針亂轉。

此時整個舞台出現全體演員，每個人都開始在門與門之間不停穿梭，交替著各種不同的場面。

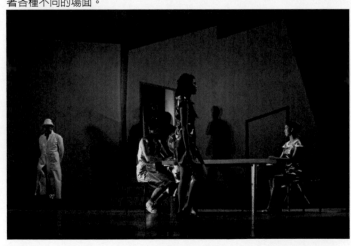

★場面調度說明

單元50

場景：第二幕　2-9

氛圍：從昏亂、衝擊，轉至崩潰、無力。

主題：胡德華精神愈來愈無法集中，在腦海中產生第三次亂象。當他瀕臨崩潰時，機器被關掉，胡德華終於從瀕臨崩潰中一點一點恢復。

處理重點：此單元將胡德華的昏亂、衝擊，產生最紊亂的第三次亂象。房子、牆壁變形，時鐘不停亂轉，仙人掌也上下扭動起來，所有的人同時在屋裡亂竄、包圍逼進他，讓他終至崩潰邊緣。

畫面構圖：1. 此時整個舞台出現全體演員。包括柯阿貴和芭比在內，每個人都開始在門與門之間不停穿梭，交替著各種不同的場面，同時每個人用奇怪語法的話不斷質問胡德華。

2. 他們的動作愈來愈快，說話速度愈來愈快，音量也愈來愈大，最後整個場面營造出愈益混亂的視聽效果。

3. Puzuk依然發出奇怪的問題。時鐘不停亂轉。仙人掌也上下扭動起來。

4. 胡德華拼命、絕望地在門與門之間四處奔波，似乎企圖找尋避難所。

5. 全體演員同時逼近胡德華，胡德華抱頭躲避，就在他瀕臨崩潰時，Puzuk發出奇怪的叫聲，四面牆開始退回原來的位置。其他人退出舞台。芭比和柯阿貴坐回原來的餐桌兩側椅子，芭比3/4 open right。柯阿貴3/4 open left。

6. 不速客叫聲仍持續。胡德華激動地衝回桌邊，搥了一下桌子問芭比和柯阿貴，full front。芭比示意柯阿貴關掉機器。

7. 芭比和柯阿貴坐在原位議論著。胡德華則雙手抱頭撐在桌上。

8. 馬佳全慢吞吞從臥室出來，邊走下樓邊拿下耳機，再轉向書房。柯阿貴叫住他，馬佳全停在書房門口，3/4 close left。

<div align="center">◎演出劇本（含舞台指示）</div>

單元50

（此時全體出現在舞台上。包括柯阿貴和芭比在內，每個人都開始在門與門之間不停穿梭，交替著各種不同的場面，同時每個人都一股腦兒不斷質問，對胡德華進行疲勞轟炸。他們的動作愈來愈快，說話速度愈來愈快，音量也愈來愈大，最後整個場面營造出愈益混亂的視聽效果。胡德華拼命絕望地在門與門之間四處奔波，似乎企圖找尋避難所。）

傳麗絲　你說這些該不會只是拿來哄我開心的魚吧？你說這些該不會只是拿來哄我開心的魚吧？（不斷重複）

林　貝　明天我要去拔胡蘿蔔，就這麼決定了！明天我要去拔胡蘿蔔，就這麼決定了！（不斷重複）

雷娜娜　你平常到底有沒有吃李子啊？你平常到底有沒有吃李子啊？（不斷重複）

馬佳全　胡德華博士，您真是不知羞恥！胡德華博士，您真是不知羞恥！（不斷重複）

Eve　溼度計的安全鞘放在哪裡呀？溼度計的安全鞘放在哪裡呀？（不斷重複）

柯阿貴　胡德華博士？胡德華博士？（不斷重複）

芭　比　給我一些高山李！給我一些高山李！（不斷重複）

不速客　您最喜歡的隧道是哪一條？您喜歡樂器嗎？（不斷重複）

（當叫囂吵嚷到達無法忍受的臨界點時，不速客發出熟悉的叫聲，一切嘎然而止。柯阿貴、芭比和胡德華回到自己的位子，其他人退出舞台。不速客叫聲仍持續。）

△亂3　音樂，cut out。

△時鐘影像停至16:32。

胡德華　這到底什麼意思？

芭　比　（對柯阿貴說）把他關掉！

（柯阿貴按下按鈕。閃爍不停的燈熄滅，不速客叫聲停止。尷尬的停頓。）

　　　　這下更糟了！（對柯阿貴說）大概短路了，是不是？

柯阿貴　我看不是，倒像是電脈衝迷走錯亂什麼的！

芭　比　看他做的好事。（對胡德華說）這就是所謂的思想錯亂，這個時候
　　　　他自己也搞不清楚發生了什麼事。（對柯阿貴說）我一開始就覺得
　　　　他今天有點不太對勁！您試試看能不能找到這迷走的脈衝？

柯阿貴　我也想啊，可是我可不能這樣找，這樣一來可能會出岔子。我明天
　　　　一早把他送到維修廠去，那裡有我認識的人，他兩三下就可以幫我
　　　　搞定，只要請他喝個啤酒就行了——花不了什麼錢的。

（馬佳全從臥室的門慢吞吞地走出來，大家都轉頭看他，他卻看也不看人一
眼慢慢走下樓，同時拿下掛在耳邊的耳機。他懷中抱著附漏斗狀的偵測器的
測量儀。）

柯阿貴　阿全——

馬佳全　幹什麼？

柯阿貴　我們準備打包收拾了——

★場面調度說明

單元51

場景：第二幕　2-9

氛圍：從衝擊回到疲憊無力，後轉漸漸的緊繃。

主題：胡德華從瀕臨崩潰中慢慢恢復，但疲憊無神，無法思考。芭比和他講話也充耳不聞，但他開始表示芭比他們的整個研究訪問根本是謬誤。在芭比再三請求下，胡德華終於說出他的想法。

處理重點：此場胡德華對芭比他們的研究持完全相反態度，和之前的認同與讚賞之欣喜有天壤之別。原本胡德華還想替芭比保留些面子，不想說得太難聽，但芭比一再追問之下，終於開始和盤托出。

畫面構圖：1. 柯阿貴坐在右側餐椅，3/4 open left，告訴馬佳全要打包收拾，馬佳全在書房門口，3/4 close left，進入書房。隨即又再從書房出來和柯阿貴將puzuk搬進書房。

2. 芭比坐在左側餐椅，3/4 open right，和胡德華說話。胡德華坐在中間餐椅，full front，反問芭比所屬單位。芭比回答後，胡德華不置可否的雙手抱頭撐在桌上。當芭比問到希望下周再來拜訪時，胡德華似乎沒聽到芭比和他說話。直到芭比在胡德華耳邊拍了一下手掌，胡德華才回過神來，但他仍拒絕芭比再次來訪。

3. 芭比起身走至DL，3/4 open right，堅決肯定自己的研究。胡德華卻不贊同。芭比轉身，full front，雙手交叉於胸前表示不懂胡德華的意思。

4. 胡德華起身走至C和DC之間，full front，再轉頭看芭比表示雖然欽佩他們的研究熱誠，但沒辦法認真看待整個研究方式，轉回，full front。芭比走向胡德華一步，3/4 open right，驚訝的重複問了一次。胡德華再次轉頭看芭比表示確定。芭比再走向胡德華一步，profile right，追問。

5. 胡德華走向芭比一步，然後轉身，full front，接著談到從科學家角度他不能配合這種謬誤的事，其間則在DC和DRC之間移

動，保持走位簡潔、不單調。

6. 芭比從胡德華面前經過走至DRC，full front，稍為生氣地要胡德華為自己的論斷提出解釋。胡德華向左走停在DLC，full front，稍挑釁地轉頭看芭比，再移至DL轉身，3/4 open left。芭比邊聽邊走向右側餐椅坐下。

◎演出劇本（含舞台指示）

單元51

（馬佳全拿著測量儀器走出左邊的門，讓門開著，再走回來，柯阿貴和馬佳全一起把不速客從左邊的門搬出去。停頓。）

芭　比　很抱歉，我們今天來打擾您卻是白費工夫。我們下禮拜可不可以再來拜訪您一次？

（停頓，胡德華以質疑的眼光看著芭比。）

胡德華　（正經的質問）各位到底是哪個單位的？

芭　比　哦，我們表面上是隸屬社會科學研究院，我們也用他們的地方，但實際上我們多多少少算是獨立作業的研究組織。

胡德華　嗯——

芭　比　為什麼問這個問題呢？

胡德華　（其實心裡有事）沒事，問問而已——

（停頓。胡德華顯得無精神。）

芭　比　我們下禮拜到底可不可以來呢？

（停頓。胡德華思考著。）

胡德華博士——

（停頓。胡德華思考狀。）

（芭比拍了一下手）我們下禮拜到底可不可以來呢？

胡德華　什麼？

芭　比　等Puzuk恢復正常之後——我們可不可以再來拜訪您——

胡德華　對不起，（否定的態度）可是我覺得這好像沒什麼意義——

芭　比　怎麼會（有點生氣的站起）？對我們來說可是有很大的意義——

胡德華　恐怕這對各位來說也沒——

芭　比　我不懂您的意思！

胡德華　您想想看，（客氣的）這整個計畫的立意很好，這點我不懷疑，我也很敬佩各位貢獻心力的熱忱，但是身為一個專業的社會科學家，我實在沒有辦法認真看待這整件事——

芭　比　什麼？

胡德華　我（嚴肅的）沒有辦法認真看待這整件事——

芭　比　怎麼會？為什麼呢？

胡德華　我自己看到的和您跟我說過的，就足以讓我百分之百肯定，從科學的角度看來，這無非就是令人遺憾的錯誤。請您體諒，本著科學家的自覺，實在是不容許我去配合這樣一件——（深呼吸）我明明知道根本就是謬誤的事。

芭　比　您的論調和之前完全不一樣——（生氣的）

胡德華　這其中有小誤會——

芭　比　無論如何，您一定要為自己的論斷提出解釋！

胡德華　（生氣，挑釁的）如果您真的有心想了解，那就再簡單不過了。只要舉一個大致上明顯的事實就夠了，比方說從一個層面上看起來有規律的東西，可能從另一個層面上看就是隨機偶然，反之亦然，

（芭比崩潰地坐下）

★場面調度說明

單元52

場景：第二幕　2-9

氛圍：從漸漸的緊繃轉成嚴肅、激動而震撼，再轉至不解與歉疚。

主題：在芭比再三逼問下，胡德華終於說出他對科學研究的想法。長篇大論把芭比駁斥得無話可說，挫敗地放聲大哭。

處理重點：1.此場胡德華對科技研究人類的謬誤以非常篇幅描述，近乎獨白的台詞對演員是相當具挑戰性的表演。論述內容聽起來冠冕堂皇、義正嚴詞，但實際上仍以事實之兩面的可能性，相互支撐與抵反，勾勒原本就模糊的探索人類的真實樣貌。最後一句話「探索人的基本關鍵不在腦子裡，而是在心裡」，應該是長篇大論中較接近真理的一句話。

2.本單元之長篇大論基本上可作為哈維爾在書寫本劇主題的精華——〝語言的無效〞亦即〝溝通的無效〞，走位安排則與整編後劇名「前進」圖像詩相連結；胡德華以餐桌區和搖椅區為兩個圓形，以順逆時鐘之方向和速度快慢之配合，偶有脫離又盡速回原位，完成此段呈現。

畫面構圖：1.芭比坐在右側餐椅，3/4 open left。胡德華站在DL，3/4 open left。

2.胡德華轉身以逆時鐘方向往上舞台走，邊說邊走停至LC，full front。再繼續以相同方式繞至C和DC中間，full front。芭比似乎想說什麼慢慢站起。胡德華卻稍溫柔地繼續說並向右慢慢走至搖椅前DRC偏左，full front。芭比無奈地慢慢坐下。

3.胡德華轉身以順時鐘方向繞搖椅和茶几，邊說邊走停至RC偏上舞台，full front。芭比難過地搗嘴欲哭。胡德華欲安慰，解釋，但卻仍繼續向前走至RC和C中間，3/4 open left。芭比沮喪地趴在桌上，胡德華看了芭比一眼，繼續向前走至搖椅前DRC，3/4 open left。

4.芭比故作鎮定的坐直擦淚。胡德華在搖椅坐下，3/4 open left。

継續說著。

5. 胡德華由搖椅起身，邊說邊走向餐桌區DL，芭比也起身慢慢走向DRC，兩人在DC偏右處交錯，然後各自停住，胡德華DL，full front。芭比DRC偏右，3/4 open left。

6. 胡德華轉身，full front，繼續愈說愈快地論述。芭比則轉身慢慢走向右側餐椅坐下，full front。胡德華轉身向芭比逼近，DLC偏右，profile right。芭比則轉頭看著胡德華。

7. 胡德華又轉身向左走至DLC和DL之間，full front。喘口氣，稍放慢速度繼續說一邊走至DRC和DC停住，full front，說完最後一句話，也是長篇大論中較接近真理的一句話。

8. 芭比再度趴在桌上哭泣，胡德華轉身盯著芭比，感到不解。芭比仍哭不停。胡德華一邊安慰芭比一邊走向她。

9. 芭比放聲大哭。胡德華蹲跪在她身後，profile left，將她擁入懷裡。芭比轉身將胡德華的頭偎在自己懷中。胡德華一邊說著話一邊將頭抽回來。

10. 芭比又將胡德華的頭偎在自己懷中。胡德華又一邊說著話一邊將頭抽回來。芭比再次將胡德華的頭偎在自己懷中。胡德華再次一邊道歉一邊將頭抽回來並向後跳開，RC和DC中間，full front。

◎演出劇本（含舞台指示）

單元52

胡德華　因為規律和偶然並非絕對純粹的範疇，也不是兩個客觀存在、互不相干的現實領域，這兩個領域的分野只取決於我們選擇的觀點。

（芭比驚訝受挫站起，胡德華改為稍溫和的說）

　　沒有辦法，從科學的角度來看，所有事物或多或少都有某種程度上的規律，另外科學無非就是這些規律的一一揭露闡明：

（芭比無奈地慢慢坐下）

　　而我們稱之為偶然的，要不就是我們正在探索研究的那些還在規律

範疇外的部份，要不就只是我們暫時還無法解釋為規律的部份。

（芭搗嘴，欲哭。胡欲安慰，解釋，但想一下又放棄安慰，繼續說。）

意思就是說，各位隔離偶然成份，打算藉此形塑人類特質的努力，根本就跟科學扯不上任何關係（芭比沮喪地趴在桌上，胡又欲安慰），除此之外，這必定也會跟預定目標有所偏離，因為作為客觀總體的現實，將會被相對、純屬主觀的幻想取代。

（芭比故作鎮定的坐直擦淚，胡德華也在搖椅坐下，果斷堅決繼續說。）

科學在試圖探索獨一無二的人的總體時，從來就只能追求極限，只能根據那些在當下能夠稱為規律的部份來詮釋，卻從來沒有辦法達到這個極限，因為人作為一個客觀總體，基本上有無限的空間。（站起）而我恐怕——對人這個「我」的真正認識，關鍵並不在於把人的複雜當作科學上認知的客體來理解，而完全在於把人的複雜當作貼近人性的主體，因為截至目前為止，我們本身的人性——不管有多麼不完美，無限的人性乃是唯一可能接近了解其他無限性的管道。換句話說（後面越說越快）：到目前為止，唯有產生於兩個「我」之間那種主觀、人性、獨一無二的關係能夠——或至少能夠局部——揭開這兩個「我」彼此之間的奧祕，同時像愛情、友情、慈悲心、同理心（對芭說），以及不可重複、無法取代的相互認同感等諸如此類的價值——甚至是反面的衝突——則是人類交流接觸唯一的工具。（喘口氣）用其他方式，我們或許多少能詮釋人，但是從來就沒有辦法對人有些微的理解或些微的認識。（語重心長地）探索人的基本關鍵不在腦子裡，而是在心裡。

△昏頭音樂fade in。

（芭比開始低聲啜泣。胡德華訝異地說）

胡德華 您怎麼哭了呢？

（芭比仍哭個不停，胡德華尷尬地不知所措，停頓。向芭比靠近一步。）

我不是有意要傷害您——

（芭比仍哭個不停，停頓。再向芭比靠近一步。）

這只是我個人的意見。

（芭比仍哭個不停，停頓。）

　　　　我沒想到您把這當作那麼個人的事——

（芭比放聲大哭，胡德華不知所措地看了她片刻，急忙走向她，胡半跪下來，將她輕擁入懷，同時開始輕撫她的頭髮。芭比沒有抗拒，反而哭著將胡德華的頭偎在自己胸前。）

　　　　您就忘了我剛剛說的（胡掙扎地抬起頭）！

芭　比　我這一生就這樣！（哭著說，又把胡德華的頭抱緊）

胡德華　我一定是搞錯了，我沒有聽懂您的解釋——（胡掙扎地抬起頭）

芭　比　這就是我在這世界上僅有的一切！（哭著說，又把胡德華的頭抱緊）

胡德華　我實在是由衷地感到抱歉——（胡奮力推開芭，站起來）

胡德華表示芭比他們的整個研究訪問根本是謬誤。

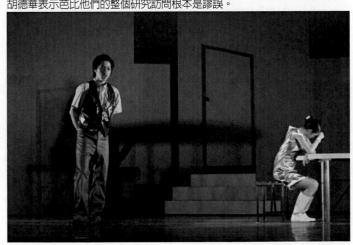

單元53

場景：第二幕　2-9

氛圍：從不解與歉疚漸漸轉成令人不安的溫柔、甜蜜。

主題：胡德華安慰芭比，可是被她抱著頭喘不過氣來。但，胡德華仍被芭比的眼淚征服而禁不住親她。芭比也因此訂了下一次的約會。

處理重點：1. 此場展現胡德華和第四個女人的親密關係。這次，和他主動追求Eve不同，而是不自覺的走入情感生活的困境。這次，他從需求者，變為被需求者。他在讓芭比得到滿足時，是否也感到滿足呢？

2. 戲演至這裡，哈維爾的主題「存在的困境」已昭然若揭，任何男人；或人，在面臨如此紛雜的情感關係，處在如此危機的情感生活中，都會無法溝通、溝通無效吧！

畫面構圖：1. 芭比生氣地站起身走至DC偏左，profile left，接著掩面哭泣。胡德華從RC和DC中間，走至芭比身後，profile left，用手放在芭比肩上安撫她。

2. 芭比仍生氣地用肩膀甩開胡德華的手，向DC偏左下角走一步，profile left，仍掩面哭泣。胡德華從DC中間，再度走至芭比身後，將她轉過身來親吻她，profile left和profile right。然後輕聲道歉。

3. 芭比用右手貼著胡德華的胸口，兩人順時鐘轉身對調位置後，芭比繼續將胡德華慢慢推向左側餐椅旁邊，位於DLC和DL之間，3/4 close left，3/4 open right。在胡德華不得不向後坐下時，芭比身體向胡德華傾上去吻他。小提琴手的光影打在書房門上；大門有Eve的光影；廚房門有傅麗絲的光影；臥室門有娜娜的光影。

4. 柯阿貴和馬佳全頭戴帽子從書房門進來。光影收。兩人搬著一個大皮箱和一袋李子。芭比和胡德華猛然鬆開對方並跳開，芭比在DL，3/4 close right。胡德華在DLC，full front。

5. 一陣尷尬後，芭比轉頭和他們兩人道別。

6. 兩人由大門出去。胡德華從DLC繞過餐桌至廚房。芭比則從DL繞弧線至C。胡德華拿著芭比的外套和帽子從廚房出來，走至芭比後面幫芭比穿上。芭比扣釦子時，胡德華尷尬地移了一步至C偏左，3/4 open left。

7. 芭比走向胡德華親吻他，C偏左，3/4 close right，3/4 open left。之後芭比轉身走向大門，胡德華站在C。芭比打開門，突然轉身，3/4 open right，問胡德華，胡德華站在原地回答，3/4 open right。芭比邊說話邊慢慢走向胡德華，3/4 open left。

8. 芭比奔向胡德華在他臉頰親了一下，C偏右，3/4 open left，3/4 open right。之後芭比轉身走向大門，打開門又回頭告訴胡德華她的名字，3/4 open right，胡德華向她道別。

9. 芭比走出右邊的門，胡德華站在原地看著門。然後搖搖頭，深嘆一口氣，他看一看錶，環顧四週，慢吞吞地走向仙人掌，盯著看了好一會兒，彎腰後拿起澆水壺，步履蹣跚地走出後門。

◎演出劇本（含舞台指示）

單元53

△昏頭音樂cut out。

芭　比　（芭站起哭著說）您太侮辱人了！（芭對著觀眾）大家都太惡劣——太幸災樂禍了！您一點都不瞭解，一點都不——

胡德華　求求您，冷靜下來（扶芭比的肩膀）——

芭　比　我恨死您對我的所做所為了！

△激情小提琴音樂4，cut in。

（胡德華輕撫芭比的頭髮，同時開始輕柔地吻她——吻她淚汪汪的雙眼、臉頰、頭髮、嘴唇。）

△激情小提琴音樂4，轉低聲。

胡德華　（輕聲地說）別哭了，好不好——我殘忍——我憤世嫉俗——我可恥——

△小提琴手的光影打在左門上；右門有Eve的光影；後門有傳麗絲的光影；

臥室門有娜娜的光影。

（芭比將胡德華摟得更緊，接著是深長而激情的一吻，兩人跌坐到椅子上。）

△光影收。

（柯阿貴和馬佳全頭戴帽子從左邊的門進來，兩人合力搬著一個大皮箱，柯阿貴另一隻手還提著一袋李子。芭比和胡德華猛然鬆開對方並跳開，一陣尷尬。）

△激情小提琴音樂4，cut out。

芭　比　那麼兩位───今天就謝謝啦，明天見囉！

（芭比故作鎮靜的樣子，胡德華偷看他們一眼，感到不好意思。）

柯阿貴　再見───

馬佳全　再見───

（柯阿貴和馬佳全從右邊的門離去，胡德華走出後門，將芭比的外套拿出來給她，幫她穿上，芭比整理頭髮，扣上鈕扣，整理外套。她走向胡德華，圍住他的脖子，溫柔地吻著他。之後她順一順他的頭髮，走向右邊的門，胡德華有點恍惚地站在房間中央。芭比打開門，卻突然在門檻上停下，並轉向胡德華。）

芭　比　我明天可以打電話給你嗎？

胡德華　（訝異地說）可以───當然可以───

芭　比　（轉向門口又折回來說道）你會有時間給我嗎？

胡德華　當然有───

芭　比　跟我說一些溫柔的告別話！

胡德華　小寶貝───

芭　比　這我不喜歡───

胡德華　小心肝───

芭　比　好多了（向胡走近一步）───

胡德華　小親親───

△小提琴音樂4，fade in。

（芭比奔向胡德華，親他一下，然後幸福洋溢地帶著笑容跑開。她在門邊再回過頭說。）

芭　比　我叫芭比───

胡德華　那……拜，芭比——

芭　比　（溫柔地）拜，阿德！

（芭比走出右邊的門，胡德華迷惘地看了她片刻，然後搖搖頭，深嘆一口氣，他看一看錶，環顧四週，慢吞吞地走向仙人掌，盯著看了好一會兒，彎腰後拿起澆水壺，步履蹣跚地走出後門，並讓門開著。幕後傳來水不斷流入容器的聲音。根據聲音顯示，水已溢滿容器。之後，流水聲停止。）

△小提琴音樂4，fade out。

芭比奔向胡德華，親他一下，然後幸福洋溢地帶著笑容跑開，兩人相互道別。

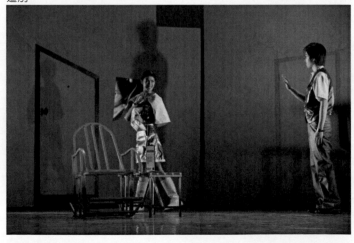

單元54

場景：第二幕　2-10

氛圍：溫馨、甜蜜而和諧的假象。

主題：傅麗絲以為會是和胡德華甜蜜溫馨的晚餐，她以為會聽到胡德華和她
　　　說今天他和娜娜攤牌的好結果。結果，平凡還是歸於平凡，謊言仍然
　　　持續的夫妻生活樣貌。

處理重點：1.傅麗絲高興地安排晚餐，還準備了一瓶紅酒慶祝。安置妥當後
　　　　　　開心地對臥室喊胡德華下樓吃飯。

　　　　　2.胡德華下樓時連續腿軟了兩下，傅麗絲瞄了一眼，心情從喜悅
　　　　　　變為生氣與無奈。「軟腿」讓傅麗絲聯想得到：胡德華不但沒
　　　　　　談成與娜娜的分手，而且可能還〝透支〞體力，令她感到醋意
　　　　　　與生氣。因此她板起面孔，不和胡德華一起共飲紅酒了。

　　　　　3.晚餐中，傅麗絲冷冰冰的問胡德華結果時，充滿醋意與怒意。

畫面構圖：1.傅麗絲由廚房門出來（位於URC下方黃色門），走至餐桌（位
　　　　　　於LC），3/4 open left，擺放餐具。之後坐在餐桌右邊的餐椅
　　　　　　上，，3/4 open left。她拿起紅酒瓶看了一下，微笑放下。

　　　　　2.胡德華由臥房門出來，連續軟腿兩下並同時望向傅麗絲，再裝
　　　　　　作沒事走至餐桌，坐在後方餐椅上準備吃晚餐，full front。

　　　　　3.胡德華看見紅酒，高興的拿起來看了一下，打開瓶蓋又聞了一
　　　　　　下，露出滿意的笑容，再為傅麗絲倒酒。

　　　　　4.傅麗絲將左手蓋在自己的酒杯上，眼睛斜看胡德華。胡德華不
　　　　　　置可否，為自己倒酒。傅麗絲興致缺缺地開始吃晚餐。

　　　　　5.胡德華搖晃酒杯一會兒，又聞了一會兒，正張嘴準備要喝酒
　　　　　　時，傅麗絲用叉子叉了一條熱狗，快速的遞到胡德華眼前。

◎演出劇本（含舞台指示）

> **2-10　時間：19:30**
>
> 人物：胡德華 傅麗絲

單元54

△影像時間：19:30

（傅麗絲開心的從後門走進來。她穿著洋裝，圍著圍裙，手上端著托盤，裡面有兩人份的晚餐：盛著香腸的盤子、芥末醬、兩個酒杯、一瓶葡萄酒、一籃麵包、刀叉。她幸福洋溢的樣子，把東西都擺到桌上，同時朝向臥室大喊——）

傅麗絲　（甜蜜甜美的）吃晚飯了！

（東西擺好後，她坐下來準備吃晚餐。此時臥室的門慢慢打開，胡德華走了出來，襯衫西裝褲及頭髮略顯凌亂，顯然剛休息過。胡德華慢吞吞地走下樓梯時軟腳兩次，緊張地看一眼傅麗絲，然後假正經的走向餐桌坐下，傅麗絲表情變得冷淡。胡德華把餐巾鋪在大腿上準備吃晚餐，突然看到酒非常開心，要倒酒給傅麗絲，麗絲卻用手掌蓋住杯子口，胡德華不置可否地將酒倒進自己杯子裡。一陣沈默之後，傅麗絲開始吃晚餐並思考著。胡德華正準備喝酒，酒杯剛靠近嘴邊，傅麗絲又叉著一條香腸到胡德華面前並開口。）

　　　　怎麼樣？

（兩人對看幾秒）

△燈暗。

△尾聲音樂fade in。

△換景。

★場面調度說明

單元55

場景：尾聲

氛圍：新世紀的清新星空，新星劃過夜空的振奮，但有些微緊張、詭異的不安全感。

主題：描繪在未知的未來，人類依然窒困在機械式、科技化的框限環境中，循環著冰冷的生活，人的思想行為僵硬而冷漠，人際之間沒有情感與交集，不必選擇也無從選擇。

處理重點：1.人類被緊箍的存在的困境，人類被科技操縱而不自知的荒謬。

　　　　　2.凸顯劇中的男主角在生活的困境（四個門）和情感的虛空（無效的溝通），徘徊在不斷的渴求（四個女人），冰冷如面具的虛假，面具之後是無感的心，如相框中從前的自己，如鏡中的自己。

　　　　　3.尾聲結束時音樂繼續，於暗場中接續收場影像（鏡中的胡德華），使聯結緊密，一氣呵成。

畫面構圖：1.配合大提琴獨奏之樂聲，黑暗空曠的舞台，由舞台C上方緩慢降下懸吊的4個螢光亮彩的門框（R與RC之間為藍色、RC與C之間為黃色、C與LC之間為紅色、LC與L之間為綠色）。

　　　　　2.黑暗中四個女演員分別站定在各自代表的門框後（依序為Eve，傅麗絲，娜娜，芭比），靜止不動。

　　　　　3.燈亮後，胡德華如機器人動作，蹲低姿勢以8字蛇行穿梭於四個門框之間，每經過一個門框皆轉頭看向框中的女人，框中的女人即做出該角色特定的嬌媚姿勢，再靜止不動。最後，胡德華停至C，慢慢站直身體，full front。

　　　　　4.於燈暗時，四門框升走，四女角離開，胡德華緩緩轉身full back。

◎演出劇本（含舞台指示）

> **尾聲**
>
> 人物：芭 比、Eve、雷娜娜、傅麗絲、胡德華

單元55

△同序幕。淨空的舞台上方，緩緩垂降四個門框。由右至左，第1為藍色，第2為黃色，第3為紅色，第4為綠色。四個女角於四門框後站定。

△燈亮。

（胡德華出，以機械式、半蹲行走於四門之間，並不時於門框旁望著四個女角，女角於胡德華停在身邊時做出性感曖昧之定格姿勢。最後，胡德華停在最中間，緩緩轉成正面，5人定格。）

△燈暗。換景，四門框升走，四女角離開，僅留胡德華在原地轉成背面。

△尾聲音樂fade out。

四個女角於四門框後站定。胡德華以機械式、半蹲行走於四門之間，女角於胡德華停在身邊時做出性感曖昧之定格姿勢（此時芭比和傅麗絲已是性感嬌媚姿勢）。

（收場和謝幕之場面調度說明與演出劇本相同，不重述）

收場

△影像出，胡德華配合腳步聲向上舞台走數步，停在舞台中心。

△影像動畫中出現鏡中的胡德華，與演員胡德華的身影重疊，象徵演員胡德華看到鏡中的自己。接著，鏡子被打破，出現哈維爾的〈前進〉圖像詩。

△影像收。

△謝幕音樂fade in。

謝幕

△燈亮。

△同序幕與尾聲。淨空的舞台上方，緩緩垂降四個門框。由右至左，第1為藍色，第2為黃色，第3為紅色，第4為綠色。

（馬佳全出，走至第1門。）

馬佳全　我在測你們的腦容量（由第2門走出，走至右舞台側）。

（柯阿貴出，走至第3門。）

柯阿貴　你喜歡吃水果是吧（由第2門走出，走至左舞台側）？

（芭比出，走至第3門。）

芭　比　SA48年，請保持愉快（由第2門走出，走至右舞台側）！

（Eve出，走至第1門。）

Eve　　您一真是不知所謂（由第2門走出，走至左舞台側）！

（傅麗絲出，走至第3門。）

傅麗絲　你喜歡看書吧（由第2門走出，走至右舞台側）！

（娜娜出，走至第1門。）

雷娜娜　多運動！多吃水果，呼吸新鮮空氣（由第2門走出，走至左舞台側）！

（收場及謝幕之場面調度說明內容如右頁導演本所述，不重述）

（胡德華出，走至第3門。）

胡德華　探索人的基本關鍵不在腦子哩，而是在心裡（由第2門走出，走至舞台中）！

（胡德華伸手邀請小提琴手出場，小提琴手邊走邊拉小提琴出場，走至舞台

中鞠躬。胡德華伸手邀請林貝出場。）

（林貝出，走至舞台中。）

林　貝　　明天——一起去釣魚！

（所有演員聚合於舞台前方一起鞠躬。將掌聲獻給前後台工作人員。再次鞠躬。）

△燈暗。

△散場音樂cut in。

—————— The　End ——————

全體演員出場謝幕後，現場演奏之小提琴手
謝幕

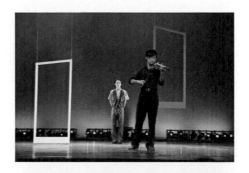

最後謝幕者　飾演林貝的陳正熙（老師）

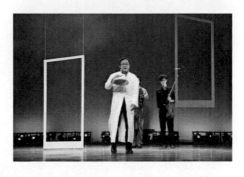

全體演員將掌聲給予　左右舞台工作人員

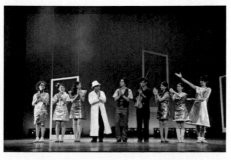

全體演員將掌聲給予　舞監、燈光、音效等工
作人員

全體演員將掌聲給予　現場觀眾

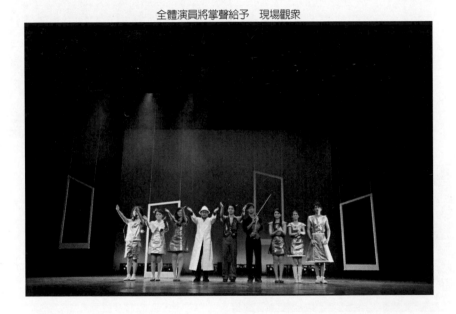

聖修伯理《小王子》‧馬奎斯〈流光似水〉‧四個不甘寂寞的少年……

赤子

2010 4/23 19:30 4/24 14:30 19:30 4/25 14:30 19:30

國立臺灣戲曲學院

木柵校區‧藝教樓4樓‧黑箱劇場

（台北市文山區木柵路三段66巷8-1號）

劇場藝術學系‧高職部畢業呈現

二、《赤子》——中學生劇場

（一）演出工作人員表

演出：國立臺灣戲曲學院劇場藝術學系高職部畢業製作

藝術總監：楊雲玉

導演：楊雲玉

編劇：楊雲玉、郭行衍　帶領演員　林筑嬿、李永生、田憶慈、林馨慈、
周艾緯、李思萱、林嘉柔、馮康揚等同學　共同編創

技術總監：吳冠廷

舞台設計：李思萱

燈光設計：胡翊潔、鄭雅文

服裝設計：吳雅慧、楊峻凱

音效音樂設計：陳立修

舞台監督：謝宛儒

執行製作：陳弈臻

演員：林筑嬿、李永生、田憶慈、林馨慈、周艾緯、李思萱、
馮康揚、林嘉柔、孫睃、蔡伯諺

排練助理：何珊飴、張培馨

攝影：林丕、楊靈

錄影：何珊飴

平面設計：林筑嬿、王瑋立

演出時間：2010年4月24、25日14：30

4月23、24日19：30

4月25日19：30【加演】

演出地點：國立臺灣戲曲學院木柵校區藝教樓四樓黑箱劇場　五場

演出時間：2010年6月12日　14：30及19：30
演出地點：台北蘆洲少年福利服務中心二場

演出時間：2012年7月14日　19：30
演出地點：台北國立藝術館（南海劇場）

（二）劇情大綱及分場大綱

1.劇情大綱

　　《赤子》結合了聖艾修伯里的《小王子》跟賈西亞馬奎斯的短篇小說〈流光似水〉。

　　故事分成兩條主線；少年們以及作家和殺手。兩段故事相互交錯影響。

　　少年的故事，發生於小王子告別飛行員久遠後的夏季，他再次降臨地球與一群少年們相遇。內容主要在講述相遇、別離、對世界與自己的區隔，以及「守護」、「相信」等年少時期可能發生和經歷的事與感受。

　　殺手跟作家的故事，圍繞在「自由」跟「死亡」。另一重點則是連結少年的故事。劇情內容是殺手接到刺殺作家案子，兩人第一次見面就象徵永別，又恰巧發現兩人是交往多年且非常投合的筆友，因此殺手決定完成作家的遺志，虛構一個再真實不過的故事。

【故事時間】

　　分三個時間，作家、殺手與象徵小王子的612的「以前」；612跟少年們共有的「現在」；後來長大的少年們的「以後」。

【故事背景】

　　主要是少年們參加暑輔課程的某個乾旱夏季，以及三年前的秋季；十年前的春天，和十年後的乾旱秋天。

【故事地點】

　　台北。或單純的一個城市。

2.分場大綱

【序幕】相遇I（殺手跟612的相遇）

時間｜某年春末。

地點｜作家寓所前。（右舞臺及前區）

人物｜殺手跟612。

　　殺手跟612初次相遇。兩人都在等作家，但兩人都不知道彼此在等的是同一個人。在等待中兩人聊天，殺手跟612說，「在故事外面想像世界，不如在真實世界經歷故事」，埋下612旅行的伏筆。

第一場

【1-】相遇II（少年與612的相遇）

時間｜某年夏季－某日上午。

地點｜海洋館。（舞臺全區）

人物｜少年四人跟612。

　　乾旱的夏季，少年們在暑期輔導時翹課去海洋館，因為老師在課堂上說了聖經約拿的故事，他們想去看看殺人鯨肚子裡到底有沒有人。在海洋館裡，他們遇到612，他們發現他好像不是平常人。少年們與他攀談並提到〈流光似水〉的故事。

【1-2】〈流光似水〉I（筆友的信函）

時間｜十年前的春天。

地點｜作家與殺手各自的寓所內。（右舞臺）

人物｜作家、殺手、殺手的殺手。

　　殺手與作家為筆友，互通信函。透過寫信與讀信，說出〈流光似水〉的故事。

【1–3】母與子（愛的小手）

時間｜某年夏季－某日下午。

地點｜晴鳥家前院。（前區）

人物｜晴鳥母子。

少年們把612安頓在晴鳥家。晴鳥媽媽因為晴鳥翹課的事情大發雷霆。

第二場

【2–1】《小王子》I（橘色圍巾）

時間｜三年前的秋季。

地點｜作家寓所內。（右舞臺）

人物｜作家與612、綿羊。

作家跟612同住並且常常講故事給他聽，612最喜歡的故事就是《小王子》。作家提到612愈來愈像小王子，並送他一條橘色圍巾。

【2–2】《小王子》II（612的名字）

時間｜某年夏季－某日晚上。

地點｜晴鳥房間。（左舞臺）

人物｜少年四人跟612、綿羊。

在晴鳥家，少年們聽612說了一些旅行的事情，他們猜測並相信他就是小王子。

【2–3】相遇III（作家與殺手的相遇）

時間｜某年春季－某日下午。

地點｜作家寓所內。（右舞臺）

人物｜作家與殺手、殺手的殺手。

殺手到作家的寓所，兩人談起各自工作的方式與無奈，正當殺手要殺作家的時候，突然發現彼此是多年來要好的筆友。

第三場

【3–1】相處I（少年的從前與未來）

時間｜某年夏末。

地點｜晴鳥房間內。（左舞臺）

人物｜少年四人跟612、綿羊。

　　少年們與612的相處間透露出他們的個性、未來的夢想、彼此與612的關係等等。這一場的末端，612表示對〈流光似水〉很有興趣且有砸路燈的想法，少年們想阻止他，卻只有顏哲願意陪他去。其他三個少年去參加輔導課補考，天卻下起雨來！乾旱的夏天裡第一場雨，這是屬於他們的奇蹟。

【3–2】相處II（殺手的抉擇）

時間｜某年春季－某日傍晚。

地點｜作家的寓所內。（右舞臺）

人物｜作家與殺手、殺手的殺手。

　　作家跟殺手的自白。殺手陷入了掙扎，但他仍然必須殺了作家。

第四場

【4–1】分離I（612不見了）

時間｜某年夏末－某日上午。

地點｜晴鳥房間。（左舞臺）

人物｜少年四人。

　　砸完燈後，大家都找不到612。顏哲提到他砸了路燈，水沒有流出來，但612砸燈後卻下大雨而且人也不見了。少年們一起看顏哲表哥給他的失蹤啟事錄影帶，在看帶子的過程中發現612竟是失蹤人口。

【4–2】葬禮I（告別少年）

時間｜某年夏末－某日傍晚。

地點│海洋館前（左舞臺及前區）。

人物│少年四人。

　　少年們為612舉行葬禮。也象徵著他們將告別青澀的少年時期。

【4–3】葬禮II（作家已死）

時間│某年夏末－某日下午。

地點│殺手佈置的追悼會場（右舞臺）。

人物│作家、殺手與612、顏哲。

　　殺手替作家和聖艾修伯里（小王子的原作者）舉辦追思會。612和作家都來追悼。顏哲出現在喪禮上，向觀眾暗示他是這齣戲中唯一真正可能死亡的人。

第五場

【5–1】〈流光似水〉II（長大後的少年）

時間│十年後初秋－某日下午。

地點│有錢書店前。（左舞臺）

人物│晴鳥、有錢和顏哲。

　　少年們長大後。有錢開了書店，什麼書都賣就是沒賣〈小王子〉，晴鳥當了老師，兩人在書店前聊到四人目前的狀況；拉比在國外工作仍然保持聯絡，顏哲可能去了沙漠。晴鳥提到他收到一個從國外寄給他的包裹並說出〈流光似水〉的結局。

【5–2】分離II（晴鳥的秘密）

時間│某年夏末－某日中午。

地點│晴鳥家前院。（前區）

人物│晴鳥與612、綿羊、拉比。

　　晴鳥與612分離的真相。612其實曾與晴鳥道別並將橘色圍巾送給他。

【尾聲】〈流光似水〉III（國外寄來的包裹）

時間｜十年後初秋－某日晚上。

地點｜晴鳥房間（左舞臺）

人物｜晴鳥母親與晴鳥

　　晴鳥回到家，在房間內發現那個從外國寄來的包裹。打開包裹看到橘色圍巾⋯⋯。

（三）人物簡介

　　（少年組，年約十六、七、八歲，性別以男性為佳）。

晴鳥｜本名李晴輝，獨子，與母親住，父親在外地工作，家庭算美滿。

　　是少年四人中最近乎頭頭的角色，稍稍憤世嫉俗，拒絕變成世故的人或做與別人相同的事。喜歡聽音樂、看電影、漫畫吸收知識，希望自己能夠成為一個更完整的人，在意氣風發的外表下稍具軟弱個性，是個稚氣、明亮、理想派的人。

顏哲｜本名顏均哲，有個大他三、四歲的姐姐，與外婆一起住。

　　有點鬼靈精，個性看似懶散、得過且過，其實心思細膩溫柔。喜歡和少年們瞎混，散步、走路時，常停下來專注的看東看西。異常執著於收集失蹤啟事，除此外，對其他事物不主動親近也不排斥，其實是四人中最執著、也是與社會最脫軌的人。

拉比｜本名陳祖安，家境小康，有一個妹妹，與雙親同住。

　　有好教養小孩的氣質與其他三人差異性較大，比較不男孩子氣，是斯文端正的男生。拉比感覺最需要被保護且適合當聆聽者，事事要求合理化，卻對其他少年跟他們所相信和堅持的事死心蹋地。個性略帶一些大驚小怪，看似懦弱其實最為理性、果決。

有錢｜本名王富永，獨子，家裡經營麵攤，家庭狀況還算和睦。

　　開朗、樂觀、直率、心性單純，沒有什麼遠大的抱負。曾覺得當有錢人還不賴，但看到王永慶過世後家人分財產的新聞又覺得很麻煩而放棄當有錢人。有著〝努力過活也行，但如果能休息一輩子也不錯〞的想法。看似粗魯卻有顆溫暖、穩定的心。

612｜即小王子。本名江濱柳

　　因為覺得學校跟家庭教育死板冷漠，高中時趁校外教學去海洋館時逃學逃家而被作家收留，在這段期間聽作家講述《小王子》的故事，而深信自己就是小王子，並以其姿態與少年們邂逅。是年少時期的少年們的核心人物，也是四少年逃離世界的出口，共有的想像與秘密。

殺手｜年約二十五以上至三十不等，性別不拘，較陽剛。

　　規律而自我化，相較作家是行動派，看不慣作家迂迴的態度，不太信仰神比較相信機率，是〝與其期待不如出走〞的人，所以他藉由讓612出走的方式告訴作家，其實他已經完成了一件作品了。

作家｜年約二十五以上至三十不等，性別不拘，較陰柔。

　　個性偏中性，不是龜毛或循規蹈矩的類型，有點得過且過，小奸小詐，個性靈巧會鑽小洞，想法遼闊，外表熱誠、內在隨性，為人客氣，對小孩則採放任態度，他認為溫柔的方式就是不干涉。

晴鳥母｜即晴鳥的媽媽。

　　晴鳥升高中時，丈夫調去外地工作，夫妻關係依然維持良好。年約四十至五十，具有中年婦女基本特質但較時髦，對晴鳥的管教方式較為自由，雖然不認同晴鳥的喜好也不干預，唯一的要求是希望晴鳥成為正常、開朗的小孩，沒想到晴鳥長大後是個開朗但不明究理的孩子，讓她有點煩惱。

綿羊｜串場人物並沒有特定個性或什麼，只是一個幻想、虛無的存在。

殺手的殺手｜串場人物並沒有特定個性或什麼，只是一個幻想、虛無的存在。

《赤子》——角色符號對照表

（六）代表612

（晴）代表晴鳥　　（作）代表作家

（錢）代表有錢　　（殺）代表殺手

（顏）代表顏哲　　（綿）代表綿羊

（拉）代表拉比　　（小）代表殺手的殺手

（母）代表晴鳥媽媽

《赤子》──舞台平面圖

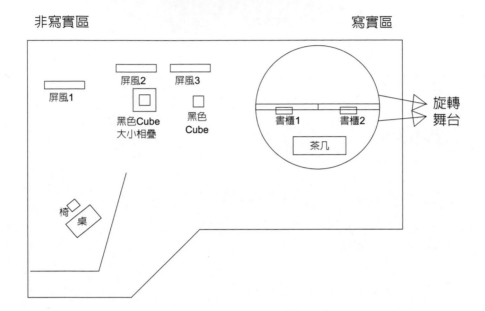

（四）《赤子》排演本

【序幕】相遇I（殺手跟612的相遇）

　　時間｜某年春末
　　地點｜作家寓所前。（右舞臺及前區）
　　人物｜殺手、612。

△燈光三閃前廣播聲已經斷斷續續在播放音樂。
△燈光三閃後612坐在作家寓所前，翻看《小王子》。
△細雨聲、「以前」的廣播音樂進。
△燈亮。
△殺手帶著小型收音機，撐傘擋住自己的臉，從舞台左側出，走來走去搖
　擺著。
△廣播越顯清楚。

廣播聲：歡迎各位聽眾收聽本週的節目，下星期的天氣仍是屬於春天的陰雨
　　　　陣陣，要注意保暖及攜帶雨具。這週最後單元是職業占卜：離家出
　　　　走的少年適合青春有活力的鴨舌帽、計程車司機則是五月花衛生
　　　　紙、殺手的幸運物跟上個禮拜一樣，仍是黑色雨傘……

△殺手聽到廣播說到殺手時停頓一下，慢慢
走到612旁。

殺手：你是誰？……你在看什麼？

612：（拿書面給殺手看）小王子！

殺手：哦，我有一個朋友也很喜歡小王子。

612：真的？

殺手：祝你看書愉快（轉身走開）！

612：謝謝！……

△殺手又再轉回身。

殺手：你在等人嗎？

612：等作家！我老是在這裡等他。

殺手：你和作家是甚麼關係?!

612：……你是好人還是壞人？

△殺手把傘跟收音機放在平台前地上，坐在平台邊緣。

殺手：對某些人來說我是壞人，但對某些人來說我應該算是好人！

612：你為甚麼穿黑衣服？

殺手：你為甚麼戴帽子？

612：我喜歡戴帽子。我喜歡把帽簷壓得低低的……

殺手：這樣看不清楚！

612：作家也這麼說……但是這樣比較自在……

殺手：……（冷笑）

612：你來找作家？

殺手：你等他做什麼？

612：聽故事！

殺手：他寫的是你說的故事?!

612：不，我聽她說故事（身體有些靠近殺手），
我喜歡聽故事，你會說故事嗎？

殺手：不，我不說故事。我也許……創造故
事……或經歷故事……

612：你說……經歷故事？你們都這樣認為嗎？

殺手：也許……你不應該只是聽故事。在故
事外面想像世界，不如在真實世界裡
經歷故事。

※燈暗。

【1-1】相遇II（少年與612的相遇）

時間｜某年夏季——某日上午
地點｜海洋館。
人物｜少年四人、612。

△音樂進。
△舞臺燈亮。
△少年四人從左舞臺出。

晴鳥：我覺得今天翹課是對的，了解大自然
　　　的美妙。

晴鳥：欸！你們看，是缸魚耶！
有錢：是耶！是缸魚耶（跟著晴鳥走）！
晴鳥：缸魚在游⋯⋯

拉比：那唸「魟」耶，你們到底有沒有在上
　　　課啊！
晴鳥：魟?!不是缸魚嗎？是魟嗎（目光跟著魟
　　　魚）！

顏哲：你們看！是小丑魚耶（有錢、拉比圍過來）！

有錢、拉比、顏哲：ne——mo——

有錢：這有什麼了不起！你看！我找到派大星耶！

顏哲：說不定還能找到海綿寶寶耶！呵呵呵。

拉比：晴鳥你在那邊找什麼？（走向晴鳥）

晴鳥：欸你看～那魟魚在那邊笑（目光繼續跟著魟魚走）！

拉比：你還在看魟魚喔！

拉比：你看牠笑得很奸詐耶！

晴鳥：跟你很像阿（拉比轉頭看有錢）！

有錢：欸！我們到底來這邊幹什麼啊？

晴鳥：我們來找約拿。

顏哲：什麼約拿？

晴鳥：你上課沒在聽?!（得意狀）

拉比：老師上課有講過一個約拿的故事啊！

有錢：什麼約拿的故事啦！

顏哲：對啦！

拉比：就約拿的故事啊！聖經的故事啊！

有錢：不知道！快講啦！

拉比：就是約拿他不聽上帝的話，然後上帝
　　　就用暴風雨把他的船給毀了，結果鯨
　　　魚就把約拿給吃了！他就跑到鯨魚的
　　　肚子裡面去啦。所以我們剛才一直在
　　　看啊，看約拿有沒有在裡面啊！

有錢：所以到底有沒有人呢？

拉比：你剛剛有沒有看到（對晴鳥說）？

晴鳥：沒有，只有魟魚。所以我才來這邊看
　　　一看嘛！說不定殺人鯨肚子裡面真的
　　　有一個地方專門儲養人類。

晴鳥：反正也無聊，今年夏天那麼熱又缺
　　　水。別人在家裡沒水，我們在這邊一
　　　堆水。

有錢：對啊，而且冷氣還是免費的（拍晴鳥
　　　肩膀）！

晴鳥：欸對了！還有冷氣！啊～你看這一汪
　　　海藍多美。（陶醉狀）

顏哲：美嗎？那你覺得沒整修前的基隆河很
　　　美嗎？因為最近缺水，所以這邊的水
　　　很髒耶！你不覺得嗎？
有錢：是有一點黃。很像我阿公泛黃的白色
　　　吊嘎。
顏哲：對啊！

拉比：而且今天是禮拜三限水日，我們要在六
　　　點以前趕回去洗澡，不然就沒水了。

有錢：嗯，沒關係，我已經洗了。

晴鳥：唉呀，這不是重點！剛剛看到的飼養員
　　　突然憑空消失，一定是被鯨魚吃了！

有錢：喔～難怪你們剛剛一直盯著鯨魚的牙
　　　齒看（亮出自己的牙齒）！

顏哲：什麼牙齒，是嘴巴啦（拍晴鳥肩膀
　　　說）！

晴鳥：是肚子啦！（打有錢、顏哲肚子）我想
　　　看看它會不會有約拿，又被鯨魚從嘴
　　　巴裡吐出來。

有錢：重點是到底有沒有啦（打晴鳥肚子）！

晴鳥：（晴鳥手摀著肚子）不知道，找找看啊！
　　　說不定他出來了！

拉比：搞不好會有皮諾丘爺爺，還在裡面釣魚。

顏哲：欸！我跟你們講喔，我上次啊我在報
　　　紙上看到一個很小的報導……（故作
　　　緊張狀）。

顏哲：它就說啊！有一個金髮小孩就是跟班
　　　上的同學去校外教學，結果在海洋館
　　　憑空消失！時間是在幾年前的冬天，
　　　而且聽說好像是這裡。

拉比：這裡喔？（有點害怕狀）

有錢：你為什麼知道？

顏哲：報導啊。不過它寫的很不是清楚我也
　　　有點記不得。

△有錢、拉比害怕地跟在顏哲後面，晴鳥走
　至三人後面。

有錢：蛤～那他會不會被鯨魚吃掉?!

顏哲：不知道耶！他就是失蹤了。

拉比：他被綁架了嗎?!

晴鳥：啊——（大叫並把大家堆開）誰會在海
　　　洋館綁架人啊!?

有錢：一定是被鯨魚吃掉了。

晴鳥：對，這有可能，掉到鯨魚的肚子裡面。

拉比：唉呦，（對顏哲說）你就是無聊喜歡
　　　看這些奇怪的東西。

顏哲：你不覺得蠻有趣的嗎，而且我只是幫
　　　忙記得一些該被記得的事情。

△612由右後方出。背對觀眾順著up stage走。

拉比：你每次都講那些幾年前的事情。而且
　　　舊報紙都髒髒的。

有錢：你是女生喔，什麼都嫌髒。上次來我
　　　家吃麵也嫌髒。

拉比：那是因為你爸爸真的沒剪指甲啊，
　　　（停一下看有錢）而且手指頭還泡在湯
　　　裡面。

有錢：代表老闆裝得很多啊！！！

拉比：裝的多也不用把手泡在湯裡啊（晃動
　　　拇指）！

有錢：可以測量溫度啊（比手勢）！

顏哲：欸你看！皮諾丘爺爺耶（邊指邊跑向右
　　　舞臺）！

有錢、拉比：哪裡哪裡（兩人跟著跑向右舞
　　　　　　臺）？

顏哲：騙你們的哈哈哈！

有錢：你欠扁啊！

△拉比和有錢做勢打顏哲。晴鳥看見612，
　並受到他的吸引，漸漸走過去。

拉比：欸欸，晴鳥在幹嘛啊?!

有錢：那個人好奇怪，大熱天為什麼要圍圍
　　　巾啊？

顏哲：而且他是金髮耶！
拉比：啊！會不會是你剛剛說的那個金髮男
　　　孩啊!?
有錢：被鯨魚吃掉的那個啊？

顏哲：看看他的衣服有沒有濕濕的！
拉比：不可能啦！會被鯨魚消化吧！！！
有錢：走走走，我們趕快去看看。
△大家跟著612走。

612：魚！
△612突然轉身，四人裝作若無其事。
612：為什麼要被關在裡面啊？
有錢：關在裡面？
晴鳥：他們是要被觀賞的。
612：他們也能在空中飛嗎？
顏哲：空中？什麼東西啊?!

拉比：魟魚在水裡飛！你喜歡魟魚嗎？

612：魟魚？誰是魟魚啊？

拉比：這個啊（指魚）！你看！我們都喜歡
　　　魟魚。牠在笑！

612：為什麼他要叫魟魚？

拉比：那就是牠的名字啊，每個人都有名字。

晴鳥：欸！對了，夏天耶！你幹嘛戴著圍
　　　巾啊？

有錢：你不熱嗎？

612：那為什麼他們要被看？

有錢：漂亮啊！

612：漂亮就要被看？那你們也被看嗎？

顏哲：嗯……照理講是這樣沒錯。

晴鳥：你現在就在看我們啊！

有錢：對啊！

△四少年得意狀。

612：是你們在看我（走向左舞臺）。

有錢：我們在互看，對不對！

612：你們也被當成魚嗎？

有錢：當成魚？

612：那為什麼他們不會掉出來？我也摸不
到他們？

△612看著水族箱、摸著走向右舞臺。

顏哲：掉出來？因為⋯⋯

△612轉身面對他們。

晴鳥：因為——因為有玻璃啊。

612：魚怕吵嗎？要不然為什麼要隔起來？

拉比：魚其實會發出聲音，只要一隻魚開始
叫，其他就會產生共鳴。只不過玻璃
太厚我們聽不見。

612：玻璃？裡面有裝水嗎（轉過來看水族箱）？

拉比：對啊，在水裡面才能活下去。

612：那水流出來了怎麼辦（走向拉比）？

拉比：不會的，要把玻璃打破水才會流出來。

晴鳥：把玻璃打破水才會流出來有什麼稀奇
　　　的。我還聽過更酷的。上次被野蠻胖
　　　處罰，整理圖書館時看到的，好像叫
　　　什麼〈流光似水〉的。

有錢：〈流光似水〉？什麼啊？

晴鳥：把燈泡敲破，水也會流出來喔！

有錢：怎麼可能（走向左舞臺）？

晴鳥：因為光就像水啊（吟詩的語調）！

△燈光漸暗。音樂聲漸大。

【1–2】〈流光似水〉I（筆友的信函）

　　時間│十年前──春天。

　　地點│作家和殺手各自的寓所內。（右舞臺）

　　人物│作家、殺手、殺手的殺手。

△音樂漸小聲。

△右舞台前方，作家坐在桌椅前寫信。

△右舞台後方，殺手正在看著信，邊喝水。殺手的殺手背對觀眾點火與蠟燭。

△作家聲音漸入。

作家：光就像水般流了出來。詩人是這麼
　　　說的。

△燈光漸亮。

作家：親愛的深深紫色（殺手的筆名），上封
　　　信我們談到了哪裡了呢。

殺手：秘密，孩子們跟詩人的秘密。

作家：沒錯，相信詩人話的孩子們，在每個
　　　禮拜三父母相繼出門時，他們緊閉
　　　門窗，並打破一盞燈泡，開始準備旅
　　　行。因為詩人跟他們說……。

殺手、作家：光就像水，打破燈泡……

△殺手的殺手轉身將點好的蠟燭盤放在
　cube上。

殺手：光便流了出來，形成了水（將水杯傾
　　　斜）。

作家：像水一樣緩緩流出……

△殺手從水瓶倒水於杯中。

作家：這時週遭的傢俱對他們像是深不可測
　　　的島嶼，

作家：他們潛入其中游泳或航行。

△殺手的殺手玩著蠟燭。

作家：等他們的父母回家後……

殺手：一切就像什麼都沒發生過，恢復成乾
　　　乾的平地，在每個星期三。

作家：不受任何成人打擾，因為詩人無心的
　　　玩笑造成的，星期三約會。

殺手：但我們都知道孩子們是不容易滿足的。

作家：於是在某個禮拜三他們向父母要求加
　　　辦一個派對，
△殺手從水瓶倒水於另一杯中並將此杯水交
　　　給殺手的殺手。
作家：請班上所有的同學都來。而父母還是
　　　照常在一樣的時間去看電影。

作家：他們舉行了盛大的派對……
△殺手和殺手的殺手舉杯像和賓客把酒言歡
　　　似的。
作家：向所有的朋友們分享他們的秘密。於
　　　是那天他們把所有燈泡都敲破了。

殺手：粉紅佛洛伊德！你難道不覺得嗎，創
　　　造故事的人總不必負太多責任，而我
　　　們卻總是信以為真。
作家：但深深紫色！你知道嗎？羅蘭巴特曾
　　　提出作家已死的觀點；當一位創作故
　　　事的人，把他的作品向大眾發表的那
　　　刻起，他就一起徹底死亡了。

△燈暗
△音樂轉。

【1-3】母與子（愛的小手）

　　　時間｜某年夏季──某日下午。
　　　地點｜晴鳥家前院。（左前）
　　　人物｜晴鳥媽媽、少年四人、612。

△音樂進。

△燈亮。

△晴鳥一行人擁著612從左舞臺偷偷摸摸進場。

晴鳥：我去看一下我媽在不在家！

晴鳥媽媽OS：鳥蛋！你給我過來！

△晴鳥母親由觀眾席走出。站在舞臺前方
　右側。

△晴鳥摸摸鼻子示意其它少年先走。其他少
　年退場。

晴鳥：幹嘛啦！

晴鳥媽媽：你給我過來。

晴鳥：怎樣啦。

晴鳥媽媽：你知道我剛剛接到什麼電話嗎!?

晴鳥：啊？

晴鳥媽媽：學校暑期輔導老師打電話來跟我
　　　　　說你今天翹課！

晴鳥：怎麼可能！我去上合唱團耶！

晴鳥媽媽：那今天上什麼啊？

晴鳥：快樂頌啊。

晴鳥媽媽：快樂頌！每次翹課都說上快樂頌！

晴鳥：高……高……高老師說今天要唱二
　　　部啊！

晴鳥媽媽：二部！（邊講邊來回走）我花這
　　　麼多錢讓你去學音樂，你居然
　　　去給我學說謊！高老師說今天根
　　　本沒有練合唱！你知道爸爸從你
　　　高中開始就去外地工作是為了誰
　　　嗎？害得媽媽只能跟他用msn聊
　　　天，你要我今天晚上怎麼跟爸爸
　　　講你的狀況呢?!

晴鳥：媽……我覺得你應該是太孤單.寂寞
　　　了，才會想這些有的沒的。

晴鳥媽媽：唉～夜深人靜心會痛！

晴鳥：好啦！媽，你知道輔導老師脾氣不好！所以我才沒去上他的課啊！

晴鳥媽媽：老師脾氣不好，你就可以不要去上課喔！當學生的竟然還挑老師，那我是不是可以挑小孩呢？

晴鳥：（小聲的說）那剛好，我也想挑媽媽啊。

△晴媽準備打晴鳥。

晴鳥：不是啦……媽聽我說……

晴鳥媽媽：我真的是呵……（準備打晴鳥）

晴鳥：媽！媽！我……我下次會像電腦一樣把它記住啦！

晴鳥媽媽：每次都像電腦一樣！上次也給我說像電腦一樣！

晴鳥：今天電腦壞了（抽噎）……

晴鳥媽媽：電腦壞了！是不會修嗎？（逼近晴鳥）給我記著！我今天沒打你，我會被你氣死……（開始追打）

晴鳥：媽～

晴鳥媽媽：真的是吼。

晴鳥：媽（握住棍子）～媽不要打了！（看前方並唱起歌來）母親……像月亮一樣……照亮我家門窗……聖潔多麼……（看晴母）

晴鳥媽媽：（接著唱）慈祥……

晴鳥、晴鳥媽媽：發出愛的光芒……

晴鳥媽媽：每次媽媽打你都唱這首，你這樣叫媽媽怎麼打得下去啊！好啦！來啦！

晴鳥：媽……

晴鳥媽媽：媽媽剛剛應該沒有打到你吧？

晴鳥：沒有。

晴鳥媽媽：你知道你每次媽媽在罵你的時候，媽媽心都很痛。

晴鳥：媽！我都了解。

晴鳥媽媽：好啦！媽媽等一下還要去做指甲，你趕快上去啦！下次要乖喔。

晴鳥：媽！對不起，我以後不會了！

△燈暗。

【2-1】《小王子》I（橘色圍巾）

　　時間｜三年前——秋季。

　　地點｜作家寓所內。（右舞臺）

　　人物｜作家、612、綿羊。

△音樂進。

△燈亮。

△作家坐在桌前寫信。612坐在桌旁等待。綿羊坐在一角和手中的玫瑰花說話。

612：你還在寫信嗎？

作家：嗯……，對啊！

612：那你還要寫多久？

作家：等天黑吧！

612：天黑了，不信你看！

作家：哦……寫到都忘了，再一下！

612：等很久了。

△612在桌子周圍踱步一會兒。

612：……一下到了！

作家：你是不是很寂寞？

612：不會啊，我喜歡聽你講故事啊，我有
　　　你就好了啊！
作家：可是你還是可以出去走走啊！
612：不用！

作家：你可以去交其他朋友啊！
612：可是你就是我的朋友，你也只有我啊！
作家：我還有我的讀者和筆友啊，好吧！那
　　　就再講一個故事就好。

612：那我們今天講國王好不好?!
作家：那昨天講過了
612：要不然講……狐狸?!
作家：我們講日落好不好？
612：好啊。

作家：小王子原來喜歡看日落，這是飛行員
　　　第四天早晨知道的。
　　　在第四天早上，小王子對飛行員說……
612：「我喜歡看夕陽，我們一起去看太陽
　　　下山」。
作家：飛行員說，「那我們必須要等……。」
　　　小王子很驚訝的問……

612：「為什麼？」

作家：飛行員回答：「我們得等太陽下山呀！」小王子起初很驚訝，之後他嘲笑自己……。

612：「我一直以為我還在家裡」。

作家：而事實上，在大人的世界裡……美國正午的時候，正是法國夕陽西下的時候，如果你能在一分鐘內趕到法國，那麼你就可以看到落日了。但不幸的是，法國太遠了。但是小王子的星球上，他必須做的就是把椅子向後挪一點（把椅子向後挪一點），這樣就任何時候都可以看日落了。小王子說……。

612：「有一天，我看到了四十三次落日！」

作家：小王子又說：「你知道的！當你真的覺得很悲傷的時候，你就會喜歡看落日。」

612：你說錯了，上次我很開心的時候，你也帶我去看夕陽啊。

作家：我還記得飛行員問：「你那時很悲傷嗎？你看了43次落日的那天？」小王子沒有回答。……

612：那他一定很難過。

作家：好啦！故事說完了。

612：再一個！

作家：不行！很晚了！

612：你今天遲到了，我等好久，你還要再講一個！

作家：你偶爾也要把帽子摘下來，看看帽簷以外的世界啊！

612：可是我不習慣把帽子拿下來……好像會被看透……不自在……

作家：喔！那你就看不到帽簷以上的東西了！有很多星球，在帽簷水平之上喔！

612：我有612星球！

作家：但是，你不想……像小王子一樣？他也到處旅行喔！

612：……

作家：你可以去經歷故事啊！

612：（陷入沉思）經歷故事……

作家：哪！這個給你！

△作家從桌子旁邊紙袋中取出一條橘色圍巾，遞給612。

△612興奮地接過圍巾。

612：這是妳說的那條圍巾？小王子的……！

作家：是啊！你最近越來越像小王子了，那
　　　你的名字就叫做……

612：叫什麼？叫什麼？

△音樂進。

△燈光暗。

　　　作家OS：叫什麼好呢？嗯…不要叫小王子，
　　　　　　　因為已經有小王子了！那叫……，
　　　　　　　嗯……

【2-2】《小王子》∥612的名字

　　　時間｜某年夏季——某日晚上。

　　　地點｜晴鳥房間。（左舞臺）

　　　人物｜少年四人、612、綿羊。

△音樂進。

△燈光漸亮。

△顏哲、拉比、有錢跟612圍坐在茶几旁。

少年們：612！

拉比：你說你叫612！

612：對啊。

顏哲：應該是"陸"1、2吧（跪立著說）！

有錢：不是，是"柳"1、2！

612：不是，是612。

有錢：是公車喔？

612：什麼是公車？

顏哲：是數字嗎?!

有錢：應該是公車吧！！！

顏哲：那你要坐去哪？

△綿羊拿著編織一半的毛線圍巾進入，並坐
　　在書櫃上編織並一邊聽故事。

612：我去了一個星球，那裡的人，除了孩子
　　　們以外，所有的人手上都帶著橘色手
　　　鍊，那是要告誡所有人，他犯了錯。

612：不管是欺騙、傷害或是任何不被原諒
　　　的錯誤，他們都必須承認自己的錯。

612：只有孩子們，他們有權利保有他們的
　　　單純和天真，但只要有一天他們長大
　　　了，就一定會面臨到犯錯，然後戴上
　　　橘色手鍊（稍悲觀和擔憂地）。

612：所以請你們答應我，不管以後發生什麼事，或者有天你們也都長大了，都別讓自己有機會在手上繫上橘色手鍊……。

有錢：沒差啦，反正我不喜歡在手上帶東西。

顏哲：我好像沒有……。

拉比：幸好不是在我們這裡。

612：另外一個星球，星球上的人，頭上都有著一個時鐘（稍開心，有趣起來）。

612：當他們開始思考，時針跟分針就會滴答滴答的走，

612：這時候，就會有人把你抓走……（情緒變得稍緊張）

612：在他們的星球是不允許思考的，他們從不為事情煩惱，也沒有思考的能力。只要時鐘開始滴答滴答，

612：你就必須被關在一片死白的房間裡，直到你停止思考為止。

有錢：誰能不思考阿？

拉比：那還得了。

有錢：而且我也不喜歡在頭上帶東西。

顏哲：思考很好啊！

612：當我去了下一個星球，（語調變得有趣、好玩）

612：它是所有星球中最小的，小到只容得下一支燈柱和一個燈夫。

612：燈夫總是跟著規律走，即使星球上沒
　　　有房子，只有他和一支燈柱他還是在
　　　每一分鐘裡，

612：點燈、熄燈……。

612：他說，當他點亮街燈，就好像另一顆
　　　星星或花朵誕生了一樣；當他熄掉街
　　　燈時，就像是星星或花朵回去睡覺……
　　　但他其實也不太明白，他為什麼要不
　　　斷的。

612：點燈、熄燈、點燈、熄燈……（規律地
　　　左右搖晃腦袋）

有錢：他要點就點，不點就不要點，為什麼
　　　點來點去這麼麻煩啊。

顏哲：那誰給他薪水阿？

拉比：他不寂寞嗎？

612：寂寞……（突然想到某事）

612：還有還有，有一次我在一個星球上遇
　　　到一個酒鬼，

612：我只拜訪他一下下，但是卻沮喪了好
　　　久……（心情低落下來）

綿羊：為什麼？

612：那個酒鬼坐在很多空的酒瓶和滿的酒
　　　瓶中間，當我問他為什麼要喝酒的時
　　　候，他告訴我，為的是遺忘。

612：你們一定也覺得奇怪，他要遺忘什
　　　麼？他說，他用喝酒來忘記自己是一
　　　個酒鬼。大人是不是非常奇怪？他們
　　　用自己的方式掩蓋錯誤，或是逃避問
　　　題。沒有人會真正誠實，他們以為自
　　　己騙的過別人，但其實他們只不過是
　　　在騙自己……

拉比：好矛盾喔。

顏哲：不會啊，我覺得還滿實際的。

有錢：難怪我爸老是在喝酒！

△612走至書櫃看著檯燈，突然很大聲叫，
　三人驚訝地看著他。

612：燈！那魚也可以在燈管裡面游嗎？

拉比：只要有水應該可以吧?!

612：那為什麼魚一定要在水裡面？

有錢：誰會不知道魚住在水裡?!

612：我知道另外有一種燈……它有三個顏
　　　色……有時候綠色……有時候黃色……
　　　紅色好像……不對！紅色比較多！

三人：紅綠燈！

612：是吧，我也不知道。……

△三人莫名其妙地互看。晴鳥進來，坐下。

拉比：我覺得你怪怪的！

612：不是啊！只是綿羊每次都跟我生氣，
　　　他好奇怪！

晴鳥：就叫你不要給他戴口罩，戴口罩誰會
　　　開心啊！

△其他三少年狐疑地看著晴鳥。

晴鳥：他上次跟我講過！

拉比：綿羊對你生氣!?

612：對啊！……他每次都說：「我要生氣
　　　囉！」因為他不喜歡我叫他戴口罩。
　　　可是綿羊把我的圍巾吃了。

四人：（看著612驚訝的說）吃你圍巾？？？

612：雖然我很生氣可是我還是愛他。

晴鳥：你怎麼沒和我說過他吃你圍巾?!

612：他應該也愛我！……他吃了我的圍
　　　巾，你覺得我應不應該生氣？他一直
　　　吃我的圍巾！

△四少年驚訝地看著612。有錢隨口亂說，
晴鳥也跟著胡謅。

有錢：他幹嘛吃你圍巾啊！他應該吃報紙吧！

612：報紙？你說報紙！

晴鳥：對！報紙，……就是大人拿來放屁用的！

612：大人？

晴鳥：對！

612：放屁？

晴鳥：對，（站起來）放屁。

△綿羊搗嘴下。

612：可是我們的星球沒有報紙，也不會放
　　屁。幸好也沒有大人……
△612自顧自的描述，並來回踱步。

612：雖然巴爾巴巨樹很麻煩，不過應該不
　　會比用報紙放屁的大人更糟吧。

612：我們的星球只有綿羊……玫瑰花……
　　綿羊……玫瑰花。
拉比：等一下。
612：啊?!

拉比：你們的星球?!你……你從哪來啊!?

612：（對拉比招招手）你過來，我告訴你；
　　　這是個大秘密。我們的星球叫做B612
　　　小行星。

顏哲：（跪直說）B612小行星?!

612：對啊!?

有錢：你唬爛啦！

拉比：那是小王子的行星！

612：什麼小王子？那是我的……那上面只有
　　　我……綿羊……玫瑰花……綿羊……玫
　　　瑰花，還有火山跟巴爾巴巨樹。對了那
　　　報紙……只會放屁喔?!會飛嗎？

晴鳥：（更誇張的模樣）對！他跑的還很快！

△綿羊再次拿著玫瑰花走出來，和花聊天。

612：真的嗎？那就跟我的玫瑰花一樣！

612：他們就可以在一起！玫瑰花……一起
　　　聊天……他們可以一起散步，還可以
　　　說故事，或許……不行！

612：如果你把報紙帶到我的星球……那綿
　　　羊就會把報紙吃掉，

612：這樣他們就會吵架！我不喜歡看到他
　　　們吵架！你們說我該怎麼辦？
有錢：我覺得你超強！
612：有嗎？
大家：超強！

612：可是玫瑰花每次都說我很笨。
晴鳥：我們可不可以不要再討論玫瑰花和
　　　綿羊。
612：為什麼？
晴鳥：誰會討論玫瑰花和綿羊！
△綿羊看觀眾一眼之後，落寞退場。

612：（失望的）為什麼？

晴鳥：因為那不重要！

612：（生氣）為什麼不重要?!

612：為什麼你們跟飛行員一樣？

612：他是蘑菇！

△有錢往拉比靠。

△顏哲往有錢靠。

612：你們也是蘑菇。

△612碎碎念。少年們稍停格後，唱RAP。

四人：糟糕了！糟糕了！都是大蘑菇，不知
　　　所措很想哭！為什麼要討論玫瑰花跟
　　　大綿羊，這種事不在乎！火山、飛行
　　　員、巴爾巴、綿羊、報紙、玫瑰花，
　　　難道他？難道他……？

拉比：（看著觀眾說）他真的是小王子！
△612碎碎念。少年圍過去。612不理。

有錢：好啦！你不要生氣！
晴鳥：你生氣喔！
612：（大聲）你們都是蘑菇！
△少年討論該怎麼辦。有錢推顏哲想辦法。

有錢：快點！顏哲快點想辦法。
顏哲：不要啦！叫晴鳥唱歌啊！（推晴鳥）
　　　晴鳥是合唱團的啊！
晴鳥：好啦！我們（強調）唱一首歌給你聽。

△綿羊拿著玫瑰花出。坐在左邊牆腳。

612：真的嗎？你們要唱什麼歌？

拉比：（看見綿羊）咩～

晴鳥：我們要唱「瑪莉有隻小綿羊」！

612：好吧！我聽聽看……

△晴鳥這時候把腳跨在茶几上耍帥，接著拉
　比、顏哲也將腳跨在茶几上。四人唱歌，
　有錢指揮。

四人唱：（合聲）瑪莉有隻小綿羊、小綿
　　　　羊、小綿羊，瑪莉有隻小綿羊、有
　　　　隻小綿羊……

△612學晴鳥把腳跨在茶几上，模仿晴鳥
　說話。

612：可是小綿羊是我的！那瑪莉是誰？

晴鳥：（想一下）就我媽啊！

△晴鳥腳放下，其他人也將腳放下。

612：（也把腳放下）好！我會幫你們跟他們
　　　講說你們有唱歌給他們聽。

晴鳥：好，那就好！

612：他們一定會很開心！那你們就可以當
　　　朋友！可以一起唱歌。那我有空帶你
　　　去我的星球玩（拍拍綿羊的頭）！

少年：好阿好阿！

△612與大家圍著茶几聊天。

△燈暗。

【2-3】相遇III（作家與殺手的相遇）

　　時間｜某年春季——某日下午。
　　地點｜作家寓所內。（右舞臺）
　　人物｜作家、殺手、殺手的殺手。

△音樂進。
△燈光漸亮。
△作家坐在桌前寫字。

△殺手進。殺手的殺手跟進，在一旁舞弄著
　武士刀。
殺手：剛開始的時光對我來說的確異常的漫長。
　　　你們一定覺得很奇怪，甚至認為：「咦！
　　　那不就是一個霎那間發生的事嗎？」

殺手：就像電影演的，人脫離厚重軀殼後，輕
　　　如羽毛（向作家走去並摸作家的頭髮）的
　　　過程。

作家：（躲開）但靈魂太重，有人卻把別人的
　　　生命看得太輕。
殺手：因此我才會有飯吃。（翻閱作家的紙張）
　　　當工作結束後，我會花一個禮拜的
　　　時間，

殺手：反覆看目標的資料，他喜歡吃的東西、平常去哪裡逛街、去哪家健身房，我花一陣子的時間過著他平常的生活。

作家：為的絕對不是悼念。

殺手：（坐在作家的椅子上）嗯，我把他的人生濃縮的太短，所以還一點給他，用我的行為。我並不沉溺在結束以後。

作家：我也不沉迷寫下許多開始（向殺手說）。

殺手：（起身）我必須為自己、目標、委託人負責。

作家：（走向殺手一步）當故事脫離我的手後，接下來就不關我的事了。（轉身說話）就如羅蘭巴特所說：「當作家將作品交給大眾時，他就一起徹底死亡了」。

殺手：（停頓一下。繼續說。）我很重視風格。花許多時間塑造我的形象，卻沒人看見。

△殺手的殺手轉身為背面，定住，在緩緩移動。

殺手：不能被別人看見。

△殺手的殺手再度轉身為背面。

殺手：我見不得光，你卻輕易就可以捕捉並寫下我的那些。

作家：我在塑造你的過程中，自己也被拆解了，因此我猜想，出於無奈的東西都有點美麗。

作家：錯誤即溶成美麗。（走向殺手）
殺手：或者在錯誤步伐中形成美麗。（走向作家）

作家：即便那從來就不是我的本意。

殺手：索性成為無賴，在你們的劇本裡。
作家：而我索性藉故竊竊聊賴你
△兩人靠近，四目相望。作家又迅速轉身離開。

作家：我（最）喜歡的顏色是白色，它不容易厭倦。我卻擁有藍綠色的眼睛和橘色的心。
殺手：你也形同白色，或許是希望，也同時把希望給粉飾掉。

作家：希望你知道，我也要知道，世界不是
　　　我一個人的，存在於許多你與我之間
　　　都有不穩定的時差。

殺手：我辛苦熬夜換取平衡，結果你卻正迎
　　　向清晨，我被迫習慣於不習慣，為了
　　　就是調整時差。

作家：日伏。
殺手：夜出。
殺手、作家：不是場甜蜜的旅行。
△兩人轉頭對看。

殺手：呻吟跟喘息是截然不同的。
△殺手的殺手走向作家，欲殺作家狀。

作家：你並非慘敗，我也絕非贏家。

作家：當開始結束時。

殺手：千萬不要把我叫醒。
△殺手阻斷了殺手的殺手的刺殺舉動。

殺手：這會一直提醒我，人們都沉浸在你溫
　　　柔的故事中，我還是見不得光。

作家：可是我從來就不是個溫柔的人，即使
　　　一個善感的孩子曾經那麼誤認為。

作家：但我不能阻止誰的誤會，

作家：這就關於一個故事的本質。我永遠都
　　　不能告訴或指責你誤讀了。
　　　當開始結束後。

殺手：我決定替你解讀自己。可是還是得結
　　　束你。

作家：好吧，那在最後答應我一個微薄的
　　　要求。

殺手：That's OK！在我們這個業界沒有人會
　　　對目標的最後要求吝嗇的。

作家：我必須把一個故事寫完，我從來沒有
　　　完成過任何滿意或驚奇的故事，但我
　　　起碼要告訴親愛的「深深紫色」，那
　　　個派對的結尾。

殺手：（陶醉的感覺）對！那關於一對兄弟的
　　　分享！

殺手、作家：光跟水的派對（兩人陶醉狀）！

作家：咦！你怎麼知道？

殺手：（慌張）等等！你說「深深紫色」？

作家：（起身）是的！跟我一樣喜歡綠奶茶
　　　不喝綠茶，泡麵寧願太爛也不要太
　　　硬，喜歡虎克船長大過於彼得潘的
　　　「深深紫色」！

殺手：你該不會恰巧喜歡Pink Floyd，只鍾於
　　　最初版的”Another brick in the wall”？

作家：雖然korn樂團的版本也不賴啦。

殺手：我也覺得！哇！你一定跟「粉紅佛洛
　　　伊德」很合得來。

作家：咦？你怎麼知道我使用多年的筆名……

△殺手、作家對望走向桌子，兩人緊盯著
　對方。

△殺手的殺手，刀子突然掉落。

△Pink Floyde音樂出。

△燈暗。

【3-1】相處I（少年的從前與未來）

　　時間｜某年夏末——某日傍晚。

　　地點｜晴鳥房間。（左舞臺）

　　人物｜少年四人、612、綿羊。

△音樂進。

△燈亮。

△612、顏哲、拉比在晴鳥房間等晴鳥。

△綿羊坐在書櫃上吃零嘴。

612：欸！這是什麼啊？

顏哲：哦！那是我帶來的照片。

612：我要看！我要看！

顏哲：好啊（打開相簿）！

612：那是玫瑰花嗎？

顏哲：不是！這是向日葵，我們都叫他太
　　　陽花。

拉比：你看它的葉子像不像它的衣服

612：真的，可是我們星球的太陽都沒有穿
　　　衣服。他一定很害羞！

△拉比、顏哲訝異地對看，再看觀眾。

612：這是晴鳥跟瑪莉？

拉比：對啊！晴鳥被他媽媽脫褲子打屁股。

612：脫褲子打屁股？為什麼打他啊？

拉比：因為他考試考不及格！

顏哲：因為他太笨（偷笑）！

612：晴鳥笨所以被打了！

顏哲：我們就不小心看到囉！

612：那時候瑪莉沒有綿羊嗎？

拉比：（想一下，隨便說。）還沒買。

顏哲：那時候好像還沒買（跟著隨口說）。

612：他們綿羊是買的喔?!

△綿羊發現零食袋空了。

拉比：那你的是用生的喔？

612：不是，是用畫的。

顏哲：然後他自己跑出來？

612：它沒有跑，它還在。他好小喔（指照
　　　片）！

△綿羊看他們一眼，下。

顏哲：那時候是幾歲啊？

拉比：十一、二歲吧?!

612：那你們在哪裡？

顏哲：我們在偷拍晴鳥，還被他媽發現，他
　　　媽就說：「你們在拍什麼？」

△顏哲模仿晴鳥媽罵人的姿態。

顏哲：然後我們就跑掉了。

拉比：晴鳥還因為這樣跟我們冷戰。

顏哲：對啊！都還斜眼看我們。

612：那瑪麗沒去做指甲嗎?!她每次都說：
　　　「我約好了要去做指甲」！

顏哲：可能後來去做指甲吧！

612：這張是哪裡？

顏哲：這個是……

拉比：這是我們去遊樂園玩的時候拍的。

612：遊樂園？

顏哲：哦～

拉比：這個是雲霄飛車的軌道。

612：它會飛嗎？

拉比：雲霄飛車會飛。

612：WOW！

顏哲：那個時候我不敢玩雲霄飛車這類的，
　　　我就坐在旁邊隨便拍拍照。

拉比：你看這張，你隨便拍人家的腳幹嘛啊？

顏哲：你不覺得這張很好看嗎？我很喜歡這
　　　種很刻意，又不會刻意的東西。

晴鳥媽OS：鳥蛋！下來一下！

顏哲：你去啦（對拉比）！晴鳥他媽媽最喜
　　　歡乖孩子了！

拉比：我去看看好了

△拉比下。

612：瑪莉叫鳥蛋！叫他幹嘛啊？

顏哲：不知道耶！他媽超兇。

△有錢跟晴鳥出，晴鳥帶著籃球。

晴鳥：（對有錢說）你剛那球不錯喔！

有錢：真的呵！那當然囉！我有在練。

△有錢跟晴鳥兩人坐下。

有錢：你們在看什麼啊？

顏哲：在看照片。

晴鳥：誒！怎麼會有照片

有錢：誰的啊？

顏哲：我的啦！

有錢：有我嗎？有我嗎？

612：我們一起看！

顏哲：那是有錢小時候在洗澡的照片。

有錢：那不是我啦，是你！

顏哲：哪是我，是晴鳥啦！

晴鳥：哪是我，是拉比啦！哈哈

△拉比抱了零食出。綿羊手中又拿一包零食，跟著出。

拉比：你媽剛叫超兕的，原來只是要拿零食給我們吃。

612：我們剛剛看到有錢以前好笑的照片。

有錢：哪是我！是拉比啦！

顏哲：（小聲的說）是晴鳥！

晴鳥：哪是我？我哪有這麼小……年紀……

△大家開始吃邊吃零食邊聊天。

有錢：（拿起剪貼簿）哎！這個是什麼？

拉比：這又是……什麼骯髒舊舊的新聞之類的。

顏哲：這裡面有很多名人過世的新聞，從鄧麗君到最近的麥可傑克森的都有喔！！！還有尋找愛犬啦～尋人啟事啦～

有錢：上次那失蹤少年的新聞剪報也在裡面嗎？

△少年們忽然同時警覺某事。612一副沒聽到狀。

顏哲：我找找看。

△綿羊下。

拉比：那哪是新聞，是舊聞。

晴鳥：不要看了啦（把剪貼簿搶過去）！

晴鳥：ㄟ……你看你們的吃相，你們以後想
　　　做什麼啊？

△晴鳥撞了拉比一下。

拉比：我？

晴鳥：對啊！

拉比：我以後要當個有為的青年。

有錢：什麼有為的青年啊？華爾滋青年喔?!

拉比：那是我媽叫我練的。

有錢：娘娘華爾滋！

顏哲：你不是很喜歡書？

拉比：喜歡書……

有錢：不是啦（起身跳舞狀）！他是邊看書邊
　　　跳華爾滋！

拉比：還是有在看書啊，哪像某人……

有錢：換我講了，我以後要開一家店。

晴鳥：開麵店喔！

有錢：我才不要開麵店，我開一家店，這樣
　　　你們以後也比較容易找得到我啊！

拉比：也是啦！

有錢：那換你（指顏哲）。

顏哲：我喔……（跪直）我想去一個很單純
　　　的地方……

有錢：療養院喔！

拉比：那你去信基督教好了！

顏哲：我要去一個很單純（站起來）很雪
　　　白，空氣很乾淨的地方……

612：是沙漠！

顏哲：是嗎（坐下）？

612：沙漠……很乾淨，說不定飛行員還在
　　　那裡，我想再去找他。

有錢：呵！晴鳥換你了啦！！！！！

晴鳥：我覺得你們都很小咖，哪像我的，我
　　　要當總經理（自鳴得意狀）。

顏哲：總經理（大笑）?!
晴鳥：如果總經理當不成，我就當個夜總會
　　　的老闆，這樣比較實際一點。
顏哲：哪裡實際了啊?!
有錢：總經理，夜總會，怎麼都總來總去
　　　的啊（大笑）?!

晴鳥：哪像一個念書、一個開店，可以幹嘛
　　　啊？好啦！我真的講一個我的夢想……
其他人：好啊！說說看啊！
晴鳥：我要當一個歌手，我知道我吉他彈的
　　　不錯！
△眾人大笑。

顏哲：好，那我問你吉他有幾條絃？
晴鳥：7條……不是！是6條啦！
拉比：你還是放棄這個比較好。
有錢：（把腳抱在胸前作成彈吉他狀）多一條
　　　線音域更廣啊！！！
晴鳥：我媽跟我說「失敗為成功之母」。

612：是瑪莉說的喔！

拉比：要不然你以後就幫瑪莉養羊啊！

顏哲：去開個農場，當個開心農場的農夫啊！

其他人：Farmer！Farmer！

有錢：那612你咧？

612：我嗎？

有錢：你想要做什麼？

612：我不知道我以後要做什麼，但是我現在想要……砸燈！

顏哲：砸燈？

拉比：砸燈？砸什麼燈啊（站起）？

晴鳥：不好吧（站起）！

612：晴鳥說的，把燈泡打破就會有水流出來。

拉比：那個光跟水的故事……（坐下）

有錢：可是你不怕砸到別人家的窗戶嗎？

612：窗戶又不是燈，我們不會砸錯啦！

有錢：砸歪的話勒？

拉比：會被警察抓走耶！

612：但是你們都說現在大家都需要水，那我們把燈炮打破，就有很多水流出來，大家不就有水用了啊！

顏哲：嗯，也對！

拉比：可是如果被玻璃割到的話怎麼辦？

612：這是我「現在」的夢想。

晴鳥：不能啦！我們等一下要去補考。

有錢：（起立）阿！對吼！拉比你不是不用
　　　補考？

612：那拉比你陪我去（向拉比)?!

拉比：嗯……可是我要陪考啊！以後啦！

顏哲：612我陪你去！

有錢：你不用考喔?!

顏哲：不考又不會怎樣。

△晴鳥、有錢、拉比三人原地看顏哲。

△燈暗。音樂出。燈再亮。

△晴鳥、有錢、拉比三人邊走邊聊。

有錢：ㄟ！晴鳥！等下數學你會嗎？

晴鳥：不要問我啦！我死定了啦！

拉比：不知道他們砸燈怎麼樣了？

△突然打雷、閃電、下雨。三人奔跑下。

△燈暗。

【3–2】相處II（殺手的抉擇）

時間｜某年春季──某日傍晚。
地點｜作家寓所內。（右舞臺）
人物｜作家、殺手、殺手的殺手。

△音樂進。
△燈亮。
△作家、殺手各拿著紅酒杯，殺手坐在椅上，作家踱著步。殺手的殺手坐在
　一旁撕著信紙。

作家：於是現在該怎麼辦呢。我該喝點紅酒
　　　配片chees，然後在天亮之前再讀一本
　　　詩集。這不是明天的開始，而是關於
　　　一場結束。

殺手：然後我會很浪漫的帶點雜草去拜祭
　　　你，可是淚水不是祭文的一部分。

△殺手的殺手看著殺手。

作家：我猜那時適合配上一點微笑。

殺手：那不如來講個笑話吧，你一直很幽
　　　默的。

作家：你要溫馨一點呢，還是具有諷刺性。

殺手：（起身）來點諷刺的吧。

△殺手的殺手撒下一點紙片。

作家：那就是現在了！沒有什麼比現在還要更
　　　諷刺的。寂寞的殺手來殺孤獨的作家，
　　　結果發現他們是相交多年，比什麼都還
　　　契合的筆友。

△殺手比出槍的姿勢。殺手的殺手又看著
　殺手。

殺手：蹦，友情的距離。

作家：在一顆子彈之間？

△殺手微笑。

殺手：喔，我解決目標不用槍的，

殺手：至少不會對你，殺一個人有很多方式
　　　啊。尤其是對一位作家。

△殺手的殺手將信紙全部拋向空中。

△燈暗。

【4-1】分離 I（612不見了！）

時間｜某年夏末——某日上午。
地點｜晴鳥房間。（左舞臺）
人物｜少年四人。

△音樂進。
△燈亮。
△拉比、有錢在晴鳥房間無聊地等著。

有錢：顏哲怎麼還沒來阿？
拉比：叫我們來，自己都還沒來！
有錢：等好久喔！

△顏哲進。
顏哲：晴鳥咧？
拉比：不知道耶，可能去找612了吧！

顏哲：我帶了一卷錄影帶，我們一起來看吧！
拉比：我們等晴鳥跟612他們回來再一起看。

顏哲：啊！可是我好想先看喔！好吧！等一
　　　下好了。你們猜猜裡面是什麼？

有錢：數碼寶貝！一定要是數碼寶貝！

拉比：尋人啟事？

顏哲：猜對了！是尋人啟事！

△晴鳥進。

晴鳥：誒！你們怎麼來了啊？顏哲！我正要
　　　問你，612呢？

顏哲：他沒回來嗎？

晴鳥：他和你去砸燈，就沒回來了。我還以
　　　為他和你回你家了。

顏哲：那天，我砸了一盞路燈，沒有水，後
　　　來，612砸了，就下雨……

有錢：難怪那天雨下這麼大。

顏哲：我又沒看見他，想說他可能找地方躲
　　　雨，結果雨好大，我就回家了！

晴鳥：那他會去哪啊？

拉比：不會被綁架吧！

有錢：不會吧！搞不好他等一下就出現了啦！

顏哲：那先來看這卷錄影帶，我表哥寄給
　　　我的。

晴鳥：那裏面是什麼東西啊？

有錢：尋人啟事（一副無趣狀）。

晴鳥：拜託？好看嗎？

顏哲：好看啊，我最喜歡看這種。

拉比：顏哲對八百年前的東西最感興趣。

顏哲：好啦！那我們趕快來看好了！

△晴鳥跟有錢不是很有興趣的。

△燈光出現類似電視光在四人臉上閃動。

△電視聲進。

OS：今天下午台北市某高中同學，參加戶外
　　教學，意外發生一名學生在海生館離奇
　　失蹤，至今人下落不明。根據同學表
　　示，該生平常精神異常，在校行為舉止
　　怪異，且染了一頭奇特的金髮。另一名
　　同學表示，該生平時父母管教嚴屬，且
　　不習慣學校學習環境。校方認為是氣父
　　親而離家出走。

拉比：停！倒回去一點點！

有錢：怎樣啦？

晴鳥：什麼啊？

顏哲：這個是……

OS：昨天晚上有一少年失蹤，根據最後與失
　　蹤少年接觸者，也就是該少年的同學，
　　提到少年與同學一起參觀海洋館後……

拉比：〝612〞！

拉比．顏哲：民國92年4月25日

有錢：靠！他幹嘛啊？

拉比：那他不就失蹤七年了？

顏哲：我再看一次！

OS：昨天晚上有一少年失蹤，根據最後與失
　　蹤少年接觸者，也就是該少年的同學，
　　提到少年與同學一起參觀海洋館後就不
　　見蹤影……

有錢：他幹嘛騙人嘛？

顏哲：他為什麼要出現？

拉比：他幹嘛要出現在海洋館？

有錢：那他現在人咧？

△晴鳥默默走出房間。

有錢：喂！喂！你就這樣走了喔，那你們咧？

拉比：我去看一下晴鳥。

△拉比追晴鳥，下。

有錢：靠！你也走了喔！是怎樣啊？（起身
　　　　也走出去）到底是怎樣阿？

△顏哲獨自坐在錄影機前轉著遙控器。

OS：昨天晚上有一少年失蹤，根據最後與失
　　　蹤少年接觸者，也就是該少年的同學，
　　　提到少年……

△燈暗。

【4–2】葬禮 I（告別少年）

　　時間｜某年夏末──某日傍晚。
　　地點｜海洋館。（左舞臺及前區）
　　人物｜少年四人。

△音樂進。
△燈亮。
△四少年站在海洋館的水族箱前。

拉比：你叫我們帶這些東西來幹嘛啊？
顏哲：這要幹嘛啊？
晴鳥：612……他死了！

有錢：不可能，太誇張了！他只是去砸燈！
晴鳥：他死了！

顏哲：不可能……

晴鳥：（怒吼）他真的死了！！（停頓。稍平靜
　　　下來。）今天是612的葬禮，我們要幫他
　　　舉行葬禮。

有錢：怎麼幫他舉行葬禮啊？又沒有證據。

顏哲：也沒有屍體。

晴鳥：他就沒有回來，也不會回來了！！！！

△眾人不吭聲。晴鳥拿出玫瑰。

晴鳥：我覺得這支玫瑰可以代表他。他不是
　　　說他在他的星球都照顧玫瑰嗎？

三人：嗯……

有錢：我帶了一本故事書……《小王子》。

顏哲：我帶了那卷錄影帶，裡面有他。

拉比：我帶了這個。

有錢：巧克力！

顏哲：巧克力？

拉比：不是！是死掉的小鳥。

眾人：你為什麼要帶小鳥？

拉比：因為小鳥代表青春，612是我們的青
春，612死了，我們的青春也死了。

△四人停格。

△拉比往前一步開始走動。其他人仍靜止。

拉比：每個人一生會有許多名字，

拉比：父母起的，同學叫的，男女朋友專屬
的暱稱⋯⋯。

拉比：我叫陳祖安，朋友叫我拉比（看看其
他少年們），媽媽叫我小乖⋯⋯

拉比：我現在沒有女朋友我不知道她會怎麼
　　　叫我。

拉比：至於古人的名字就更麻煩了！有名、
　　　有字、有號、還有死後的稱呼。

拉比：可是612不一樣！他一生中就只有這
　　　個名子，他所信仰的不多，但堅定。

拉比：他的名字就像他，純粹沒有多餘的意
　　　思，像數學老師說的，數字的本質非
　　　常單純，（向後退一步）只是旁人給他
　　　貼了許多解釋與定義。
△晴鳥往前一步開始動。其他人仍靜止。

晴鳥：612……（向前踏一步）叫612。

晴鳥：可是我們都很喜歡亂叫他的名字，

晴鳥：發明自己獨特的腔調跟叫法，

晴鳥：因為我們每個人都希望他記得自己。

晴鳥：他離開了……就像他離開他的玫瑰那
　　　樣……可是我不甘心成為狐狸……
　　　（低頭）感覺亂悲傷一把的……
△顏哲往前一步開始動。其他人仍靜止。

顏哲：其實我不一定要去沙漠，

顏哲：（退後）去哪裡都一樣，

顏哲：只是有時候害怕自己突然就不見了，
沒有安穩的地方。我的影子不夠長，
只能靠晴鳥他們（看其他少年一眼）用
力幫我踩著，所以我才不至於到處亂
飄……

顏哲：每天坐公車來上學的時候想，乾脆坐
過站，然後去一個自己也不認得的地
方……

顏哲：可是想起跟晴鳥他們約定明天游泳課
　　　要穿上一次一起去夜市買的泳褲下水
　　　的事情，

顏哲：就想說算了（邊退後邊說）我還是得在
　　　一樣的站牌下車。
△有錢往前一步開始動。其他人仍靜止。

有錢：當初國一加入田徑隊只是因為晴鳥說
　　　（看晴鳥一眼）這樣比較好泡妞！

有錢：沒想到他一下就退社了，我卻待了好
　　　久……

有錢：久到我發現我跑的比其他人都快的時候，晴鳥說（看少年一眼）也許我該成為很屌的跑者，

有錢：可是我覺得學校的操場很棒，有星星有夕陽跟612的星球差不多吧?!

有錢：最重要的是操場是圓的，你永遠都會有機會跟曾經Bye Bye的東西再說哈囉的一天！

有錢：但612說操場很像我自己的星球，一直待在同一個地方不會無聊嗎。

有錢：我想應該不會吧，因為晴鳥他們還是會來找我玩吧！

有錢：不過呢，如果能維持現狀就好了，這
　　　是我的願望！

有錢：（退後一步）長大很麻煩……

有錢：要找工作，這可不像找找舊報紙跟尋
　　　人啟事這麼簡單的事，但是我知道，
　　　每個人都會變成大人，要找回以前的
　　　朋友可就不容易了，

有錢：不過，我會想辦法讓他們找到我，至
　　　於是什麼辦法到時候再說，現在才
　　　十七歲，還早。
△四人解除停格。

拉比：我們要在哪裡舉行葬禮？

晴鳥：我們在海洋館認識的，我們把這些東
　　　西丟進水族箱裡！

顏哲：怎麼丟啊？

拉比：水族箱都被鎖起來了耶！

顏哲：對啊！

晴鳥：一定有辦法的，要不然，清潔水族箱
　　　的工作人員怎麼進去的。

△拉比、有錢、顏哲下。晴鳥看遠方，轉
　身下。

△燈暗。

【4–3】葬禮II（作家已死）

時間｜某年夏末——某日傍晚。
地點｜殺手佈置的追悼會場。（右舞臺）
人物｜殺手、殺手的殺手、作家、612、顏哲。

△音樂進。
△燈亮。
△殺手背對觀眾站在靈堂遺照（空的）前。殺手的殺手在右邊告示板前作畫。

△612走進追悼會，目視著空的遺照相框。

殺手：你……經歷故事是不是比聽故事有趣
　　　多了？

612：我……經歷故事，創造故事，而那個
　　　故事可能也「結束」了。

殺手：很好！你是個好幫手？

612：什麼？

殺手：我的一個親愛的筆友正再寫一個故
　　　事，而你……幫他提早完成故事。

612：我看到作家追思會的啟事……

殺手：你離開了那個故事，故事就結束了。
　　　所以對作家來說，他已死亡。

612：但是……對正在看這個故事的人來
　　　說，故事仍在繼續……

殺手：但……故事中已經沒有你！

△612看著殺手，黯然下。

△作家出，612欣喜地望著作家，作家卻面
無表情地與612交錯而過。

作家：你邀請我來參加我們的葬禮。

△作家看著寫著聖修伯里和粉紅佛洛伊德名
　字的追悼會告示板。

殺手：我殺了你。

作家：而我殺了他。

殺手：啊?!

作家：因為我私自替他寫下續集！

殺手：哦～

作家：（往上舞台走兩三步）你會準時為我們
　　　掃墓吧！

殺手：你卻找不到他留下的遺書和他放逐的
　　　信徒。

△顏哲出現在空的遺照相框的後面。

殺手：最後那個叫什麼巴特的，向天底下的
　　　人宣告「你們已死」。

△殺手的殺手將他畫的畫放在告示板上。

作家：我也不需留下遺書或者由「你」放逐
　　　我的信徒。

△顏哲消失。

殺手：你毋須在光明中勉強書寫我的黑暗。

作家：尼采說「上帝已死」。誰還來證明有
　　　神呢？作者已死（看告示板）我則不
　　　必再書寫或捏造故事了！
殺手：或者就經歷故事吧！
作家：也許！猶如凡人一般！
殺手：你我皆是凡人。

△燈暗。

【5–1】〈流光似水〉Ⅱ（長大後的少年們）

　　時間｜十年後秋初——某日下午。
　　地點｜有錢書店前。（左舞臺）
　　人物｜晴鳥、有錢、顏哲。

△音樂進。
△左舞臺，燈亮。
△晴鳥、有錢在書店前休閒桌椅旁喝啤酒、聊天。

晴鳥：我的學生最近一直要聽我們以前小王子的故事，我已經說過很多次了，他們還是要聽。

有錢：每個少年都會有一個崇拜的歷程，你很受歡迎啊！那學生最近怎麼樣啊？

晴鳥：好的還是那幾個，壞的也是那幾個，為人師表嘛，我也要因人施教。

有錢：什麼因人施教，隨便鳥叫啦！以前高中的時候，還翹課、翻牆，你記不記得？

晴鳥：哎！真的耶，小的時候是一個樣，大的時候又是另外一個樣，你看我現在是一個老師呢！

有錢：對啊！

晴鳥：不是我在說，我真的是蠻受歡迎的。

有錢：啊？什麼？

晴鳥：我說，有人寄一個包裹給我！

有錢：什麼包裹？

晴鳥：我覺得應該是愛慕我的人寄的吧（得
　　　意狀）！

有錢：誰寄的呀？有沒有寫誰？

晴鳥：放在警衛室，我去沒看到包裹，警衛
　　　說是從國外寄來的，會是誰寄的啊？

有錢：拉比嗎？

晴鳥：有可能耶！

有錢：可是他在英國工作很忙耶，是他嗎？

晴鳥：那顏哲呢？他去哪了啊？

△音樂進。
△右舞台，燈亮。
△右舞台出現類似沙漠的景。

△顏哲披著披風逆風行走狀。

有錢：聽說他去沙漠……612在的時候，有
　　　說過沙漠很乾淨，很潔白，也很寧
　　　靜，他想去沙漠找飛行員，想看看飛
　　　行員有沒有在那。

晴鳥：對呵！他有說過……他會不會真的去
　　　沙漠了?!

△顏哲下。

△右舞台，燈暗。
△音樂漸收。
△電話響。

有錢：（接起電話）拉比喔！我們正講到你耶！哎哎哎！你等一下喔！晴鳥在我這，我開擴音。

拉比OS：哈囉！

有錢：Hi！我們在喝啤酒喔！

拉比OS：我在喝下午茶。

晴鳥：你從英國打來（將電話拿在手上，走到一邊），電話費很貴呵！

拉比OS：也還好啦！偶爾打個電話聊聊嘛，關心一下老朋友囉！

晴鳥：我們剛剛在說包裹，才說到你耶！

拉比OS：為什麼說包裹要說到我啊？

有錢：因為可能是你從國外寄包裹回來啊！

拉比OS：我沒有寄包裹啊！會不會是顏哲啊？顏哲也在國外啊！

晴鳥：他只會收東西，那會寄東西啊！

△有錢走到晴鳥旁。

有錢：哎哎哎！拉比啊！你什麼時候結婚啊？

拉比OS：結婚？我才剛開始我的事業，等存夠了錢再說。

晴鳥：所以你現在在打拼的意思啦！

拉比OS：對啊，我現在要好好的賺錢，我最近在趕一個Project。

晴鳥：你在那邊用電話講這麼多幹嘛，明年
　　　回來聚一聚。

拉比OS：好啦！我再橋一下我的行程。

晴鳥：你一定要回來喔！

有錢：一定要帶女朋友回來喔！

拉比OS：好啦好啦！我先去忙了喔，就先這
　　　　樣，Bye～

△有錢掛上電話。

晴鳥：時間過的好快喔！

有錢：對啊！

晴鳥：你看（回頭看看書店），你真的都開
　　　店了！

有錢：是啊，厲害呵！

晴鳥：你都賣什麼書啊？

有錢：什麼都有賣，就是沒有賣《小王子》！

晴鳥：為什麼沒有賣《小王子》啊？

△晴鳥明知故問。

有錢：你忘記了嗎？那時候我不是把《小王
子》的書丟進海洋館裡了啊！

晴鳥：哦～年輕時候的葬禮！

有錢：鯨魚吃掉了！

△音樂進。

晴鳥：曾經的美好邪惡一如以往也成往昔。

有錢：我們消耗的是年少時就餘留下來的毛
病……

晴鳥：到了年老卻成為最珍貴的惡習……

有錢：（往左舞臺兩步）年少輕狂最是美！

晴鳥：（往左舞臺兩步）仍然如生命的正常循
環向它告別！

△音樂漸收。

有錢：（唱）太陽下山明朝依舊爬上來，我
的青春小鳥一樣不回來……我的青春
小鳥一樣不回來……

晴鳥：青春的葬禮！

有錢：後來我們都哭了！（坐回椅子）這的
確不是件感傷的事。

晴鳥：甚至連離別的意義都不夠深刻（坐回
椅子）！

有錢：只是我們都回到日常裡繼續生活⋯⋯

晴鳥：其實，搞不好也沒甚麼好哭的。正因為我們已屬於沒甚麼好哭的年紀⋯⋯

有錢：612⋯⋯

晴鳥：他幫我們找回了一點點原因和理由。

有錢：不知道他現在⋯⋯在哪裡？

晴鳥：你知道〈流光似水〉的結局嗎？

有錢：你一直沒跟我們說。

晴鳥：最後結局是，在盛大的Party上，所有的小孩子們打破了所有燈管。燈管裡的水淹沒了整個家，還有小鎮，父母回家時，所有的小孩都死了。當夢境被曬成現實，他們也死在夢裡。

△燈暗。

【5-2】分離II（晴鳥的秘密）

時間｜某年夏末──某日下午。

地點｜晴鳥家附近山邊。（前區）

人物｜晴鳥、612、綿羊、拉比。

△音樂進。

△前區舞台，燈亮。

△在燈亮之前，612帶著行李已經出現在舞台上。綿羊提包袱站在後方。

△612來回踱步在等晴鳥。

△晴鳥出，神色慌張。綿羊坐在地上。

612：我等你好久。作家會不會也等我那麼
　　久呢？

△612自言自語。晴鳥原本想問612真相。看
　　到612帶著行李很難過。

晴鳥：你要去哪裡？你怎麼又要走了?!回去
　　找你的玫瑰嗎？綿羊又幹嘛了？

612：晴鳥，有一個對我很重要的人死掉了。

△晴鳥不語。

612：死掉了！死掉了！為什麼死要死……掉
　　了？他死掉要去哪啊？我想去看看。

晴鳥：那我們呢？你知道你走了之後，我們
　　再也找不到你了，我們可以去報失蹤
　　啟事嗎，說我們要找一個來自B-612星
　　球的少年，我們曾經擁有他，可是如
　　今他不要我們了。

△612不說話走向晴鳥，把圍巾圍在晴鳥
　　身上。

612：不要搞丟了，你們把我撿起來，我也絕
　　　對不會把你們給弄掉了。晴鳥，這是件
　　　很重要的事，但是我該回去了，我沒有
　　　死掉，因為你們應該還握著……，

612：我答應作家，我會回去，如同你們，
　　　不散不見。

△晴鳥很難過，站在原地低頭不語。
△612提行李下。綿羊跟下。

△拉比出，朝晴鳥的方向走去。
△晴鳥將圍巾握在手上，不讓拉比看到。
拉比：晴鳥你在幹嘛？我們找不到612，也
　　　找不到你，怎麼了？

晴鳥：拉比……612他離開我們了！
拉比：（欲阻止）晴鳥……

晴鳥：（生氣地大吼）他死掉了！只是連我都
　　　不知道他掉去哪裡了……

拉比：（停頓一下）那……我去跟他們說……
△拉比下。

晴鳥：我原來不知道狐狸的故事，其實那是
　　　《小王子》裡面最悲傷的一環，但我
　　　不甘心成為狐狸。
△晴鳥將圍巾丟在地上，轉身下。

△燈暗。

【尾聲】〈流光似水〉III（國外寄來的包裹）

　　時間｜十年後初秋——某日晚上。
　　地點｜晴鳥房間。（左舞臺）
　　人物｜晴鳥媽媽、晴鳥

△音樂進。停水消息的廣播聲進。
△左舞臺，燈亮。

廣播：各位聽眾你好，現在為您插播一則最新消息，北台灣地區最近缺水嚴
　　　重，毫無降雨量，因此這次的乾旱是近年來最嚴重的一次，所以近期
　　　將不定期限水，請各位聽眾密切收聽氣象局報導。
晴母OS：鳥蛋！（大聲）鳥蛋！喔！不是鳥蛋了！現在是老師了！（聲音變
　　　　溫柔）……晴鳥老師！（又大聲起來）李老師……

△晴母出。
晴母：是聽不到嗎？實在是吼！東西還要學
　　　生幫忙送來！（看晴鳥不在房內）喔！
　　　不在喔！自己不會去領。還國外寄來
　　　的呢（看房內四周）！

晴母：呵！長這麼大了，房間還是……呵！
△晴母下。

△過一會兒。晴鳥進，走入房間看見包裹。
晴鳥：媽～媽～，包裹是誰拿來的啊？
△晴鳥坐下並打開包裹，抽出橘色圍巾。看了一會兒，轉頭看檯燈。

△晴鳥轉頭望著前方。

△燈暗。

△燈炮被打破的聲音出。

晴母OS：鳥蛋！你在樓上幹嘛啊？怎麼會漏水了啦！！

△音樂進。

△燈亮

【謝幕】
△晴鳥由舞台中站起來，鞠躬並邀請所有演員由左右舞台出來。所有演員一起鞠躬後，站定。
殺手：故事只不過是個經歷。
612：於是我走出故事。

拉比：然而卻有新的人來看我們。

有錢：是誰呀？該不會是你吧？

晴鳥：是用稍早之前的你來看我。

顏哲：還是用稍晚之後的我們與你相遇。

晴母：原來夜深人靜心會痛……

作家：謝謝。你們被包含之後，即走入故事之中……

△全體再次鞠躬。

△散場音樂進。

——————— The　End ———————

（五）《赤子》劇照　　　　　　　　　　攝影／林丕

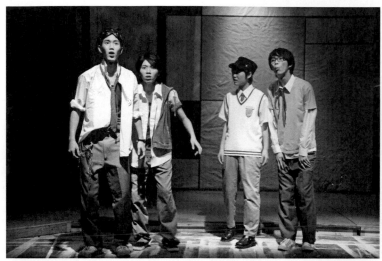

▲【1-1相遇Ⅱ】四少年（由左至右：晴鳥、有錢、拉比、顏哲）暑期輔導時翹課到海洋館，看到巨大的紅魚。

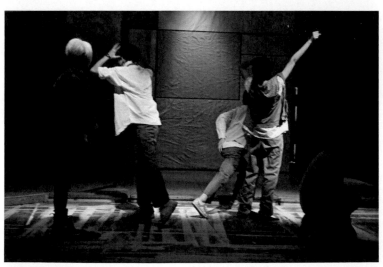

▲【1-1相遇Ⅱ】四少年遇見612時，假裝沒看見他（左邊金髮者是612）。

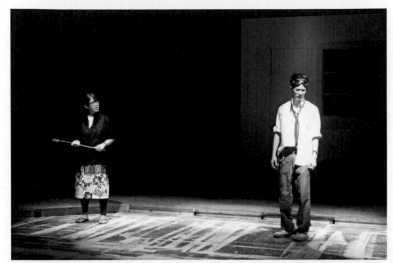

▲【1-3母與子】晴鳥媽媽（左）為了晴鳥翹課而生氣，準備教訓他。

▲【2-1《小王子》1】作家送給612橘色圍巾，612更認為自己是小王子了。

▲【2-2《小王子》II】四少年和612爭執B612星球的所有權，惹612生氣，四人唱「瑪莉有隻小綿羊」後612破涕為笑並問大家：「瑪莉是誰？」

◀【2-3相遇 III】作家（左）和殺手（右）發現彼此竟是多年筆友。

▲【3-1相處I】四少年和612聊到未來夢想，顏哲（中間跪站者）想去乾淨又單純的地方。

▲【3-1相處I】少年拉比（左）問正要去暑輔課補考的有錢（中）和晴鳥（右）：「612他們砸燈不知如何了？」

▲【3-2相處II】殺手和作家喝著紅酒，討論如何結束作家的生命。

▲【4-1分離I】四少年對612不知去向感到沮喪，大家猜測他會去哪裡。

▲【4-2葬禮l】少年們為612舉行葬禮,也告別了少年時期。

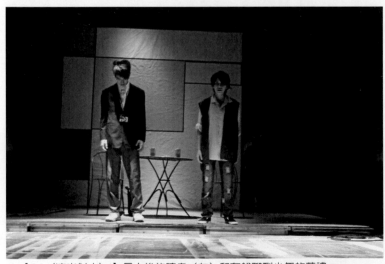

▲【5-1〈流光似水〉l】長大後的晴鳥(左)和有錢聊到少年的葬禮。

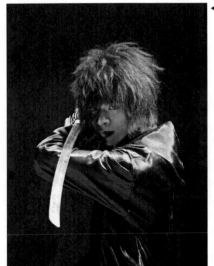

◀殺手的殺手（左臉黑、右臉白）

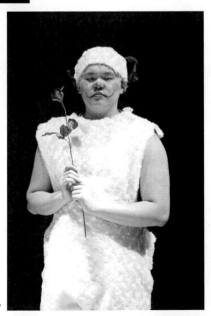

▶綿羊和玫瑰花。

伍、製作演出後檢討與感想

一、《前進!?愈來愈難集中精神》製作演出後檢討　導演100.11.29

　　如前面導演工作紀錄所述；第一次的學製《前進》，從確定劇目到演出，表面上雖然超過一年時間（99年10月至100年11月），但其實不然。

　　此次學製演出時間原定於99學年下學期（100年5或6月）演出，但因場地檔期問題，而調整至100學年上學期（100年11月），原以為時程更長應該對學製工作的完整度和學生創意發想的效果會有更好的展現，尤其演出經驗不多的演員。而且與本系及各系畢業班級之畢製期又可錯開，人力將更完整運用。另，原來已料想到學製演出換成上學期，當中將有學生因跨學年重新選組（有舞台、燈光、服裝、音響音效、製作與演出管理及編導演組6組）而更換組別的問題，也規定萬一換組時仍須完成原定組別內之分工，想來應是完善之考量。

　　因此，99年11月從得知場地問題到確定場地時間（100年11月下旬）距離約一年，時間還算合理。99年11月至12月，編導演組先行讀劇、劇本及角色分析、蒐集資料等。100年1月至2月，理應開始甄選演員，3月至6月展開排練。但，此時正逢各系畢製期，本系師生投入各系高中及大學部五學系畢業公演，畢製工作除甄選演員外，連演員訓練也無法實施（演員來自全校各系，而他們亦須忙於各系各班期末展演），學製工作幾乎完全停擺。以致產生下列問題：

1. 時間（時）因素

　　製作與演出時間被切割零散難以運用；由於演出場地檔期安排和本學系與其他系科實習合作等問題，全系真正開始投入製作與排練是演出前10週

（9/13-11/25）左右。因此整個製作時間過於短促，是全系師生能力與耐力的考驗。

2. 場地（地）因素

(1) 本系以往的畢製皆在小型場地黑箱演出，較少嘗試大型製作，首次的學製《前進》決定在中型場地演藝中心演出，因此肩負更大壓力。

(2) 由於演藝中心的場地長期外租，校內單位使用諸多侷限。《前進》無法按原預定時間演出，只能盡力配合，因此極度壓縮製作與排練時間。

(3) 針對演出經驗較少的演員，須有更多時間適應場地，因熟悉場地後其表演才能接受更進一步的表達或修正。技術部分相同，因應劇場的設計或技術也需時間發現問題而提出修正。

3. 劇本（物）因素

(1) 本系未嘗試過荒謬劇的製作，《前進》是一個很好的試驗。由於經典（定稿）劇作，各組學生將有更完整、徹底的前製工作學習，如：劇本分析、資料蒐集、思考比較，也擁有較大的創意空間與想像。

(2) 戲劇的呈現有多種方式，可以依據劇本完全按照劇作家所寫，絲毫不改的演出，亦可改編另有詮釋。演出經典劇本，導演所承擔演出效果的壓力將比新編劇作更多。非商業（教育團體）劇場的導演肩負的責任遠超過商業劇場的導演，除了藝術上的思考、各組設計協調和統整外，尚須注意教育的實踐。雖然本人覺得生手演員因沒有表演技巧的包袱反倒容易一起工作，但也因為缺乏演技純熟的演員將使導演面臨更多表演方法、排演技巧、表演風格整合等教學及輔導上需解決的問題，想盡辦法讓演員學生得以發揮又能協助詮釋劇本的基礎實務。

(3) 荒謬劇的演出，比一般寫實劇中情節、人物更重要者，為舞台調度，而其中最舉足輕重者即氛圍與節奏（場或景之間的速度）及韻律（整齣戲的速度）。因此，荒謬劇的演出與導演方法較一般傳統舞台劇更難掌控與發揮。

4. 人為（人）因素

(1) 舞台設計的候補方式

今年6月安排畢製課程教師後，於8、9月，舞台設計老師因學校行政業務因素退出。但已屆開學，無法臨時增聘其他舞台設計教師。幾經思考，既聘有舞台技術指導老師及大四學生助理設計，舞台設計可以減輕很大壓力，因此勉強燈光老師暫代。

因學製時間緊促，學期初即進入正式製作、設計等會議，而舞台組忙於校外實習數週無法參加和繳交舞台設計圖，暫代舞台設計老師只好請大一學生先代理，以說明舞台設計理念。但由於事件始末未能如實傳達至舞台組，曾引起一些溝通問題。若製作時間非如此緊迫，則可避免此狀況發生。

(2) 人力的安排

因無法在99學年下學期（100年2月起）即確定設計並召開相關設計會議，致使製作期過短，未能讓各組學生即早開始蒐集資料且創意發想。

加上排戲緊迫需要音樂的搭配，音樂由導演指定，音樂組只能錄製及在音效上發揮創意。

演員部分，因本劇較長、較大型製作的考量，原預定分AB兩組演員演出，由於甄選後的演員有些個人因素（他系演出、活動等）離開，及有限的服裝經費，僅餘一組人選。但因男主角台詞太多、角色吃重，面對時間壓縮及未有演出經驗演員，安全考量下再增邀一位男主角，但也因此讓男主角的練習少了50%，增加演員心理負擔。

舞監因本劇音樂、燈光加上影像等氛圍塑造之需，cue點增加數倍（約3至4百個），工作更加繁雜，需極細心、耐心始得勝任，感謝舞監的付出與努力。

影像創意是此次演出加分的安排，對劉同學犧牲睡眠、認真態度印象深刻，特別感謝。

5. 導演感想

　　《前進》的主題所描述的『人類之溝通的無效和存在的困境』和真實人生的確相似：這無關年齡大小（包括老師和學生）皆面臨之狀況。此次製作因時間緊促及未即時溝通，使溝通成為製作上的阻滯和問題，稍有遺憾。但第一次的學製又是較大型的製作，產生狀況與問題是合理的，這也提供師生共同檢討與改進機會，面臨問題、解決問題本就是作劇場最正常的挑戰。

　　再次感謝大家（每一位參予者）。

※檢討會學生疑問之回答補述　導演100.11.29

1.「教育劇場」

　　(1) TIE（英）：Theatre In Education　教育劇場／教習劇場
　　(2) DIE（美）：Drama In Education　戲劇教育／教育劇場
　　　　是teaching through theatre而非teaching theatre

　　TIE或DIE皆著重教育，通常會訂定主題（大多以社會、歷史、政治等）為教育目標。透過演出、戲劇活動（引子）以教育觀者（學生或學員）。

　　演出：以主題為綱所擬寫之劇本的演出，讓觀者容易進入主題之討論。

　　戲劇活動：戲劇遊戲、靜像劇面（image theatre）、論壇劇場（forum theatre）、坐針氈（hot seating）、面臨抉擇角色……等

　　(3) 教育機構（高中、大學、研究所等）所屬戲劇社團或戲劇課程的劇場教育或稱「教育機構劇場」以類別TIE和DIE。

2. 排演本：包含台詞、走位圖、情緒與動作、視聽效果等指示之總述。

　　一般為頁面之一半是台詞（含情緒、動作及視聽效果之指示），對照另一半的走位圖之紀錄。每次排演逐一記錄，以利導演、演員等記憶及修正。

　　《前進》編導演組分工較細（以往演員佔大部分），2位排助記走位，2位導助記情緒、動作指示，另一導助協助注意場面調度等問題。排練中，有

需要核對走位時，則有走位與動作紀錄完整之排演本查驗。演出後，整理排演本存檔。

二、《赤子》導演感想 導演99.4.26

　　演員很受歡迎，因為每個角色都很清楚，個性亦明顯。612和少年們很可愛、自然，以及殺手、作家、殺手的殺手、綿羊，恰如其分的演出，突顯風格的塑造。李○生將「晴鳥」一角詮釋得很好；不是乖乖牌、也不是壞小孩，一點點聰明、一點點憨厚，有點叛逆、調皮，他將角色看似單純又有點複雜的少年情懷自然的呈現，非常符合晴鳥這個角色，尤其與612道別的一場，令觀眾鼻酸，替角色感傷，也引起觀眾回憶少年情境而啞然。演出後，他猶如青春偶像般，受到學弟妹的喜愛。

　　田○慈是個用功的好演員，將「有錢」演的恰到好處，不搶晴鳥的光芒，卻能讓大家注意這個角色的存在，這是不容易的表演功課，加上以女生詮釋男性少年，難度更高。

　　林○慈是個用功、求好心切的演員，如期繳交所給她的功課，她是另一個以女生演男生的成功範例。雖然演的「拉比」有點娘娘腔的少男，但仍然是充滿挑戰的表演，而詮釋一個細心、重視夥伴，有點智慧又不強出頭的中性個性有不錯的表現。

　　「顏哲」，周○緯的表演中和了四個少年的性別差異，他是四少年中的另一個男性演員，但溫和的個性、柔軟中帶有剛毅執著的詮釋，凸顯了晴鳥的陽剛和帥氣，自然的形成晴鳥在四少年的頭頭地位。

　　「612」，林○嬿以女生詮釋小王子也是難度頗高的表演，擔心過於女性的舉止會阻礙觀眾對小王子的想像，還好她都避開了，全心全力將小王子的赤誠之心表現出來，讓演員們和觀眾們的焦點放在小王子的角色而非性別的差異，不卑不亢的沉靜於角色之中，讓人不得不相信「她」就是小王子。

　　飾演「殺手」的馮○揚，是個表演空間很大的演員，足夠的表演熱情和努力，使其在表演上怡然自得，讓人輕鬆的看他發揮、輕易的隨他進入角色。

「作家」，林○柔以女性扮演中性角色，對於她本身女性性格較強的狀況雖未必轉換得非常成功，但詮釋一個較陰柔的作家倒也恰如其分，她是個較會思考的演員，如果多加訓練則可加大進步空間。

　　飾演「殺手的殺手」的孫○，是個需要反覆思考和儲備能量的演員，他會將導演所做的要求記在心裡，找資料、找方法去完成。也許無法馬上表現，但最後總可以適時交出〝成績單〞。

　　「綿羊」，由180公分以上、壯碩的男生蔡○諺演出，全劇中僅一句台詞「為什麼」，卻可愛的不得了！他乖乖的坐在一旁，也許和手上的玫瑰花講話、吵架……吃零嘴、打毛線……，無辜的眼神、安靜的傾聽，卻讓畫面和諧、均衡。

　　飾演「晴鳥媽媽」的李○萱，本身的個性就爽朗、可愛，呈現開明、自由、自得其樂的中年母親一角，自然而然，也是令成年觀眾喜愛的演員。

　　整個製作、演出過程，是個愉悅、溫暖的經驗，筆者非常感謝每個參與者的用心、虛心求教和對筆者的信賴，讓筆者有很大的編導掌控空間，自由的去創作與想像，使編創與演出的差距縮小，甚至超越。

陸、總結
（對照與印證、統整與歸納及延伸議題）

一、對照與印證

筆者自八十四（1995）年開始擔任「導演／老師」工作以來，帶領高中與大學生的製作演出已十多齣戲（不含非本校製作），在「導演／老師」角色與實務上碰到的問題與狀況大致雷同，本文範例的兩個製作演出給予筆者的經驗感受差距較大。

整體來說，高中生較單純、配合度也較高，學習熱誠與努力嘗試意願較強，像海綿一般，吸收很快，消化也佳。雖也有自我主張之時，但願意等待結果，仍致力達成「導演／老師」所指導事項。團隊合作較積極，工作也較順心適意。而大學生自我意識較強，性子較急，急於看到答案，也急於表達。缺少等待解說、等待結果的耐性。積極表現自我是好的，但需思考製作單位的考量方式與決定，減少負面的猜測。「導演／老師」面對大學生的工作過程中更須小心翼翼，以免學生有不良的學習經驗。

基本上，年齡差距僅兩、三歲，但跨過一個「大學之門」，生活和思想方式則大有不同，差異性較大。也許因為社會型態、價值觀的改變，現在的大學生較偏向〝唯我主義〞；彼此互助合作、相互提攜的觀念較以往淡薄，「做我喜歡做的」和「我已完成我該做的工作」是學生衡量參與程度的標準，就其個人觀點而言，並無對錯，但若能更積極嘗試困難並挑戰自我、再接再厲，則可使學習有更大進步空間與價值。

身為「導演／老師」的自我檢討，尤其可以本文第壹章所說的劇場教育之核心價值（劇場宗旨）來對照、印證：

(一) 在聲音、生理、情感與文化方面，各別培育劇場裡的學生，使
　　 之有別於商業劇場。

(二) 訓練觀眾與學生懂得怎樣欣賞戲劇。

(三) 演出刻劃人生諸層面的戲劇與戲劇文學。

(四) 在自己的領域裡追求最佳水準，而不意圖模仿百老匯。

(五) 鼓勵具有創造性的各種戲劇藝術作品。

(六) 普遍提高劇場的水準，特別是學院劇場。

(七) 經常保持教育性、挑戰性與藝術性。

《前進!?愈來愈難集中精神》，劇本選擇哈維爾的《愈》劇整編，對學生來說，沒有曲折變化的劇情，也沒有懸疑緊張的強烈戲劇張力，反覆循環的台詞和層疊的場次缺少刺激感，對未製作過荒謬劇的學生尤其無法理解與參與構思。當他們了解劇情、主題後，仍無法引起太大興趣，是否劇本應選擇學生喜歡或熟悉者才是理想的目標呢？

站在「導演／老師」位置上，以劇場教育之核心價值考量……鼓勵具有創造性的各種戲劇藝術作品；哈維爾的荒謬劇是可以再延伸轉變的，它符合刻劃人生諸層面的戲劇與戲劇文學，也具有教育性、挑戰性與藝術性，可以訓練觀眾與學生懂得怎樣欣賞戲劇，也能普遍提高劇場的水準，特別是學院劇場，是值得嘗試的。

製作演出方面，在自己的領域裡追求最佳水準，而不意圖模仿百老匯這一項，筆者盡力而為但或許差強人意，然而在經費拮據的環境下，反而促使設計團隊更專注創意而化繁贅為精簡，是筆者非常樂見且欣慰的。至於提升學生在聲音、生理、情感與文化方面，各別培育劇場裡的學生，這點仍須加強，畢竟本系學生以舞台技術為專業，表演是提供學生了解表演與舞台技術的整合，藉參與表演更理解以表演者為中心時，如何將自己相關舞台各技術的專長得以發揮，使表演藝術演出更臻善至美。培養學生為劇場藝術付出而求盡善盡美的勇氣與毅力是「導演／老師」持續努力的重要功課。

相對而言，《赤》劇是較成功的範例，高三生的特性較易被塑造、雕

琢，雖然專業較學長姐們弱得多，但以其學習熱誠補強，且有指導老師幫忙的狀況下，過程反較平順。當然，也因為學生專業較弱，「導演／老師」所肩負的藝術品質責任較大，相對須付出更多心力。但整個製作演出過程是愉悅的，「導演／老師」和學生教學相長；學生了解製作重點與團隊合作之重要。老師也學習如何從沒有編劇經驗的學生，協助學生挖掘其所想要表達的戲劇與主題，指導他完成所負責的部分劇本。以及帶領集體即興創作劇本和不違背故事原創者的理想下，整合並完成全劇。這樣的過程，可說是符合以上的（第六點除外，仍須努力之）劇場教育核心價值。

二、統整

本文所選的兩個範例，因製作演出時間較近，記錄亦較仔細，綜合本文各章結論和第貳章各節之比較與思考，統整作為劇場教育之核心價值的思考或較明晰。

統整順序如下：

壹、劇場教育之教學實踐　結語

藉兩齣戲的製作過程記錄，呈現經典劇目導演及新創劇本編導之間的「導演／老師」之工作差異？文本構成與編導概念建立時，在排演上所運用技巧與解決問題之方法？並統整工作實務相關心得後，找出與本文內容相關且值得持續探討之議題空間，並印證劇場教育之核心價值，作為以後編導課程之教學方法參考運用，並繼續鑽研與累積劇場教育的教學與實踐。

貳之一　故事與情節　比較與思考：

對好萊塢電影或懸疑推理劇並不陌生的學生來說，兩齣戲的故事內容不難理解。劇情的表現方式和推理劇類同，皆以交錯敘述組合而成，只是兩劇描繪的主軸不同，《前》劇是描寫成人社會的人際關係與崇拜科技荒謬現象；《赤》劇是描述少年青澀情感與純真的幻想。

對學生而言，困難的不是故事與情節表現模式，反而是劇本主題的理

解，和在排練時如何表演及詮釋角色？在場次、時序穿插交疊的呈現上，學生能否分辨出各場次中角色情緒與事件、時空、其他角色關係間的細微差異？表現出在劇情漸進堆疊中角色的豐厚與累積？因此，下一節角色塑造與對話將是重要工作。

貳之二　角色塑造與對話　比較與思考：

《前》劇的角色塑造，是由劇本的對話中找出角色人物的內在形象，再藉排練賦予角色外在形象的雕琢形塑。而《赤》劇則是先給予角色的外在形貌再於即興編創時以適當的對話豐富其內在形象。兩劇的角色塑造方式不同：

《前》劇是〝引出〞，由劇本對話→找出角色特性→形塑外在形象→完成角色。

《赤》劇是〝導入〞，先形塑外在形象→以角色自傳奠定角色特性基礎→編創對話增加角色厚度→完成角色。

貳之三　思想與主題　比較與思考：

對學生來說，兩劇的主題深度稍有不同：《前》劇所講述的內容較艱澀，透過解析或許大致了解，但對生長在自由台灣的大學生而言，距離較遠亦較難體會。甚至僅以現今社會男女關係的過度開放狀況，形塑男主角某些部分的樣貌，仍因生活和感情經驗的單純而必須假藉想像和模擬。

《赤》劇中較寫實的部分（少年們），講述的內容較貼近學生年齡和生活，角色也從他們自己的經驗去塑造，故而較能令其發揮。而非寫實的部分（作家與殺手），「自由與死亡」的主題偏向存在主義的哲學思維，對高三生而言則較難理解，因此這部分的表演呈現也類似《前》劇的困難度。

主題的講解、分析，可以協助演員在思想上的理解，但未必能保證在演出的詮釋上得以達到導演的期待，尤其是沒有太多表演經驗的學生，導演只能在排練時積極構思相關演員走位、姿勢和舞台、燈光、音樂、服裝等的協助下，盡力形塑和詮釋出劇情的要旨和主題精神。

貳之四　戲劇結構分析與文本編創解析　比較與思考：

　　兩戲劇情皆為場次、時空跳接、錯置的方式，簡單說，其結構為《前》劇分2幕22場，《赤》劇分5場13景（皆未含序幕及尾聲）。戲劇結構分析與文本編創解析的目的是讓學生更了解文本的構成與建立編導概念，以利排練或編創時溝通與工作。

　　要讓戲劇主線與支線在紛亂的場次中進行順利，端賴中心人物（《前》劇為胡德華，《赤》劇是612）的維繫。因此讓演員明確了解時空順序是第一要務，無論是拆解場次、還原時空（《前》劇）或演出場次時間和故事發展時空順序（《赤》劇）等方式排列對照，皆是簡潔明瞭的有效工作模式。

　　其次是形式與風格的統一；「導演／老師」盡量詳細說明與提供圖示、範例，以利學生有稍具體的連結與想像，在排練工作時或可與其所想像、連結媒合，而適切表達或詮釋，以接近「導演／老師」在形式與風格之構思。

貳、前置作業期：文本構成與編導概念建立　結語

　　本章之故事與情節、角色塑造與對話、思想與主題、戲劇結構分析與文本編創解析、劇本整編與集體創作技巧等各節次的內容說明，皆在讓學生理解「文本構成與編導概念建立」，是演員排戲前必須了解的基礎工作，也是導演導戲前應做的功課。完整的前置作業可為演員和「導演／老師」在戲劇排演前有完善的準備，在排演工作時將減少一再溝通或演員詮釋方向偏岔的煩擾。

　　《前》劇的劇本整編部分，可較清楚「導演／老師」針對台灣演出的外國劇本的調整，以及重新詮釋時所作的創意構思。

　　《赤》劇的集體創作技巧，則可較清楚「導演／老師」編創方法和整合過程。

　　下一章除了導演構思：包括劇場整體的裝置與設計、舞台道具的構想，服裝造型的發想、燈光影像和音樂音效規劃和選擇等有關舞台技術的設計和整合。將可了解「導演／老師」針對不同形式與風格的劇本所作的整體考量，如何從前置作業的梳理到製作期的構思與實踐，乃至演出呈現。而「導演／老師」工作實務記錄，將可看到如何從訓練、排練、進劇場、演出的各

種問題與解決，或從僅有的、簡略的故事大綱如何延展組合，重新排列成錯置而較有趣的演出順序。清楚的編創過程與記錄整理，對「導演／老師」的工作實務應可提供參考工作方法的概念與實踐。

參、製作期：導演構思與工作實錄　結語

導演構思部分：基本上，依據戲劇風格訂定舞台視覺之設計走向，盡量以創意出發、以精簡為目標，讓學生得以在材質、形式上多作思考，而非金錢堆置。聽覺部分，音效的設計都是學生創作錄製，音樂則因時間或經費與經驗之故，尚無法新編、創作，皆以導演指定之現成音樂剪接合成。期待未來學生得以在音樂相關課程中學習而投入音樂設計製作之可能，使技術實務更全面而完整，這是未來值得努力的方向。

工作實錄：有關排練前表演訓練，兩劇之訓練大致類同（在《前》劇記錄中已描述，《赤》劇未重述），一般針對演員肢體、默契、反應、表達等訓練之，只是兩組演員年齡層次稍不同，訓練目的也較不一樣；《前》劇演員來自不同科系，重點在培養默契和統一演員不同表演模式的調整。《赤》劇除一般肢體、聲音訓練外，即興表演佔較大訓練份量，其主要目的是將學生內在「引出」與劇中角色結合，使角色因為養分來自真實的人，而呈現更真實的詮釋，（類似表演技巧的由內而外inside out）。而《前》劇最重要的訓練目的是將劇本角色導入學生的心中，讓其醞釀昇華，期待能讓學生以角色所思所想而表現出來（類似表演技巧的由外而內outside in）。

《前》劇：總括而言，排練時間由9月中到11月中，約兩個月時間的確過於短促。雖加長也加多排練時間，仍太過緊縮，彩排次數太少、演員來自各系，彼此熟悉度不夠，加上男主角由兩人飾演，致使其彩排機會少一半，而首演當天下午的彩排（B cast）又非晚上首演（A cast）的男主角，對沒經驗的演員壓力沉重，也讓全體演員產生不安全感。因此首演瑕疵難免較多、狀況稍差。芭比忘詞的失誤而緊張到口齒不如原來排練時清晰。演員害怕發生和芭比相同的狀況，每個人皆為保險起見產生說話、動作與舞監下指令的速度都稍慢下來，形成節奏有點拖長。

雖然，首演狀況不夠好，但對經驗不足的學生來說，也難為了。首演當

天下午的彩排B cast男主角還發生「跳場」（因場次內容太相近，演員過於緊張而跳過某一場景的演出，後由導演對照台詞可以倒回續演，才讓舞監下指令接回）事件，因此對晚上首演的演員形成莫大壓力。首演的A cast男主角自然會受到此事件影響，尤其是這麼艱澀的戲且是沒經驗的演員。

但首演後，筆者覺得演員太過緊張會使角色更形僵硬，因此第二天下午場即告知演員緊張是難免的，但盡量放輕鬆自在些，就像在後期彩排時一般，不刻意、隨感覺去演。長段的台詞就照排練時所教的方式（以不同情緒分段並定出速度快慢之差異，以利演員記憶背誦）按部就班的順出來，不要刻意。結果因男主角穩定了，其他演員也較放鬆，戲劇開始有張力縮放的彈性，效果好很多，後幾場也就漸入佳境。

《赤》劇：基本上有5個月以上的排練（從場次大綱正確定案到演出）是較足夠的，且排練前有2個月演員訓練和選角、試角及試排，演員又彼此熟悉（同一班），角色和飾演者年齡、個性相近，較無適應角色問題，而故事和主題較平易近人，且大部分（偏寫實）場景已在集體創作時重複排練，使得演出自然，愈來愈平順。

回顧以上結論和比較與思考所陳述，有些問題已在相關章節結論中相互反應、回覆，或可不必重述。而針對壹、劇場教育之教學實踐結論所言；

「找出與本文內容相關且值得持續探討之議題空間，印證劇場教育之核心價值，作為以後編導課程之教學方法參考運用，並繼續鑽研與累積劇場教育的教學與實踐」。簡要歸納與延伸議題如下：

三、歸納

（一）劇本的選擇

針對學生而言，由他們自己發想的劇本比較能引起其興趣並獲得支持。他們較能同意與其切身相關的議題之劇作，參與度較高，亦較積極，學生創作應可另闢呈現空間，如：獨立製作呈現或期末展、畢業展等，以利其發揮與實踐。本系因應學生需求除輔導學生在上述小型展演外，2011年起於每年

5或6月舉辦學生創作的【劇場藝術實驗展】，目的即在讓其得以實現夢想、展現自我。

而站在劇場教育之立場，應經常保持教育性、挑戰性與藝術性的製作，因此，介紹學生各種類型、風格之戲劇文學作品，以提升其欣賞能力，提高其戲劇藝術水準，乃不變原則，亦為劇場教育核心價值。

（二）製作時間配當

除了學製，學生還有許多其他課程及實習要同時進行。每一個學製，從選劇本、定場地、前置作業、到製作排練至演出，必須有足夠的時間。以學年製作而言，至少一年，最好能於兩年前設定劇作家，即開始了解劇作家相關作品且選定劇本；而在一年半前，將製作前置作業，如：劇本導讀、劇本及角色分析、設計創意等以專題課程方式，讓學生陸續涉獵，那麼在演出前一年即可全力製作（排練及設計、製作等），則更有助於學生的理解與參與熱誠，並發揮創意合作。切勿因場地或其他問題而縮減製作時程。否則，時間壓力將造成製作上溝通合作的困難並影響整個製作品質外，尚可能造成學生學習的不良經驗。殊為可惜。

（三）製作人力分配

劇場為集合人力、腦力與體力的藝術創作。製作演出各組人力依學生專長、興趣考量、分配外，務必開放可能性空間給有能力、才氣、意願高、夠熱誠之學生，讓其發揮，以鼓勵具有創造性的各種戲劇藝術作品，提升劇場教育性、挑戰性與藝術性。

（四）前置作業準備

各製作前置作業應妥當收集資料，解說明晰，讓學生確切了解戲劇主題、風格，尤其是學生不熟悉之戲劇風格時，更須耐心講解，讓學生理解「文本構成與編導概念建立」，是排戲前必須完成的基礎工作，完整的前置作業可為演員和「導演／老師」在戲劇排演時減少溝通不良或演員詮釋偏差的煩惱。並詳細規畫導演構思，提供完整的輔助資料，明確傳達給各組設計

老師及學生，以利團隊合作溝通無礙，製作流程的順暢及藝術性的提升，展現優良教學實踐範本。

（五）劇場教育教學與輔導責任

對各部門學生的工作態度、責任區分應清楚規範，並嚴格、嚴謹實施，以建立學生未來進入業界的職場知能基礎。學生能力、個人特質各有不同，因應不同工作與人選須彈性調整，以維持學習熱力。但規劃清楚後，學生則需依規範執行各項工作，讓其依循既定目標進程，期使每一個製作對各學生皆有學習價值，促進培育人才的劇場教育宗旨。

（六）開明、開放的指導原則

基本上，喜歡劇場的孩子都很活潑聰明，大多數人也較心思細膩、敏感。在排練時須以開明、開放之態度允許學生提問，包括表演技巧、表演風格或角色如何協助呈現戲劇主題等等疑問，並盡力給予明確答案。在合理範圍內，對學生也盡量體貼，學生身體、精神狀況的掌握，如何調整學生排練時段讓學生有時間消化先前的進度，以利其工作愉悅順暢。演出時，可要求，但不苛責學生表現，在錯誤中學習是學生的權利，而期使學生能在進步中快樂學習則是「導演／老師」的責任。

四、延伸議題

（一）導演權威

在上述之「統整」一節，貳之三　思想與主題比較與思考中第三段提到「主題的講解、分析，可以協助演員在思想上的理解，但未必能保證在演出的詮釋上得以達到導演的期待，尤其是沒有太多表演經驗的學生，導演只能在排練時積極構思相關演員走位、姿勢和舞台、燈光、音樂、服裝等的協助下，盡力形塑和詮釋出劇情的要旨和主題精神。」

就此論點，思考導演權威之議題；因導演身負藝術品質、演出成敗之重任，故，所有藝術相關之決策皆掌握在導演之手，導演權威嚴謹，在商業劇

場尤為明顯。

　　而就非商業性劇場而言，尤其學術性劇場，導演權威的建立亦同等重要，「導演／老師」除了承受演出成果之重任外，尚須負起教育之責。導演權威的樹立有時可減少學生溝通問題的紛爭，設計老師間的理念整合，也因此在製作中扮演舵手，掌控藝術品質的水準與方向。但，導演權威並非無限上綱，一旦造成學生的壓抑與反抗，除了讓學生損失寶貴的學習經驗，對劇場教育的實踐亦是一大損傷。

　　以上僅是一些個人想法，不夠周延。導演權威的拿捏與運用方法勢必仍值得再思考與探討。

（二）身分的認同與溝通

　　就伍、製作演出後檢討與感想中所言，由於原預定之舞台設計老師的合作異動，後補方式不夠周延，加上舞台組於設計會議期間外出實習，臨時以大一學弟妹執行設計助理工作，引起舞台組學生，產生「身分認同」之危機。筆者以為「身分認同」應該以能力和工作態度為標準，而非以年級高低來區分。

　　當然，造成如此結果也是未妥善溝通之故；老師們在設計會議所做的解釋，未如實傳達給不在場的舞台組，而當舞台組返校參與製作時，有疑問又未及時提問，各自在緊迫的時間中忙於自己的工作，造成雙向溝通不足。

　　以「導演／老師」的教育義務與工作責任來看，「對有興趣、有才氣與能力的學生，必須給予參與劇場活動的機會並嚴格督導」的抉擇，似乎才是促進劇場藝術提升之良性競爭。因此，應在各製作前聲明學生可努力發揮的空間，年級不是界限，工作是屬於有熱誠、毅力和創意的學生，須打破按年級分配工作之制式思想，才能集合更有能力和意願的學生，共同創造更豐富的劇場藝術空間。而這之間的說明與說服，則需靠溝通的藝術來完成之。

（三）表演體驗之比重

　　本系學生係以舞台相關技術為專業，只重於技術而忽略表演體驗似乎有所缺憾，因為表演體驗是舞台相關設計與製作之基礎，當了解如何表演才能

更明白舞台相關技術如何幫助表演詮釋及藝術品質提升，這可能是戲劇相關科系的共識，亦即以「訓練觀眾與學生懂得怎樣欣賞戲劇」及「演出刻劃人生諸層面的戲劇與戲劇文學」的觀點來看，參與演出可獲得欣賞能力的提升以及實際體驗戲劇文學最直接的方法。

　　但比重應如何拿捏？學製期間亦產生如此疑問，有些學生期望當演員但未必能排演和技術製作兼顧？只做技術而由外系學生當演員又覺得不能滿足？技術科系的學生在表演體驗上的比重如何為佳？過少，怕不足以輔佐其技術專業。過多，又怕其在校期間的專業不夠紮實？

　　本系目前採用「能力制」；《前》劇有兩個學生即是演員，也參與技術的設計與製作，其精神、體力與能力皆可負荷者，系上倒也樂觀其成。《赤》劇則大部分演員僅偶而協助舞台製作，只有一個演員兼舞台設計，另一個兼參與服裝製作，但《赤》劇的技術老師參與程度較大，給予非常多的技術上協助。

　　愛演戲的學生在本系仍然不少，以目前執行狀況來看，表演體驗的比重以上述之「能力制」算是通融合理。但或許有更恰當、完善之方法，尚可再研究思考，以利技術專長學生能有更豐富、寬廣之學習空間與發揮所長。

（四）觀賞效益之提升

　　本文之前言中提及：每年各高中高職、大專院校戲劇相關科系之期末展、畢業展、年度製作以及不定期之演出場次驚人，但大多是父母、親朋好友或相關科系學生為基本觀眾群，這是眾所周知之事。每個製作演出之經費、時間和人力所費不貲，無論售票與否，觀眾人口卻常常不如預期。雖然有少部分學校的展演情況較佳，但大多數學術性團體之展演皆面臨觀賞效益偏低之狀況，甚至一些社會性、非商業（非營利性）劇團也面對相同窘境。

　　第壹章討論劇場教育核心價值亦指出「劇場教育的目的是培育人才、培養觀眾、提升劇場藝術水平，進而提高人民藝術與生活的水準」。因此，製作演出如何行銷？即便只是學校學生演出亦可達一定觀賞效益？

　　此議題若廣面研議也許和國內文化政策和文化創意產業相關，與本文立意有關聯但過於廣泛，因此，暫且以學校本身可以做的事項而言，如何在演

出行政和製作管理上致力行銷，達到藝術教育與推廣的目的？事實上，此議題之探討和解決方法亦等同於其他小型劇團所適用之答案。

若以純粹推廣而言，掌控製作品質同時增加曝光率；結合縣市政府文化局、教育局，以及相關文化基金會，推廣至縣市文化中心、社區里民中心、育幼院等類似機關，乃至任何可能之團體，或赴校外演出，或邀請團體至展演場地觀賞，以及各學校之間交互巡演，是目前可能較易達成之方式。

若以Albert Humphrey所提出來的市場行銷之基礎分析方法SWOT分析[51]整個學術性劇團生態與環境會是如何？用以在制定企業的發展戰略前對企業進行深入全面的分析以及競爭優勢的定位來規劃學校製作演出之行銷，提升觀賞效益之方法的效用如何？市場上，還有許許多多行銷策略和各種藝術行銷方式，勢必皆可轉化運用。當然又是一個值得另闢專研的大議題了。

以上是筆者執行兩個製作演出範例後的一些感言，未週到之處，尚請前輩先進不吝指教。

注釋：

1. Edward A. Wright著，石光生　譯，《現代劇場藝術》（Understanding Today's Theatre），台北，書林，1990。頁197。

2. TIE或DIE皆著重其教育目的，通常會訂定主題（大多以社會、歷史、政治等）為教育目標。透過演出、戲劇活動（引子）以教育觀者（學生或學員）。演出：乃以主題為綱所擬寫之劇本的表演，讓觀者容易進入主題之討論。戲劇活動：乃包括戲劇遊戲、靜像劇面（image theatre）、論壇劇場（forum theatre）、坐針氈（hot seating）、面臨抉擇角色……等教學方法。詳見http://91.phc.edu.tw/~dwps/peanut/tieintrod.htm及www.edb.org.hk/schact/drama/handbook/ch24.pdf

3. 胡耀恆，《世界戲劇藝術欣賞——世界戲劇史》，台北，志文，1978年，頁727-731。

4. 同前　石光生　譯，《現代劇場藝術》，頁196-203。

5. 同前　石光生　譯，《現代劇場藝術》，頁203-204。

6. 在文藝創作上，後設的文體便是以同一文體討論文體本身的問題，例如後設戲劇——「關於戲劇的戲劇」也就是利用戲劇創作，探討戲劇本身的問題。後設戲劇常使用劇中劇等手法。詳見http://zh.wikipedia.org/zh/%E5%BE%8C%E8%A8%AD 維基百科

7. 詳見《聖修伯里——永遠的小王子》內容簡介。時報悅讀網www.readingtimes.com.tw。及http://www.books.com.tw/exep/prod/booksfile.php?item=0010410411

8. 賈西亞‧馬奎斯　詳見http://zh.wikipedia.org/zh-tw/%E5%8A%A0%E5%A4%AB%E5%88%97%E5%B0%94%C2%B7%E5%8A%A0%E8%A5%BF%E4%BA%9A%C2%B7%E9%A9%AC%E5%B0%94%E5%85%8B%E6%96%AF維基百科

9. 伊希‧格魯薩，〈哈維爾的世界〉，《半先知與賣文人》，台北，允晨，2004，p173。

10. 哈維爾，《來自遠方的拷問——哈維爾自傳》，中文版，傾向，2003，p.205。

11. 同前　哈維爾，《來自遠方的拷問——哈維爾自傳》p.205。

12. 楊‧弗拉迪斯拉夫，〈至哈維爾論讀者的旁白〉《半先知與賣文人》哈維爾評論集p177。

13. 耿一偉，〈從劇作家到文人總統〉，《哈維爾戲劇選》，台北，書林，2004。頁11。

14. 同前　哈維爾　著，《來自遠方的拷問——哈維爾自傳》，頁204-205。

15. 哈維爾著，《獄中書——致妻子奧爾嘉》台北，傾向，2004年，頁145。

16. 同前哈維爾　著，《來自遠方的拷問——哈維爾自傳》，頁207-208。

17. 意象詳見http://blog.udn.com/rehtoric520610/2884700
汪書賢（民91）。商圈塑造與意象關聯之研究。朝陽科技大學休閒事業管理系碩士論文。

18. 徐友漁，〈存在的意義和道德的政治〉，《半先知與賣文人》哈維爾評論集，頁191。

19. 《聖修伯里（XB0078）——永遠的小王子》內容簡介。時報悅讀網www.readingtimes.com.tw。
及http://www.books.com.tw/exep/prod/booksfile.php?item=0010410411（瀏覽日期99/6/15）

20. 馬奎斯　詳見http://zh.wikipedia.org/zh-tw/%E5%8A%A0%E5%A4%AB%E5%88%97%E5

%B0%94%C2%B7%E5%8A%A0%E8%A5%BF%E4%BA%9A%C2%B7%E9%A9%AC%E5%B

0%94%E5%85%8B%E6%96%AF維基百科

[21] 楊坤潮、楊翔任等,《作者已死——巴特與後現代主義》,南華出版所,
http://www.nhu.edu.tw/~sosiety/e-j/29/29-26.htm(瀏覽日期:99/5/22)

[22] 同上

[23] 同前 胡耀恆 譯,《世界戲劇藝術欣賞》,頁48。

[24] 同前 哈維爾 著《來自遠方的拷問——哈維爾自傳》,頁208。

[25] 同前 胡耀恆 譯,《世界戲劇藝術欣賞》,頁50。

[26] 同上 胡耀恆 譯,《世界戲劇藝術欣賞》,頁66-67。

[27] 同前 哈維爾 著,《來自遠方的拷問——哈維爾自傳》,頁214。

[28] 同前 徐友漁,《半先知與賣文人》哈維爾評論集,頁193-194。

[29] 同前 哈維爾 著,《哈維爾戲劇選》頁274。

[30] 同前 哈維爾 著,《來自遠方的拷問——哈維爾自傳》,頁203-204。

[31] 同上 哈維爾 著,《來自遠方的拷問——哈維爾自傳》,頁204-207。

[32] 李歐梵,〈哈維爾的啟示〉,《半先知與賣文人》哈維爾評論集,頁100。

[33] 同前 石光生 譯,《現代劇場藝術》,頁186-187。

[34] 聖艾·修伯里《小王子圖文書》作者簡介http://www.books.com.tw/exep/prod/
booksfile.php?item=0010410411(瀏覽日期:99/6/15)

[35] 瓦茨拉夫·哈維爾(Václav Havel)著,貝嶺、羅然譯,《反符碼》——哈維爾圖
像詩集,台北,唐山,2002年,p62-63。

[36] 同上 瓦茨拉夫·哈維爾,《反符碼》——哈維爾圖像詩集,頁76-77。

[37] 同前 瓦茨拉夫·哈維爾,《來自遠方的拷問——哈維爾自傳》,頁207-208。

[38] 同前 瓦茨拉夫·哈維爾,《來自遠方的拷問——哈維爾自傳》,頁208。

[39] 瓦茨拉夫·哈維爾(Václav Havel)著,耿一偉、林學紀譯,《哈維爾戲劇選》,
書林,台北,2004。頁197。

[40] 象徵的表現主義,即指抽象的表現主義之意,象徵指透過某些物體,以塑造劇本
的思想、場所或情境,然後觀眾的想像即可嵌入布景當中。表現主義指以扭曲布
景的線條,表達人物的心靈或情感的挫折。前衛劇場頗喜歡採用這種風格。印象
主義主要是強調情感,而表現主義則側重理智的表達。就目前而言,它經常與其
他風格揉合在一起。詳見石光生,《現代劇場藝術》,頁288。

[41] 胡耀恆,《世界戲劇藝術欣賞——世界戲劇史》,頁419～489。

[42] 同上 胡耀恆,《世界戲劇藝術欣賞——世界戲劇史》,頁447。

[43] 鍾明德《從寫實主義到後現代主義》,(台北:書林,1995),頁43～44。

[44] 同前 胡耀恆,《世界戲劇藝術欣賞——世界戲劇史》,頁447、461、472～
525。

[45] 象徵主義,亦稱新浪漫主義、理想主義、印象主義,象徵主義反對寫實主義,否認
終極的真理存於五官經驗或理性的思考過程中,主張真理要靠直覺來把握。多取材

於過去，提示不受時空限制的普遍真理。不重視人物角色之外在環境，傾向模糊、神秘而不可解。詳見胡耀恆，《世界戲劇藝術欣賞——世界戲劇史》，頁447-448。

46 表現主義，大多數表現主義者都關注目前及力求改變社會。認為真理是主觀的，因此以歪曲的線條、誇張的形狀、異常的顏色、機械式的動作、電報式的語言，以期觀眾可以超出表面形象的刊法或思考。其劇經常由主角眼中觀物，而主角觀點可移轉事件重心，以及加諸激烈的闡釋。詳見胡耀恆，《世界戲劇藝術欣賞——世界戲劇史》，頁461-462。

47 修正後的寫實主義，對戲劇性的強調，捨棄幻覺主義，以及接受藝術和現實之間確有差異的事實。劇中的時間、地點較重暗示，省略許多細節。場景較多，較少採用分幕法。寫實主義外貌摻入非理性成分，戲劇和劇場的技巧也借自非寫實運動。詳見胡耀恆，《世界戲劇藝術欣賞——世界戲劇史》，頁489-490。

48 同前　哈維爾，《來自遠方的拷問：哈維爾自傳》，頁204-205。

49 極簡主義（Minimalism），也譯作簡約主義或微模主義，是第二次世界大戰之後60年代所興起的一個藝術派系，又可稱為「Minimal Art」，作為對抽象表現主義的反動而走向極致。極簡主義的影響涉及文化藝術各個範疇，除了視覺藝術的建築、繪畫、雕塑、裝置或設計外，音樂及文學的表現形式亦受到極大的衝擊。音樂的極簡手法大多表現為重複的音節及最少的變化，以持續的低音、節奏或長音的方式暫停音樂演進（stasis）。音樂代表人物：約翰·亞當斯（John Adams）、菲力浦·葛拉斯（Philip Glass）、斯蒂夫·萊奇（Steve Reich）、特里·賴利（Terry Riley）詳見 http://zh.wikipedia.org/zh/%E7%B0%A1%E7%B4%84%E4%B8%BB%E7%BE%A9

50 同前　胡耀恆譯，《世界戲劇藝術欣賞》，頁611-612。

51 SWOT 分析即強弱機危綜合分析法，是一種企業競爭態勢分析方法，通過評價企業的優勢（Strengths）、劣勢（Weaknesses）、競爭市場上的機會（Opportunities）和威脅（Threats），用以在制定企業的發展戰略前對企業進行深入全面的分析以及競爭優勢的定位。
http://zh.wikipedia.org/wiki/SWOT%E5%88%86%E6%9E%90 詳見 維基百科。

參考書目

一、書籍

瓦茨拉夫·哈維爾（Václav Havel）著，貝嶺、羅然 譯，《反符碼》—
　　哈維爾圖像詩集，台北：唐山，2002年。

瓦茨拉夫·哈維爾，《來自遠方的拷問——哈維爾自傳》，中文版，貝
　　嶺 編，台北：傾向，2003年。

瓦茨拉夫·哈維爾，《獄中書——致妻子奧爾嘉》，貝嶺 編，台北：
　　傾向，2004年。

瓦茨拉夫·哈維爾（Václav Havel）著，耿一偉、林學紀 譯，《哈維爾
　　戲劇選》，台北：書林，2004年。

米蘭·昆德拉 等著，鄭純宜 等譯，貝嶺 編，《半先知與賣文人》哈
　　維爾評論集，台北：允晨，2004年。

朱靜美，《意象劇場：非常亞陶》。台北：揚智文化。1999年。

布羅凱特·奧斯卡（Brockett, Oscar G.）著，胡耀恆 譯，《世界戲劇藝術
　　的欣賞》。台北：志文。1974年。

安東尼·亞陶（Antonin Artaud）著，劉俐 譯註，《劇場及其複象》。台
　　北：聯經。2003年。

Andy Bennett著，孫憶南譯，《流行音樂的文化》。台北：書林。2004年。

Edward A. Wright著，石光生 譯，《現代劇場藝術》（Understanding
　　Today's Theatre），台北：書林，1990。

Itkin, Bella著，涂瑞華 譯，《表演學——準備 排練 表演》。台北：亞
　　太。1997年。

Owen, Mack著，郭玉珍　譯，《表演藝術入門－表演初學者實務手冊》。台北：亞太。1995年。

Robinson, Dave.著，陳懷恩　譯，《尼采與後現代主義》。台北市：城邦。2002年。

夏學禮等編著，《藝術管理》，台北市：五南。2003年。

夏學禮等編著，《文化市場與藝術票房》，台北市：五南。2003年。

黃惟馨，《從老婦還鄉到貴婦怨——導演的文本解析與創作詮釋》，台北：秀威資訊，2010年。

黃惟馨，從《捕鼠器》看導演的創作歷程與劇場調度，台北：秀威資訊。2010年

黃惟馨，導演檔案：（娜拉離開丈夫以後）的解析與演譯，台北：秀威資訊。2011年。

童道明　主編，《戲劇美學》。台北：洪葉文化。1993年。

楊坤潮、楊翔任等《作者已死——巴特與後現代主義》。台北：南華。2010年。

鍾明德《在後現代主義的雜音中》。台北：書林。1989年。

鍾明德《從寫實主義到後現代主義》。台北：書林。1995年。

Bernardi,Philip. *Improvisation Starters - A collection of 900 Improvisation situations for the theatre.* Virginia, Betterway Publications, Inc. 1992

Brockett, Oscar G., *The Theatre An Introduction.* Holt, Rinehart and Winston, Inc. 1974.

Bray, Errol. *Playbuilding – A guide for group creation of plays with young people.* New Hampshire, A division of Reed Elsevier Inc. 1991.

Cohen, Robert & Harrop, John. *Creative Play Directing – second edition.* New Jersey, Prentice Hall. 1984.

Dean, Alexander & Carra, Lawrence. *Fundamentals of Play Directing - fifth edition.* Holt, Rinehart and Winston, Inc. 1989.

Felner, Mira. *Free To Act – an integrated approach to acting.* Holt, Rinehart and Winston, Inc. 1990.

Gronbeck-Tedesco, John L. *Acting through Exercises : a synthesis of classical and comtemporary approaches.* California, Mayfield Publishing Company. 1991.

Jones, Brie. *Improve With Improv!: a classroom guide to improvisation and character development.* Colorado, Meriwether Publishing Ltd. 1928.

Morris, Eric. & Hotchkis, Joan. *No Acting Please -"Beyond the Method"a revolutionary approach to acting and living.* New york, Spelling Publications 1979.

Poulter, Christine. *Playing the Game.* London, The Macmillan Press. 1991.

Spolin, Viola. *Improvisation for the Theatre – handbook of teaching and directing techniques.* Illinois, Northwestern University Press. 1983.

Whitmore, Jon. *Directing Postmodern Theatre – shaping signification in performance.* Michigan, The university of Michigan Press. 1997.

二、文章

伊希・格魯薩，〈哈維爾的世界〉，《半先知與賣文人》，台北，允晨，2004，頁173。

李歐梵，〈哈維爾的啟示〉，《半先知與賣文人》哈維爾評論集，台北，允晨，2004，頁100。

耿一偉，〈從劇作家到文人總統〉，《哈維爾戲劇選》，台北，書林，2004。頁11。

徐友漁，〈存在的意義和道德的政治〉，《半先知與賣文人》哈維爾評論集，台北，允晨，2004，頁191-194。

楊・弗拉迪斯拉夫，〈至哈維爾論讀者的旁白〉《半先知與賣文人》哈維爾評論集，台北，允晨，2004，頁177。

三、參考網站

楊坤潮、楊翔任等，《作者已死——巴特與後現代主義》，南華出版

所，http://www.nhu.edu.tw/~sosiety/e-j/29/29-26.htm（瀏覽日期：99/5/22）

作者之死http://www.nhu.edu.tw/~sosiety/e-j/29/29-26.htm（瀏覽日期：99/5/22）

聖修伯里http://www.books.com.tw/exep/prod/booksfile.php?item=0010410411（瀏覽日期：99/6/15）

《聖修伯里（XB0078）──永遠的小王子》，時報悅讀網http://www.readingtimes.com.tw（瀏覽日期：99/6/15）及http://www.books.com.tw/exep/prod/booksfile.php?item=0010410411

聖艾・修伯里《小王子圖文書》作者簡介http://www.books.com.tw/exep/prod/booksfile.php?item=0010410411（瀏覽日期：99/6/15）

TIE或DIE http://91.phc.edu.tw/~dwps/peanut/tieintrod.htm及www.edb.org.hk/schact/drama/handbook/ch24.pdf（瀏覽日期：100/12/22）

賈西亞・馬奎斯http://zh.wikipedia.org/zh-tw/%E5%8A%A0%E5%A4%AB%E5%88%97%E5%B0%94%C2%B7%E5%8A%A0%E8%A5%BF%E4%BA%9A%C2%B7%E9%A9%AC%E5%B0%94%E5%85%8B%E6%96%AF維基百科（瀏覽日期：100/12/23）

極簡主義（Minimalism）http://zh.wikipedia.org/zh/%E7%B0%A1%E7%B4%84%E4%B8%BB%E7%BE%A9（瀏覽日期：100/12/24）

後設http://zh.wikipedia.org/zh/%E5%BE%8C%E8%A8%AD 維基百科（瀏覽日期：100/12/27）

汪書賢。商圈塑造與意象關聯之研究。朝陽科技大學休閒事業管理系碩士論文。2002年。http://blog.udn.com/rehtoric520610/2884700（瀏覽日期：100/12/28）

鴻鴻，〈我所看到的哈維爾〉，中國時報網站，http://news.chinatimes.com/reading/11051301/112011122100513.html（瀏覽日期：101/12/28）

瓦茨拉夫・哈維爾 http://zh.wikipedia.org/wiki/%E7%93%A6%E8%8C%A8%E6%8B%89%E5%A4%AB%C2%B7%E5%93%88%E7%BB%B4%E5%B0%94

http://zh.wikipedia.org/zh-tw/%E5%93%88%E7%B6%AD%E7%88%BE維
基百科

天鵝絨革命http://zh.wikipedia.org/wiki/%E5%A4%A9%E9%B5%9D%E7%B5%
A8%E9%9D%A9%E5%91%BD維基百科

布拉格之春http://zh.wikipedia.org/zh-tw/%E5%B8%83%E6%8B%89%E6%A0%
BC%E4%B9%8B%E6%98%A5 維基百科

七七憲章http://zh.wikipedia.org/zh-tw/%E4%B8%83%E4%B8%83%E6%86%B2
%E7%AB%A0。維基百科

後記

　　2011年12月18日星期六，哈維爾因病辭世，台灣的新聞媒體並未有大篇幅的報導；因為在前一天（2011年12月17日）北韓（朝鮮民主主義人民共和國）最高領導人金正日病逝。台灣媒體的重點新聞皆在播報北韓情勢，包括金正日的葬禮與繼任領導人金正恩的行事作風等等……，加上台灣第十三任總統選舉的選情日益緊張，媒體爭相報導各黨總統候選人掃街拜票的行程及正副總統候選人的辯論轉播和評論報導。

　　哈維爾逝世的消息漠然的被掩蓋，這也是料想中的事，因為哈維爾已經不在國際政治舞台的位子上（2003年卸任捷克共和國總統）；雖然他在聯合國曾多次為台灣的國際地位發言，但已失去了新聞性的〝新〞焦點了！

　　2011年12月19日，筆者正在整理《前進!?愈來愈難集中精神》導演理念相關資料，輾轉聽到哈維爾逝世的消息感到非常的震驚與錯愕，頓時無法相信這樣一個認真看待生命的人，竭盡一生努力生活於真實之中的人……就這樣走了!?心情低落而複雜；他的戲在我手上才交出不久……，演出才剛結束……，好希望……我該如何說呢？

　　2011年12月21日，同是劇場導演、詩人鴻鴻在中國時報寫了一篇文章〈我所看到的哈維爾〉⑤²，描述的非常平實真切，很貼近我所感受到的哈維爾，我想摘錄一段和《前進!?愈來愈難集中精神》有關的描述，作為對哈維爾作品的結語，也向哈維爾致敬：

詩人與導演

　　　　我以為，不吝表達立場、勇於介入現實的態度，讓哈維爾一開始就不同於只會發牢騷的犬儒知識份子，也讓他在實踐中一步步深化批判的精神。從他二十多歲時創作的圖像詩集《反符碼》，就可

見端倪。

　　圖像詩首先出現於達達、超現實主義的前衛洪流中，其反叛詩歌傳統的姿態每大於一切，但到了哈維爾手中，大膽形式突然有了鮮明的現實意義。他的圖像詩創作於六○年代布拉格之春前後，在聽命於蘇聯老大哥的意識型態氛圍下，血性青年哈維爾對於集體社會的價值觀、對於政治語言的專制性，力求其「反」。此之為「反符碼」的意旨。這批作品著重在個人和集體、自由和威權之間的角力：二十幾行整齊劃一的「讓每個人走自己的路！」恰恰表明了每個人都沒有自己的路可走，其中唯一走歪了的一行卻遭到用力塗掉。另一首詩在塗塗改改之後，則只留下「自我審查不存在！」這麼一句話。從這裡可以清楚看見哈維爾的書寫策略是「反語」的藝術：用同樣一句話表達其反面的意思——而顯然的，反面才是真實。一如他在《來自遠方的拷問》這本訪談式自傳中所言：「我一直反對過份固定的詞彙——它們早已失去意義。也反對空洞的意識型態術語和咒語。」詩，作為事物的重新命名者，自然要去另尋表達的蹊徑。以「前進」組成一個封閉的圓圈，或是以「自由」框限出一座囚牢……哈維爾用圖像排列顛覆了那些文字冠冕堂皇的意義。

　　不同於台灣現代詩裡的圖像詩，哈維爾絕少模擬具像事物，而多出以抽象幾何，顯示強烈的概念意含。哈維爾還嘗試在靜態畫面上作動態模擬，讓每首詩都充滿從劇場挪借來的空間感：被拉長或斷裂的文字、數字與標點符號，有如一位導演在空曠的舞台上，以無數棋子進行一場戲劇性的場面調度，讓我想起尤涅斯柯布滿椅子的房間，或是貝克特「鄉間一條小路、一顆樹」的醒目畫面。他的每一首圖像詩也都像一齣短劇，具備鮮明的視覺效應和意在言外的指涉意蘊。

　　我很難描述現在的感覺；好像有點感傷……有點兒悲涼……但距離本來就很遠，甚至沒有見過面，這種感覺很荒謬。

　　我想……或許……哪一天，我會將他的《反符碼》圖像詩集作成一齣或

三部曲之類的荒謬劇，有戲、有詩歌、有舞蹈、有吟唱、有影像、音樂…等等……作為我個人對他的感懷。雖然我與他不相識，雖然只導過他一個劇本，但我喜歡這個人。

注釋：

52 詳見http://news.chinatimes.com/reading/11051301/112011122100513.html

附錄

附錄一 《愈來愈難集中精神》劇作家介紹

（一）生平

　　瓦茨拉夫・哈維爾[53]（Václav Havel，1936年10月5日－2011年12月18日），捷克的作家、劇作家，著名的持不同政見者，天鵝絨革命[54]的思想家之一，也是著名的後現代主義哲學家。於1993年到2002年間擔任捷克共和國總統。

　　哈維爾出生於布拉格，由於父親是土木工程師，哈維爾在1951年完成義務教育後便因「階級出身」及「政治背景」的理由，而無法進入高等教育學校；於是哈維爾便一邊擔任學徒與實驗員，一邊就讀於夜間文化學校，才在1955年通過政治考核。之後哈維爾申請就讀人文學科，但屢次被拒絕，最後就讀於捷克工業高等學校經濟科。而哈維爾就讀戲劇學校的申請也不斷被拒絕，一直到1967年才完成戲劇學校的校外課程。

　　哈維爾自1955年便開始寫作有關文學與劇作的文章，1959年開始在布拉格的ABC劇團做後台工作，1960年開始寫作劇作。1963年，哈維爾第一個劇作《遊園會》在納絮布蘭德劇院首演，而哈維爾也屢次在公開場合批評有關政府所控制的作家協會與言論管制。1967年哈維爾與伊萬・克里瑪、巴韋爾・科胡特和魯德維克・瓦楚里克被從作家協會的候補中央委員中除名，之後哈維爾等五十八人籌組獨立作家團，哈維爾出任獨立作家團主席。

　　在布拉格之春[55]期間，哈維爾不但發表文章要求兩黨制的政治，更要求籌組社會民主黨；在1968年8月21日蘇聯派兵佔領布拉格時，哈維爾加入自

由捷克電台,每天都對現狀作出評論。布拉格之春後,哈維爾不但受到捷克官方的公開批判,作品也從圖書館消失,家中也被安裝竊聽器,並且被送往釀酒廠工作。但是哈維爾仍然持續寫作並公開要求特赦政治犯,並且與其他作家與異議人士發表七七憲章㊶,要求捷克政府遵守赫爾辛基宣言的人權條款。1977年哈維爾被傳訊,同年10月以「危害共和國利益」為名判處十四個月有期徒刑;1979年哈維爾更被以「顛覆共和國」名義判處有期徒刑四年半,引發國際社會的注意,歐洲議會更要求捷克政府釋放包括哈維爾在內的政治犯。

　　1983年哈維爾因肺病出獄,其他的刑期被以「紀念解放四十周年」為由被政府赦免。哈維爾出獄後繼續擔任七七憲章的發言人,並且不斷發表劇作與批判文章,而多次被警方拘留;1988年8月哈維爾發表《公民自由權運動宣言》,在1989年哈維爾領軍的「天鵝絨革命」和平推翻蘇聯嚴密監控下的捷克共產政權,改變了捷克的未來,最後終能脫離共產附庸。捷克民主化後,於1990年出任捷克斯洛伐克聯邦總統。1992年由於斯洛伐克獨立,哈維爾辭去聯邦總統一職;1993年哈維爾出任捷克共和國總統,並且於1998年連任。

　　哈維爾在總統任內致力推動東歐各國加入歐洲聯盟,支持歐美各國對南斯拉夫、科索沃和伊拉克的人道主義干涉。卸任後至今,哈維爾仍在國際間積極倡導人權,促進社會公平與正義,贏得推崇。

　　2011年12月18日,他在家鄉Hrádeček去世。時任總統瓦茨拉夫‧克勞斯宣佈由12月21日起全國哀悼三天,並定於12月23日為他舉行國葬。布拉格大主教於聖維特主教座堂為哈維爾主持追思彌撒。12月23日,鳴放21響禮炮向他致敬。

(二)榮譽

- 1994年7月4日,獲得Philadelphia Liberty Medal,美國;
- 1997年,獲得Prix mondial Cino Del Duca,法國;
- 2002年,第三次獲得Hanno R. Ellenbogen Citizenship Award,捷克;
- 2003年,Gandhi Peace Prize,印度;
- 2003,大赦國際頒發的Ambassador of Conscience Award;

- 2003，總統自由勳章，美國；
- 2004，一等（特種大綬）景星勳章，中華民國；
- 2009年，獲得Quadriga Award，德國，由於普京於2011年得此獎的緣故，他在2011年把該獎退還；

1993年被選為英國皇家文學協會（Royal Society of Literature）的名譽會員。他是Club of Madrid的成員。他也獲得許多大學的名譽博士。

（三）著作年表（摘錄自《半先知與賣文人——哈維爾評論集》，米蘭‧昆德拉　等著，貝嶺　編，之附錄，台北：允晨，2004年。頁427-447）

一九六三年十二月三日——《遊園會》

哈維爾第一個劇作《遊園會》在納‧紮布蘭德劇院首演，劇本後來相繼以各種文字編印成書：捷克文（一九六六）、英文（一九六九）、德文（一九六七，一九七〇）、法文（一九六九）、義大利文等。

一九六四年——《反符碼》

哈維爾完成了他的系列作品《反符碼》（Anticodes），相繼以不同文字出版：捷克文（一九六六）、德文（一九六七）等。

一九六五年七月二十六日——《備忘錄》

哈維爾第二個作品《備忘錄》在納‧紮布蘭德劇院首演，劇本後來相繼以不同語文出版：捷克（一九六六）、英文（一九八〇）、德文（一九六七，一九七〇）、義大利文、挪威文、波蘭文等。

一九六六年——《筆記本》

哈維爾第一本書《筆記本》（Minutes）由布拉格的封塔（Mladafronta）出版。內容包括《遊園會》及《備忘錄》兩個劇本，《反符碼》系列和兩篇文章：《論辯證形而上學》和《插科打諢的解構》，楊‧格羅斯曼為該書寫

導言。一九六七年在德國出德文版。

一九六八年四月四日——《論反對派》

《文學報》（Literaru listry）刊登了他的文章：《論反對派》。該文章宣揚兩黨制，和在捷克人道主義傳統的基礎上建立一個民主政黨。

一九六八年四月十一日——《越來越難集中精神》

哈維爾第三個劇《越來越難集中精神》（The Increased Difficulty of Concentration）在納‧縈布蘭德劇院首演，日後相繼以不同文字出版：捷克文（一九六九）、英文（一九七二）、法文（一九七六）、德文、義大利文等。

一九六八年五、六月

哈維爾在美國度過六個星期。《備忘錄》在紐約莎士比亞節中作美國首演，演出十分成功，為他贏取了著名的奧比獎（Obie）。

一九六九年二月——「捷克的命運？」

以「捷克的命運？」為主題，《創造》刊登了他回答米蘭‧昆德拉〈捷克的命運？〉一文的文章。

一九七〇年

隨著《越來越難集中精神》在紐約百老匯的演出成功，哈維爾再獲美國的奧比獎。

一九七〇年——《同謀者》

哈維爾寫了《同謀者》一劇，只能以《遠征》叢刊一九七九年打字稿第八十六號的形式，私底下流傳。一九七四年二月八日，此劇在德國巴登-巴登劇院（Theatre der Baden-Baden）首演，後來以不同文字發行：捷克文（一九七七）、德文（一九七二）、義大利文等。

一九七五年二月二十五日——

他在六十年代寫的電視劇《天線上的蝴蝶》首次在德國播出。

一九七五年四月八日——《致胡薩克博士的信》

哈維爾簽發《致胡薩克博士的信》，信的副本私底下在捷克流傳。信有不同的譯本：英文（一九七五夏在《調查》雜誌）德文、義大利文等。

一九七五年下旬

哈維爾發行打字稿系列《遠征》叢書，到一九七九年四月止，該系列共有五十一個書目。哈維爾入獄後，他的妻子繼續該項工作。

一九七五年——《乞丐的歌舞劇》

以約翰·蓋伊（John Gay）的劇作為本，他完成《乞丐的歌舞劇》。在捷克，此劇本以《掛鎖》業書艾迪斯·派迪斯（Edice Petlice）第四十九號打字稿及《遠征》第十號打字稿私底下流傳於捷克。

一個業餘刻團於七六年十一月一日在布拉格外圍的Horri Pocetnice演出此劇，亦是在捷克唯一的一次。七六年三月四日在的港（Trieste）的史塔波劇院（Teatro Stabile），此劇在國外首演。往來被印成：捷克文（一九七七）、德文（一九七五）、義大利文等。

一九七五年——《觀眾》

哈維爾成完成他的獨幕劇《觀眾》，以《掛鎖》一九七五年第四十七號及跟《個人觀點》一起以「兩個獨幕劇」為名，作為《遠征》一九七五年第三號在私底下流傳於捷克。《個人觀點》與《觀眾》一起於七六年十月七日在維也納的柏格劇院（Burgtheatre）首演。後錄編印成：捷克文（一九七七）、英文（一九七六、一九七八）、法文（一九七九、一九八〇）、義大利文、瑞典文等。

一九七五年——《個人觀點》

哈維爾寫作《個人觀點》,以《觀眾》一九七五年第五十一號及與《觀眾》以《遠征》一九七五年第三號私底下流傳於捷克。首演,參閱上節,後錄編印成:捷克文(一九七七)、英文(一九七六、一九七八)、德文(一九七六)、法文(一九七九、一九八〇)、義大利文等。

一九七六年九月十六日——

他與六名捷克作家和哲學家寫信給波爾(德國作家,七二年諾貝爾文學獎得獎者),請他聲援因作了異議者的演出而被控的青年流行樂隊。他自己不懈地為他們組織抗議活動。他以這些青年受審為題材,撰述文章《審判》。

一九七六年——《山間酒店》

哈維爾完成劇本《山間酒店》,以《掛鎖》一九七六年第六十二號和《遠征》一九七六年第十號私底下流傳於捷克。一九八一年五月二十三日在維也納的柏格劇院首演。後印行成:捷克文(一九七七)、德文(七六)、義大利文等。

一九七七年八月

在多倫多由流亡者辦的六八出版社用捷克文出版了哈維爾《在被禁年代》的劇本選,名為《劇本一九七〇－一九七六》。包括:《同謀者》(一九七〇),《乞丐的歌舞劇》(一九七五),《山間酒店》(一九七六),《觀眾》(一九七五),《個人觀點》(一九七五),《作者跋》:伊希·沃斯科韋茨(Ji[ˇr]i Voskovec)則為書寫序。

一九七八年一月二十日——

哈維爾跟一些朋友在抵達鐵路員工舞會時,被警察拘留,一直至三月十三日才被偵訊。他被指控阻差辦公和襲警。刑事訴訟在四月二十一日終止,哈維爾將這次拘留的前因後果寫在《我的個案報告》裡,日期是七八年

三月二十日。

一九七八年十月——

完成《無權勢者的力量》一文後，在捷克私底下以《掛鎖》一九七九年第一百四十九號流傳。七七憲章成員討論此文的文稿，以《自由與權力》成冊，在私底下流傳。後來以下列語文出版：捷克文（一九八〇）、英文（一九八六《無權勢者的權力——中、東歐公民抵抗國家》）、德文（一九八〇）。

一九七八年十一月七日——

安全部警察開始不斷監視哈維爾。十二月起，更二十四小時監視他在布拉格的公寓和波希米亞東北特魯特諾夫附近弗萊德切克（Fradecek）的鄉間房子。哈維爾分別在七九年一月和三月就這情況寫下《家中軟禁》報告兩份，七九年三月三日，他寫信給內政部長，抗議行動受監視。

一九七九年——《抗議》

完成獨幕劇《抗議》。私底下以《遠征》一九七九年第八十九號流傳於捷克，七九年十一月十七日在維也納的柏格劇院首演，同場還有帕維爾·科胡（Pavel Kohout）的獨幕劇《家譜證件》。後印行成德文（一九七八）、法文（一九八〇）、義大利文等。

一九八三年一月——

在一九七九年六月至八二年九月哈維爾被拘留及入獄期間，他寫了大量信件給他的妻子，亦有託他妻子轉給友人，有部分被沒收。然而有為數一百四十四封寄到她的手裡，副本更在私底下流傳。一九八三年一月，這些信件被收入一個集子，題為《給奧爾嘉的信》，以《掛鎖》一九八三年第二百六十號和《遠征》第一百六十六號編印。日後，信札付印為捷克文（一九八五「六八出版社」多倫多）、德文（Joachim Bruss翻譯一九八四）。

一九八三年五月——《錯誤》

十月二十九日，斯德哥爾摩Stradscheatre為哈維爾和「七七憲章」舉辦「聲援之夜」，哈維爾為此寫了《錯誤》一劇。同日演出的還有貝克特向哈維爾致意的《浩劫》。之後以下列語文出版：英文《一九八四》、波蘭文等。

一九八三年五月——

哈維爾為瓦楚里克的小說《捷克之夢》的英、法文版寫序，題為《以責任為命運》（Responsibility as Destiny）。這篇文章在捷克只能私底下流傳。

一九八四年二月——

哈維爾完成《政治與良知》（又名《否定政治的政治》）一文。此文是為圖魯茲大學頒授榮譽博士學位的儀式而寫的。在捷克境內只能在私底下流傳。

一九八四年八月十一日——

哈維爾為討論捷克的「第一」（官方）和「第二」（非官方）文化而寫《文化的六面體》。當時只能在私底下流傳。一九八六年以英語印行。

一九八四年八月——《悲情聲聲慢》

哈維爾完成歌劇《悲情聲聲慢》（Largo Desolato），私底下以《遠征》一九八四年第一百八十五號在捷克流傳。在維也納柏格劇院的首演於八五年四月十四日舉行。日後印行：捷克文（一九八五）、德文（一九八五）、法文（一九八六）、義大利文等。

一九八四年九月——

倫敦流亡出版社羅茲路維（Rozmluvy）出版了一本捷克文的選集，包括哈維爾自六九至七九年寫的議論文、短文、抗議文章、爭論和宣言，題為《論人之為人》，由普瑞坎（Vilem Precan）和湯斯基（Alexander Tomsky）合編。

一九八四年十一月——

　　哈維爾完成了德國電台廣播的文章《顫慄》，談論現代生活中的神話。在捷克只能私底下流傳。後來以英文印行（一九八五）。

一九八五年四月——

　　哈維爾為阿姆斯特丹舉行和平會議而寫的《沉默的剖析》，在捷克只能私底下流傳。日後以下列語文出版：英文（一九八六）、德文（一九八五）。

一九八五年十月——

　　完成《誘惑》一劇，只能以《遠征》一九八五年第二百三十三號私底下在捷克流傳。八六年五月二十二日在維也納的柏格劇院首演。日後發行：捷克文（一九八六）。

二〇〇七年——《布拉格堡的一個來回》、《離開》

　　哈維爾的回憶錄《布拉格堡的一個來回》（To the Castle and Back）和劇本《離開》（Leaving）出版。

二〇一〇年——《離開》

　　他執導的戲劇《離開》公演，並又改編和執導的電影《離開》面世。

注釋：

53 詳見維基百科瓦茨拉夫・哈維爾 http://zh.wikipedia.org/wiki/%E7%93%A6%E8%8C%
 A8%E6%8B%89%E5%A4%AB%C2%B7%E5%93%88%E7%BB%B4%E5%B0%94
 http://zh.wikipedia.org/zh-tw/%E5%93%88%E7%B6%AD%E7%88%BE

54 天鵝絨革命（捷克語：Sametová revoluce；斯洛伐克語：nežná revolúcia），狹義上
 是指捷克斯洛伐克於1989年11月（東歐劇變時期）發生的反共產黨統治的民主化
 革命。從廣義上講，天鵝絨革命是與暴力革命相對比而來的，指沒有經過大規模
 的暴力衝突就實現了政權更迭，如天鵝絨般平和柔滑，故得名。21世紀初期一系
 列發生在中歐、東歐獨立國協國家親西方化的顏色革命基本上都是屬於廣義的
 「天鵝絨革命」類型。
 詳見維基百科天鵝絨革命 http://zh.wikipedia.org/wiki/%E5%A4%A9%E9%B5%9D%E7
 %B5%A8%E9%9D%A9%E5%91%BD

55 布拉格之春是1968年1月5日開始的捷克斯洛伐克國內的一場政治民主化運動。這
 場運動直到當年8月20日蘇聯及華約成員國武裝入侵捷克才告終。詳見維基百科布
 拉格之春http://zh.wikipedia.org/zh-tw/%E5%B8%83%E6%8B%89%E6%A0%BC%E4%B9
 %8B%E6%98%A5

56 七七憲章（Charta 77），為捷克斯洛伐克反體制運動的象徵性文件，在1977年公
 佈。發起人包括哈維爾、雅恩・帕托什卡、伊希・哈耶克、巴韋爾・蘭道夫斯基
 和德維克・瓦楚里克等人。詳見維基百科http://zh.wikipedia.org/zh-tw/%E4%B8%83
 %E4%B8%83%E6%86%B2%E7%AB%A0。

附錄二　演員角色自傳

（一）《前進!?愈來愈難集中精神》角色自傳

胡德華──（蘇○立　飾演與撰寫）

外在與個性

　　胡德華：約莫45歲左右，是個多情有才華的學者或教授，有著很好的社會地位，但外面風光內心卻周旋在妻子、情婦、跟祕書三人之間的關係，他總希望這樣的關係可以達到一個平衡，所以他都以逃避問題來面對，各說各話然後說你愛聽的話因為他可望這樣的關係繼續下去(他需要美她們)。能言善道的胡德華對每一位愛人都有一套方法，不論是口氣、舉止還是態度都有著些微的不一樣，一位是已經習慣要有她的老婆，一位是給他愛的情婦，一位是給他刺激跟新鮮感的秘書，最後是意外的一個「吻」，綜觀這些胡德華應憨厚的外表卜卻充滿對愛的渴望、渴求被愛，只是他越來越難掌控這一切最後終究會崩塌下來。

胡德華自傳

　　胡德華出生於名門世家，在優渥的環境中長大。家中排行老么，上面有兩個分別大他五歲跟八歲的姊姊。

　　在八歲那年，爸爸因病去逝，而媽媽又要接管爸爸的事業疏於對孩子的照顧，而胡德華就由兩個姊姊一路帶到大。幼年到少年時期的胡德華就在兩個姊姊的陪伴下成長，後來漸漸長大兩個姊姊也隨著適婚年齡到了──嫁人。

　　胡德華的成績一向都很好，對於人文社會更是有興趣，所以大學時期他就選讀了社會學這們科目，在班上成績不算特別突出，但人員卻是非常的好，善於言詞的胡德華在學校可是小有人氣。在學校自創社團辦活動，也做一些社會學研究的事情，就是這個時期他遇見了他的老婆傅麗絲。原來傅麗絲跟胡德華本是同一社團，傅麗絲是社團的會計，而胡德華常常因為需要社

團經費辦活動，需要經過傅麗絲這一關，日子久了傅麗絲就開始欣賞胡德華的才華，而胡德華也就自然而然的跟社團會計在一起。

之後，大學畢業大家各自為了自己的理想開始打拼，而媽媽卻自此時病倒了，每天工作媽媽兩頭跑，身為一家之主的胡德華因此動了想婚的念頭，希望有個人可以好好照顧媽媽，所以就跟傅麗絲求婚，就這樣他們也閃電的完婚共組自己的家庭，也把媽媽帶往自己的住處開始他們的生活。

之後，他們非常幸福美滿，生活上有些白痴的胡德華常常需要傅麗絲來打理，而傅麗絲總是需要個出氣筒來聽他說說上班時又遇到哪個主管哪個經理的刁難，就是這樣彼此互不可分的關係。

不過，在胡德華某次的論文發表時，意外遇到了他的外遇對象雷娜娜，她是一位很高貴很有氣質的女子，胡德華很快的就被她媚惑的眼神勾引住，他們就把酒言歡了起來，胡德華這才知道她是某位知名社會家的千金，當時還在攻讀社會學博士（被迷昏頭的他根本沒想到娜娜是騙他的），一位氣質高貴又兼具智慧的雷娜娜，深深的讓胡德華著迷，因為她充滿著浪漫思想讓胡德華一頭栽進了雷娜娜的世界。發表會結束後，他們開始私下約會，一開始只是吃吃飯然後散散步，漸漸的從朋友昇華成情人。

約半年後，雷娜娜才知道胡德華結婚，所以一直想要逼他離婚然後跟她在一起，胡德華就這樣一拖再拖，拖了一年多，但問題始終需要面對的，他需要做出一個了結，讓混亂的生活回到平靜。

角色關係

與傅麗絲關係：彼此都習慣、依賴對方，他們是生活上不可分開的夫妻，問題在於傅麗絲在懷疑她跟胡德華之間到底有沒有愛可言，但是她卻猶豫不絕不知道要不要把問題揭穿來還是保留，所以每次都簡單的提一下然後知道胡德華在迴避就又沒有追根究柢，怕破壞了這樣的關係所以就日復一日的下去，劇中看起來也沒有解決，因為問題的背後還有很多的問題，讓人精神錯亂。

與雷娜娜關係：他們是情感上的依靠是獲得愛情的對象，雷娜塔享受被胡德華捧在手心，因為胡德華需要他，而雷娜塔這位地下情人想要浮出檯

面，不希望一直躲躲藏藏，但胡德華又不想改變，因為他需要傅麗絲也需要雷娜塔，所以胡德華總是表面真心的安撫但內心卻希望不要破壞一切都在掌控中來解決他的問題。

與秘書Eve關係：這是性衝動的寫照，純粹只是胡德華內心的衝動，但事後卻又是後悔莫及，總是說下次不可以在這樣不過每次卻都還是這樣，秘書雖然也嘴上說不要但也就只有嘴上說說而已，不然他為何會一直當他的秘書，假如不是願意秘書早該離職或提告了。

與不速客關係：一個想看穿這人心的機器來了解一個人，致始至終不速客根本沒有對胡德華做些甚麼，因為這機器根本沒有存在過，它只是虛無的空想的沒有作用的，但人都會去相信這些，希望知道人內心真正的思維，但這是不可能的，至少在整齣戲中沒透過他看穿了胡德華，看穿胡德華的是他的真實人生。

雷娜娜──（柯○葳　飾演與撰寫）

外在與個性

年齡：約24、25歲

穿著：時髦，紅脣，棕色長捲髮

個性：受不了芥末的味道（1-3）

　　　自信（2-3受不了自己可能會讓胡德華想到太太，覺得傅麗絲是個黃臉婆）

　　　嬌縱（2-3事情不如己意就氣哭）

　　　天真、爛漫（1-9夢到自己與胡得華結婚）

雷娜娜自傳

從小生長在一個大家庭，雖然家中只有她一個小孩，但是逢年過節大家族聚在一起的時候，總會被拿來與堂／表兄弟姐妹比較。

爸爸有1個弟弟3個妹妹，所以年紀相仿的親戚很多，她的成績在親戚中不算好，叔叔姑姑們又因為爸爸很優秀，常常唸她怎麼沒有遺傳到爸爸，只

會整天把自己打扮的漂漂亮亮，腦袋都不用，所以她非常討厭被比較。爸爸是考古學家，媽媽是電視製作人，家境富裕，因為父母工作常常東奔西跑，從小就被送到寄宿學校，與爸媽相聚在一起的時間不多，所以他們總是給她很多零用錢，希望彌補對娜娜的愧疚，沒想到那些錢卻讓娜娜越來越驕縱，想要什麼就要得到手。

娜娜成績中等，知道父母對她沒什麼期望，大學選了餐飲科系，從中學到了健康的食物對人有很多益處。畢業後在一家賣糕點的麵包店上班，雖然這份工作對她來說可有可無，不過只要是可以出去辦餐會的案子她一定不會錯過。

在一次社會學的研討會中偶遇了胡德華，娜娜負責的甜點讓他留下深刻的印象。好強的娜娜騙胡德華自己是知名社會家的千金，當時還在攻讀社會學博士。

見過幾次面之後，便對胡德華的才氣傾心不已，兩人交往後半年，胡德華才坦承自己已經有一個老婆，原本想放棄胡德華，但是一想到如果就這麼認輸很沒面子，讓她不甘心的想放手一博，沒想到胡得華對這件事的態度也不是很積極，不過他也不想自己去跟傅麗絲談判，事情就這麼放著。

角色關係：

與胡德華的關係：在一次社會學的研討會中偶遇了胡德華，約會幾次過後發現她對自己很有吸引力，在社會學的領域中也很有地位，若與他順利結婚，在家庭聚會中再也不會抬不起頭。不過當她要胡德華與太太分手，胡德華總是迴避問題，對胡德華離不開太太有點不耐煩。

與傅麗絲的關係：情敵，知道對方存在，胡德華要她出面與傅麗絲談判，不過因為不想與傅麗絲撕破臉（怕胡德華會因此離開她），也不想自己跟她說清楚。

與Eve的關係：知道她是幫胡德華記述口述的人，對她印象不深，只記得她是一個清秀、有氣質的女孩，年紀可能比自己小1～2歲。

與芭比的關係：知道她是來做研究的人

與柯阿貴的關係：知道他是來做研究的人

與馬佳全的關係：知道他是來做研究的人

與林貝主任的關係：知道他是來做研究的人

★目前面臨的問題及解決方法：

◎想要胡德華離開太太→每次見面都會問他處理的如何，但當胡德華要他自己出面又不願意。

◎覺得胡德華沒那麼愛她→要他講一些溫柔好聽的話

◎覺得傅麗絲給他吃的東西不大健康→給他吃胡蘿蔔(蔬菜)

◎家裡的叔叔姑姑們還是不停的比較，從小時候的成績、學校，到現在的事業成就、丈夫，讓她覺得如果嫁給一個有社會地位的人，就不用再忍受親戚的冷潮熱諷了。

芭比——（王〇敏　飾演與撰寫）

外在與個性

年齡：28至35歲左右。

身高：165左右。

外表：一般身材、中長直髮、皮鞋，博士研究大衣。

個性：頭腦清晰、主觀意識頗強，喜歡掌控局面，外表強悍，內心卻是軟弱且需要被受苛護。

芭比自傳

從小我就有一個幸福的家庭，家父是一位動物研究專家，因此從小受到父親的關係我也熱愛動物，所以也養了一隻狗名叫樂樂，而母親是位樸實的家庭主婦，號稱是我談心的好對象好姐妹。在我國小一年級時，父親因病過世了。媽媽、我、樂樂還是抱持著人永遠都會生老病死的觀念而堅強活下去。

在成長過程中，因從小缺乏父愛，很容易就受到像父親般的男性所吸引，就如同利用愛情來彌補我們內心渴望的部分，就像我很渴望父親的愛一樣。

我的個性執著、有耐性、責任感，凡事秉持著不給人添麻煩，要求完美。很不喜歡被人看扁，更不會輕易顯露出自己的脆弱，但對未來充滿信

心，相信今日的孤獨奮鬥，定可換來將來的輝煌成就。

專長是數學，也研究科學與造型設計，相信科學、人文配合才能相得益彰，我喜歡什麼都學習，使自己有更多的技能，能左右逢源發揮專長。我是個研究工作狂為了追求工作和升遷效率，會變得很積極鐵面，給人不近人情的印象，因為公私分明，不會想刻意討好她的下屬，所以很少有知心的工作夥伴，生活十分孤單。

角色關係

與胡德華的關係：名字是H開頭、門牌號碼是奇數，被芭比挑為研究訪問對象，也是發生曖昧關係對象。

與傅麗絲的關係：知道胡德華是我們研究對象，而芭比有需要購玩具的話就可以找傅麗絲。

與雷娜娜的關係：胡德華的小姨子。

與Eve的關係：胡德華的秘書。

與柯阿貴的關係：研究團隊的夥伴。

與馬佳全的關係：研究團隊的夥伴。

與林貝的關係：林貝是研究團隊的主任也是資金來源者，表面上是位不能缺少的重要人，可芭比可以主導一切所要研究的事情，其實沒有林貝芭比也可以把事情完成。

秘書－Eve──（邱○婕　飾演與撰寫）

Eve自傳

是個想要凡事都靠自己、獨立的女性，卻並不全然是這樣的女人，也許家境沒那麼好，所以總是忍氣吞聲，息事寧人。

初戀男友，是個貼心溫柔的男孩，希望以後的丈夫也能是這樣的人。

畢業之後找到的第一份工作，就是當胡德華博士的秘書，知道老闆是個花心的男人，卻為了保護飯碗，還是繼續的當秘書，但是後來對老板卻有那麼一點點的特別情愫，雖然老闆有老婆有情婦，知道自己並不能這樣做，還

是希望可以擁有一個溫柔體貼只愛自己的老公，對老闆的性騷擾也只能警告及輕微的反抗而已。

也許在一陣子，就會辭掉這份工作，去當個幼教老師也不一定。

角色關係

跟胡德華博士的關係：

秘書對老闆的生活應該很了解，知道老闆是個不專情的人，有老婆還有情婦，對於這樣的老闆應該要有多一點的堤防，但是到後面老闆還是對自己下手了，我覺得這角色也很妙，如果她對老闆沒有什麼意思的話，應該被強吻之後的反應會更大，不應該只是警告他，老闆問了祕書初戀情人以及是否為處女，這也很怪，不就是想要了解祕書嗎?!

秘書對老闆的（語言&身體上的性騷擾？）也沒有什麼太大反抗，就真的只是警告而已，所以我覺得，或許!!胡德華博士對秘書也許有那麼一些的吸引力吧?!

（二）《赤子》角色自傳

612——（林○嫄　飾演與撰寫）

我是江濱柳，十五歲決定離家。在那之前，我和爸爸以及大我十餘歲的哥哥還有家中幾個傭人同住。爸爸是個商人，因為忙於事業而經常出國在外，他似乎很放心的把我丟著不管；而哥哥是高材生，由於事事求好心切，不允許自己有些許的不完美，於是變得有些高傲、自私，但不可否認他很成功。從小我就不曾見過媽媽，甚至不敢多問，看似我不在乎，但其實我一直困惑著為什麼大家都有媽媽而我沒有。總是覺得自己是不被需要的，或許該說我沒有存在的價值。爸爸從不正眼看我，而哥哥也總是覺得我是多餘，管家和傭人們都覺得我是奇怪的，沒有情緒。但事實上，我並沒有給他們帶來太多的困擾，畢竟我總是不哭不鬧的。我一直都不曾感受過什麼是關心和疼愛。那年冬天我去了海生館，在那之後，我就不曾再回到沒有媽媽的家了。我在外面流浪，尋找有媽媽的地方，然後落腳。

很慶幸的是，我並沒有流浪太久，我遇見作家。她收留我，甚至不計較也不過問我的過去。她說故事給我聽、陪我玩、跟我做朋友、然後不斷的寫字，我喜歡她偶爾摸摸我的頭然後對我微笑，甚至她創造我。她心思細膩，但是她並不多愁善感；她忙碌，但是她並不會把我丟棄；她溫柔，但是並不是沒有主見；她看起來是一個人，但是她說她不孤單因為有我。儘管同一件事、同一個故事說了再說，她也不因此不耐煩。遇見作家，我才感受到自己被疼愛，我才重新擁有另一段新生命，甚至能有著不變的軀殼，我叫六一二。

而少年四人，因為相信，我們在一起。他們從不懷疑我的身分，於是讓我更篤定我就是小王子。我喜歡他們，也一直珍惜，如同我珍惜綿羊和玫瑰花，以及我星球上的所有。於是我害怕失去。他們陪伴我經歷故事，但最後我仍然離開，就像當初我離開狐狸和飛行員。我無心傷害，但我想或許對他們而言，我抹殺了他們的青春和相信。我感到抱歉但無從選擇，作家對我而言太過重要，而我也確實是需要她的。但我記得我和少年說過的不見不散，也因為如此，我必須回去看看作家，因為我也曾對她說過同樣的等待。是作家描繪出我，而少年四人馴養我，如果永遠都可以不必別離，那麼我很肯定，我不會離開。但是，我必須繼續旅行，就算很痛還是得走，走慢點。

殺手影響我太深，儘管我們僅有過一次短暫的相遇。我想我現在明白他所說的經歷故事，於是我勇敢，看見了帽緣以上的天空，不單單只有繁星點點，還有晴鳥、有錢、拉比和顏哲。我摘下帽子，然後擁有更多。

起初，我只是單純喜歡聽故事，後來我才發現，我享受著所謂的經歷故事，那比聽，更真實也更有趣，我不必再只是聽小王子而感到雀躍或者難過，我是六一二，所以我能輕易又簡單的感受所有情緒。「在故事外面想像世界，不如在真實世界經歷故事」，於是我隨著作家的聲音，慢慢的走，經歷且紀錄我一直都需要的需要。如果有天，我再次被遺忘了，我不知道我該要如何面對，我不能允許的忽略。

李晴輝【晴鳥】──（李○生　飾演與撰寫）

常常問爸爸，爺爺是一個怎麼樣的人？爸爸每次都只說他很特別……。

我也不知道在爸爸口中的特別是什麼意思？只感覺爸爸好像把爺爺當成很尊敬又很感謝的人。爺爺在爸爸小的時候只是在一所中學旁邊擺豆花攤的小本生意。雖然攤子小，但是攤子裡的生意卻不輸給一般店面。每次說到這裡，爸爸好像都很驕傲。

爸爸說爺爺是個很有自己的獨特想法、見解與創意，什麼事情都勇於嘗試，不怕挫折，雖然常因為這樣子損失了不該損失的東西。在爸爸小的時候，爺爺從不讓他碰豆花攤裡的所有買賣，唯一讓爸爸用心的，也就只有那書本裡的東西。爸爸說他以前都會問爺爺為什麼不讓他碰豆花攤的生意？爺爺都說：「因為自己已經錯過一次，所以絕對不會讓你再錯過一次」。爸爸不了解為什麼？只知道爺爺永遠是對的，就不再多問了！

豆花攤旁的中學，在每個週休二日裡，都會對校內生開放兩小時的鋼琴練習時間，每到這個時候，在豆花攤裡做功課的爸爸都會聽到斷斷續續的鋼琴敲擊聲……。爸爸因此對音樂有了好感，但是他自己的內心知道「音樂是給有錢人碰的（才藝）」。

爸爸十八歲高中畢業時，不打算繼續升學，想到台北打拼，和爺爺商量的結果，爺爺完全支持爸爸的想法。於是爸爸跑到台北打工並和朋友湊錢開了一家小超商，當時正逢經濟危機，爺爺當時也想盡辦法幫助爸爸度過難關。

爸爸二十八歲那年，終於在台北事業小成，經濟漸漸穩固，並開了幾家分店。於是，在收入穩定後，他開始做些自己喜歡的事情。他回想起以前對音樂的熱情，但是時間早已經過去，他那時終於理解爺爺口中的〝錯過一次〞的道理。但是他開始去觀賞音樂演出、聆聽音樂會，來彌補以往的錯過。

在一次音樂欣賞上，認識了身為音樂老師的媽媽，兩人感情迅速的發展，媽媽告訴爸爸一些音樂的歷史典故等等，讓爸爸十分傾慕。後來兩人結婚並在爸爸30歲那年生下了我。

我出生後，爸爸因為以前的「錯過」，因此特別的灌輸我有關爺爺以前的那些獨特的想法、觀念和見解，更希望我可以把他沒有學到的音樂學好。

爸爸也慢慢發現，我和爺爺有很相似的個性、獨特的見解、創意和那勇於嘗試的心。

王富永【有錢】──（田○慈　飾演與撰寫）

我是王富永，家裡是賣麵的小攤販，因為常常請朋友到家裡吃麵，可能是認為我很凱，所以他們叫我有錢。麵攤是爸爸一個人在經營，媽媽在我小的時候離開了家，聽爸爸說是因為攤子決定要賣什麼意見不合，目前住在鄉下的奶奶家家，過年的時候還是見的到面，每次回去都還是會念著:[賣滷味比較好!]。我是獨子，家中有隻跟朋友到廢棄工廠時收留的一隻流浪狗，特技是會踢跟我到工廠去的那位朋友的屁股，從此我就叫牠”鳥剋星”。

平常的嗜好很少，能幹什麼就幹麼吧，放學跟朋友去打打球，發個呆，假日的時候到朋友家，躺在軟到不行的高級沙發上吃進口的巧克力蛋糕跟起士蛋糕，不過還是在泡麵中能吃到大塊蛋花的時候最幸福。討厭的東西，相信應該沒有人不討厭考試吧，如果真的有人喜歡考試的話，還真想跟他當朋友阿。還有香菜，明明就是腥味，真搞不懂為什麼大人都很喜歡吃香菜，有一次一個老伯還因為貢丸湯沒放香菜，跟我爸吵起來，香菜的魅力有這麼大嗎？又不是女人。說到底，我還是最討厭沒有蛋的泡麵了。

關於我最愛的人，想都沒想過這種問題，不過有天半夜，老爸醉到褲子都穿反了把我叫起床，很鄭重的問我愛不愛他，我當然是想睡到不想理他，但是我竟然被他的一句:[想睡覺就不要爸爸媽媽了嗎!!!?]給訓醒，訓個2.3小時，內容不外乎就是他要維持這個家有多辛苦，我就這樣被訓哭了。有句話不是說”只為了你愛的人流淚”，所以我想最愛的人，應該就是我爸了吧。

我沒有太大的目標，唱歌沒有很好聽，也沒有聰明的頭腦，歌手跟科學家我是當不了的，而且太麻煩了，這篇作文以前我都還沒有想過呢，這應該跟星座有關係吧。牡羊座o型是個3分鐘熱度的人，不過我倒是覺得我很不像牧羊，反正我本來就覺得不準，如果4月11號出生的人都是一個樣，世界上不知道有多少個我了。總之，雖然我沒有大目標，不過看了《少林足球》後就很想學會輕功水上漂，這用在投籃上絕對可以攻上3層樓高的籃框，而且夢到殭屍的時候根本就不用跑的要死要活，為了學成，目前正在增胖中。

不過呢，如果能維持現狀就好了，這是我的願望。長大很麻煩，要找工作，這可不像找找舊報紙跟尋人啟事這麼簡單的事，但是我知道，每個人都

會變成大人，要找回以前的朋友可就更不容易了，不過，我會想辦法讓他們找到我，至於是什麼辦法到時候再說，現在才17歲，還早。

當初國一跟加入田徑隊只是因為晴鳥說這樣比較好泡妞，沒想到他一下就退社了，我卻待了好久，久到我發現我跑的比其他人都快的時候，晴鳥說也許我該成為很屌的跑者，可是我覺得學校的操場很好，有星星有夕陽。跟612的星球差不多吧，最重要的操場是圓的，你永遠都會有機會跟曾經byebye的東西在say hello的一天，但612說操場很像我自己的星球，一直待在同一個地方不會無聊嗎。我想應該不會吧，因為晴鳥他們還是會來找我玩吧。

顏均哲【顏哲】──（周〇緯　飾演與撰寫）

我的名字叫做顏均哲，和阿嬤、姐姐一起住在一間很平凡的三房兩廳，從小就跟晴鳥、有錢、拉比玩在一起，跟他們算是青梅竹馬的關係。

我最喜歡我的爸媽，不是因為他們溫柔，又寵我；是因為沒見過他們。

姐姐常常說:哲哲啊！我跟你說喔~以前爸爸媽媽很厲害喔！爸爸以前有救過很多很多病人，媽媽也有救過很多得憂鬱症的人。對出生以來，就不曾看過爸媽的我來說，他們一直都是我憧憬的對象。

我也很喜歡姊姊，因為她是影響我最深的人。從我小時候開始，姊姊就有收集尋人啟事的習慣。因為姊姊說爸媽是在一次出遊中失蹤的，後來警方一直都沒有找到人或屍體。當時的姊姊年紀還小，那時阿嬤告訴正年幼的姊姊說：「你的爸媽是失蹤，一定是失蹤，他們不可能會死掉的！」

阿嬤不知為甚麼如此的執著著〝失蹤〞。幾年後，姐姐成年了。她想獨自找回爸爸媽媽的下落，拼了命的收集尋人啟事的消息，突然有一天，姐姐說：「爸爸媽媽一定是出國了！所以我要出國找找！」說完沒幾天，姐姐就出國了，當時阿嬤什麼也沒說。

我從小就看著許多的尋人啟事長大。從姐姐出國後，我就開始收集尋人啟事，就像姐姐那樣。也沒有其他的玩具，最喜歡做的事，就是看著尋人啟事的傳單或影片，心想這些人會不會是我的爸媽，如果是的話，他們會怎麼對待我、跟我說什麼。所以常常會對著圖片或影片發呆。

我的房間裡堆滿成疊的舊報紙，和成疊的相簿，最近開始收集一些社會

新聞，錄影帶(自己錄的)，我最喜歡窩在房間哩，一邊吃甜食，一邊看著以前的剪報。

我也喜歡照相，我喜歡照些花花草草，還有一些怪角度的照片，像晴鳥他們很喜歡去遊樂園，但是我又不敢坐那種會九彎十八拐的遊樂設施，旋轉木馬也不喜歡，我就會在遊樂園裡走走看看，隨便拍些照片，所以常常連自己照了些什麼都不知道⋯而且每次天氣都很熱，恨不得去沙漠拍照，反正天氣都很像，說不定還會找到爸媽也說不一定！

陳祖安【拉比】──（林○慈　飾演與撰寫）

陳祖安，大家都叫我拉比。有一個妹妹和父母同住，家境小康。媽媽給我學華爾滋是為了讓我有架勢一點，而朋友們倒覺得這是件娘娘腔才會學的事情。

朋友對我來說很重要，所以為了不讓他們對我產生反感，我選擇說我也不喜歡華爾滋都是我媽媽逼我學的。但說實在的我愛爆華爾滋了，真是愛在心底口難開啊！之所以喜歡華爾滋大概是因為三拍子節奏，就像是我和我的朋友們一樣，一二三、一二三、一二三。大部分時間晴鳥都是一，有錢一定就是二，我跟顏哲有時候會是三，一個接著一個的。因為三拍子節奏，所以我們的關係很緊密，就像華爾滋舞步。

但是我不能跟他們說我的華爾滋理論，因為他們沒辦法像我一樣感受到這麼多，但這也是為什麼我喜歡他們的原因，把我回歸自然。我不能說出對我影響最深的人是誰，每個我喜歡的人都改變我、都影響我、都讓我變成陳祖安。就像我也在影響我的朋友們，這大概就是他們所謂的拉比理論吧？我想！

但有一個人我一定得講出來，他是612。他出現的很神奇、也很謎！他成功的介入了我們四個人的生命，但也很成功的離開了我們四個人的生活。其實一開始，我對於他的介入感到很介意，也不應該說是很介意，而應該說是害怕吧！但既然晴鳥不怕、不排拒，那麼我也不怕不排斥。他說他來自612小行星，但那明明是小王子的行星，最後他的文字都說明了他就是小王子。我選擇相信他就是小王子，因為晴鳥他們都相信他。

612很有魅力，說的話也讓我很想聽下去。我很喜歡他，就算發現他只是個逃家的失蹤少年，我也還是很喜歡他。但是他選擇離開，這點大概是他最普通的舉動了。可是看到顏哲的錄影帶的當下，我真的是傻眼透了，好難過，我們都好難過。所以我想我會選擇出國工作，大概也是因為這一段青春歷史。不是因為太難過所以不想留在傷心地，只是想再找找有沒有612而已。

如果當時沒有遇見612，我想我還是會因為晴鳥他們留在台灣。但是我們都遇見了，也都經歷了，我想要為我們四個人再找到612。因為我很清楚612，並不是像晴鳥說的死掉了，晴鳥有所隱瞞。但我相信晴鳥也是逼不得已的，畢竟晴鳥是如此的喜歡有612的存在。而我們對於612的離開，也只能悲傷接著釋懷。

612是我們的青春！612死了！我們的青春也結束了！

有一點大概是我不管怎麼隱藏都隱藏不起來的事情吧？那就是我真的受不了髒髒的，不管是事晴、還是東西、或者是人！我怕髒，我討厭髒，每次都被他們笑娘娘腔，但是我得接受。但是晴鳥他們都很乾淨，相對的我搞不好還髒了一些，所以我喜歡晴鳥他們，喜歡跟他們一起相處，多多少少淨化了我自己吧！

基於爸媽都是正經的公務人員，我想我也不會不正經到哪裡去。其實我覺得我比晴鳥他們都來得幸運，至少我一路上來都被保護著，不用擔心家庭的狀況下，讓我在他們之中顯得有些懦弱。

晴鳥說的話總是有些無厘頭，但是並不是那種胡亂說出來的話。我相信晴鳥說的話，也相信他會為他說的話負責，也會做到。不過晴鳥真的是有點不正經的人，倒讓我們之間看起來平衡了一些。

我很開心在年輕的時候，就遇到晴鳥、有錢還有顏哲。然後我們又一起擁有612這樣一位神奇人物。對我們來說612這段故事並不只是故事而已，他遷就了我們四個人的生命，因為有這樣的612出現，才會有現在的我們的存在。

晴鳥的母親【晴鳥媽媽】──（李○萱　飾演與撰寫）

我現在是個40歲的中年婦女，有一個17歲的帥哥兒子。我的媽媽是開美容院的，每天看著來來往往的漂亮阿姨們，於是培養了從小就愛漂亮的習慣。雖然我算早婚，但我依然喜愛我那個年代的時尚。我愛打扮勝過讀書，我愛美麗的東西！甚至希望自己以後可以成為歌手或成為演員。

但家人並不是這樣想的，他們所希望的我，是個相夫教子，乖乖唸完家商的好女性，但我後來選擇了音樂科，並在一家幼稚園當音樂老師。20歲那一年結婚，過了兩年生了一個兒子，變成傳統的家庭主婦，在家裡乖乖帶小孩。每天把家裡打掃的乾乾淨淨，這是必然的。而我即使當了那種傳統的家庭主婦，也還是不忘我那愛美的個性，偶而想起我年輕時所想要的明星夢，最多在家裡裝台卡拉ok唱一唱，買個整套的韓劇過過癮。

兒子15歲要上高中那一年，老公為了讓兒子有更好了經濟後盾，可以順利完成學業，就到大陸經商，兩三個月回來一次。我們每天打長途電話，在我的觀念裡並不符合投資報酬率，MSN是我在現況裡學會的高科技技術，免錢、可視訊、無時無刻、沒有休息時間，這就完全符合投資報酬率！

20歲結婚，在當時的年代，我寧願走進愛情婚姻而放棄青春夢想！20歲，就在我應該要好好完成我那看似偉大的夢想時，我結婚了！什麼偉大的夢想都拋到腦後，專心完成我那更偉大的愛情--即將出生的兒子變成了我的夢想和青春的希望。

40歲，現在面對即將成年的兒子，他是我的青春！我用我的歲月而創造出來的。他是我的全部！我一生中最重要的人，17歲的兒子，為了他的青春而在努力、拼命的創造故事。我不阻止他，但我也希望他按照我覺得是對他好的路線走，因為誰也不希望自己經歷、創造的事物，消失甚至失敗。

作家【粉紅佛洛伊德】──（林○柔　飾演與撰寫）

實為女性，但性格居中。外表成熟，個性靈巧封閉，想法遼闊。內在自在消遙，欣賞帥氣的人、事、物，氣質親和但稍顯蠻不在乎。天生率性，來者不拒，去者不留。

座右銘為：願者上鉤，望人得仁。也是個喜歡讀書、講故事的偏執狂。18歲出走離開家，沒為什麼，自立也是孝順的一種方式。之後一直支持也維持著單身和流浪，不與人愛，不含人恨，得以創作。

小時後沒志願當一位作家，只是喜歡拿著一支筆順水推舟塗塗抹抹，然後所有的天份都在使用中增加。因為想像力過於活躍，而作家這個身分可以讓他稱心如意，順勢就成為了作家。之後長大，為了社會責任和生活糊口，也冠上作家的名號，筆名為粉紅佛洛伊德。

最愛的人&為什麼？

最愛自己，最孝順父母，最崇拜詩人和哲學。因為覺得自己是一定要愛的，不愛自己會導致毀滅和走不下去，其為了藝術，更需要互動及自愛。

影響你最深的人或事&為什麼影響你？

血液裡流著自在溫和的因子，遺傳自家庭。離開了家庭，沒有什麼被改變，影響最深的，尚不知道(或許說還沒出現)。一直都迷戀繪圖和童話，迷戀線條和圖像。

撿到了612，並讓出了一部分的生活給他，彼此在對方身上完成了什麼。共通點是對這無知的世界不斷感到不甘示弱，都曾經愚蠢自己的信以為真，之後乾脆發瘋，不流於世俗。

對殺手有一定程度的害怕，但臨危不亂是職業病。

殺手【深深紫色】──（馮○揚　飾演與撰寫）

我出生於普通家庭。家中有父母，我是獨子。自幼喜愛懸疑推理，我想，不動腦就不能證明什麼，我思故我在。

對於電影小說中殺手有夢想，神秘的黑衣客吸引著過的不好不壞的我，只是我不相信有殺手存在。那是只適合存在我大腦中的異獸。

國中3年級那年，在補習班回家的路上，我一樣經過的小巷子，一個黑衣男子俐落的解決一個路人！我傻了，這個神秘的存在竟然出現了！愣在那裡的我 被黑衣人發現了，黑衣人要滅我口時，我突然有個想法，都這樣了！不如做個交涉吧？

我說：「我找到了……我找到真的殺手了！」

黑衣人：「？」

我說：「我想當！請教我當個殺手！」

黑衣人一開始覺得奇怪，後來笑了笑，把手中的刀給了我。

黑衣人：「砍我！」

真的假的！這是現實嗎？

黑衣人：「如果你能砍我，我就幫你。如果不行……我只好殺了
　　　　　你！」

我拿過了刀，顫抖的雙手彷彿空氣都結冰。我做得到？我只是個平
凡的國中生阿！

黑衣人：「怎麼了？你想當殺手不是？那先砍我吧！」

嘶吼吧！刀身往黑衣人的心窩刺去，黑衣人迅速的躲過，不慌不忙
的奪回了刀。

黑衣人：「哈哈！我記住你了！明天再到這裡來吧！」

　　黑衣人帶著一抹微笑離去。我癱軟在地好一段時間，才慢慢的走回家。
這是夢？不，這不是夢！

　　隔天，我沒想太多，但他真的又出現了。強烈的想法，我不再平凡，跟
著他做了一連串的訓練。

　　電影給我影響很深吧！這個世界似乎有些意義，直到有一天，公會給我
的第一個任務，殺了黑衣人。我要把自己的師父做掉？我知道殺手的殘酷，
黑衣人也知道。這幾年來的日子，我只是想為夢找個出口，本來是這樣，現
在呢？喝了杯咖啡，動手了！我不再處於我的夢中。黑衣人最後留下了一把
刀，是初次見面的利刃。

　　我不吃不喝了好幾天，流淚嗎？不想！我知道我現在流淚就永遠封死出
路了。他的教誨：「藝術！職業道德！你是殺手，永遠記得！」這門藝術學
分，真讓我感到榮幸啊！

　　很快的，人生中的第一個100萬、500萬、1000萬……。我媽應該還認為
我是個上進青年吧！哈哈哈！我很孝順，也很愛我的父母。

我不禱告，自言自語也能傳達上天。我討厭黑，不過更愛深邃的月。喜歡看著自己的眼睛，這是我真實的証明。還是喜歡在咖啡廳看看小說，這能幫我衝衝業績。殺過的作家很多了啊！有些評斷，我實在無法接受。

　　聽說下一個目標是作家，哈哈！拜訪一下！

　　以上為修正後版本。大部分的角色自傳皆因為以問答題方式書寫，或與相關角色所描述有出入，而被要求重新修正。每個人所寫的文體雖有不同，但皆可明顯看出各個角色的背景，個性形成因素，以及對照劇情與走向相符的原因。

附錄三　《前進!?愈來愈難集中精神》製作期程表

《前進!?越來越難集中精神》戲曲學院劇場藝術系100年製作期程表2011/9月　P1

星期一	星期二	星期三	星期四	星期五	星期六	星期日
6/25~6/28 演員訓練			1	2	3	4
5	6 演員訓練	7 演員訓練	8 演員訓練	9 演員訓練	10 演員訓練	11
12 中秋節	13 開學 演員排練場開排 1730-2030 胡、娜 1-2 1-3 1-9 胡德華 B(當袋誠)加入	14 演出製作說明會 設計會議 1 演出製作分組完成	15 演員排練場排戲 1730-2030 胡、傅 1-1 1-5	16 演員排練場排戲 1310-1700 胡、傅 1-1 1-5	17 演員排練場排戲 全體 0930-1200 1-2 1-3 1-4 1-5 1-6 1-9	18
19	20 演員排練場排戲 1730-2030 胡、娜 2-3 2-4 2-7 2-8	21 製作設計會議 2 製作預算會議 1 服裝量身開始	22 服裝製版開始 演員排練場排戲 1730-2030 胡、傅 2-1 2-5 2-10	23 演員排練場排戲 1310-1700 胡、芭、柯、馬 1-6 1-10 2-9	24 服裝量身完成 演員排練場排戲 全體 0930-1200 1-11 1-12 2-4 2-9 找音樂 Sample	25 找音樂 Sample
26	27 演員排練場排戲 1730-2030 胡、芭、柯、馬 2-9	28 製作/設計會議 3 舞臺/服裝設計定稿 音效設計小樣 觀眾席規劃完成 服裝剪裁開始 音樂 Sample 試聽	29 舞臺製作圖繪製 與畫林出版社洽談演出 出許可 演員排練場排戲 1730-2030 胡、Eve 1-4 1-7 1-8 2-2 2-2- 2-6 2-8 音樂表、道具表出	30 演員排練場排戲 1310-1700 胡、傅 1-1 1-5 2-1 2-5 2-10 胡、芭、柯、馬 1-2 1-6 1-10 1-12 2-4 2-9		

《前進!ε越來越難集中精神》戲曲學院劇場藝術系100年製作期程表2011/10月

星期一	星期二	星期三	星期四	星期五	星期六	星期日
					1 演員排練場排戲 全體 0930-1200 音效 check	2
3 舞臺製作圖完成 定案 音樂規劃1 Sample (序幕、尾聲) 胡與傅、胡與娜、胡與Eve、胡與芭	4 海報/DM/票券設計圖完成 演員排練場排戲 1730-2030 胡、娜 1-2 1-3 1-9 2-3 2-4 2-7 2-8	5 服裝製版完成 音效設計完成 宣傳規劃完成 舞臺工作模型完成 製作預算會議2	6 服裝開始製作 舞臺佈景、道具開始製作 影像規畫表出 演員排練場細修 1730-2030	7 演員排練場細修 1310-1500 胡、傅 1500-1700 胡、芭、柯、馬	8 演員排練場排戲 全體 0930-1700 (序幕排完) 舞台區位圖出	9
10 雙十節	11 補段 演員排練場排戲 全體 1400-1700[整排]	12 製作/設計會議4 服裝剪裁完成 舞臺小道具製作完成	13 海報/DM/票券印製完成 演員排練場細修 1730-2030 胡、EVE 音樂 Check	14 演員排練場細修 1310-1500 胡、傅 1500-1700 胡、芭、柯、馬	15 演員排練場排戲 全體 (尾聲排完) 0930-1700 (整排)	16
17	18 演員排練場整排1 1730-2030	19	20 演員排練場細修 1730-2030 胡、EVE	21 演員排練場細修 1310-1700 胡、芭、柯、馬	22 演員排練場整排2 全體 (謝幕排完) 0930-1700	23
24	25 演員排練場整排3 1730-2030 服裝排練試裝1 服裝製作配件完成 節目單劇照拍攝(1)	26 製作/設計會議5 大道具製作完成 影像設計完成 音效製作完成	27 演員排練場細修 1730-2030 胡、EVE	28 演員排練場細修 1310-1500 胡、娜 1500-1700 胡、EVE	29 演員排練場整排4 全體 音響組跟排 0930-1700 記者會1	30

《前進！？越來越難集中精神》戲曲學院劇場藝術系100年製作期程表2011/11月

星期一	星期二	星期三	星期四	星期五	星期六	星期日
10/31	1 演員排練場整排 5 1730-2030	2	3 演員排練細修 1730-2030	4 演員排練場細修 1310-1700	5 演員排練場整排 6 全體 0930-1700 化妝設計完成演員定妝 13:00 節目單劇照拍攝(2)	6
7	8 演員排練場整排 7 1730-2030 服裝排練場試裝 2	9 製作／設計會議 6 燈光設計完成 影像製作完成 節目冊設計完成	10 演員排練場細修 1730-2030	11 演員排練場細修 1310-1700	12 演員排練場整排 8 全體 0930-1700	13
14	15 演員排練場整排 9 1730-2030	16 舞臺演藝中心 試搭臺	17 演員排練場細修 1730-2030	18 演員排練場細修 1310-1700	19 演員排練場整排 10 全體 0930-1700	20
21 演藝中心劇場場遇 裝臺 演員排練場整排 11 1730-2030	22 裝臺 演員排練場整排 12 1730-2030	23 18:00 帶妝技術彩排(A) 節目冊印製完成	24 13:00 技術彩排(B) 14:30 記者會 2 簽定(A) 19:30 彩排(A)	25 13:00 彩排(B) 19:30 首演(A)	26 14:30 預計加演(B) 19:30 演出第二場(B)	27 14:30 演出第三場(A) 演後拆臺
28 演後拆臺 器材歸還 製作物歸檔	29	30 演後工作檢討會 （課堂時間，所有參與學生及教師全部參加）				

附錄四　觀眾問卷範例與統計

(一)《前進!?愈來愈難集中精神》

1. 觀眾意見調查表（樣本）

國立臺灣戲曲學院　劇場藝術學系　100學年學期製作　《前進!?愈來愈難集中精神》

▲ 您觀賞的是哪一天的演出？

☐ 11/25 (五) 19:30　　☐ 11/26 (六) 14:30 加演場　　☐ 11/27 (日) 14:30
☐ 11/26 (六) 19:30

▲ 您是如何得知本次的演出消息？

☐ EDM　　☐ 報章雜誌　　☐ 社群網站　　☐ 親友、老師介紹
☐ 海報酷卡，何處？_____　　☐ 其他_____

▲ 吸引您前來觀賞本節目的原因？

☐ 導演及設計群　　☐ 劇作家及文本　　☐ 親友、師長推薦
☐ 國立臺灣戲曲學院劇場藝術學系的作品　　☐ 其他_____

▲ 您對此次演出的哪個部份喜歡與不喜歡？

	喜歡	普通	不喜歡	意見
劇　　本	☐	☐	☐	_____
導演手法	☐	☐	☐	_____
舞台設計	☐	☐	☐	_____
道具設計	☐	☐	☐	_____
服裝設計	☐	☐	☐	_____
燈光設計	☐	☐	☐	_____
影像設計	☐	☐	☐	_____
音樂設計	☐	☐	☐	_____
音效設計	☐	☐	☐	_____
平面設計	☐	☐	☐	_____
演員表演	☐	☐	☐	_____

▲ 請填寫個人資料，我們將郵寄給您國立臺灣戲曲學院劇場藝術學系演出訊息

姓　名：_____　　性別：☐男 ☐女
電　話：_____　　E-mail：_____
地　址：_____
職　業：☐商 ☐農 ☐工 ☐學生 ☐自由 ☐家管 ☐退休 ☐其他
服務單位／就讀學校及科系：_____

▲ 您的其他想法或想對我們說的話

(若空間不夠背面也可以寫表)

感謝您的蒞臨 祝您有美好的一天

2.《前進!?愈來愈難集中精神》觀眾意見調查統計表

製表／陳曦

★問卷回收數量～

日期	11/25	11/26（午）	11/26（晚）	11/27	TOTAL
數量（張）	77	48	75	69	269

★您是如何得知本次的演出消息～

	11/25	11/26（午）	11/26（晚）	11/27	TOTAL
EDM	3	0	7	1	11
報章雜誌	0	0	3	0	3
社群網站	9	8	13	5	35
親友，老師介紹	63	42	58	57	220
海報酷卡	6	3	10	3	22

★吸引您前來觀賞本節目的原因～

	11/25	11/26（午）	11/26（晚）	11/27	TOTAL
導演及設計群	6	3	5	5	19
劇作家及文本	3	2	6	4	15
親友，師長推薦	56	33	56	42	187
國立台灣戲曲學院劇場藝術系的作品	27	19	22	23	81

★您的其他想法或想對我們說的話～劇本

1.	很深奧！！
2.	需要花時間了解劇情
3.	劇情有點難懂
4.	有點複雜
5.	有創意……
6.	不懂想表達什麼
7.	看不懂主題,真的〝愈來愈難集中精神〞

★您對本次演出哪個部分喜歡或不喜歡～

	喜歡 日期 25/26/26/27	普通 日期 25/26/26/27	不喜歡 日期 25/26/26/27	TOTAL 喜歡／普通／ 不喜歡
劇本	28/17/33/37	45/27/36/30	2/ 3/ 6/ 1	115/138/ 12
導演手法	41/25/49/50	30/20/28/17	3/ 1/ 1/ 2	156/ 95/ 7
舞台設計	65/38/63/64	6/ 8/12/ 6	5/ 1/ 0/ 0	230/ 32/ 6
道具設計	61/33/54/59	12/13/20/10	2/ 2/ 2/ 0	207/ 55/ 6
服裝設計	51/36/49/53	2/13/24/18	5/ 0/ 2/ 0	189/ 57/ 7
燈光設計	67/43/67/62	9/ 3/ 8/ 5	0/ 1/ 1/ 2	239/ 25/ 4
影像設計	68/40/67/66	6/ 8/ 8/ 3	1/ 0/ 0/ 0	241/ 25/ 1
音樂設計	62/43/60/62	13/ 5/14/ 6	1/ 0/ 0/ 0	227/ 38/ 1
音效設計	63/42/59/62	11/ 6/ 9/ 8	1/ 0/ 1/ 0	226/ 34/ 2
平面設計	55/33/55/53	15/14/20/17	3/ 1/ 1/ 0	196/ 66/ 5
演員表演	48/34/50/47	25/14/27/23	2/ 0/ 1/ 0	179/ 89/ 3

★您的其他想法或想對我們說的話～導演手法

1.	導演好棒！！	13.	應該可表現更清楚
2.	很驚訝老師讓學生做這麼有深度的戲劇，表現可圈可點	14.	充分表現出人性的矛盾，脆弱與逃避心理
3.	節奏可多點起伏	15.	很有深度的一齣戲
4.	整體不錯～看的懂時間空間交代	16.	是個大改革！加油！ya～身為劇場藝術系我感到驕傲
5.	能夠有更大型表演的經驗	17.	整體感很好
6.	沒有既有劇本精彩	18.	氣氛很讚
7.	令人眼睛為之一亮awesome～	19.	沒有高潮累積
8.	看戲真棒~期待明年	20.	時空掌握很好
9.	希望明年還有	21.	很棒的嘗試與製作
10.	時間軸切的太零碎	22.	交錯的時空，跳躍式的表演很特別，只是有一小段台詞頗長，有點小放空了！
11.	人性深峻，刻劃深刻，很有水準		
12.	安排或呈現方式，很棒		

★您的其他想法或想對我們說的話～燈光設計

1.	設計部分非常具創意,非常酷,新鮮
2.	配合主題,感受給五不同燈光
3.	效果燈直射眼睛不舒服
4.	序幕,謝幕應該發墨鏡
5.	厲害

★您的其他想法或想對我們說的話～舞台、道具設計

1.	舞台設計超cool,很棒!
2.	開場四個框下降時很酷!
3.	設計部分非常具創意,非常酷,新鮮
4.	背景轉換很酷～
5.	色調活潑,喜歡
6.	設計棒棒～
7.	舞台超棒
8.	很喜歡機器人
9.	機器人說什麼?聽不到!聽不懂
10.	顏色可以在更強烈!
11.	仙人掌意象不賴
12.	我也想要一個一樣的仙人掌
13.	仙人掌很可愛
14.	超愛仙人掌

★您的其他想法或想對我們說的話～服裝設計

1.	服裝很有趣,但稍嫌簡陋
2.	設計部分非常具創意,非常酷,新鮮
3.	服裝超棒!!
4.	符合每個角色的性格
5.	很有意思
6.	有未來感,但科學家的衣服專業感不夠,比較像"舞棍阿伯"
7.	厲害

★您的其他想法或想對我們說的話～音樂，音效設計

1.	好看~音效很好!	
2.	設計部分非常具創意,非常酷,新鮮	
3.	很特別	
4.	非常不錯	
5.	音樂超棒	
6.	厲害	

★您的其他想法或想對我們說的話～影像設計

1.	非常喜歡,但感覺和戲不合	
2.	設計部分非常具創意,非常酷,新鮮	
3.	建議不要有時間提醒觀眾,拖累演出進度	
4.	非常不錯	
5.	影像超棒	
6.	非常愛	
7.	很出色	
8.	投影很棒	
9.	設計新穎	
10.	厲害	
11.	時間投影太多	
12.	"時間"可以少一點,才不會打擾觀眾	
13.	時空分太多,有點令人疲勞	

★您的其他想法或想對我們說的話～平面設計、舞監、行政、前台服務

1.	海報很好～	
2.	設計部分非常具創意,非常酷,新鮮	
3.	海報很讚！！	
4.	兩次開演時間皆嚴重延誤	
5.	接待人員態度超讚!水啦！！	
6.	請準時開演～	
7.	厲害	
8.	節目冊,觀眾都以為是免費的！	
9.	節目冊封面應該彩色比較好	

（二）《赤子》觀眾意見調查統計表

1. 觀眾意見調查表（樣本）

國立臺灣戲曲學院　劇場藝術學系　高三戊　畢業製作演出
《赤子》 問卷調查表

1. 請問您是看哪一場演出？
□ 4/23 (五) 晚上 7：30　□ 4/24 (六) 下午 2：30　□ 4/24 (六) 晚上 7：30
□ 4/25 (日) 下午 2：30　□ 4/25 (日) 晚上 7：30

2. 請問您是從何處得知《赤子》演出消息？
□ 破報　□ 親友推薦　□ 《赤子》官網
□ 高三同學邀約＿＿＿＿＿＿＿＿(請填姓名)　□ 其他＿＿＿＿＿＿＿＿

3. 請問您是受何吸引前來看戲？
□ 平面設計風格 (海報、DM、邀請卡)　□ 破報宣傳　□ 《赤子》內容
□ 高三戊同學吸引　　　　　　　　　□ 其他＿＿＿＿＿＿＿

4. 為《赤子》評分

	優良	普通	不佳
劇本	□	□	□
導演手法	□	□	□
演員演技	□	□	□
舞台設計	□	□	□
燈光設計	□	□	□
音樂設計	□	□	□
前台服務	□	□	□
整體感覺	□	□	□

5. 請問還會想要看本班的演出嗎？
□ 當然　　□ 考慮　　□ 再說

6. 想對《赤子》說………

2.《赤子》觀眾意見調查統計表

統計/張培馨　製表/楊雲玉

★問卷回收數量～

日期	4/23晚	4/24午	4/24晚	4/25午	TOTAL
數量（張）	59	49	53	51	212

★如何得知演出消息？

	4/23晚	4/24午	4/24晚	4/25午	TOTAL
1. 破報	3	0	5	0	8
2. 親友老師推薦	12	5	15	12	44
3. 赤子官網	1	1	0	1	3
4. 高三戊同學邀請	19	38	27	29	113
5. 其他	1（PPT）	4	0	2	7

★前來觀賞本節目原因受什麼吸引

	4/23晚	4/24午	4/24晚	4/25午	TOTAL
1. 平面設計風格	7	8	15	8	38
2. 破報宣傳	6	2	3	1	12
3. 赤子內容	13	6	9	4	32
4. 純粹受高三戊同學吸引（宣傳）	13	38	27	32	110
5. 其他	1	2	3	5	11

★赤子演出觀感評分

	優良 日期 23/24/24/25	普通 日期 23/24/24/25	不佳 日期 23/24/24/25	TOTAL 優良／普通／不佳
劇本	26/42/33/37	3/4/11/8	0/0/0/0	138/26/0
導演手法	21/42/38/38	8/4/18/7	0/0/0/0	139/27/0
演員演技	22/41/38/37	7/5/6/9	0/0/0/0	138/27/0
舞台設計	21/35/36/31	8/7/7/13	0/1/1/0	123/25/2
燈光設計	24/44/39/38	5/3/5/8	0/0/0/0	145/21/0
音樂設計	24/44/36/38	4/5/8/7	0/0/0/1	142/24/1
前台服務	23/42/34/38	16/7/10/8	0/0/0/0	137/0/0
整體感覺	27/47/37/44	2/2/7/1	0/0/0/0	155/0/0

★想對《赤子》說……

4/23（週五）19:30	
未來等著你們去創造！加油！很棒的戲！	謝謝！！我們被包含了
很精彩，尤其劇本感覺寫得好，很有內涵！	小王子好可愛
利用小空間展現多種不同風格氛圍	好榜樣，才有好學弟
612好棒，高三戊大家更棒	位子太小太擠，演員演技很好
悼念我流光似水的青春，後來我們都哭了	很棒！太棒了！明日之星！劇本的發展線可以在精巧一些，戲劇會更有張力！
今天的經歷是未來的故事，加油大家，好要更好，舞台組換景練習一下，服裝統一一下，大家努力，為下一位觀眾製造一個美好的回憶！	
你們好棒！將心歸零，成為赤子。將自我歸零，成為角色。然後我喜歡〝深深紫色〞這個名字。	
很感動！這應該是最後一屆獨立製作，看到學弟妹的演出，很感同身受。加油！首演很成功耶！很厲害～要記注這場屬於你們的故事，哪天不小心回憶的時候，一定是很甜美幸福的！！！	
4/24（週六）14:30	
整體感覺良好，非常值得令人期待！	大家太棒啦！
服裝很用心，還有更多可以挑戰，加油！	612好可愛！殺手好帥！大家辛苦了！
場次太繁雜，換場的改變都不大，可減少！	拉比！good！
田憶慈最高！	郭行衍加油！！！

思萱好棒！	仔仔女子棒！
看了有些被感觸的悲傷……不過有些地方不太清楚……演員和音樂很棒！！！	開場音樂可以歡樂一點嗎？很有張力的劇情，讚！
看到你們的用心，請繼續努力，加油！	服裝很棒！Vision passion action Don't worry ,you are great!
雖說不是劇情片或喜劇，但情緒很不連貫，有看沒有懂！很悶！612演得很好！	很棒！故事引人入勝，進入故事與人物後非常感動，不論是台上台下的大家
高中生的演出具單但又有誠意地分享。呈現角色.劇本.內涵，又能打動.感動觀眾！非常驚奇也感到喜悅！戲後已經10分鐘，我心中還有著想哭的情緒！真的很棒，I like it really!雲玉姐，加油！	

4/24（週六）19:30	
很精緻很厲害！	呵呵～很讚啊～不過有些深奧
你們表現得很棒喔！	Bravo!
故事～讓我很感動～大家都很good～畢業快樂	流暢度good整體性good演員演的good整齣戲真的很好看！
整體感覺良好	棒呆了！讚啦！
有點不太了解	加油！很有意思！令人深思。
如果看清現實，就會失去夢想	很棒……但可以更棒！加油！
玻璃破掉的聲音有嚇到	回頭看過去的故事，創造更美好的未來，加油！
很棒！哀悼青春，卻讓人找回青春；埋葬青春，卻喚回赤子之心	
超棒的！看到我都快哭了～對青春的惆悵與感傷，回想起自己高中時代和死黨們一起聊天，幻想自己未來做啥……除了作家那部分有點難懂～but還是很讚！ps.整體都很優～服裝.燈光.音樂.演員.劇本……真的超佩服你們的！	
真是太好看了，可惜只有這一次能來看，不過我希望下次還會再演出，其中很多演員都很棒，其中有四個，他們四個演的那一段最令我喜歡，就是他們唱瑪麗有隻小綿羊的那時候。	
我覺得這一場畢業公演很好看，他的表演方式很特別，就是他的表演流程很好玩，比如：流程是：1234，他是2314的方式。這場表演也讓我瞭解到〝赤〞的意思是什麼，就是熱情.單純的意思。這場表演讓我印象深刻，想再看一次，希望能有下次的機會再看一次。	
舞台道具設計可再加強，不是學戲劇的你們演得不錯！加油往後表演的路還很長	

雖然我現在還只是一個小孩子，但是我知道你們要傳達的東西，不只是友情而已，還有未來的夢想，我覺得〝赤子〞真的是很棒！超乎想像，學到了不少，恭喜你們，整個帶我走進了你們的故事，角色個性很鮮明，表情我喜歡，音樂很讚.舞台不錯，但有一點點慢，很滿足！謝謝你們！	
4/25（週日）14:30	
很棒！有感動到我！內容很不錯！	很棒，謝謝！
誠心誠意！	真有你們的！
很棒唷，看到你們的努力～keep going！	椅子可以舒服一點！
很感動！	換景要再加油！！
繼續加油！你們未來會更好！	很喜歡劇本內容！
真的很棒，演技更厲害的不用說！	讓觀眾等待時不會無聊，有音樂陪伴很棒
不要被〝天下怎不散之宴席〞打敗！	

附錄五　本文作者簡介

楊雲玉

＊＊＊學歷與證件＊＊＊

＊1979-1983　中國文化大學　戲劇系中國戲劇組　學士

＊1993-1995　美國奧克拉荷馬市大學　表演藝術碩士

　　【Master of Performing Arts of OKLAHOMA CITY UNIVERSITY】

＊講師證　講字第56003號（88年1月審定）

＊劇場藝術科技術教師證　專職登字第093052號（93年10月審定）

＊＊＊工作經歷＊＊＊

＊1983-1984　花蓮宜昌國小 教師兼京劇社指導老師

＊1984-　文建會七十三年【文藝季】執行製作及演員

＊1985-1986　雲門舞集　製作行政

　　　　　　　《夢土》、【春季公演1985】、【秋季公演1985】南北巡迴

＊1986-1987　宇聲企劃傳播公司　製作人及節目企劃

　　【國劇兒童歡樂週】宇聲企劃傳播公司與國立藝術館、IBM共同主辦，針

　　　　　　　　　　對兒童設計之京劇介紹與示範演出，分八項單元，於

　　　　　　　　　　藝術館舉行八週。任製作人及活動企劃與執行。

　　【戲曲與文化】公共電視之文化報導節目。任執行製作及節目企劃。

＊1987-　國內首創音樂歌舞劇《棋王》（張艾嘉、齊秦演出）之歌者與舞者。

＊1988-1990　益華文教基金會　經理　兼魔奇兒童劇團經理

　　　　　　　《魔奇愛玉冰》任製作人及行政經理，台灣巡演逾80場。

　　　　　　　《彼得與狼》任行政經理、執行製作及演員，

　　　　　　　國家戲劇院　戲劇廳演出6場。

《巫婆不在家》任製作人及行政經理，台灣巡演13場。

《大顯神通》任行政經理、執行製作及演員，台灣巡演逾30場。

《三國歷險記》任行政經理、執行製作、編劇，台灣巡演12場。

《魔奇愛玉冰II》任行政經理，國家戲劇院　戲劇廳6場。

《哪吒鬧海》任執行製作、行政經理及演員，台灣巡演15場。

歐洲巡演7場，

＊1990-1992　益華文教基金會之魔奇兒童劇團　團長

《淨土八〇》任製作人及編導，台灣巡演18場。

《回到魔奇屋》任行政經理、執行製作，國家戲劇院演出6場。

＊1992-1992大成報藝文記者（戲劇藝術版）

＊1993-1995（美國留學）

＊1995-　紙風車劇坊　行政總監

《一隻魚的微笑》劇坊所屬之『風動舞團』新舞作，任製作人及行政
經理。

《跳跳咚咚咚》劇坊所屬之『紙風車兒童劇團』新劇作，任製作人
及行政經理。

【調戲一夏】台北市戲劇季，文建會、中國時報主辦，任行政經理、執行
製作。於大安森林公園逾20團戶外接力演出，並首創專業劇
團帶領企業團體配〝隊〞訓練演出，六團自訓練至演出完成
歷時兩個月。

＊1995-1999　國立國光藝術戲劇學校　專任教師兼實習輔導處組長

任教表演訓練、表演實務、舞台語言與聲腔訓練、肢體與節
奏、表演心理學、中國戲曲史、肢體創作等課程。

＊1997-1998　世新大學　口語傳播系兼任講師

＊1999-2007　國立臺灣戲曲學院（含專科及學院）劇場藝術科技術及專業
教師

任教表演概論、表演藝術概論、劇場藝術概論、肢體創作、表
演、劇場實習、京劇把子功、基本功、等科目。

另應聘為兼任講師，於專科部授課：

劇場藝術學系：劇場概論、肢體創作、表演、劇本導讀、西洋戲劇史、畢業製作、技術專題（編、導、演組）；

歌仔戲學系：表演基礎研究；

京劇學系：中國戲劇及劇場史、戲劇編創、創作戲劇；

民俗技藝學系：編導理論專題、戲劇表演（西方）；

通識教育中心：世界藝術專題、藝術行銷等課程。

＊2002-　參加哈佛大學教育研究所舉辦之【哈佛零計畫2002研習會】，論述『多元智能在傳統戲劇教學運用研究』報告。

＊2005-　獲頒教育部2005資深優良教師。

＊2005-　受文建會聘任「臺灣大百科編纂計畫－戲劇類」審查委員。

＊2005-2007　實踐大學 博雅學部（通識）兼任講師：國文（戲曲專題）

＊2007-至今　國立臺灣戲曲學院 劇場藝術學系　專任講師

　任課科目：表演、導演、劇場藝術概論、技術專題、畢業專題、展演製作、表演技巧、排演、劇場專題、表演基礎等

＊2007-2008　國立臺灣戲曲學院 劇場藝術學系　專任講師　兼代中小學部主任及共同學科主任

＊2008-2009　國立臺灣戲曲學院 劇場藝術學系 專任講師　兼任課外活動組組長並代理通識中心主任

＊2009-2010　國立臺灣戲曲學院 劇場藝術學系 專任講師 兼任課外活動組組長

＊2011.01.20　獲選為國立臺灣戲曲學院100年績優教師（99學年教學卓越教師）

＊2011-2012　國立臺灣戲曲學院 劇場藝術學系　專任講師　兼任進修推廣組組長

＊2012-2月　教育部審核通過升等助理教授。

＊＊＊編導相關作品＊＊＊

＊1980　京劇劇本《寒宮恨》劇本編撰完成。

＊1981　舞台劇《家父言菊朋》電影劇本之改編及導演，中國文化大學戲劇系演出。

＊1986　電視節目《嘎嘎嗚啦啦》兒童電視節目編劇，中華電視台播出。

＊1990　舞台劇《三國歷險記》編劇，魔奇兒童劇團全省巡迴演出12場。

＊1991　舞台劇《淨土八〇》編劇及導演，魔奇兒童劇團全省巡迴演出18場。

＊1994　舞台劇《Behind The Act》（英語劇本）編劇及導演，美國奧克拉荷馬市大學戲劇系 表演藝術碩士畢業製作，於該校演藝廳演出2場。

＊1996　舞台劇《少年情事》編劇及導演，國立國光藝術戲劇學校　劇場藝術科　於該校演藝中心演出2場。

＊1997　舞台劇《快樂王子》（王爾德原著）改編王友輝劇作及導演，國立國光藝術戲劇學校　劇場藝術科　於該校演藝中心演出2場。

＊1999　舞台劇《艾麗絲夢遊仙境》導演，國立國光藝術戲劇學校 劇場藝術科 於華山藝文特區演出2場（舞台展出5天）。

＊1999　歌舞劇《紙飛機的天空》編劇及戲劇指導，仁仁藝術劇團於台北社教館（現為城市舞台）演出8場，高雄至德堂演出2場。

＊2003　舞台劇《時空殘響》編劇及導演，國立臺灣戲曲專科學校 劇場藝術科 高職畢業公演，於該校演藝中心演出2場。

＊2005　舞台劇《孤蝶》編劇、導演、表演、演出之總指導老師，國立臺灣戲曲專科學校　劇場藝術科　專科部畢業製作，於該校黑箱劇場演出4場。

＊2007　舞台劇《緣・點》編劇、導演、表演、演出之總指導老師，國立臺灣戲曲學院劇場藝術學系專科部畢業製作獨立呈現，於該校黑箱劇場演出3場。

＊2008　舞台劇《BANG！槍聲》導演，國立臺灣戲曲學院　劇場藝術科 高職部畢業製作，於該校黑箱劇場演出4場。

＊2009　舞台劇《我有意見》導演、表演、演出之總指導老師，國立臺灣戲曲學院　劇場藝術學系　高職部畢業製作，於該校黑箱劇場演出4場。

＊2010　舞台劇《赤子》藝術總監、導演，並與郭行衍帶領演員共同編創劇本，國立臺灣戲曲學院　劇場藝術學系 高職部畢業製作，於該校黑箱劇場演出5場（原為4場，加演1場），另於蘆洲少年福利服務中心演出2場。

＊2010　舞台劇《Live！現場直擊》藝術總監、導演，並帶領演員共同編創劇本，國立臺灣戲曲學院　劇場藝術學系　專科部畢業製作獨立呈

現，於該校黑箱劇場演出4場。

＊2011　　國立臺灣戲曲學院　劇場藝術學系【2011劇場藝術實驗展】藝術總
　　　　　監、指導老師。

＊2011　　歌舞劇《青春歌舞》編導，兩廳院青年藝術營之〈青春歌舞營〉，
　　　　　戲劇院實驗劇場演出1場

＊2011　　舞台劇《前進!?愈來愈難集中精神》導演，國立臺灣戲曲學院劇場
　　　　　藝術學系年度製作，於該校演藝中心演出4場。

＊2012　　國立台灣戲曲學院　劇場藝術學系【2012劇場藝術實驗展】藝術總
　　　　　監、指導老師。

＊2012　　歌舞劇《青春畫舫》編導，兩廳院青年藝術營〈青春歌舞營〉，國
　　　　　家戲劇院大廳演出1場。

＊2012　　舞台劇《赤子》編導，參加「2012學生表演藝術聯演」於國立藝術
　　　　　館演出1場。

＊＊＊著作＊＊＊

＊《角色人物的創造——如何表演》，國立台灣藝術教育館出版，1998初版。
　針對青少年及對表演有興趣者介紹如何進入表演領域，進而融入生活、寬
　廣心靈，讓周遭充滿想像力與創造力的表演入門書籍。

＊從生活的體驗到生命的體現——創造人生舞台的表演藝術，國立臺灣戲曲
　專科學校之戲專學刊（第八期p187-p212），2004。
　強調「認真生活，熱愛生命」的重要，鼓勵以生活的另一面——戲劇表演
　作為體驗與體現人生的橋樑，把握出現在生命中的美好事物，享受生命。

＊太極導引－身體概念，國立臺灣戲曲專科學校之戲專學刊（第十期p115-
　p127），2005。
　談太極導引對各種表演藝術工作者之訓練妙效，並對照整體劇場創始人安
　東尼・亞陶所研究之猶太教談「氣」與表演關係之論述，試說明表演者之
　身體概念與表演訓練之關連性與重要性。

＊《臺灣青年族群對傳統戲曲京劇演出觀賞行為研究》，秀威資訊科技股份
　有限公司出版，2005。

針對臺灣18至45歲之青年族群對京劇演出之觀賞行為與觀賞模式之調查與研究，企圖以研究分析之數據提供國內相關表演團體研究推廣運用。

*《表演藝術的體驗與體現　首輯》，秀威資訊科技股份有限公司出版，2006。

作者近年（1999-2005）來作品選集，包括三齣舞台劇演出劇本及劇照，期望提供讀者以戲劇表演做為體驗與體現人生的橋樑，把握每一個當下，享受生命的美好。

*從表演藝術推廣到社區資源共享與運用之初探：以國立台灣戲曲學院為例，國立臺灣戲曲學院劇場藝術學系舉辦【2008劇場藝術發展與科技運用】研討會之論文發表，2008年6月。

以國立臺灣戲曲學院為例，嘗試以該校專長特色——表演藝術，推廣達到社區和諧及資源共享之理念，繼而探討戲曲學院因應目前境況的積極思維與作法。

*《青年族群對傳統戲曲「京劇」的觀賞行為》，秀威資訊科技股份有限公司出版，2008。

乃《臺灣青年族群對京劇演出之觀賞行為研究》之增修版，以分析數據提供國內相關文化機構及表演團體研究推廣運用參考。

*《表演藝術的體驗與體現——第二輯》，秀威資訊科技股份有限公司出版，2008。

作者2007-2008年作品選集，包括戲劇與生活相關題旨的舞台劇劇本、導演理念、走位圖等呈現，希望提供喜愛戲劇者對戲劇與人生結合、運用之參考。

*《表演藝術的體驗與體現——第三輯》，秀威資訊科技股份有限公司出版，2010。

作者2010年之編導作品《赤子》，包括舞台劇劇本、走位圖、劇照及編導理念，期望提供戲劇愛好者以戲劇表演做為體驗與體現人生的橋樑，把握當下，享受生命。

*《表演藝術的體驗與體現——第四輯》，秀威資訊科技股份有限公司出版，2011。

作者2010年之編導作品《Live！現場直擊》，包括舞台劇劇本、走位圖、劇照及編導理念，希望提供喜愛戲劇者對戲劇與人生結合、運用之參考。

新美學18　PH0092

新鋭文創
INDEPENDENT & UNIQUE

由「導演／老師」角色與實
務到劇場教育教學實踐：
《前進！愈來愈難集中精神》
及《赤子》演出製作為例

作　　者	楊雲玉
責任編輯	蔡曉雯
圖文排版	王思敏
封面設計	陳佩蓉

出版策劃	新鋭文創
製作發行	秀威資訊科技股份有限公司
	114 台北市內湖區瑞光路76巷65號1樓
	電話：+886-2-2796-3638　傳真：+886-2-2796-1377
	服務信箱：service@showwe.com.tw
	http://www.showwe.com.tw
郵政劃撥	19563868　戶名：秀威資訊科技股份有限公司
展售門市	國家書店【松江門市】
	104 台北市中山區松江路209號1樓
	電話：+886-2-2518-0207　傳真：+886-2-2518-0778
網路訂購	秀威網路書店：http://www.bodbooks.com.tw
	國家網路書店：http://www.govbooks.com.tw
法律顧問	毛國樑　律師
圖書經銷	貿騰發賣股份有限公司
	235 新北市中和區中正路880號14樓
	電話：+886-2-8227-5988　傳真：+886-2-8227-5989

出版日期	2013年1月　初版
定　　價	780元

國家圖書館出版品預行編目

由「導演／老師」角色與實務到劇場教育教學實踐：
《前進！愈來愈難集中精神》及《赤子》演出製
作為例 / 楊雲玉著. -- 一版. -- 臺北市：新
銳文創, 2013.1
　面；　公分. --（新美學；PH0092）
ISBN　978-986-5915-41-4（平裝）

1. 導演　2. 劇場藝術　3. 舞臺劇

981.4　　　　　　　　　　　　　　101023354

讀 者 回 函 卡

感謝您購買本書，為提升服務品質，請填妥以下資料，將讀者回函卡直接寄回或傳真本公司，收到您的寶貴意見後，我們會收藏記錄及檢討，謝謝！
如您需要了解本公司最新出版書目、購書優惠或企劃活動，歡迎您上網查詢或下載相關資料：http:// www.showwe.com.tw

您購買的書名：_____

出生日期：_____年_____月_____日

學歷：□高中 (含) 以下　　□大專　　□研究所 (含) 以上

職業：□製造業　□金融業　□資訊業　□軍警　□傳播業　□自由業
　　　□服務業　□公務員　□教職　　□學生　□家管　　□其它_____

購書地點：□網路書店　□實體書店　□書展　□郵購　□贈閱　□其他

您從何得知本書的消息？

　□網路書店　□實體書店　□網路搜尋　□電子報　□書訊　□雜誌

　□傳播媒體　□親友推薦　□網站推薦　□部落格　□其他_____

您對本書的評價：(請填代號　1.非常滿意　2.滿意　3.尚可　4.再改進)

　封面設計____　版面編排____　內容____　文／譯筆____　價格____

讀完書後您覺得：

　□很有收穫　□有收穫　□收穫不多　□沒收穫

對我們的建議：_____

11466
台北市內湖區瑞光路 76 巷 65 號 1 樓
秀威資訊科技股份有限公司　　　收
BOD 數位出版事業部

..

（請沿線對折寄回，謝謝！）

姓　　名：＿＿＿＿＿＿＿＿　年齡：＿＿＿＿　性別：□女　□男

郵遞區號：□□□□□

地　　址：＿＿＿＿＿＿＿＿＿＿＿＿＿＿＿＿＿＿＿＿

聯絡電話：(日) ＿＿＿＿＿＿＿＿＿＿　(夜) ＿＿＿＿＿＿＿＿＿＿

E-mail：＿＿＿＿＿＿＿＿＿＿＿＿＿＿＿＿＿＿＿＿